나의 바로크

나의 바로크

르네상스 고전 예술을 통해 이해하는 바로크의 모든 것

한명식 지음

청아출판사

그립고 미안한… 남식이 형에게

르네상스 예술이 3인칭이라면
바로크는 1인칭의 예술이다

자연이 변화와 반복을 멈추지 않는 것처럼 예술 또한 끊임없이 흐르고 변합니다. 동시대의 포만한 정신을 극복하려는 반발의 의지가 곧 예술의 동력인 것입니다.

고대의 헬레니즘 예술이 숨 막히도록 로고스적인 그리스의 고전성을 전복시켰다면, 마케도니아의 비정형 예술은 장대하던 로마의 장경주의를 쇠퇴시켰습니다. 불꽃같은 플랑부아양 예술은 중세시대 로마네스크의 답답한 균형미를 완화했습니다. 예술은 원시로부터 고대, 중세, 근대, 현대로까지 하나의 시대양식이 어느 정도 포만함의 단계에 이르면 그에 맞서는 반동의 의지를 항상 발동시켜 왔습니다.

그래서 예술이란 현실을 뒤집어보는 전복적顚覆的 상상력으로부터 비롯된다고들 말합니다. 기존의 질서에 반하는 비판과 다른 세상 꿈꾸기, 거꾸로 생각하기, 어느 정도의 불온함… 예술의 에너지와 자양분은 항상 거기에서 나오는 것 같습니다. 문화예술계에 유독 진보 세력이 더 많아 보이는 이유도 여기에 있지 않을

까 싶습니다.

이 책에서 논의하게 될 르네상스와 바로크 예술의 차이도 16세기를 극복하려는 17세기의 상상력으로 말미암은 예술 주기의 단면, 그 간극에 대한 현상이라 볼 수 있습니다. 15세기로부터 시작된 르네상스 혁명은 중세시대에 금지되어 있던 지식이 대중에게 확산되면서 고대인들이 도달했던 학문과 과학, 예술의 정점을 회복하며 촉진된 서구 역사의 가장 빛나는 사건입니다. 하지만 기존 지식의 여러 가지 문제점과 그로 인한 급진적 현실이 초래한 혼돈과 불안은 바로크 시기로 접어들면서 복잡함에 대한 취향과 부자연스러움, 우울과 권태, 사치스러움 같은 야릇한 정서를 낳았습니다.

17세기 예술 현상의 기조도 대부분 그러합니다. 질서정연하고 담백하던 르네상스의 고전적 형상은 지나치게 금빛 찬란하고 파도처럼 휘감기며 동시에 죽음처럼 어둡고 암울하게 탈바꿈되었습니다. 예컨대 당시의 문학작품은 겉치레에 대한 취향과 환상, 죽음과 파괴 같은 표현을 통해서 정연한 질서와 이치, 진리에 입각한 고전주의적 열망과 상반되는 세계관을 서술했습니다. 미술 역시 선명하고 논리적인 과학적 형태에서 어둡고 죽음적인 수척한 형상을 그렸습니다. 음악도 마찬가지입니다. 르네상스의 수학적이고 체계적인 화음은 어둡고도 무거운 저음부에 덮였습니다.

이렇게 바로크는 급진적이고 우월한 르네상스 대혁명, 그 겉면에 덧발라진 생경함과 불안함을 세계의 취약함과 삶의 비극성으로 극화시켰습니다. 이러한 전복적 상상력은 문학, 미술, 음악

분야를 넘어서 17세기 문화 전반을 가로지르는 미학적 패러다임으로 전착되었습니다.

　　본문에서 다루고 있는 미술과 조각, 건축이 나타내는 화려한 형상과 구조 형식은 한마디로 개념적 모호함으로 수렴됩니다. 자명함과 전형성으로 대표되던 르네상스 고전의 선명함이 바로크로 접어들면서 뒤틀리고 가려지고 흐려진 것입니다. 이는 신적이고 이데아적인 공고함을 지향하던 본질주의가 인간 중심의 주체주의로 전향되던 르네상스의 진리체계에 대한 반동의 의지를 담고 있습니다. 그래서 바로크는 상대적 심미주의로의 사유 전환이라 평가되기도 합니다. 지성이나 이성이 의지나 감정보다도 우위에 있다고 보았던 주지주의主知主義, intellectualism적 관점에서 탐미주의耽美主義 내지는 주정주의主情主義로의 전환 같은 것 말입니다.

　　이는 예술이 표현한 대상을 바라보는 방식에 대한 변화라고 할 수 있습니다. 그리고 그러한 시선의 변화는 예술 스스로를 그렇게 변화시켰습니다. 누구에게나 보편적으로 주지되어야 할 르네상스라는 절대적 대상성이 오로지 나만을 위한 특별한 대상성으로 사유화되는 시선 체계의 구조적 변화를 가져왔습니다. 르네상스 미술을 대표하는 뒤러의 자화상이나 다빈치의 모나리자 같은 완벽한 대상성, 그 어떤 것과도 비교될 수 없는, 그래서 3인칭적인 호격으로 지시되어야 할 신적이고 지고한 대상이, 순수하고 오롯한 나만의 1인칭적인 대상으로 전환되었다는 사실, 그것은 서구 예술 전반의 지평을 전복시킨 변화라고 상정될 수 있습니다. 왜냐하면 그러한 전환, 즉 17세기의 바로크 예술 자체가 오늘

날 우리 곁에 있는 예술 형식의 전부이기 때문입니다.

근대 이후 현대까지 이어지는 예술의 흐름 자체가 바로크 예술의 진화 과정인 셈입니다. 로코코로부터 시작된 아방가르드, 인상파, 입체파, 다다이즘, 초현실주의, 추상주의 등 수많은 현대 예술의 사조는 결국 부분적으로 형식을 달리하는 바로크의 산물이라 할 수 있습니다.

지성과 이성에 입각한 주지주의적 관점에서 감각과 정서를 반영하는 탐미주의로의 이러한 변화는 예술을 바라보는 시선을 직접적인 대면, 말하자면 거울처럼 그 앞에 직접 다가서게 했습니다. 거울이 전적으로 '나'만을 비추듯이 바로크는 끊임없이 변화하는 예술의 대상에 '나'를 직접 조응시킴으로써 순전한 '나의 대상', '나에 의한 대상'을 설정합니다. 있는 대로 모두 보여 주지 않고 '나'의 시선이 스며들 미지의 공간을 미리 확보한 채 '나' 앞에 나가섭니다. 그렇게 지속적으로 '나'를 반영하며 스스로를 발현하는 것이 바로크의 개념성입니다.

사진처럼 정지되지 아니한 채 영화처럼 유동하는 것. 들뢰즈가 자신의 책《철학과 영화》에서 적고 있는 철학적 구조와 '운동-이미지', '시간-이미지'의 문제는 따지고 보면 바로크의 이미지 문제와 개념적인 궤를 같이 합니다. 들뢰즈가 피력하는 '이미지=물질=운동'의 관계는 그의 진리관과 현실 재현으로서의 운동-이미지 또는 잠재적인 것으로서의 운동-이미지 그리고 시간-이미지의 본질이라 할 수 있습니다. 실제로 들뢰즈의 모든 개념의 구심점이 바로크 시대의 철학자 라이프니츠의 모나드론을 구조

적으로 추론한다는 점은 현대 철학사에서 이미 일반화된 사실입니다.

들뢰즈에 의하면 바로크적인 개념이란 어떤 본질을 지시하지 않고 오히려 어떤 연산 함수, 특질을 지시하는 성질의 무엇입니다. 하나의 고정된 현상이 시간의 흐름에 대응하는 '영속적인 움직임' 그 자체, '운동을 일으키는 힘' 그 자체, 즉 '변형' 그 자체의 속성이라 할 수 있습니다. 이때의 변형이란 스스로의 변형이 아니라 대상을 바라보는 관찰자, 즉 주체에 상관되는 변형입니다. 바로크가 내재적인 무한을 추구한다고 추측하는 미학적 관점 역시 이러한 끊임없는 반사와 변형의 속성에 기반을 둡니다. 그리하여 바로크는 표면상에 드러난 유한한 것 너머의 무한을 지향합니다. 이를 들뢰즈는 '하나의 실선으로 환원될 수 없는 바로크의 무한한 주름들'이라고 표현한 바 있습니다.

들뢰즈가 말하는 바로크의 주름이란 내재적인 무한성을 표출하는 일종의 기氣와 같은 것입니다. 들뢰즈가 주름을 라이프니츠의 모나드와 관계 짓는 배경의 까닭도 여기에 있습니다. 인간이든 사물이든 모든 것은 모나드로 이루어져 있으며, 겉으로 드러나지 않는 무수히 많은 주름으로 겹겹이 이루어져 있습니다. 무수하게 많은 주름의 장場이라 할 수 있는 모나드의 잠재성은 그 안에서 무수한 속성을 지닌 내재적 무한성을 내포합니다. 점선처럼 잠재된 주름이 접히면 그 어떤 것으로도 될 수 있다는 논리입니다. 한 장의 종이에 잠재된 수많은 주름에 의해 종이학으로 접힐 수도 있고, 비행기로도 접힐 수 있는 것처럼 말입니다. 사물과 존재는

그 본성상 절대 고정되어 있지 않으며 무엇으로든 유동될 수 있다는 진리입니다. 그래서 사람들은 질 들뢰즈를 유동의 철학자라 부르기도 합니다.

들뢰즈가 주장하는 이러한 시각은 서양의 전통적인 진리 측면에서 보자면 매우 이례적으로 보입니다. 서양의 지적 주류는 고전주의에서 비롯됩니다. 고전주의의 진리체계는 이데아나 신처럼 모든 현실을 초월하는 궁극적 근원이기 때문입니다. 그렇기에 본질적으로 우월하고 지고해야 합니다. 무엇보다 선명하고 자명해야 합니다. 하지만 들뢰즈가 말하는 주름은 더 이상 본질적인 형상을 통해 정의되지 않고, 순수한 함수성에 이르는 기와 같은 유동성의 무엇입니다. 동양 철학에서 일컫는 만물 생성의 근원이 되는 힘 또는 이理에 대응되는 물질의 바탕이라 할 수 있습니다. 그래서 들뢰즈는 이 바로크의 주름이 동양에서 건너왔다고 주장합니다.

중국철학 용어로 세상의 모든 존재 현상은 '기의 취산聚散', 즉 기가 모이고 흩어지는 데 따라서 생겨나고 없어지며 우주 만물의 근원도 기에 의한다고 믿습니다. 한마디로 '주름=기氣'가 성립되는 데에는 그 속성의 가변성이 있습니다. 더구나 그 가변성은 기계적인 변수가 아니라 '단 하나의 유일한 가변성'입니다. 주름은 그 변수들을 환원할 따름입니다. 따라서 바로크의 대상은 더 이상 본질적인 형상을 통해 정의되지 않고, 순수한 함수성에 이릅니다.

'단 하나의 유일한 가변성', 그것은 결국 '다른 모든 것과 결

코 다른 나'를 비추는 거울의 속성에 기반을 둡니다, 바로크라는 예술의 거울말입니다.

이질적이면서도 동시적인 시퀀스를 통해서 우리를 항상 내부로 끌어들이는 바로크 예술의 속성, 그것은 기쁨과 슬픔, 안정과 혼돈, 성공과 몰락, 빛과 어둠 같은, 차이 나는 것을 차이 나지 않는 것으로 뭉뚱그려 우리를 자유롭고 온전하게 살아 있도록 하는 인문학의 본질이라 할 수 있습니다. 황혼이 여명을 알리듯이 이질적이고 동시적인 그 사이에서 끊임없이 개인의 상상을 불러들이고 거기에서 만들어지는 유희와 탐미 그리고 만족을 발견하게 합니다.

"예술은 일시적인 것에서 영원한 것을 이끌어 낸다."

보들레르의 생각이 그렇다면 그것은 바로크의 본성을 말하는 것이라 생각됩니다. 왜냐하면 예술이 그렇듯이 인간의 삶도 마르지 않는 유일한 가변성의 순간들이고 그 모든 것은 영원한 이어짐의 연속이기 때문입니다.

헝클어지고 기름기 많았던 초안을 잘 빗질해 준 청아출판사 편집부에 깊은 감사를 드립니다.

2021년 여름
한명식

목차

삶의 한 순간, 어떤 순간.
모든 것의 한 순간

어느 겨울 늦은 오후, 햇살이 쓸쓸하고 초라한 방안에 지게처럼 세워진 이젤 위의 화판을 한가득 비추고 방안 한가운데로 흘러내려 바닥에 길게 그림자를 드리웁니다. 그리고 광원의 사각 지점, 구석진 어둠과 빛의 경계에서 자기 그림을 쏘아보듯 바라보는 한 남자가 있습니다. 회벽의 속살이 다 드러난 금이 가고 부서진 궁색한 방안에서 그림에 대한 희미한 불신을 어찌할지 몰라 망설이는 이 남자, 바로 렘브란트 판 레인Rembrandt Harmenszoon van Rijn입니다.

17세기 북유럽 바로크 미술의 거장, 네덜란드 황금시대를 대표하는 위대한 렘브란트가 난로도 없는 썰렁하고 초라한 화실에서 어둡고 왜소한 모습으로 이젤 앞에 서 있습니다. 그림은 전체적으로 조금 지나쳐 보입니다. 이젤 위의 화판은 이상스레 크고… 화가는 작아 보입니다. 원근법이 살짝 과장된 때문입니다. 소년 같은 앳된 눈으로 화판을 응시하는 렘브란트는 뜬금없는 그 무엇인가 나타나 있는 양 의아하게 자기 그림을 주시합니다. 자신에게 주어진 이 작업이 애초부터 본인과는 무관한 일이며, 심지어

스스로 누구인지도 종잡을 수 없다는 듯, 오른손과 왼손에는 붓과 화구를 들고 있지만 화가의 전유물인 화판 앞에 자신 있게 다가서질 못합니다. 마치 자기 그림을 처음 대하는 것 같은 경계심과 머뭇거림이 커다란 모자의 그늘에 가려 동그란 점으로만 보이는 뚱한 눈빛에 고스란히 담겨 있습니다.

〈그림 앞에 서 있는 화가_Artist in his Studio〉라고 이름 붙여진 이 작품은 렘브란트가 고향 레이던을 떠나 암스테르담으로 나아가기 전 자신의 아틀리에에서 완성했습니다. 사고로 팔을 잃고 눈까지 멀게 된 아버지, 그런 아버지를 한시도 떠나지 못하는 어머니…. 가난, 비애, 궁색, 우울 그러면서도 욕망 어린 고뇌와 격정으로 채워진 삶, 인정받지 못할지 모르는 재능에 대한 미래와 불안, 그런 모든 것이 늦은 오후 햇살을 받아 보풀처럼 드러나 있습니다. 이 자화상에서 우리는 그의 삶 언저리, 대가로서의 비범하고 빛나는 삶에 감춰진 사각지대를 그대로 들여다본다는 느낌을 받습니다.

렘브란트는 수많은 자화상을 그렸습니다. 사건을 다루는 주제화 속 인물에도 자신의 모습을 오버랩시키길 즐겼습니다. 심지어 의뢰받은 타인의 초상화에도 자신의 어떤 부분을 몰래 숨기곤 했습니다. 그래서 렘브란트의 작품 전체를 순서대로 나열해 본다면 그의 삶과 운명이 파노라마처럼 펼쳐질 것만 같습니다.

"렘브란트는 삶의 매 순간을 포착하고 그것들의 개별적인 영혼을 그려 낸다. 그리하여 삶의 모든 전체를 발현시킨다."

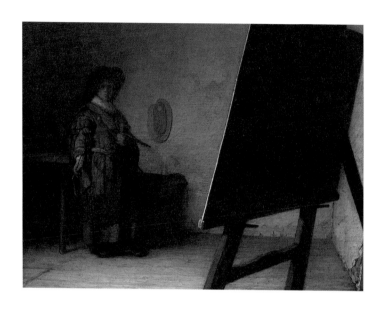

〈그림 앞에 서 있는 화가Artist in his Studio〉_렘브란트_1628

게오르그 짐멜_{Georg Simmel}의 이 말처럼, 렘브란트는 자신이 그려 내는 그림의 영혼적인 주도권을 자신과 분리시키지 않았습니다. 자화상을 비롯한 그의 수많은 초상화는 그 인물의 '지금 여기'를 여실히 드러내며 강하고 깊은 그만의 빛으로 조명합니다. 빛은 동시에 그것들 모두를 연결하는 기능을 합니다. 이를테면 그림 속 인물들이 각각 지닌 삶의 단면을 하나의 연속선상에 올려놓고 강한 빛으로 차례차례 비춥니다. 그래서 렘브란트의 모든 그림은 내용에 담긴 개별 순간들이 서로 이어져 있는 듯한 느낌을 받습니다. 하나의 순간은 그 자체로 전체가 되고, 전체는 모든 순간의 개별로 묘사됩니다. 그림에 적용된 모든 순간의 '지금 여기'가 그 자체로서 전체의 삶과 서로 엮이는 구조입니다.

렘브란트의 자화상은 냉소적이면서도 세속적인 과민함과 내면에 흐르는 영혼의 우울함을 담고 있습니다. 동시에 그것을 뒤덮는 강한 자의식을 촘촘하게 내뿜습니다. 명성과 부를 가져다준 빛나는 젊은 시절부터 가난과 주변의 몰이해로 쇠락하는 노년의 삶까지 영혼이 발현되는 매 순간을 면밀하게 포착하고 있습니다. 그래서 그의 자화상들은 화가로서의 삶 전체가 집적된 것처럼 보입니다. 젊은 시절의 여북한 호승심과 빛나는 자신감 그리고 노년에 이르러 연륜에 의해 걸러지는 인간 본연의 성찰이 '바로 그런' 한 사람의 모습으로 발현되어 화면 속에 투영됩니다.

1665년 완성된, 그러니까 죽기 4년 전의 또 다른 자화상은 망령처럼 흐늘거리는 한 인간의 늙음을 '바로 그런' 상태로 포착해 낸 작품입니다. 영혼의 동반자였던 두 번째 아내와 아들의 죽

음, 빚더미와 가난 그리고 처절한 고독으로 점철된 늙은 화가의 희극적인 모습은 렘브란트만의 심원한 내재성이자 존재에 대한 시각적 귀결이라 할 수 있습니다. 그리고 이는 인간 렘브란트 운명의 파노라마를 앞과 뒤로 이어주는 삶의 매 순간이기도 합니다. 온전하게 자신 곁에 있는 자신의 모습, 그래서 자화상 속의 렘브란트는 운명이라는 강을 타고 흐르는 동력 없는 뗏목처럼 직접적이고도 우연적인 출연을 스스로 자처합니다. 렘브란트의 자화상은 그 자체로 충족되지 않으며, 방향을 정하지도, 하나의 종착점에 의존하지도 않는 스스로의 모습입니다. 그냥, 흐르는 현순간의 '지금 여기'를 비추는 자기 현상일 따름입니다. 그만의 거울 앞에 혼자 쓸쓸히 앉아 있는 자신입니다.

이런 특징은 종교화에서도 다르지 않습니다. 렘브란트는 대상을 유형화하거나 이상화하지 않고 개인의 역사를 들여다보게끔 합니다. 그래서 숭고해야 할 예수 그리스도조차 연약하고 초라한 젊은이의 모습 그대로 그려냅니다. 그 어떤 종교적 분위기도 찾아보기 힘듭니다. 오로지 자세와 표정만으로 인간 예수의 영혼과 무거운 종교적 아우라Aura를 담담하게 드러냅니다. 이는 렘브란트의 그림들에서 나타나는 총체적인 특징이자 고유함입니다. 등장인물들의 영혼에서 뿜어져 나오는 삶의 생생한 매 순간, 그것의 외적인 발현이라 할 수 있습니다.

희미하게 드러나는 농밀한 우울, 그러면서도 격정 어린 고뇌와 욕망이 그림 속 젊은 화가의 모습 속에 이처럼 양립하는 이유는 그림의 외부가 아닌 내부의 깊숙한 곳으로부터 솟아오르는

인물의 영혼성과 그것에 이끌리는 시간의 순간성 또는 충동성에 있습니다. 이는 렘브란트 이전의 화가들, 즉 16세기의 다빈치나 뒤러의 초상화에 나타나는 르네상스의 고전적 시간성과는 다릅니다. 개별 인간의 존재와 운명을 초월하는 추상적 시간성과도 거리가 멉니다. 단편적이고 유한한 인간을 완전하고 무한하게 만드는 초시간성은 더더욱 아닙니다. 인간을 이상적이고 고귀한 예술적 형상화의 대상으로 보는 르네상스 화가들의 시간성과는 다른 차원입니다. 렘브란트는 소시민이나 프롤레타리아, 유대인 같은 평범한 사람들의 신랄한 삶의 역사와 순간들을 그 자체로 포용했습니다. 경험적이고 개인적인 삶이 내뿜는 다양한 호흡들이 렘브란트의 그림 속에는 생생한 순간성으로 살아 숨 쉽니다. 하여 그의 시간성은 지극히 충동적인 무엇입니다. 살아 숨 쉬는 삶 그대로, 끊임없이 변하고 움직이는 구름이나 바람처럼 예측할 수 없는 가볍지만 예리한 충동을 내포합니다.

자고로 한 사람의 삶은 매 순간 그 자체로서 그의 삶과 운명에 엮여 있습니다. 렘브란트는 그러한 인간 운명의 알레고리를 화면 속 인물의 순간적인 표정을 통해서 발현하고자 했습니다. 이는 이전 시대의 대상에 대한 이상적 또는 영원의 재현이라는 묘사 방식에서는 없었던 형식입니다. 정연한 조화와 표현의 명확한 균형을 위해 모든 우연적 요소를 지양하는, 말하자면 르네상스 고전주의라는 기존 시대 예술의 기저와 화풍을 넘어서는 전혀 새로운 회화의 면을 구가합니다.

렘브란트는 화면 속 인물들이 자아내는 생생한 삶의 순간

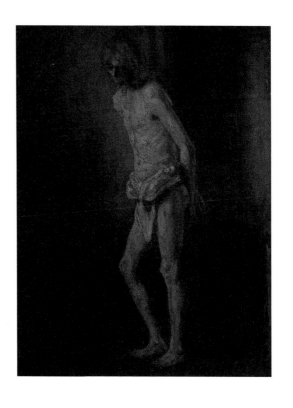

〈기둥에 서 있는 청년 예수Standing Youth as Christ at the Column〉_렘브란트_1646

들을 그대로 노출시켰습니다. 인물의 '지금 여기'는 그의 삶에서 일순간일 뿐이며, 이는 계속해서 흘러가는 운명의 부분일 따름입니다. 그의 화면은 기본적으로 짙고 깊은 어둠과 명시될 수 없는 묵묵한 색채를 드리우며, 그 배면에서 솟아오르는 빛의 충동을 순간적이고 독립적으로 나타냅니다. 그리고 이는 우리가 바로크라고 부르는 17세기 회화의 가장 대표적이고도 고유한 특징으로 정착되었습니다.

그의 초상화에는 대상 인물의 삶 전체가 화면에 드러난 순간의 모습과 유기적으로 엮여 있습니다. 화면에는 보이지 않는 개념적 배경에 표현된 인물의 현재가 그의 잠재된 과거를 이끌어 내는 역학 구조가 작동하고 있어서입니다. 땅 위에 빼꼼히 드러난 감자 한 알이 땅 속에 다른 감자들을 달고 있는 것처럼 말입니다. 렘브란트의 자화상이 자신의 지난한 삶을 반추한다고 느끼는 이유, 표정에 드리워진 인생의 애잔함에 대한 원인은 바로 여기에 있습니다.

초상화에 나타난 화면 속 인물의 모습은 그 자체로 독립적인 개체가 아니라 그러한 현재를 있게 하는 수많은 모습을 배면에 포함하고 있습니다. 지나온 삶과 앞으로 이어질 삶을 동시에 소환시켜 주는 함축성이라 할 수 있습니다. 하지만 그것은 끊임없이 흐르고 변하는 삶의 연속성을 이상적으로 함축해서 추상화하는 고전적인 통합성과는 다릅니다. 감자처럼 땅속에서 서로 엮여 있으며, 순간이라는 '지금 여기'의 앞과 뒤에 미래와 과거가 매달려 있는 구조를 실현시키는 함축성입니다. 고전적 개념의 초월적인

병렬 중첩이 아니라 앞과 뒤가 한 줄로 엮인 상태에서 순간의 시간성이 강한 빛에 의해 드러나는 직렬적인 함축입니다. 숲속을 통과하는 기차의 차량들이 나뭇가지 사이로 들어오는 빛을 순차적으로 받으며 지나가듯이, 그림 속 빛은 대상 전체를 한꺼번에 비추지 않고 짙고 어두운 대기 속에서 순차적으로 하나하나를 드러나게 해서 그것만을 그 순간에 강하게 조명합니다. 그림 속 인물과 내용의 시간성을 엮어 주고 그 자체를 순간으로 만드는 매개로서 렘브란트의 빛이 특별한 이유입니다.

회벽이 갈라지고 터진 궁색한 화실에서의 중심 존재, 즉 빛의 주인공은 렘브란트 자신이 아니라 뒤돌아서 있는 화판입니다. 이 사실은 빛의 사각지대에서 화판을 응시하는 그의 시선을 통해 '그때 그곳'의 순간과 그 앞뒤의 시간을 같이 엿볼 수 있게 합니다. 상황들의 유기적 순간들을 담아내는 시간의 함축이 렘브란트 그림의 중요한 핵심이라고 간주되는 까닭입니다.

이보다 약 130년 전, 렘브란트 못지않게 자기 모습에 집착했던 화가는 또 있었습니다. 북유럽의 르네상스 화가 알브레히트 뒤러Albrecht Dürer입니다. 1500년, 그러니까 그의 나이 28살 전성기에 제작한 자화상은 경외감을 불러일으킬 만큼 자신만의 독보적인 분위기를 발산합니다. 당당하고 위엄 있는 젊은 뒤러의 모습은 마치 이 세계에 속하지 않는 초월적인 존재, 스스로 예수그리스도의 모습을 하고 있습니다. 화면을 가득 채운 흉상, 엄격한 정면성과 좌우 조화, 치밀한 균형감은 중세미술에서 나타나는 '성안聖顔, The Holy Face'의 회화적 구성을 그대로 차용한 듯합니다.

그렇다면 이처럼 진공과도 같은 압축성, 신과도 대등해 보이는 자기찬양을 통해 뒤러가 말하려던 바는 무엇이었을까요? 화가로서의 찬란하고 우뚝 솟은 전성기, 28살 뒤러의 젊고 강한 삶, 그 찬란하고 영광스러운 인생의 순간을 영원하게 고정시키고 싶었던 것일까요? 그 순간의 '지금 여기'를 스쳐지나가는 찰나가 아니라 '정지해 있는 영원한 순간'으로 만들고 싶었을까요?

자화상 속 뒤러의 모습은 신적 질서에 부합하는 시간성을 초월하는 순간으로 묘사되었습니다. 그가 누리는 삶은 영광, 부귀로 충만해 보입니다. 우리가 느낄 수 있는 모든 구체적이고 사적인 것을 넘어서는, 분리되거나 해체될 수 없는 절대적으로 고귀한 형상으로 자신을 묘사했습니다. 그의 그림에서는 삶에 포함된 모든 주변부가 생략되어 있습니다. 오로지 정중앙의 이상적인 부분만 드러내고 견고하게 통합하여 스스로를 신의 경지에 올려놓은 것 같습니다.

하지만 렘브란트는 주변부와 중앙부를 분리하지 않았습니다. 끊임없이 흐르는 삶 속에서의 한 순간, 어떤 순간들을 모두 연결하고 함축해 통일성을 나타냅니다. 즉 뒤러는 통합성을, 렘브란트는 통일성을 획득하고 있습니다. 통합성이 대체로 여러 개의 사물이 굳게 겹쳐져 하나의 사물로 기능한다면, 통일성은 다양한 요소가 그 자체로 있으면서 전체가 하나로 파악되는 개념이라 할 수 있습니다.

그렇기 때문에 통합성과 통일성, 이 둘의 시간성은 매우 다릅니다. 통합성이 정지된 시간이라면 통일성은 흐르는 시간입니

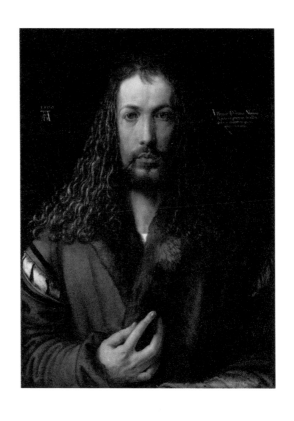

〈모피코트를 입은 자화상Self-Portrait in a Fur Coat〉_알브레히트 뒤러_1500

다. 뒤러와 렘브란트가 가지는 시간성의 차이, 이는 회화의 묘사
방식에서 르네상스와 바로크라는 형식으로 발현되기에 이릅니다.

이성의 아우라

그렇다면 르네상스와 바로크는 무엇일까요? 역사적 지리적으로는 인접해 있지만 관념적으로는 동떨어진 듯한 이 두 사조의 사전적 정의는 매우 간결합니다.

> "르네상스는 14세기 무렵부터 16세기에 이르기까지 이탈리아를 중심으로 시작된 문학과 예술의 총체적인 문화 부흥 운동으로서 유럽 여러 나라에서 전개된 고전주의 성격의 예술 양식."

> "바로크는 17세기 무렵에 르네상스와 거의 동일한 유럽 지역 내에서 르네상스의 뒤를 이어 유행한 예술 양식으로 파격적이고 감각적인 효과를 노린 동적이고 극적인 표현, 풍부한 장식적 정서 표현을 통해서 동시대의 미술, 문학, 음악을 포괄적으로 아우름."

하지만 르네상스와 바로크를 구조적이고 개념적인 측면에

서 비교해 보자면 좀 더 긴 설명이 필요합니다. 특히 바로크는 그 자체로 설명되기보다는 르네상스와의 비교를 통해야 이해가 쉬울 수 있습니다. 그렇다면 르네상스의 고전성과 바로크는 구체적으로 어떻게 다를까요?

이 주제에 대한 연구는 스위스의 미술사가 하인리히 뵐플린 Heinrich Wölfflin이 1888년에 집필한《미술사의 기초개념 Kunstgeschichtliche Grundbegriffe》에서 이미 본격적으로 다룬 바 있습니다. 이 책에서 뵐플린은 미술에서의 형식주의라는 틀 속에서 두 사조를 비교하고 그 특성들을 강조했습니다.

미술은 근본적으로 예술이라는 상위 범주 형식에 영향을 받으며, 그러한 예술은 당시대의 보편적 정서와 사회적 분위기에 부합하게 됩니다. 즉 미술, 음악, 건축, 조각, 문학 등을 포함한 모든 예술이란, 그 시대만의 특정한 표현 방식을 통해 일정한 형식을 갖추며, 그 자체의 양식으로 규정됩니다. 따라서 예술과 사회 모두를 보편적으로 지배하는 근본적인 시각법칙으로서의 예술 양식은 원시로부터 현대에 이르기까지 모든 예술 분야에서 감각적인 형식의 흐름을 발현시켰습니다. 그런 측면에서 뵐플린은 '인명 없는 예술사'를 강조합니다. 중요한 것은 예술가의 이름이나 작품명, 제작연도가 아니라 작품에서 나타나는 고유한 형식의 모습을 구분하고 이해할 수 있어야 한다는 의미입니다.

"아무리 독창적인 천재라 할지라도 자신이 처한 시대의 한계를 전적으로 초월하지는 못한다. 모든 것이 모든 시대에 가능하지

않으며, 아무리 특별한 구상일지라도 그것에 대한 보편적인 발전의 단계가 일정한 수준에 이르렀을 때야 비로소 가능하다."

뵐플린의 이 말처럼 한 시대의 예술 양식이란 그 시대를 아우르는 사회의 기류와 형식이라는 큰 흐름 속에서 완전히 독립적일 수 없으며, 그런 형식의 양태들이 자아내는 시각적 분위기에 종속되어 있습니다. 예술에 있어서 진정한 독불장군이란 있을 수 없다는 뜻입니다.

그리고 이러한 모든 시대양식은 시간이 흐르면서 끊임없이 변하고 이동합니다. 예술가들은 그런 변화를 감각적으로 예견하는 촉을 가지고 있는 것 같습니다. 발터 벤야민Walter Benjamin도 예술의 기능에 대해 변화하는 내용을 앞당긴다고 언급했듯이, 예술가는 철학이나 과학보다 세상의 변화를 더 빠르게 먼저 인식하고 반영합니다. 예컨대 르네상스의 예술가들은 원근법으로 세계의 모습을 표현하려 했습니다. 단순히 이미지를 구성하는 방식을 넘어서 세계를 바라보는 방식 자체를 원근법을 통해 규정하려 했습니다. 원근법을 데카르트적 합리주의와 연결해서 근대 과학의 공간관과 시간관에 연결하려고 시도한 사람들은 철학자나 과학자보다 예술가들이 먼저였습니다. 비록 그 과정이 신속 명료하고 체계적이지는 못하지만 그런 변화를 감지하고 자신들의 작품 속에 꾸준하게 반영해 나간 것은 그 시대의 예술가들이었습니다.

말이 나온 김에 원근법에 대해 좀 더 살펴볼 필요가 있을 것 같습니다. 원근법은 근대 문명의 가장 중요한 시각적 발명이라

할 수 있습니다. 원근법은 단순히 3차원 공간을 2차원 평면에 묘사하는 미술 기법이나 기하학적 이론의 차원을 넘어서 근대 문명의 지성적 활동이 낳은 가장 중요한 산물입니다.

중세 이후, 르네상스는 신을 밀어내고 그 자리를 인간들이 차지한 시대라고 규정합니다. 그리고 데카르트의 세계관이나 근대 과학에서 말하는 공간, 시간, 물질적 개념을 등장시켰습니다. 그 중심에서 예술가들은 무한히 펼쳐진 동질적이고 측정 가능하며 어디에도 지적인 차이가 없는 공간, 인간이 계산하여 정복할 수 있는 무한한 물질세계가 존재한다는 사실을 원근법을 통해 증명하려 했습니다. 그리고 신이 창조한 세계 안에서는 유한하지만 이성과 과학에 의한다면 이해 가능한 자연과 무한한 세계가 내포하는 대 질서를 발견할 수 있으며, 원근법이라는 도구를 이용해 그런 무한함을 측정할 수 있다고 믿었습니다. 이는 인간이 세상과 직접 마주해서 자신의 잣대로 재고 바라보는 독자적인 관점을 가지게 되었음을 의미합니다.

르네상스 초기인 15세기에 원근법은 '코멘수라티오Commen-suration'로 불리었습니다. '측정할 수 있는' 또는 '단위를 통해 무언가를 잴 수 있는'이라는 뜻으로, 인간이 측정할 수 있는 세계에 대한 지적 유용성이었습니다. 15세기 유럽인들은 세계를 더 이상 측정이 안 되는 크고 무한한 것이 아니라 측정이 가능한 것으로 여기기 시작했습니다. 지도를 제작하기 위해 땅과 공간을 수치로 산출하고, 시계를 만들어 시간을 측정했습니다. 피렌체 대성당의 돔 설계자이자 원근법 발명자로 잘 알려진 필리포 브루넬레스키Filippo

Brunelleschi가 뛰어난 시계공이었다는 사실은 우연이 아닐 것입니다. 브루넬레스키는 원근법과 시계로 공간과 시간을 측정하고 보이지 않는 질서의 개념을 구축하려 했습니다. 세계가 인간에 의해 측정된다는 사실은 그야말로 혁명이었습니다. 그래서 르네상스Renaissance라는 시대의 명칭도 '다시 태어남Re Naissance'이라는 프랑스 단어에서 비롯되었나 봅니다.

르네상스 예술은 원근법을 통해서 공간과 시간을 파악하는 시선을 과학화했으며, 그것으로 세계의 조화로움을 발견하려 했습니다. 위치와 각도에 따라 보이는 대상이 달라지듯이, 원근법은 거리감을 통해서 대상을 보이는 그대로 파악할 수 있도록 해줍니다. 종교적이고 계몽적인 이념에 따라 설정된 중세의 관념으로는 결코 설명될 수 없는 관점입니다. 르네상스는 오로지 신에 의해 존재하는 보편적이고 종속적인 인간이 아니라, 개체로서 존재하고 각자에게 상응하는 자율성이 허용되었습니다. 보편적이고 동일한, 나아가 전체에 얽매이지 않은 개인이라는 개체가 스스로 존재적 지위를 보장받을 수 있었습니다. 마찬가지로 사물이나 현상도 스스로의 근원에 대한 성질을 부여받았습니다.

일반적으로 고전주의를 다원성의 문화라고들 말합니다. 다원성이란 어떤 사물이나 현상이 하나가 아니라 많은 근원을 가졌음을 의미합니다. 다양한 실재들이 가진 각각의 근본 원리를 인정하고 그것으로부터 세계가 설명된다는 인식입니다. 빛을 쫓는 불나방처럼 오로지 신만 바라보고 의지했던 중세시대 사람들의 맹목적이고 일원적인 의식과는 근본적으로 다른 사유입니다. 세

상을 구성하는 모든 것은 각각 그 의미를 가지며, 그 자체로 하나의 독립적인 존재일 수 있다는 인식입니다. 신이 만든 피조물로서의 종속적 존재가 아니라, 자신의 어머니로부터 태어난 존재로서 자신만의 삶을 살아가는 유일한 존재임을 자각했습니다.

이처럼 유일한 각각의 개체가 조화되는 세계관이 르네상스의 다원적 사유입니다. 이는 신본주의에서 인본주의로의 의식 전환을 의미하기도 합니다. 맹목적으로 숭배되던 신이나 자연이 아니라 인간에 대한 존엄이 떠오르던 시대, 전지전능과 신성함의 상징이었던 예수그리스도마저도 한 사람의 평범한 인간으로 표현되는 시대였습니다. 신과 신적인 성인聖人들만의 전유물이었던 회화의 대상이 평범한 그 누군가도 될 수 있다는 배경에는 르네상스의 인본주의에 의한 다원성이 포진되어 있었습니다.

세상에서 가장 중요한 그림 한 점을 꼽아보라면 아마도 많은 사람이 레오나르도 다빈치Leonardo da Vinci의 〈모나리자Mona Lisa〉를 택할 것 같습니다. 실제로 1911년, 모나리자가 루브르 박물관에서 사라졌을 때 루브르 앞 광장에는 수많은 인파가 모여 눈물을 흘렸다고 알려져 있습니다. 그렇다면 과연 어떤 점이 〈모나리자〉를 이처럼 중요하게 만들었을까요? 여기에는 단순하지만 매우 의미심장한 이유가 있습니다. 〈모나리자〉는 신이나 성인, 왕이나 귀족이 아닌 너무나 평범하기 짝이 없는 한 여인, 그저 한 사람을 그린 초상화입니다. 입가에 잔잔한 미소를 품고 행복한 표정을 짓고 있는 그 여인은 누군가의 딸, 누군가의 아내였습니다.

가난한 농부의 맏딸로 태어난 여인은 자기보다 20살이나

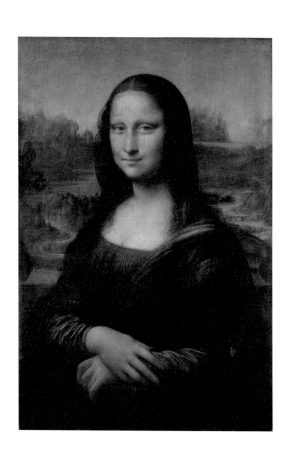

〈모나리자Mona Lisa〉_레오나르도 다빈치_1503

나이 많은 홀아비와 결혼합니다. 결혼생활은 순탄하고, 자식은 건강하며, 남편 사업도 나날이 번창합니다. 일상이 그야말로 행복입니다. 어리고 예쁜 아내를 사랑하는 남편은 이 모든 행복이 그녀 덕이라 여깁니다. 그래서 아내의 초상화를 당시에도 최고의 화가로 손꼽히던 레오나르도 다빈치에게 의뢰합니다.

세기의 천재 화가는 오랫동안 그녀를 관찰했을 것입니다. 그리고 그녀의 모습 속에서 너무나 평범하고 행복한 여인의 모습을 발견했을 것입니다. 잔잔하고 소박하게 피어오르는 모나리자의 미소는 그렇게 다빈치로 인하여 평범하지만 전형적인 인간의 이미지로 그려졌습니다. 다빈치는 초상화에 인간이라는 궁극적인 대상의 내면과 본질을 담아내려 시도했습니다. 존재로서의 인간, 삶과 그 아름다움, 소박한 행복 등을 모두 포함하는 보편적 인간의 추상적 이미지를 그려 내려 했습니다. 오랜 시간 수많은 덧칠과 수정을 거듭한 그림 제작 과정을 통해서 그의 의도와 고뇌를 엿볼 수가 있습니다.

우리는 모나리자의 상징이 미소에 있다고들 말합니다. 모호하기까지 한 야릇한 미소는 그녀의 아우라를 더 신비롭게 빛나게 합니다. 깊은 내면으로부터 솟아오른 희미하고도 애매한 미소, 이 미소 속에는 한 인간의 복잡한 감정 상태가 모두 내포되어 있습니다. 또한 알 수 없는 애매함 속에 감춰진 심층된 삶의 파편들이 뭉쳐져 있는 것 같기도 합니다. 마치 인간사 희로애락의 개별적 감정을 함의되어 있는 추상적 다원성이 다스리는 것처럼 말입니다. 표면적으로는 한 여인의 모습이지만, 사사로운 한 인간의 개성을

뛰어넘은 보편성과 전형성이 공존합니다. 그렇게 미소 띤 모나리자의 얼굴은 그녀를 대표하는 상징적 아이콘이 되었습니다.

〈모나리자〉라는 크지 않은 그림 한 점이 그토록 중요한 이유가 바로 여기에 있습니다. 이 작은 그림 한 점을 통해서 중세를 벗어난 근대인들의 모든 실존적 사유가 설명될 수 있기 때문입니다. 그림이 완성된 후에도 의뢰인에게 그림을 보내지 않고 평생을 소장했던 까닭 또한 여기에 있을 듯합니다.

다빈치는 〈모나리자〉를 통해서 자신의 근대적 사유를 터득하고 그 결과를 스스로 목격했을 것입니다. 그리고 어쩌면 〈모나리자〉를 통해서 플라톤이 말하는 인간의 이데아를 발현시켰노라고 스스로 외쳤을지도 모릅니다.

살아 있음과 영원함

뵐플린은 《미술사의 기초개념》에서 르네상스와 바로크 회화의 차이를 시대양식의 변화에 따른 형식의 관점으로 설명하고 있습니다. 최초의 문명이라 꼽을 수 있는 메소포타미아, 이집트, 고전이라고 일컫는 그리스와 로마 시대 그리고 중세를 거쳐 르네상스, 근대를 지나 현대로 이어지기까지 모든 예술은 그 시대의 형식을 아우르는 양식이라는 틀을 가지고 스스로 변화하며 지금에 이르렀습니다. 하지만 인류 전체의 역사 속에서 예술이 개별 시대에 상응하며, 나름의 형식을 이어온 데는 얽히고설킨 복합성도 동시에 존재합니다. 다시 말해 모든 시대의 예술은 그 시대에만 해당하는 일관되고 독자적인 흐름뿐만 아니라 수많은 다른 형식도 동시에 내포하고 있습니다.

뵐플린이 정리한 르네상스와 바로크의 비교를 구체적으로 살펴보기 전에 예술 형식의 복합성을 미리 따져 보는 이유는 이러한 논의가 가지는 지적 획일성의 우려 때문입니다. 예술은 바람처럼 산만하고 자유분방합니다. 어떤 시대, 어떤 상황 속에서도 예

술은 일관된 형식의 흐름만을 고수하지는 않았습니다. 아프리카 열대 지방에도 추위는 존재하며, 바다에도 메마름은 존재합니다. 모든 시대의 모든 예술은 주류에 반하는 부수적인 경향들이 동시에 양립하며, 그것들 스스로 끊임없는 대치와 조화를 거듭합니다. 그렇기 때문에 뵐플린과 같은 예술학자들의 예술 형식에 대한 정의는 조심스럽게 이해되어야 하며 비판적 관점에서 수용될 필요가 있습니다. 하나의 예술 양식이란 당시 미분화된 개체들이 만들어 낸 조화의 큰 흐름일 뿐입니다.

　　지적 획일성이라는 위험에도 불구하고 르네상스와 바로크의 차이를 뵐플린의 연구를 통해 이해해 보려는 데는 예술작품 전체를 가로지르는 보편적 형식을 통해서 시대양식을 포괄하는 면모를 엿볼 수 있기 때문입니다. 이는 자칫 그 형식을 읽는 관점의 지나친 주관성으로 인해 왜곡되거나 그 자체로 예속되어 버릴 수 있지만, 예술가들의 형태적 취향은 어쩔 수 없이 정신과 관습에 직결되는 민족 정서로부터 완전히 분리되지 않았습니다. 때문에 시대와 사회가 갈구하는 보편 정서로부터 파생된 정신과 의식과 관념은 당시 사람들의 취향과 감성에 필연적인 영향을 주고받으며 아름다움에의 보편적 경향으로 나타납니다. 아마도 그것이 예술의 속성일 것입니다.

　　뵐플린 역시 예술사가 민족적 행태심리학의 문제를 체계적으로 수립하는 데 일익을 담당해야 한다고 밝힌 바 있습니다. 인간사 모든 사고방식은 서로 면밀하게 연관되어 있으며, 예술은 그 당시의 그러한 표출을 우리에게 순수하고 간접적인 방식으로

말해 주고 있습니다.

　　우리에게 예술이 존재하고 또한 필요한 이유는 인간의 탐미적인 욕망의 본성일 수도 있지만, 예술을 통해서 우리의 삶을 원거리 관점에서 통찰하고, 음미하고, 성찰해 볼 수 있을 거라는 의지 때문이기도 합니다. 미래를 가늠하는 데 필요한 과거의 경험을 당시의 예술이라는 생생한 언어가 직간접으로 설명해 줄 수 있을 거라는 기대입니다. '어느 시대의 어느 양식, 어느 예술'이라는 지적 허세를 충족시키기 위한 정보로서의 가치가 아니라, 예술이 우리에게 귀띔해 주는 당시대의 보편 사유, 그러한 서술의 내용을 읽어 내기 위하여 예술은 우리의 삶 속에 끊임없이 존재했으리라 생각됩니다. 뵐플린이 말하는 예술의 형식주의적 관점도 그 자체로서 우리의 '지금 여기'를 조망하는 의식의 현상학이라는 점에서 의미가 큽니다.

　　그럼 뵐플린이 우리에게 던지는 예술의 대한 관점의 화두, 즉 르네상스와 바로크 예술이 형식상에 있어서 어떤 차이들을 나타내는지 구체적으로 살펴보겠습니다.

> "르네상스는 평평하고, 정적이고, 부동하며, 선을 강조한다. 그리고 모든 것은 틀 속에서 완결된 유기체를 이루며, 보는 이의 시선을 내부로 끌어들인다. 반면 바로크는 예측할 수 없는 순간의 충동, 그리하여 지속적인 운동성을 일으키고, 그것의 관성 때문에 본질적으로 시선을 외부로 향하도록 유도한다."

40

뷜플린은 르네상스와 바로크 회화의 가장 표면적인 특징과 차이가 이처럼 내용을 구성하는 요소들의 배치와 구조 등 화면의 형식에 있다고 주장합니다. 르네상스 화면은 '선'적이며 내용의 배치가 수평으로 이루어져 있어, 보는 사람에게 평면적인 느낌과 함께 시각적인 안정감을 심어 줍니다. 이러한 '평면성'은 르네상스 미술 형식에서 가장 중요한 특징이라 할 수 있습니다.

화면 속 인물과 사물들의 배치를 수평으로 나열하는 평면 형식을 여실히 보여 주는 대표 작품을 꼽는다면 〈모나리자〉와 함께 다빈치 회화의 또 다른 정수라 할 수 있는 〈최후의 만찬The Last Supper〉이 적절할 것 같습니다.

그림의 화면 전체는 나란히 배치된 열두제자가 예수를 중심으로 양쪽으로 배분된 구성입니다. 도상학적 해석에 의하면 이 배치는 성서에 나온 인물 각자의 역할 분담이 그대로 반영된 것입니다. 구도 역시 3개의 창문, 4개의 그룹으로 구분된 열두제자는 그리스도교의 삼위일체, 네 복음서, 예루살렘의 12문을 각각 상징합니다. 르네상스 과학의 수학적 체계가 화면 구성에 그대로 발현된 것 같습니다. 그중 화면 전체를 아우르는 정확한 원근법은 이 그림을 가장 르네상스답게 해주는 핵심입니다. 원근법의 정석처럼 정확한 1소실점의 체계로 구축된 이 그림은 그야말로 르네상스 과학혁명의 산물, 그 자체라는 생각이 들게 합니다. 하지만 아이러니하게도 감상자는 그 원근법을 정확하게 볼 수 있는 포인트가 없습니다. 마치 이 그림은 인간들의 풍경이 아니라 신의 차원에서 다뤄질 신비하고 이상적인 풍경임을 주지하려 한 것처럼 말

입니다.

기존의 전통적 방식을 뛰어넘는 다빈치의 독창성 그리고 예리하면서도 정확한 형식미, 숭고한 주제를 다루는 뛰어난 방식 등으로 이 작품은 르네상스 전성기의 가장 뛰어난 성과로 평가됩니다. 그래서 이 그림을 보다 보면 '도대체 어떤 그림이 이만큼 르네상스적일 수 있을까'를 되뇌게 합니다. 한 편의 그림이 가질 수 있는 조형적인 미심쩍음과 일말의 부족함이 이 그림에서는 전혀 보이지 않습니다. 화면의 소실점을 찾아서 거기를 송곳 위에 올려놓으면 그대로 정지해 있을 것만 같습니다. 그만큼 정밀하고 완전한 균형이 화면 전체를 다스립니다. 엄격한 구도와 균형으로 충만한 르네상스 과학 법칙의 집합체라 할 만합니다.

십자가 처형이 바로 내일이지만 예수의 모습에서는 어떠한 인간적 번민도 엿볼 수가 없습니다. 오히려 모든 사실을 처연하게 받아들임으로써 공간을 신성함의 가원街圜으로 승격시키는 것 같습니다. 내일이면 로마의 군사들이 자신을 체포할 것이며, 산처럼 무거운 십자가를 짊어질 것이며, 피가 흐르는 뜨거운 십자가에서 죽음으로 늘어져 마침내는 지상에서의 삶이 거두어질 테지만, 그러한 모든 것을 생각하고 가다듬는 예수의 표정에는 비장함을 넘어서 구원의 기다림에 무르익은 성스러운 고뇌만이 맴돕니다. 오히려 양쪽에서 술렁이는 제자들의 혼란을 초연하게 수습하며, 그 모든 고뇌를 자신에게로 집약하고 소실시킵니다.

"너희 가운데 한 사람이 나를 배반할 것이다." 예수의 이 충격적인 발언 때문에 제자들은 좌불안석입니다. "주님, 제가 주님

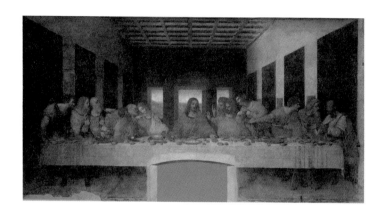

〈최후의 만찬The Last Supper〉_레오나르도 다빈치_1497

을 배반하는 것인가요? 저는 아니겠지요?" 배반자가 누구인지 모르는 제자들은 '자기는 절대 그러지 않으리라'는 결연한 표정으로 격렬하게 동요합니다. 예수의 바로 오른편에 앉아서 비통해 하는 요한, 그런 요한의 귀에 "그놈을 가만두지 않겠다."고 속삭이며 오른손에 칼을 들고 분노하는 베드로, "감히 누가 예수님을 배신할 수 있겠냐."고 의심하는 도마, 자신의 결백을 두 손 모아 항변하는 필립보 그리고 돈주머니를 들고 앉아 불안에 떠는 유다. 그 와중에 미동도 없이 고요하게 앉아 있는 정중앙의 예수….

　　화면 속 13명 각각의 모습은 이전 중세시대의 화가들이 수없이 묘사했던 신성하고도 엄숙한, 그러면서도 관례적인 '최후의 만찬'과는 형식상 다릅니다. 똑같은 주제를 다루고 있지만 시대의 흐름에 따라 예술은 이처럼 다르게 표현됩니다. 이런 속성이, 뵐플린이 말했듯이, 시대 정서에서 발현된 정신적 해석들이 예술의 형식에 어떻게 작용하는지를 단적으로 제시해 주는 예시일 것 같습니다. '최후의 만찬'이라는 그림들의 형식과 분위기만큼, 중세와 르네상스 시대가 서로 다른 세계였음을 의미합니다.

　　엄숙하고 숙연한 분위기 속에서 "나는 분명히 말한다. 너희 가운데 한 사람이 나를 배반할 것이다."라며 선언하는 예수와 제자들의 혼란이 복합된 순간이 한편의 영화처럼 극적이며 농밀한 장면으로 연출되어 있습니다. 주어진 한 화면에 이처럼 다양한 성격의 인물을 묘사하기 위해 다빈치는 작업을 하면서도 수시로 거리를 배회하며 사람들을 관찰했다고 전해집니다. 표정과 행동으로 인물의 성격을 파악하는 인상학을 연구하기도 한 다빈치는 사

람의 성격과 나이에 따라서 서로 다른 표정과 행동이 있다는 사실을 간파했기에 그림 속 제자들이 나타내는 다양한 반응을 연출할 수 있었을 것입니다. 다빈치는 사람들의 머릿속에 떠오르는 생각이 다양한 만큼 사람들의 행동도 여러 가지라고 판단했습니다.

세상 모든 사람이 그 자체로서 개별적인 한 사람이듯이 다빈치는 그림 속에서 예수를 포함한 열두제자 모두를 각각의 독립된 개체로 설정했습니다. 왼쪽부터 바르톨로메오, 큰 야고보, 안드레아, 베드로, 유다, 요한, 예수, 작은 야고보, 도마, 필립보, 마태, 유다, 시몬이라는 인물 모두는 각자 주인공인양 자기에게 주어진 배역을 약간 과장해서 연기하고 있습니다. 누구 하나 더 강하거나 더 약함이 없는 균질하고 공평한 캐스팅입니다. 여기에다 다빈치는 '최후의 만찬'이라는 극적이고 의미심장한 사실성을 구조적으로 강조하기 위하여 세 사람의 제자를 한 그룹으로 묶고 예수 양편에 두 그룹씩을 배치했습니다. 인물 각각의 연기, 그러한 개별이 조합된 소그룹의 독립된 연기, 모두를 조화시키기 위해 그룹마다 어떤 인물의 표정이나 동작을 다른 그룹의 누군가에게 전가해 연결시킴으로써 인물들의 개별성을 극대화했습니다. 동시에 그들 전체가 하나의 주제로 연결되는 통합성까지 이루어 냈습니다. 이는 개별 원자들이 모여서 구성된 하나의 사물과 그것들 전체의 지구 그리고 태양계, 은하계, 우주로 이어지는 자연의 위계와도 같은 다원성으로서의 통합성을 나타낸 전형적인 르네상스의 산물이라 할 수 있습니다. 어떤 시대보다 진리를 갈구한 르네상스인의 이성적 사유가 과학적 근대정신으로 꽃피워진 예술적 성과라고

볼 수 있는 대목입니다.

> "완벽하고 치밀하게 재현된 형태의 진리는 신으로부터 창조된
> 만물의 진리와 결코 다르지 않다."

신플라톤주의자이자 초기 르네상스 미학의 초석을 놓은 15세기 이탈리아의 철학자 마르실리오 피치노Marsilio Ficino의 말입니다.

> "자고로 그림이란 그리고 재현이란, 멀리 있거나 보이지 않는
> 대상이 눈앞에 다가와 있는 것처럼, 정확하고 구체적이며 완벽
> 해야만 한다. 그래야만 그림이라는 재현 자체가 시공간을 초월
> 해서 그 자체로 '신성한 힘'을 갖추게 된다."

이런 르네상스 미학의 대전제 때문일까요? 앞서 살펴본 뒤러, 다빈치의 작품은 무엇보다도 형태와 비례의 완벽함, 그런 조형적인 조화체계에 기초한다는 인상을 강하게 받습니다. 그래서 그림을 보면서 느끼는 감정도 완결성과 정연함으로 수렴됩니다. 구도 자체의 엄격함과 명징한 형태미를 통해서 살아 있음과 영원함을 동시에 발현시키려는 르네상스 미학의 대전제와 정확하게 부합한다고 볼 만합니다.

삶의 충동

바로크 미술은 르네상스의 구조적 엄격함과는 근본적으로 대조됩니다. 앞서 살펴보았던 렘브란트의 자화상을 다시 떠올려 보면 뭔가 불분명하고, 이상하고, 순간적이고, 불균형적이고, 충동적인 느낌이 있습니다. 다빈치나 뒤러의 그림에서 강조되었던 숨 막히도록 명료한 짜임새가 아니라 뭔가 모호한 기운을 담은, 그래서 보는 이로 하여금 알 수 없는 여운을 느끼게 합니다. 확고하고 논리 정연한 형태와 형식을 추구했던 르네상스의 신적인 이상향에서 깊은 우울과 고뇌를 품은 일상의 현실로 내려앉은 것만 같습니다. 신의 뜻에 따라 결정된 이상적이고 자명한 현실이 아니라, 모순, 불안, 우울로 가득한 삶의 현장 같은 뉘앙스가 어려 있습니다.

우리가 렘브란트의 그림에서 생생하고 직접적인, 그러면서도 비릿한 삶의 모습을 적나라하게 발견하는 이유도 여기에 있을 것 같습니다.

"삶은 그 원리상 형식과 완전하게 이질적이다."

짐멜의 이 같은 견해를 토대로 보면, 바로크는 르네상스와 같은 미학적 테마가 없는지도 모른다는 생각이 듭니다. 삶이란 본질적으로 정해진 형식이 없다는 통념 때문일까요? 삶은 끊임없이 생겨나 변화되고 흘러가며 사라집니다. 형식이란 어떠한 방식—이념적이든 실재적이든—으로든 확고한 지속성이 전제되어야 하는데, 인간의 삶은 그렇지 못합니다.

그렇다면 바로크 양식이 형식이 아니라면 무엇일까요? 형식과 형식 사이를 비집고 들어가는 순간의 충동이라 할 수 있을까요? 렘브란트의 자화상을 설명하면서 이 같은 표현을 사용한 적이 있습니다. 그의 화면은 삶의 내부에 머물지 않은 어떠한 충동을 내포하고 있습니다. 그러한 충동 때문에 렘브란트의 화면은 순간적인 운동성을 일으킵니다. 하지만 충동 자체가 형식이 될 수는 없습니다. 충동은 고정성의 원칙에 도달하지 못합니다. 고정성과 충동성은 본질적으로 상반되는 무엇입니다. 돌부처는 태풍이 불어도 항상 그 자리에 고정되어 있습니다. 연기처럼 홀연히 사라질 수가 없습니다. 돌부처 같은 르네상스의 전형성에 비해, 바로크는 바람처럼 순간적입니다. 따라서 바로크의 형식은 끊임없는 내적 역동성이 외적으로 나타나는 일시적 과정으로 보아야 합니다. 그것과 더불어 다른 질서에 귀속되는 개념으로서의 형식일 수도 있습니다.

르네상스 시대의 다빈치가 최후의 만찬을 그렸다면, 바로크 시대에는 헨드릭 테르브루그헨Hendrick Terbrugghen이 〈엠마오의 저녁식사The Supper at Emmaus〉를 그렸습니다. 최후의 만찬이라는 주제

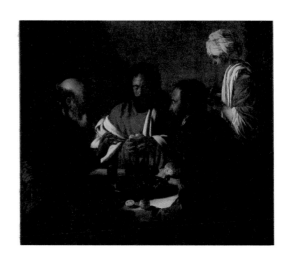

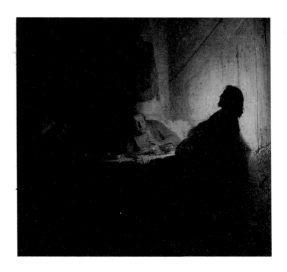

〈엠마오의 저녁식사The Supper at Emmaus〉_테르브루그헨_1616
〈엠마오의 저녁식사Supper at Emmaus〉_렘브란트_1629

는 중세부터 수많은 화가가 즐겨 다루었지만 바로크 시대에는 이렇다 하게 동일한 주제의 작품을 찾기가 어렵습니다. 그 이유에 대해서는 시대 미학적인 별도의 논의가 필요할 것 같습니다. 아무튼 테르브루그헨의 〈엠마오의 저녁식사〉는 다빈치의 〈최후의 만찬〉과 비슷한 주제임에도 불구하고 형식에 있어서는 전혀 다른 종류의 느낌을 불러일으킵니다.

먼저 절대적인 균형감과 구도의 엄격함을 찾아볼 수가 없습니다. 예수를 비롯한 등장인물들 전체는 일시적이며, 불안하며, 심지어 옹색하기까지 합니다. 주인공 예수도 마찬가지입니다. 예수의 전유물이자 존엄의 상징이라 할 수 있는 광휘光輝는 물론, 신의 외아들인 그리스도가 갖추어야 할 최소한의 신성한 아우라조차 부여받지 못했습니다. 심지어 화면의 중심 자리라는 주인공으로서의 특권조차 주어지지 않았습니다. 그저 한 사람의 모습으로, 어깨 힘을 빼고 손을 모아 빵을 나누는 평범한 한 남자입니다. 애처롭기까지 한 예수의 모습은 처절한 우리 삶의 모습 그대로를 취하고 있습니다. 우리 모습, 우리 이웃의 모습과 하나도 다르지 않습니다. 어딘가에서 유월절을 보내며 어린 자식에게 빵을 나눠 주는 어느 유대인 아버지의 모습에 다름 아닙니다.

렘브란트가 똑같은 주제로 그린 다른 시기의 작품에서도 예수의 모습은 주인공으로서 주목받기보다는 역광의 음영밖에 주어지지 않았습니다. 그것도 모자라 중심 자리를 내어주고 오른쪽으로 치우쳐져 있습니다. 십자가에 매달려 돌아가셨던 주님이 살아 돌아와 자기 앞에 앉아 있다는 사실을 믿을 수 없어 자기 눈

을 의심하는 남자의 표정, 그 아연실색하는 얼굴과 함께 부서지는 하얀 빛은 예수를 온통 어둠으로 뒤덮고 있습니다. 빛은 어둠을 만들고 그 어둠은 더 강한 빛을 만드는 이치처럼, 삶이 죽음으로, 죽음이 부활로 이어지는 변화와 내적 역동성이 어둡고 소박한 공간 속에 그대로 재현되었습니다. 그리고 이 공간은 다름 아닌 현실의 공간, '지금 여기'입니다. 그리고 지극히 평범한 일상의 공간, 뒤편에서 무심히 부엌일을 하는 아주머니의 소소한 공간입니다.

모순과 모호함의 역설적 은유

르네상스 시대 북유럽의 네덜란드 화가 얀 반 스코렐Jan Van Scorel과 이탈리아의 바로크 시대 화가 귀도 레니Guido Reni는 둘 다 〈마리아 막달레나Maria Magdalena〉를 그렸습니다. 예수의 제자이자 성녀로 추앙되는 마리아 막달레나는 중세 초기부터 신자들의 신심을 강화하려는 목적으로 기독교에서 믿음의 메신저 같은 역할을 했던 인물입니다. 베드로조차 무서워서 예수를 외면했던 십자가 처형의 그날, 마리아 막달레나는 십자가를 메고 골고다 언덕으로 올라가는 예수의 뒤를 끝까지 따랐습니다. 일곱 귀신에 시달리며 고통받던 그녀가 예수에게 고침을 받고 열렬한 추종자가 되었다는 이야기, 세 번이나 그리스도의 발에 향유를 바르고 죄를 회개했다는 성경의 이야기는, 신실한 신앙생활의 상징으로 통용되며 시대를 초월해서 수많은 화가들에 의해 그려졌습니다.

스코렐과 레니가 그린 〈마리아 막달레나〉는 약 100년이라는 시간의 격차가 있습니다. 그리고 이 간격은 르네상스 화풍에서 바로크 화풍으로의 변화를 드러냅니다. 두 화가의 마리아 막달레

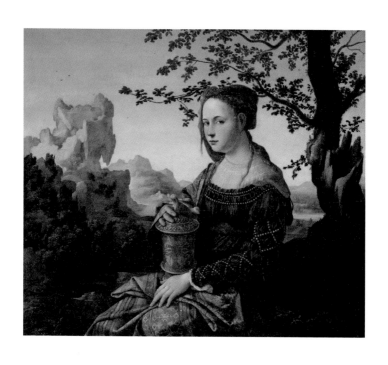

〈마리아 막달레나Maria Magdalena〉_얀 반 스코렐_1530

나는 누가 보더라도 동일 인물이라고는 믿을 수 없을 만큼 분위기가 딴판입니다.

우선, 스코렐의 마리아 막달레나를 보면 몇 가지 암시적인 특징이 눈에 들어옵니다. 모나리자보다 더 희미하고 오묘한 미소에 성경의 내용으로 짐작할 수 있는 단순하고 꾸밈없는 이미지와는 전혀 상반되는 고급스러운 복장에 무릎 위로 조심스럽게 향유 항아리를 안고 있습니다. 왼쪽 뒤편으로 보이는 얼음 같은 바위산, 그 뒤로 보이는 목가적 풍경 그리고 썩은 그루터기에서 새롭게 자라난 싱싱한 나무 등은 누가복음 8장의 내용을 함축한 듯합니다. 즉 스코렐의 이 그림에는 마리아 막달레나라는 성경 속 인물의 신앙적 서사를 특별한 설명을 덧붙이지 않더라도 이해할 수 있도록 모든 상징이 암시되어 있습니다.

"인간은 영적인 열망으로 완전한 곳까지 들어올려진다. 하지만 어떤 단어로도 이 사실을 적절하게 표현할 수는 없다. 태초로부터 사용된 매우 단순하고 아름다운 언어, 그것은 바로 상징이다. 상징은 사람의 영혼을 움직이고 방향을 제시하며 본질적인 내면을 드러내는 가장 외적인 언어의 형태다."

미국 성 필립보 성당의 초대 신부이자 《르네상스 미술로 읽는 상징과 표징Signs and Symbols in Christian Art》의 저자이기도 한 조지 퍼거슨George Ferguson에 의하면 상징이란 정신의 언어이며 이는 르네상스 종교화의 본질적 요소입니다. 당시 교회의 후원을 받았던

54

수많은 예술가는 미술의 새로운 시도보다 기독교 역사에서 알려진 상징적 의미를 확고히 하라는 주문에 더 심사숙고했습니다. 기독교의 공통된 경험을 예술의 형태로 담아내고, 그로 인하여 읽거나 쓰지 못하는 대다수 사람의 삶을 천국으로 이끌어 줄 방법으로 상징은 매우 효과적일 수 있었습니다. 그래서 기본적으로 모든 성화에는 상징적 의미가 부여되어야 하고, 그 때문에 르네상스 미술작품 대부분에는 최대한 많은 암시가 적용되었습니다. 배경이나 표징을 통해서 성경의 이야기는 물론 성인이나 통치자, 심지어는 부유한 상인의 초상화에도 수많은 상징을 등장시켰습니다.

신실한 믿음의 상징 마리아 막달레나라는 인물은 그 자체로, 그리고 그녀의 삶과 믿음, 종교적 신념들의 표징들이 통합된 주제로, 수많은 기독교 문화권의 화가들에게 특별한 소재가 되었습니다.

그렇다면 레니의 〈마리아 막달레나〉는 어떨까요? 우선 스코렐의 마리아 막달레나에 비해 레니의 작품을 통해서 느껴지는 전체적인 분위기는 이율배반적인 무기력입니다. 그래서 수수께끼 같은 표정으로 관람자를 똑바로 응시하는 스코렐의 마리아 막달레나와는 분위기가 많이 다릅니다. 신비롭고 영적인 것을 넘어서 초인간적인 단호함, 다부지고 맹렬한 신심으로 충만한 성인으로서의 아우라에 비해 레니의 마리아 막달레나는 성스러운 것과는 한참 거리가 있어 보입니다. 비스듬하게 누워 나른함 가득한 표정으로 멍하니 하늘을 응시하는 자세는 아무것도 모르는 어린 귀부인이 부자 남편의 퇴근을 기다리는 모습을 연상시킵니다. 온갖 창상을 다 겪고 회

개해서 구원받은, 가련하지만 다부진 성녀의 이미지는 찾아볼 수가 없습니다. 맨발로는 땅 한 번 밟지 않은 것 같은 부드러운 귀태, 방향 없이 아른거리는 희미한 욕망으로 포만한 여인네의 자태입니다. 고단한 현실을 직시할 의지도 없이 막연하게 더 나은 인생만을 꿈꾸는 그녀의 눈빛은 귀스타브 플로베르Gustave Flaubert의 소설 속 여주인공 '마담 보바리'를 생각나게 합니다. 르네상스 화풍의 스코렐이 그린 마리아 막달레나처럼, 우리가 성경을 통해 알고 있는 다부지고 강한 믿음의 소유자와는 전혀 다른 분위기입니다. 한마디로 속물적인 무기력함에 빠져 있는 여인의 모습입니다.

그렇다면 화가는 왜 그녀를 그처럼 이율배반적인 무기력의 모습으로 그렸을까요? 마리아 막달레나가 기독교 역사에서 어떤 인물인지 조금이라고 아는 사람이라면 누구라도 의아해 할 대목입니다. '마리아 막달레나가 이런 여자였던가? 과연 이런 역설적인 메타포가 뭘 의미하지?' 눈에 보이는 화면, 그 너머의 무엇, 화가가 표현하려는 이야기의 본질이 따로 있을 거라고 추측할 수밖에 없습니다. 스코렐의 그림에서는 느낄 수 없는 어떤 모순과 모호함의 역설적 은유를 기대하게 됩니다.

스코렐의 마리아 막달레나가 영민하고 견고한 신심의 표상이라면, 레니는 오히려 역설적으로 종교적 사변을 표면에 늘어놓지 않으면서도 성경의 의미를 더 강하게 주지시키려는 전략이었을까요? 강조를 위해 오히려 더 약화시키는 논증의 모순, 성인의 모습은 신의 얼굴을 하고 있는 인간이 아니라, 현실 속 우리의 모습이라는 사실을 더 강조하기 위함이었을까요?

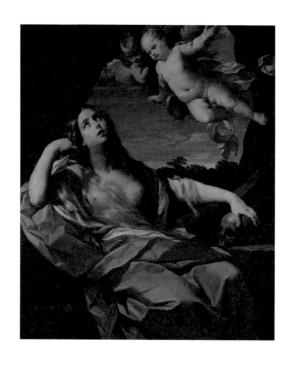

〈마리아 막달레나Maria Magdalena〉_귀도 레니_1635

레니와 같은 바로크 회화는 이런 점에서 세상 속 인간을, 보이는 대로의 인간을 꾸밈없이 드러냅니다. 성인도 인간이며, 심지어 예수도 한 사람의 인간인 것입니다. 그러한 개념적 패러독스의 반짝이는 반전과 충격을 통해서 오히려 더 깊은 공감을 유도하려는 것처럼 말입니다.

"삶을 대면하지 않고는 평화를 찾을 수 없어요?"라고 말하는 영화 〈디 아워스〉의 대사처럼, 바로크는 대상의 삶을 더 진지하게 비추기 위하여 오히려 더 산만하고 역설적인 귀퉁이 측면들을 들추어냅니다.

인생의 본질을 연출하기 위해서는 인간의 특별함보다는 평범함을 더 강조해야 한다는 어느 독립영화 감독의 말처럼, 바로크는 당시의 정서를 연출하기 위해 삶의 인지상정 그 자체를 구현합니다. 그러기 위하여 우연이지만 필연적인 대상의 이러저러한 측면을 들추어내고 일시적인 의외의 순간을 포착합니다. 대상의 단면을 가로질러서 보편적인 논리로 규정하고 그것을 압축, 통합하는 르네상스의 형식과는 반대로, 대상 본래의 평범하고 순간적인 현상에 직면하도록 또는 본질 자체를 간접적으로 비틀어서 표면 아래에 감춰 관찰자 스스로 직접 발견하도록 좌시합니다.

존재가 담고 있는 근원적인 형상을 현재의 시간 저 너머로 이끌어서 관찰자 스스로 표방하고픈 어떤 결의와 마주치게 하려는 목적일까요? 그리하여 그림을 바라보는 눈, 그만의 시선으로 마리아 막달레나라는 궁극적인 대상에 돌이켜서 몰입하게 하려는 의도일까요?

공적 자아에서 사적 자아로

바티칸의 시스티나 성당에는 미켈란젤로 부오나로티Michelangelo Buonarroti의 그림이 두 점 있습니다. 이 그림들을 잘 보면 동일한 화가가 그렸다는 사실이 믿어지지 않을 정도로 화법에서 확연히 다른 차이를 발견할 수 있습니다. 두 점의 프레스코화는 서구 문화의 가장 인상적인 유물이라 할 수 있는 〈아담의 창조The Creation of Adam〉와 〈최후의 심판Last Judgement〉입니다.

우선 천장에 있는 〈아담의 창조〉를 보면 전형적인 르네상스 화법이라 할 수 있는 특징이 두드러집니다. 그리고 30년 후에 완성한 〈최후의 심판〉은 누가 봐도 바로크적인 화풍이 여실히 드러납니다. 〈아담의 창조〉는 그림 속 형상들이 르네상스 미술의 양감답게 인물들의 모양이 하나하나 살아 있는 것처럼 생동감으로 넘쳐나며 전체 구성이 일목요연합니다. 연대기 순으로 표현된 중앙의 천장화는 창세기에 나오는 아홉 장면이 표현되었습니다. 이것을 세 그룹씩 나누면, 첫째 그룹에는 '천지창조', 둘째 그룹에는 아담과 이브가 창조된 뒤 타락하여 '낙원에서 추방'되는 장면 그리

고 마지막 그룹에는 '노아의 이야기'가 전개됩니다. 다빈치의 〈최후의 만찬〉이 세 명의 제자들을 한 그룹으로 묶어 예수 양편에 두 그룹씩 배치한 형식과 동일해 보입니다. 기독교에서 3이라는 숫자가 얼마나 의미 있는지 짐작할 수 있습니다. 특히 이 중 '천지창조'는 신과 접촉하는 아담에게 생명이 부여되는 찰나의 장면을 그렸습니다. 각각의 장면들이 담고 있는 내용이 파노라마처럼 일목요연하며, 등장인물들의 윤곽도 마치 조각들을 한데 모아 놓은 것처럼 입체적이고도 독립적입니다. 화면 속 요소들이 내뿜는 재현의 정합성, 다시 말해 인물들의 형태와 동작은 그 자체로 각각 살아 있습니다. 그렇게 개별적이면서도 상호 의존적입니다. 각 그룹에 해당하는 요소가 다른 그룹의 요소와 연결됨으로써 개별성이 극대화되는 동시에, 전체가 하나로 통합됩니다. 그야말로 〈최후의 만찬〉과 전적으로 동일한 형식이라 볼 수 있습니다.

하지만 벽면 부분에 그려진 미켈란젤로의 〈최후의 심판〉은 그 기법이 누가 보더라도 형태에 대한 감각적 수용이 자유분방한 바로크 회화 형식을 띠고 있습니다. 우선 인물들의 윤곽이 또렷하지 않은 상태로 서로 엉키고 겹치며 배경과의 대비도 흐릿합니다. 30년 전에 완성한 〈아담의 창조〉와 비교할 때 〈최후의 심판〉은 묘사의 명징함이나 구성 체계의 정확도가 떨어집니다. 형식의 고유한 두드러짐과 더불어 균일성이 궁극적으로 상실된 것 같습니다.

그렇다면 한 사람의 화가가 제작한 2개의 그림이 동일한 공간 속에서 이처럼 다른 양상으로 나타나는 까닭은 무엇일까요? 〈아담의 창조〉는 르네상스 양식이며, 〈최후의 심판〉은 바로크 양

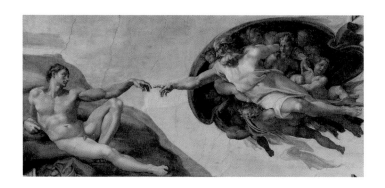

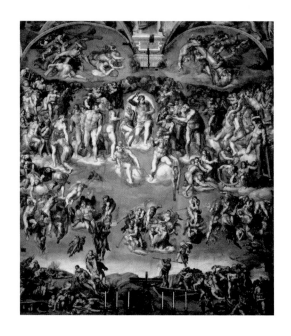

〈아담의 창조The Creation of Adam〉_미켈란젤로_1512
〈최후의 심판Last Judgement〉_미켈란젤로_1541

식으로 구분됩니다. 두 그림 사이에는 30년이라는 시간 차이가 존재합니다. 그 사이에 미켈란젤로의 화풍이 르네상스에서 바로크로의 조류를 타며 변한 것입니다.

〈최후의 심판〉은 미술의 〈신곡〉으로도 불립니다. 단테가 그의 생애 중 만난 사람들을 평가해서 지옥, 연옥, 천국으로 그 위치를 매겨 낸 것처럼, 미켈란젤로는 심판자 그리스도를 중심으로 천상의 세계와 지옥의 세계를 차례로 구현했습니다. 그림의 전체 내용은 크게 나눠 천상계와 튜바 부는 천사들, 죽은 자들의 부활, 승천하는 자들, 지옥으로 끌려가는 무리 등 다섯 부분으로 나눠집니다. 그런데 중앙의 예수 그리스도가 이제까지 흔히 보아 왔던 분위기와는 사뭇 다릅니다. 수염도 나지 않은 당당한 나체의 남성상입니다. 그리고 그 곁에서 성모 마리아가 지상에 있는 인류를 자애로운 눈빛으로 내려다보고 있으며, 그 주위를 성자들이 원형의 대열로 둘러싸고 있습니다. 죽은 자들이 살아나 천상으로 올라가거나 지옥으로 떨어져 어둡고 암울한 고통의 세계를 허우적거리는 장면이 그야말로 드라마틱하게 연출되어 있습니다.

그림에 출연하는 인물의 수만 해도 391명이나 되지만 중요한 몇몇 주연배우들을 제외하고는 잘 보이지도 않습니다. 서로 겹치고 가려졌으며, 원근감에 의한 과장스러운 축소까지 난무합니다. 무엇보다도 〈아담의 창조〉에 비하면 어둠과 빛의 대비가 확연하게 두드러집니다. 그래서 몇 명의 주역들만 부각될 뿐 나머지 조연들은 자세히 들여다보아야만 겨우 알아볼 정도로 약화되어 있습니다. 그래서 〈아담의 창조〉와 직접 비교해서 〈최후의 심

판〉을 바라보면 극단적인 대비와 불투명하고도 혼란스러운 알레고리로 엮인 것만 같습니다. 이런 복잡하고도 드라마틱한 아우성은 선과 악을 구별하는 그리스도 세계의 준엄함을 파도처럼 일렁이게 한다는 느낌을 받습니다. 그림의 표면적인 내용에서 끝나지 않고, 각각의 인간들에게 다가가서 신의 의미를 주지하며, 이를 통해 절대적인 믿음의 경각심을 고조시키려는 것처럼 말입니다. 하느님의 세계가 유한한 감각의 현실과는 구별되며, 그리하여 혼란스럽고 두려운 현실의 절망과 우울과 불안을 달래 줄 수 있다는 기대를 품게 합니다. 이것이 정녕 미켈란젤로가 추구한 의도였는지는 알 수 없지만 천장과 벽면의 두 그림을 통해 가지는 경외감과 인상은 그만큼 달라 보입니다.

그렇다면 왜 미켈란젤로는 분명하고 선명한 르네상스의 윤곽을 버리고, 희미하고 모호한 바로크를 선택했을까요? 이에 대한 이야기를 구체적으로 나누기 전에 르네상스와 바로크 회화의 구조적인 본성 그리고 그러한 형태 관념에 대한 배경을 살펴볼 필요가 있습니다.

르네상스 문화의 원조라 할 수 있는 15세기의 이탈리아는 시기적으로 매우 다양한 사회 문화적 변화를 겪었습니다. 그리고 수많은 지식들, 사실들, 감각들이 탄생하고 유별스럽게 통용되었습니다. 그런 분위기 속에서 사람들은 더 적극적으로 스스로 '사회적 존재'임을 자각하고 동시에 부각시켜야 했습니다. 급격하게 팽창하는 세계 속에서 대두된 새로운 자기 개념의 필요성, 물리적이고 인지적 차원에서 그러한 과정을 수용하고 담아내는 자아 재

현에 대한 욕구가 팽배했습니다. 미술에서는 초상화나 자화상, 문학에서는 전기나 자서전 같은 특정 유형의 예술 장르가 예외적으로 성장하게 된 배경도 여기에 있습니다.

인간에 대한 정의를 새롭게 재정립해 나가려는 시도들 그리고 자신의 자아를 대상화하고 그것을 외부 세계와 연관 지으려는 르네상스적인 자아관념은 '인간은 태어나는 것이 아니라 만들어지는 것'이라는 데시데리위스 에라스뮈스Desiderius Erasmus의 익숙하면서도 낯선 사유를 낳았습니다.

존재로서의 '나'는 신으로부터 부여받은 수동적이고 소극적인 존재가 아니라 현실에서 언제든지 다르게 재구성될 수 있다는 근대적 자아개념이 성립되었습니다. 합리적인 주체로서의 '나'는 항상 타자他者와 대립해야 하기에 자신만의 아이덴티티를 입증하기 위해서는 자기 안에 '타자성'을 미리 설정하고 그것을 예측 가능한 것으로 통제해야 했습니다. 그것은 한마디로 자아로서의 존재적 패러다임의 전환이라 할 수 있었습니다. 따라서 현실과 세계의 관계망에 자신을 어떻게 위치시키느냐는 무엇보다 중요했으며, 어떻게 스스로 '공적인 자아'로 재탄생시키느냐는 삶을 넘어서 존재 차원의 문제였습니다. 그리고 이러한 사회적 존재로서의 인간 모습을 동시대의 예술가들은 다양한 측면에서 유심히 지켜보았습니다.

'개인' 대신 선택된 '공적 자아', 이것은 사회와 나를 조율하고 배치시키는 구조에 대한 고민이었습니다. 나와 나를 둘러싸는 외부 세계와의 경계는 너무 복잡하고 어려워졌습니다. 이 상태에

서 생겨나는 또 다른 인식의 변화와 수용은 인간이 사유의 주체가 아니라 스스로 객체화 내지는 자아 상실의 문제로까지 확장되었습니다. 자신을 외부와의 경계 선상에 올려놓고 스스로를 바라보는 소위, '자아의 객체화'를 해결하려는 사유가 시대의 문제로 떠오른 것입니다. 이렇게 자리 잡은 르네상스식 내러티브는 인간에 대한 본질적 의미의 독립성과 주체로서의 힘을 잃으며, 인간 스스로를 객체로서의 요소로 전락시키는 무기력을 촉발시켰습니다.

존재와 사유의 문제, 이는 르네상스 예술의 자아 재현 방식이 결정되는 핵심적인 요인이라 볼 수 있습니다. 르네상스식의 자아 인식과 자아 재현이란, 결국 고대의 부활이라는 문화적 회춘 분위기와 그것이 가져온 변화 속에서 배태된 역사적 산물일 뿐이었습니다. 자신을 둘러싼 사회 속에서 스스로를 재현하려는 르네상스적 인간의 출현이랄까요? 그런데 이 말을 달리 생각해 보면 그것은 제국주의에 물들어가는 문화로부터 강요된 쓸쓸한 단면이기도 합니다. 이상주의의 외피 속에 감춰진 내면의 모순, 불안, 우울, 고독 같은….

이처럼 격변하는 시대 정서는 예술가들에게도 예외가 아니었습니다. 그들 또한 자기 존재의 모든 통제권을 쥐고 있는 군주와의 궁정 문화 속에서 복잡다기한 여건의 당사자일 수밖에 없었습니다. 예술가는 인간 존재에 대한 관념이 출현하는 정치사회적 매트릭스에 다름 아니었습니다.

중세 이후 모든 일상을 지배하던 신으로부터의 해방도 본질적으로는 주체적인 존재로 거듭나는 것과는 다른 문제였습니

다. 예술가들은 이점을 민감하게 깨달았습니다. 어떠한 것에도 구속 받지 않은 자율적 존재의 기조와는 다르게, 주어진 역할을 수행해야 하는 연기자, 사회와의 상호작용 속에서 만들어진 인위적 구성물에 지나지 않은 모순적 자기 정체성을 자각했습니다. 세상은 궁정을 중심으로 그 체계가 변화되었으며, 그러한 기조에 의한 세계의 감각이란, 이상주의라는 허구를 가져오는 결과를 야기시켰습니다. 한마디로 예술가들은 그 사이에 존재하는 또 다른 개체였습니다. 이상과 허구, 그 이중성의 외줄 위에서 부유하는 존재였습니다. 하지만 그로 말미암아 인간 존재의 실존적 모습을 투영하려는 예술가들의 의지는 '예술로서의 예술', '자아로서의 자아'라는 새로운 미학적 형식과 정신 사유의 흐름을 태동시키는 계기를 마련했습니다.

산업과 교역의 생산성이 증가하면 그만큼 세상과 사회는 더 변화하고 더 역동적이어야 합니다. 하지만 당시의 실상은 여전히 고정된 세계관 속에서, 변화와 역동성보다는 고전 철학의 '존재Being' 관념에서 맴돌았습니다. 실제의 삶과 유리된 이러한 사유의 진부함과 모순적 이상향은 찬란하다고 여겼던 르네상스의 전성기를 빠르게 단축하는 결과를 가져왔습니다. 실제로 르네상스의 전성기라 할 수 있는 기간은 80년도 채 되지 않았습니다. 16세기 초부터 예술은 르네상스의 자가당착적인 자기모순을 반영해 나가며 서서히 변화하기 시작했습니다.

미켈란젤로는 그 모순의 시기를 횡단한 천재입니다. 그러한 측면에서 〈최후의 심판〉은 르네상스라는 시대 공기의 모순에

대한 반성의 산물일지도 모릅니다. 그의 후반기, 그러니까 바로크 시대로 접어들면서 유럽은 진정한 근대를 맞이합니다. 라이프니츠를 비롯한 철학과 과학의 급진적인 관점은 진정한 서구의 르네상스를 형성시켰다고 볼 수 있습니다. 그래서 다수의 학자가 16세기 르네상스를 중세의 완성기 또는 중세의 탈출기라고 주장합니다. 그러한 논지에서 보면 17세기 바로크야말로 진정한 르네상스 혁명이라 말할 수 있을지도 모릅니다. 이 부분에 대한 좀 더 구체적인 배경과 원인, 즉 과학혁명으로 인한 항해술의 발전과 그로 인한 급진적인 세계 인식에 대한 변화 이야기는 책의 후반부에서 더 면밀하게 다루어 보겠습니다.

바로크적인 세계관은 고대, 중세, 르네상스로 이어지는 과정에서 다져진, 서양 문화의 '정적인' 세계가 끝나고 전혀 새로운 '동적인' 세계가 시작되었음을 지시해 줍니다. 확고부동하고 전형적인 존재에 대한 고전적 인식과 관념의 전복이라고도 말할 수 있습니다. 세계는 더 이상 불변하고 고정된 것이 아니라 언제든지 변하고, 사라지고, 바뀔 수 있다는 사유가 꼬리에 꼬리를 물었습니다. 이러한 자각이 예술가, 철학자, 과학자를 통해서 그리고 모든 사람을 통해서 확산되기 시작했습니다. 그 자각에 준하는 예술이 바로 17세기의 바로크입니다.

개인 위의 개인

전형성이란 자기가 속한 세계 안에서 스스로의 삶과 관련되는 예측가능한 합리적 원칙이 있음을 믿고 그것을 따르는 공적인 동의입니다. 아울러 그러한 전형성에 대한 규준은 언제나 합리적 경험이라는 외부로부터 주어집니다. 우리가 지금까지 살펴본 르네상스 예술의 전형성도 그러한 공적 동의가 개념적으로 발현된 형식임을 확인할 수 있습니다. 규준과 합리라는 명료한 경계를 넘어가지 않으며, 외부로부터 주어진 필연적 원칙에 준하는 형식입니다. 내부에서 비롯되는 진정한 자발성이 없는 상태에서 맞는 외부 세계의 불변하는 균질성, 그것으로 점철되는 인식의 과정이랄까요? 통보나 노크 없이 방문을 열고 들어오는, 어쩌면 임마누엘 칸트Immanuel Kant의 정연 명령Kategorischer Imperativ과도 비슷한, 무조건적이며 어떠한 다른 개별적 이유도 고려되지 않는 필연적 준칙 같은 것 말입니다.

"네가 그에 따라서 행할 수 있는 의지의 준칙이 동시에 보편적

법칙이 되게 하라. 그래서 그대가 꾀하고 있는 것이 누구에게나 통할 수 있도록 행하라!"

칸트의 이 같은 주장처럼, 르네상스적인 전형성이란 개별성을 유보하고 공적인 사실을 고착화시키는 구체적인 감각 너머의 인식입니다. 아울러 모든 감각에 통용되는 보편적 영감에 의한 필연적 인식의 결과입니다. 부모와 자식이 서로를 선택할 수 없듯이 이러한 인식은 우리에게 일방적으로 다가옵니다. 일종의 선험적 인식일 수 있습니다. 선택하지 않아도 우리 내부에 이미 들어와 있는 인식. 초역사적이고 초사실적인, 어쩌면 원형적으로 주지된 인식이라 할 수 있습니다.

내적으로 완결된 존재의 개념, 즉 무시간적인 특징을 가진 이러한 개인의 전형성은 개인이 가진 사적인 순간성을 모두 배제합니다. 계산의 결과만이 중요하며 그 풀이과정은 문제되지 않는 것과 마찬가지입니다.

예를 들어 앞서 살펴본 르네상스의 초상화들은 보는 이를 압도합니다. 목적에 중점을 둔 공적인 의미에 주목하기 위하여 관찰자 개인의 사적인 영감을 통제하는 내적인 완결성이 있습니다. 그래서 초상화의 주인공은 마치 진공 상태의 무시간적인 현재 속에 정지된 것만 같습니다. 유일무이한 아우라를 발산하며 개인이라는 사적인 측면을 모두 유보합니다. 때문에 다빈치의 〈모나리자〉는 '리자'라는 여인의 사적인 개별성을 넘어서는 이데아적 인간상과 여성성, 아름다움의 총체라는 아우라에 부합하는 형상이 되었

습니다. 여기에는 그녀로부터 분리될 수 없는 고유하고 개별적인 삶들이 층층이 포개지고 함축되어 있습니다. 프레임이라는 화면의 경계 내부에서 절대로 경계를 넘지 않으며, 지극히 보편적이면서도 고유한 요소들이 두꺼운 책처럼 적층되어 인물의 전형적인 형상으로 구축되었습니다. 이렇게 보면 다빈치의 〈모나리자〉는 두꺼운 책의 가죽으로 만든 표지라고 말할 수도 있습니다. 그녀를 포함한 인간의 모든 보편성이 집적된 공적 동의를 대표하는 겉표지. 르네상스라는 프레임으로 제본된 〈모나리자〉라는 책은 '리자'라는 한 여인의 생애를 넘어서 인간 존재의 모든 실존을 아우릅니다.

이러한 측면에서 르네상스적인 프레임은 정태적이라 할 수 있습니다. 다빈치의 〈모나리자〉는 개인이지만 모든 개인 위에 존재하는 개인입니다. 그렇게 공적인 개인입니다. 행복한 여인의 이데아라고 표현했듯이, 〈모나리자〉는 그러한 프레임 안에서 형이상학적인 보편성으로 충만한 존재의 형상입니다. 그리고 바로 그러한 연유로 우리는 〈모나리자〉를 무한히 다의적이지만 동시에 절대적으로 이상적인 아우라의 상징으로 받아들입니다.

살아 움직이는 프레임

반면, 바로크는 동태적입니다. 바로크라는 프레임은 횡적으로 연결된 수많은 순간의 배열 속에서 특정 순간에 멈추어진 일시적이고 순간적인 현상의 한 장면입니다. 르네상스의 프레임이 성벽처럼 단호하다면 바로크의 프레임은 넓은 들판에 임시로 둘러쳐진 노끈 같은 것입니다. 언제든 풀었다가 바꿔 묶을 수 있는 일시적 경계의 외곽선입니다. 그래서 꽃을 따기 위해 누구나 저쪽으로 넘어갈 수 있으며, 무엇이든 이쪽으로 넘어올 수도 있습니다.

이 같은 바로크의 동태적 프레임에는 시간의 초침 같은 지속적인 움직임이 전제되어 있습니다. 시간과 더불어 움직이는 주관적이고 순간적인 충동의 본성은 언제든지 프레임 밖으로의 범람이 가능합니다. 그래서 바로크의 동태성은 항구적인 미완결의 양태로 나타날 수밖에 없습니다.

예를 들어 달리는 기차의 창밖 풍경은 보는 이에게 기차의 속도만큼 다가오며, 동시에 뒤로 사라집니다. 기차의 속도에 따라서 창문이라는 프레임에 머무는 풍경의 지속시간은 계속해서 변

합니다. 기차가 멈추면 창밖의 풍경도 멈춥니다. 기차의 속도와 정지 유무에 따라서 풍경은 계속해서 유동적인 상태입니다. 유동적인 풍경은 달리는 기차와 함께 계속 이어지거나 또는 순간적으로 멈출 수 있습니다. 그리고 창문 크기만큼의 풍경은 시선과 창문의 거리에 따라 커지거나 작아지기도 합니다. 하지만 풍경은 창문 때문에 어떻든 일부분일 수밖에 없습니다. 창밖으로 얼굴을 내밀어도 풍경은 시야의 한계 때문에 부분일 뿐입니다. 기차의 지붕 위에 올라가도, 심지어 기차에서 내려 산 정상에 오른다 해도 결과는 마찬가지입니다. 끝없는 미완의 과정은 계속해서 되풀이됩니다. 이처럼 바로크의 풍경은 '나'에 대한, 또한 '나'로 인한 상대적인 현상의 어떤 과정의 상태라 할 수 있습니다. 내가 움직이는 한 풍경도 같이 움직이며, 내가 살아 있는 한 풍경도 같이 살아 있습니다.

이런 논리로 생각해 보면, 바로크의 동태성이란 시간과 더불어 움직이고 스스로 이루어지는 '나'의 주관적 관점, 즉 '1인칭의 인식'입니다. 바로크의 대상은 '나'라는 '1인칭'의 관점 속에서 끊임없이 변하고 유동적인 운동 본성을 가집니다. 나의 의식은 지금 이 순간도 변하고 있으며, 앞으로도 계속해서 변하기 때문입니다. 내 감각이 살아 있는 한 멈추지 않고 변할 것입니다. 따라서 '나의 대상' 역시 단 한 순간도 정지될 수가 없습니다. 내가 살아 있는 한, 내가 감각하는 한, 나도 변할 것이며 나 때문에 대상도 바뀔 것입니다. 그것이 살아 있는 실재 상태이며, 당연한 이치입니다. 나와 대상은 항상 상대적 관계이며, 서로에 대해 상대적 존재

이기에 그렇습니다.

이처럼 바로크가 '1인칭의 상대적 대상성'이라면, 르네상스는 '3인칭의 절대적 대상성'입니다. 순수하고 절대적인 대상, 즉 '존재Being'입니다. 헤겔이 '존재'를 "무규정적 직접성unbestimmte Unmittelbarkeit"이라고 정의했듯이, 주어와 술어가 분리되지 않는 절대적인 대상성입니다. 이러한 '존재'는 주관적인 것과는 대립되는 순수하게 객관적인 대상이라 할 수 있습니다. 우리는 이를 '지성'이라는 언표를 통해서 인식합니다. 다시 말해, 존재라는 3인칭의 대상은 그 자체로서 자신의 대상이며, 필연적인 존재이며, 동시에 보편적 본질입니다. 그 자체만으로 단독으로 존립하는 질적인 규정인 것입니다. 아울러 이러한 존재논리학적 관점에서 르네상스의 3인칭적인 대상성이란, 본질적으로 '타자로의 이행'을 추구하는 형식으로 수렴됩니다. 이는 공적 동의를 통한 타자로의 이행이라 할 수 있습니다. 완전히 다른 생각을 가진 타자들을 자신도 모르게 하나로 이어주기도 하고, 진부하고 구태의연한 의식을 감동과 신념으로 변화시켜 주기도 하는 공적 동의입니다. 그렇기에 〈모나리자〉 앞에서 경건해지는 사람들의 마음은 이성과 본질이라는 프레임의 틀 속에서 공적으로 동의된 감동의 상태를 서로 공유합니다. 〈모나리자〉가 루브르 박물관에서 사라졌을 때 많은 사람이 광장에 모여 눈물까지 흘리며 슬픔을 공유한 배경도 어쩌면 이성과 본질이라는 공적 동의의 영향 때문일지 모르겠습니다.

하지만 바로크의 1인칭적인 대상성이란, 르네상스의 그것처럼 공적으로 동의되는 차원은 아닙니다. 오히려 의식과 관점

과 지식을 통해서 파악했던 대상에 대한 인식을 의식적으로 부정합니다. 더구나 그 부정은 이해 가능한 것으로 곧바로 번역되지도 않습니다. 그 대상과 내가 맺어지는 '지금 여기' 순간의 관계 가운데 충동적으로 현시되어 나타날 따름입니다. 그리고 그 현시는 '쉼 없이 흩어져감', '순간의 사라짐'으로 현상됩니다. 모든 타자가 프레임 내부로 축적되어 내적으로 완결하는, 그리하여 '3인칭'의 절대적 관점을 나타내는 르네상스와는 근본적으로 대조됩니다. 모든 것을 흡수해서 그 자체를 담는 오래되고 깊은 우물이 아니라, 내부의 모든 것을 격렬하게 밖으로 분출하고 뿜어내는 분수 같은 것입니다. 르네상스와 같은 완고한 지성의 구축이 아니라 그러한 지성에 역행하는 도발적 충동의 욕망입니다.

무르익을 대로 무르익은 후기 바로크의 작품 하나를 살펴보면서 이 부분에 대한 개념을 정리하겠습니다. 프랑스 태생의 이탈리아 조각가 피에르 르 그로_{Pierre Le Gros}가 시칠리아 오거스타에 있는 지아코모 자코모 성당_{San Giacomo} 벽면에 제작한 〈성모의 기적 _{Madonna dei Miracoli}〉입니다. 이 부조 작품은 우리가 지금 논의하는 바로크적인 형식을 있는 그대로 설명해 주는 중요한 사례입니다.

우선 이 부조는 형식상 조각이라기보다는 공연되는 연극의 한 장면을 보고 있다는 착각을 들게 합니다. 르네상스처럼 정리되고 완결된 프레임의 개념적 규격과는 완전히 다른 형식입니다. 작품 속 출연자들이 조각 전체를 하나로 묶는 사각형 프레임에 속해 있으면서도 실상은 전혀 구속되어 있지 않고, 자연스럽게 프레임의 경계를 넘나듭니다. 화면의 왼쪽 아래에서 병 때문에 고

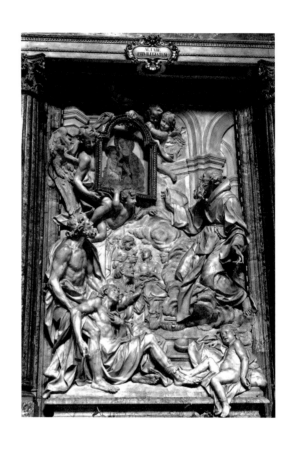

〈성모의 기적Madonna dei Miracoli〉_피에르 르 그로_1714

통스러워하는 환자와 그를 부축하는 남자, 그들의 기도를 접수해 저 위에 있는 성모에게 자비를 구하는 지오코모 성인, 천사들이 들어 올린 성모자 이콘화, 이들의 삼각구도가 형성하는 전체 구조는 프레임이라는 구조의 형식을 와해시키며 작품의 화면을 규정된 틀이라기보다는 공간에 나타난 임시적 외곽선처럼 보이게 만듭니다. 화면 속 인물들은 프레임에 근거하거나 종속되지 않고 낮은 문지방처럼 자유롭게 그 경계를 넘나듭니다. 무대와 객석을 넘나드는 배우들처럼 프레임의 경계에 걸터앉아 있거나 몸의 절반 이상이 화면 밖으로 벗어나 있습니다. 절대적으로 내부와 외부가 규정된 르네상스의 프레임과는 근본적으로 다른 차원입니다. 활짝 열려 있는 게이트처럼 언제든지 발을 들여놓거나 돌아 나올 수 있는 임시적인 틀입니다.

지오코모 성인은 화면 프레임의 기둥에 등을 살짝 기댄 체, 고통스러워하는 불치병 환자를 대신해서 기적의 성모에게 은총을 갈구합니다.

"오, 성모님 간구합니다. 이렇게 불쌍하게 죽어가는 어린양을 그냥 두시렵니까?"

그가 우러러보는 이 기적의 성모자화는 1325년 오거스타의 테베레 강가에서 물장난을 치며 놀던 아이가 익사하려던 찰나 아이 엄마가 간절하게 올린 기도를 듣고 성모가 발현해서 아이를 구해 주었다는 일화 때문에 봉헌된 유명한 이콘화입니다. 그런데

76

이 이콘화는 전체 프레임 안 또 다른 프레임에 속해 있습니다. 말하자면 극중극劇中劇, Théâtre Dans Le Théâtre이랄까요? 화면 안에 들어 있는 또 다른 화면, 미장아빔Mise en Abyme처럼 하나의 이미지가 또 다른 이미지를 포함하는 구조입니다. 더구나 이 프레임은 그것을 떠받치고 있는 천사들, 특히 아치 상부 쪽에 떠 있는 천사에 의해 그림과 틀이 금방이라도 이격되려고 합니다. 마치 고통스러운 환자를 대신해서 간절하게 갈구하는 지오코모 성인의 기도를 들어주라고 프레임 속에 잠들어 있던 성모를 천사들이 깨우는 듯합니다. 요술램프를 문질러서 지니를 불러내는 알라딘처럼 말입니다.

이처럼 바로크의 프레임은 르네상스의 절대적 차원의 화면, 즉 대상의 속성을 종합하고 보편화하는 추상적 규정이 아니라, 화면 속 배우들이 비스듬하게 등을 기대거나 피곤한 몸을 지탱하려고 손을 짚는 대리석 기둥에 다름 아닙니다. 개념으로 규정된 관념으로서의 네모가 아니라 건축 물질로서의 네모입니다. 하지만 이 대리석 프레임은 알라딘의 마술램프처럼 겉으로는 현실적 산물로 보이지만 3차원의 공간적 한계를 와해시키는 네모입니다. 다시 말해 화면의 안과 밖을 가르는 경계를 와해시켜서 3차원이라는 입체 공간에 시간적 개념을 추가해 4차원의 위상공간을 설정하는 개념입니다.

물리적으로 규정되지 않은 화면을 중심으로 인물들은 공간 언저리의 내외부를 넘나들며 천상과 삶, 이상과 현실, 영원과 순간을 연결 짓습니다. 그리하여 살아 숨 쉬는 '지금 여기'는 천상이라는 궁극적인 배면으로 연장되는 느낌을 심어 줍니다. 그러면

서 배면은 점점 작아지고 아스라이 소실됩니다. 배면이란 화면의 최종 배경입니다. 하지만 르네상스의 배면처럼 원근법으로 정리되는 소실점이 아니라, 안개처럼 형체가 희미해져서 마침내 사라져 버리는, 회화에서의 테네브리즘 같은 배경입니다. 배면을 어둡게 처리해서 소실점 자체를 아예 잠재태로 바꿔 버리는 바로크 회화의 특징이 조각에서도 마찬가지로 발휘된 것입니다.

이탈리아어의 테네브라tenebra는 어둠을 의미합니다. 이를 어원으로 하는 테네브리즘은 미술 분야에서 '암화暗畵'로 통용됩니다. 암흑 속에서 그림의 내용이 강한 빛에 의해 떠오르는 바로크 회화의 독특한 방식입니다. 렘브란트, 카라바조, 벨라스케스 같은 17세기 무렵의 화가들을 테네브로시Tenebrosi라고 일컫는 배경도 여기에서 비롯됩니다.

어둡고 희미하고, 그래서 즉각 파악될 수 없는 바로크의 모호한 화면 속에서 인물들은 각각의 존재성을 따로따로 가지고 있습니다. 줄을 세울 수 없는 미꾸라지들처럼 개념적 틀 안에서 서로 통합할 수 없는 성질을 발산합니다. 프레임을 근거로 하고 있지만 이 프레임은 그냥 가벼운 기준이나 조화의 규범, 미덕일 따름입니다. 르네상스처럼 절대적 규정의 테두리가 아닙니다. 자코모 성당의 〈성모의 기적〉에서도 프레임 속 인물들은 각각 하나의 주제를 위해 모인 개별 개체로서 나타납니다. 일관성으로 통솔되지 않은 그러면서 꼬리에 꼬리를 무는 기차들처럼 각각의 개별들은 서로가 서로를 연결합니다. 모두가 '한곳'을 바라보는 르네상스적인 일관된 통합이 아니라 개별들끼리 서로 연결되고 파생되

어 다다르는 '그곳'입니다.

테라 인코그니타Terra Incognita. '알고는 있지만 이해할 수 없는 그곳'을 향해 연결되어 있는 것 같습니다. 르네상스처럼 뚜렷하고 논리적인 경로가 아니라 돌고 돌아서 이르게 되는 테라 인코그니타의 경로입니다.

화면 하단 부분의 가련한 환자와 그를 부축하며 성인에게 호소하는 가족처럼 보이는 남자와 여자, 몸의 절반은 프레임 안쪽에 그 나머지 절반은 바깥에서 환자를 대변하며 성모에게 갈구하는 성인, 아득한 심연의 배경에서 막 솟아오른 천사들, 그 흠결 없는 손들이 들어올린 성모자상은 화면 속에서 부유하듯 위치합니다. 하지만 환자와 가족은 성인에게로, 성인은 성모에게로 향하는 3각 구조를 형성하며 서로가 서로에게 이어져 있습니다. 여기에서 천사들의 몫은 이 구조가 원활하게 작동하도록 만드는 선하고 순수한 화학적 작용입니다.

바로크의 프레임은 이처럼 환자와 그의 가족들, 성인과 천사들이라는 요소들이 화면 속에서 겹쳐지고 이어져 구축된 임시적 이미지이며, 그 안의 모든 개별자는 각각 1인칭의 개체입니다. '우리'가 아니라 '나'라는 개체로 이루어진 전체입니다. 앞서 말했듯이 르네상스의 '통합성'과 바로크의 '통일성'으로 재현되는 구조는 이처럼 프레임의 개념적 차이에서 서로 다른 양태로 구별됩니다.

르네상스의 프레임은 모든 외부와 타자의 여파를 흡수하고 남김없이 그것들을 축적합니다. 그리고 동시에 그것들의 모든

압축 상태를 전면에 내세웁니다. 일목요연한 선의 본성에 의하여 공간 속으로 뻗어 들어가서 모든 선을 규합하고 결국 하나의 단순한 점으로 소실됩니다. 이에 반해, 바로크의 프레임은 테네브리즘의 어두운 화면의 잠재태 속에 내장된 보이지 않는 소실점으로부터 시작해 에너지가 폭발하듯 외부로, 외부로 끝없이 분출되어 나오는 기질의 장소입니다.

뒤바뀐 안과 밖

"바로크는 외부 없는 내부, 내부 없는 외부의 구조 속에서 스스로 독립성을 보장하는 지적 공헌이다."

'주름'의 미학으로 바로크의 형태 개념을 구조적으로 비판했던 질 들뢰즈Gilles Deleuze가 시사한 바처럼, 바로크의 화면은 보이지 않는 소실점으로부터 항상 밖으로 열려 있는 본성을 취합니다. '외부 없는 내부', '내부 없는 외부', 그래서 화면의 입구는 바깥쪽으로만 열리고, 프레임은 항시 외부를 향하고, 흔들리고 충동하며, 스스로 끝없이 생성됩니다. 선명하고 뚜렷한 경계, 그 안쪽으로 모아져 뻗어 들어가는 르네상스의 내부 지향적인 프레임과는 완전한 반대입니다. 이러한 측면에서 바로크의 화면은 비록 어둠이나 안개, 즉 테네브리즘의 어둠 때문에 보이지 않거나 희미하지만 잠재적인 내부의 소실점이라는 초안을 가지고 있습니다. 늘 상대적이며, 진행 중이고, 완결되지 않는 바로크의 궁극적인 구조 원리가 여기에서 비롯된다 할 수 있습니다.

무한한 외부성을 가지는 바로크의 화면, 그것은 바로크 구조의 가장 중요한 법칙 중 하나입니다. 이는 건축에서도 마찬가지로 적용됩니다. 바로크 건물은 파사드와 안쪽, 공간과 외부, 내부의 자율성과 외부의 독립성 사이에서 명확한 경계가 설정되어 있지 않거나 모호한 구조를 취합니다. 옷을 뒤집어 입는 것처럼 외부와 내부가 개념적으로 뒤바뀌거나 정신을 혼미하게 만드는 착시 천장화, 이중으로 처리된 큐폴라 돔, 타원에 의한 평면, 두 개 이상의 구조 요소를 한곳에 배치하는 병치倂置기법을 통해서 입체가 점유하는 공간의 크기, 즉 체적體積감을 교란합니다.

무엇보다도 공간 안에서는 볼 수 없는, 그래서 알 수 없는 열린 부분을 형성합니다. 거기로부터 스치듯 유입되는 미묘한 빛은 공간이 외부 없이 순수 내부의 상태로 닫혀 있다는 착각을 심어 줍니다. 그리하여 앞서 살펴본 〈성모의 기적〉에서 나타나는 극중극의 효과처럼 공간 안에 공간, 외부 밖에 외부와 같은 열린 연쇄의 무한 반복으로 이어지는 심리적 혼돈을 부추깁니다. 한마디로 바로크 건축 공간에서 가지는 기본적인 느낌은 '지각의 갈피를 잃어버려서 도무지 지금 여기를 알 수 없다'로 수렴됩니다.

스페인의 남동부, 한때 막강했던 고대 카르타고 세력의 중심지기도 했던 무르시아의 대성당Cathedral Murcia은 '지각의 갈피를 잃어버려서 도무지 지금 여기를 알 수 없다'의 사례에 딱 들어맞는 형상이라 할 수 있습니다. 무르시아를 신도시와 구도시로 양분하는 세구라강 연안의 좁고 불규칙한 골목길을 따라 걷다 보면 불쑥 마주하게 되는 무르시아 대성당은 외관에서부터 단연 특별한

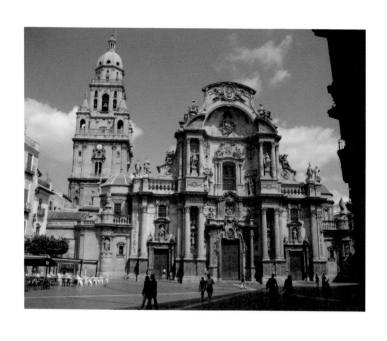

〈무르시아 대성당Cathedral Murcia〉_하이메 보어트_1742

주목성을 드러냅니다. 우선 높이가 90미터에 달하는 육중한 체구의 파사드 자체가 보는 이의 시선을 압도합니다. 게다가 건물의 파사드는 외관이라기보다는 추리게라양식의 내부 제단의 모양을 닮아 있습니다. 과거 스페인에 존속했던 무어인들의 전통과 이베리아 반도의 전통이 혼합된 것처럼 보이는 추리게라 제단은 지나치다 싶을 만큼 화려한 금빛 장식과 어지러울 정도로 정교한 조형성으로 대표되며, 스페인식 바로크양식으로 정착되었습니다. 이러한 성당의 내부 요소가 외관의 파사드 전면에 적용된 건물이 무르시아 대성당입니다.

　수없이 비틀어지고 갈라진 박공벽, 거친 물결처럼 일렁이는 처마와 난간, 거꾸로 감긴 듯한 소용돌이의 가소성은 더욱더 성당의 일반적인 외관 형식을 부정하고 구조적인 착시를 가중시킵니다. 그래서 무르시아 성당 파사드의 전체적인 인상은 한마디로 '묘하고 이상하다'입니다. 세월의 풍파 때문에 무너지고 한쪽 벽만 살아남은 로마시대의 유적 또는 벽들은 모두 허물어지고 재대 부분만 앙상하게 살아남은 태고의 신전 같은 오묘한 상실감과 쓸쓸함까지 느끼게 합니다.

　　"…태초의 땅과 최후의 땅이 공존하는 원형질의 광장에는, 여우가 떠나 버린 사막에서 불어오는 붉은 모래바람이 파도처럼 일렁이네…"

　소설 《임멘 호수Immensee》의 저자 테오도르 슈토름Theodor

Storm이 무르시아 대성당 앞에서 읊었다고 전해지는 이 시구처럼 성당 앞 광장에서 바라보는 파사드는 태생적으로 황량하면서도 처연한 시간의 흔적을 발산한다는 착각을 들게 합니다. 무엇보다 건물의 외부에서 바라보는 정면 파사드는 역설적이게도 성당 내부의 제대를 강하게 연상시킵니다. 성당 앞 광장을 둘러싸고 있는 건물들이 회중석會衆席과 측랑側廊의 벽이라면 전면의 파사드는 제단이 차려진 반원형의 내진Choir이라 볼 수 있습니다. 천장이 증발되어 사라져 버린 예배당, 신의 수준으로 정교하게 잘라 놓은 절반의 돔이 충직한 두 다발의 기둥에 떠받혀진 형태입니다. 마치 지상의 현재와 인간들의 삶, 그 실체 모두를 하늘에 헌정하고 있는 듯한, 오직 그것만을 강조해 남기고, 그 외의 다른 불순물들은 남김없이 던져 버린 초탈한 수행자의 모습처럼 말입니다. 그게 아니라면, 세상사 모든 기원을 하나로 묶고, 태곳적 경건함과 최초의 의존 상태로 되돌려서 신의 자비를 구하는 현자의 모습이랄까요?

실제로 성당을 전면에서 바라보며 광장에 혼자 서 있노라면 뭔지 모를 공간성이 느껴집니다. 시인 슈토름이 붉은 모래바람을 보았듯이, 보이지 않는 공간에 대한 영감은 모종의 신령스러운 예감까지 불러옵니다. 밀로라드 파비치Milorad Pavic가 쓴《바람의 안쪽Unustrasnja Strana Vetra》이라는 소설에서 표현된, 비가 내려도 젖지 않고 건조한 채로 남아 있는 메마른 영역처럼 광장은 천장이 증발하고 전면의 파사드만 살아남은 유적처럼 느껴집니다.

건축가는 세상 전체를 신의 공간으로 구상하고, 세상이라는 예배 공간과 거대한 제대를 만들고 싶었을까요? 그렇게 상상해

보면 무르시아 대성당은 세상을 대표하는 신의 제단으로서의 구조에 부합하는 것만 같습니다. 어차피 세상 전체가 신을 위한 전당이기에 인간의 스케일로 축조된 공간이란 아무리 장대하고 거대하더라도 신의 기준에서는 없는 것이나 마찬가지일 테니까요.

"주님, 참으로 이 땅은 보이지 않았고, 형체도 없었습니다. 주님께서는 어둠이 깊은 늪 위에 있었다고 기록하도록 명하셨으니, 그래서 빛이 아직 없었을 때 어둠이 먼저 있었다고 하는 것은, 어둠의 심연으로 소리 없는 침묵이 빛보다 먼저임을 저희에게 깨우치게 하려는 뜻이 아닌지요? 주께서는 주님을 향하여 고백하는 내 영혼에게 가르치지 않으셨나이까. 직접 그 형태 없는 재료를 형성하고 구분하기 이전에는 아무것도, 색도, 모양도, 정신도 존재하지 않았음을 내게 가르치시지 않으셨나이까."

광장 쪽에서 성당의 파사드를 마주하고 서 있자면, 아우구스티누스Aurelius Augustinus가 《고백록Confessiones》에 적은 것처럼, 광장은 '보이지 않고 모양이 없는 땅'이 됩니다. 지상의 형型들은 가장 낮은 단계이기에 한층 높은 다른 단계의 투명하고 빛나는 다른 존재들과 비교할 때 아름답지 못하며, 그래서 신은 결정적인 형상이 없는 질료를 만들고 그 형으로부터 아름다운 세계를 지으려 했음을…. 성당의 특이하고 이상한 구조와 아우구스티누스의 고백이 서로 오버랩되는 생각의 혼란을 겪게 됩니다.

하늘 자체가 천장인 것 같은 착각을 심어 주는 성당의 정면

을 마주하고 서 있자면 가장 먼저 눈에 들어오는 것은 중앙의 높고 시커먼 청동문입니다. 파사드의 바로크적인 가소성, 즉 구불거리는 디테일들과는 전혀 어울리지 않는 형상입니다. 중세 고딕성당에서나 볼 수 있을 법한 덩그렇게 높은 비례와 물성이 보는 이를 의아하게 합니다.

저토록 화려하게 불타는 장식성에 무지막지한 천왕문天王門 같은 부조화가 무얼 의미하는 것인지…. 중세 이후 들불처럼 번지기 시작한 과학과 인문의 가치가 과연 신 앞에서 얼마나 부질없는지를 일깨우기 위한 철관풍채鐵冠風采가 아닐지…. 그러면서 이어지는 상상은, 저 청동문은 어쩌면 세상에서의 마지막 기도를 마친 신실한 어린양이 천국으로 들어가는 입구, 세상으로부터 퇴장하는 마지막 출구가 아닐까 하는 것입니다. 그래서 입장과 퇴장을 동시에 지시하는, 그래서 그 자체로 신과 교회에 대한 단호한 수긍과 복종만을 접수하는 강압적인 기호가 아닌가 상상하게 합니다.

그런 느낌으로 문 앞으로 점점 다가가지만 막상 그 앞에서는 우두커니 문을 올려다보는 것 말고는 달리 할 게 없습니다. 문두드림 손잡이는 사람의 키가 최소 두 배는 되어야만 닿을 것 같은 높이에 달려 있습니다. 중압감 하나로 점철된 외관상의 물성은 모든 면에서 인간적인 기준을 훌쩍 넘어섭니다. 한마디로 속세의 인간이라는 존재는 가차없이 무시된, 곤궁한 인간의 삶과는 애초부터 관계없음이 강조된 물건 같습니다. 그래서 입장객은 철벽같은 중앙문을 포기하고, 할 수 없이 왼쪽에 마련된 상대적으로 빈약해 보이는 측문을 통해 성당 안으로 입장하게 됩니다.

낮고 좁고 컴컴해서 어떤 동물의 내장을 통과하는 기분까지 들게 하는 입구를 지나 내부로 들어가면, 성전 내부는 뜬금없게도 외부로부터 이어지는 바로크 형식이 아니라 우람한 석조 열주들이 도열된 전형적인 고딕의 공간으로 펼쳐집니다. 안과 밖의 양식이 전혀 다르게 구성된 것입니다. 세부 디테일도 마찬가지입니다. 높은 천장을 향해 열주들이 도열하는 회중석 천장의 첨두아치들은 서로 엮여 스스로 지지하는 직조 패턴을 열거하고 있습니다. 하늘을 뒤덮는 울창한 밀림을 연상시키는 고딕의 석주에서 가지처럼 뻗어 나간 첨두아치들이 천장에서 교합을 이루며 중세의 숲을 그대로 구현하는 형태입니다.

참고로 덧붙이면, 고딕 건축은 침침하고 암울한 중세시대의 숲을 조형적으로 표현하고 있습니다. 중세의 서사시 〈트리스탄과 이졸데Tristan und Isolde〉에서 트리스탄이 갈리아 해안에 상륙했을 때 외친 것처럼, '북유럽은 황량하고 울퉁불퉁한 무인지대 너머로 끝없이 펼쳐진 숲과 그 사이의 빈터와 황무지로 뒤덮인 세계'였습니다. 지금의 서양, 그러니까 영국, 독일, 프랑스를 아우르는 북유럽은 13세기까지만 하더라도 숲으로 뒤덮인 야만의 지대였습니다. 그래서 중세사회에서 숲이란 그 자체로 구체적인 현실의 환경일 수밖에 없었습니다. 동방에서의 숲이 문명과 종교의 탄생지라면, 서양의 숲은 그야말로 야만의 사막이었습니다. 숲속은 은둔자, 산적, 무법자들의 도피처이며, 오싹하게 무서운 위험한 공간이었습니다. 한마디로 중세인에게 숲이라는 공간은 불안과 절망, 죽음의 지평이었으며, 굶주린 늑대와 산적이 출현하는 어둠의 세계였

습니다.

그러한 취지에서 기독교의 북유럽 전도는 이단과 야만을 박멸한다는 표시로 숲을 공격해 나갔습니다. 11세기 무렵까지 북유럽 국토는 80% 정도가 숲이었습니다. 로마에서 올라온 기독교도는 막대한 숲의 나무들을 잘라 냈습니다. 그 자리에 나무 모양의 석주를 세우고, 그 위로 높은 지붕을 얹었습니다. 종려나무 아래서 탄생한 종교가 우람한 나무의 숲을 경이로운 돌의 숲으로 바꾸어 버린 셈입니다. 그것이 로마네스크에서 고딕으로 이어지는 성당 건축의 생성 과정입니다.

70년대를 풍미했던 '아스테릭스와 오벨릭'이라는 프랑스의 유명한 만화를 기억하는 독자라면, 그 당시 로마제국의 지배를 받던 북유럽인들의 상황을 좀 더 잘 이해할 수 있을 것입니다. 만화의 내용은 갈리아 마을에 살고 있는 조그만 덩치의 아스테릭스가 마법의 물약을 마시고 괴력을 발휘해서 덩치 큰 로마군들을 골탕 먹인다는 이야기입니다. 초기 기독교도들의 북유럽 전도는 그렇게 숲과의 투쟁으로 이루어졌습니다.

사실, 유럽의 신화라고 하면 그리스와 로마를 먼저 떠올리지만, 북유럽에는 고유한 지모신 신화가 먼저 자리 잡고 있었습니다. 울창한 밀림에서 배고픔과 시도 때도 없이 들끓는 도적떼들의 습격은 그야말로 지옥의 일상이었습니다. 그처럼 척박하고 절망적인 삶을 위로해 주는 지모신의 배경에는 자연과 숲에 대한 경외가 전제되어 있었습니다. 기독교는 숲속의 어머니인 지모신을 성모마리아로 대체하고, 신앙의 형태로 혹은 문화적 양식으로 계승

했습니다. 기독교가 유입되었어도 샤머니즘 형태의 토속 신앙이 아직까지 섞여 있는 우리나라의 가톨릭 제례의 경우처럼, 당시의 기독교는 교세의 확장과 현지의 원만한 수용을 위해서 토속신앙과 전통문화를 일부 타협점으로 끌고 갔습니다. 그러한 절충이 지금의 기독교 문화의 종교 형식으로 토착화되었고, 양식적으로는 고딕으로 구현되었던 것입니다. 그래서 가톨릭은 지금도 토착된 지역의 전통적인 문화 형질들을 고유하게 담고 있는 경우가 많습니다. 현재 우리나라에서 유지되는 가톨릭의 전례도 당시에 설립된 북유럽 전도의 형식에서 계승되었다고 볼 수 있습니다.

성당 축조 바람이 선풍적으로 일기 시작하던 중세의 북유럽 국토는 40미터를 육박하는 거대한 활엽수 나무들로 가득했습니다. 커다란 잎사귀로 뒤덮인 밀림 속 공간은 낮에도 빛이 들어오지 않아서 밤처럼 어둡고, 암울함과 쓸쓸함, 두려움과 죽음이 가득한 세상이라 할 수 있었습니다. 그러한 세계관과 숲에 대한 숭배가 돌로 된 인공 밀림이 재현하는 고딕 건축의 늑골 구조, 즉 장대한 중세 성당의 정경으로 자리 잡은 것입니다. 빽빽한 가지들 사이로 들어오는 밝고 강한 햇살이, 고딕 성당의 스테인드글라스로 대체된 경우도 마찬가지의 상황에 따른 산물입니다. 문자를 모르는 야만인들에게 신의 말씀을 전하는 가장 효과적인 방법으로 성경을 통째로 유리창에 그림으로 그려 넣어 교리를 학습시키는 기발한 재치도 같은 취지에서 비롯되었다고 볼 수 있습니다.

이야기가 많이 벗어났지만, 이와 같은 정황을 바탕으로 무르시아 성당의 안과 밖이 뒤바뀐 형식상의 모순을 구조적으로 생

각해 보면, 성당의 입장, 즉 고딕 공간으로의 입장이라는 것은 개념적으로 숲속으로의 입장을 의미합니다. 파사드라는 제대를 전면으로 하는 외부의 광장은 그 자체로 예배의 공간이며, 성당의 내부는 숲이라는 바깥이 되는 구조입니다. 바로크라는 외관이 품은 고딕이라는 내부…. 건축가의 의도는 아마도 그러한 극적 반전을 구상한 것 같습니다. 그렇다면 건축가는 그러한 이상한 프로그램을 통해서 무엇을 말하려 한 것일까요? 공간 형태의 구조로만 보자면 무르시아 대성당은 일반적인 건축 프로그램을 거꾸로 뒤집어 놓은 형태입니다. 안과 밖이 뒤바뀐, 즉 전면의 파사드를 중심으로 광장이라는 공간을 둘러싸는 주위 건물의 가상적인 벽들로 인해 외부는 그 자체로 내부가 되는 것입니다. 하늘이 천장이 되고 삶이 벽이 되어 형성된 장대한 내부, 그러한 가상의 내부 공간을 통해서 연결되는 고딕이라는 숲으로의 퇴실은 세계 자체가 이미 신의 전당이며, 인간의 삶은 어차피 신의 품안에서 이루어지는 영원한 피안의 세계라는 뜻일 겁니다. 그렇다면 건축가는 그러한 형이상학적 반전의 시나리오를 건축적인 프로그램으로 엮어 낸 것일까요?

지금처럼 다양하고 기상천외한 시각 효과에 익숙한 세상을 살고 있는 우리의 느낌이 그러할진대, 순진하기 그지없던 500년 전 사람들이 가졌을 충격은 어떠했을지 짐작이 가고도 남습니다. 돌기둥이 늘어선 햇빛 쏟아지는 숲속의 공간이 분출하는 신비한 경외감은 종교개혁이라는 헛된 바람 때문에 저지른 신에 대한 불손이 얼마나 잘못된 것이었는지를 통렬하게 꼬집으며, 반성

과 죄의식으로 돌아온 탕아의 마음속을 따갑게 책망했을 터입니다. 진짜로 하늘은 열리는 것이며, 진짜로 신의 집이 곧 세상이며, 그 세상의 출구가 바로 저 앞에 있는 무지막지한 청동문임을 상기했을 것입니다. 그리고 돌아온 탕아는 그런 신앙적 믿음에 더더욱 몰입했을 것입니다.

신비로운 천국의 하늘이 바로 자신의 머리 위로 내려앉아 현실의 삶에 다가왔음이란, 중세시대의 신학자 요하네스 타울러 Johannes Tauler의 표현처럼, 거룩한 암흑과 고요한 정적과 형언할 수 없이 불가해한 합일을 불러오고 영혼을 잠기게 하는 신앙적 몰입에 다다르게 합니다.

"이런 몰입이란 동질성과 이질성을 사그라뜨리며, 그 심연 속에서 영혼은 스스로 넋을 잃고, 신이나 인간이나 동질성이나 이질성이나 유용성에 대하여 아무것도 모름을 전제한다. 그리고 여기에서 영혼은 신과의 합일에 잠기고, 세상을 구별할 수 있는 모든 능력을 잃어버린다."

당시의 사람들에게 무르시아 대성당은 신에게 다다르는 미로 또는 천국으로 올라가는 승강기, 아니면 그것이 주지되는 4D극장이었음에 틀림없었을 것입니다. 혼란을 잠재우고, 규칙이나 척도도 없는, 돌이킬 수 없는 몰입의 기관, 높이와 깊이와 넓이가 사라진 4차원의 무중력 상태에서 세상의 상식을 벗어 버리도록 그리고 하늘나라의 차원으로 자신을 승화시키기 위한, 영혼의

기화장치가 아니었을까요? 무르시아 대성당은 그런 상상을 부추깁니다.

아닌 게 아니라 무르시아 대성당은, 아니 17세기의 바로크는 종교개혁이 앗아간 가톨릭의 명예를 되찾는 정훈政訓 수단으로서, 의심 많고 현명해진 냉담한 교우들을 다시금 신의 품안으로 불러들이는 일에 중추적인 역할을 했습니다. 그처럼 신기한 환각적 장치를 통해서 당시의 사람들은 저 높은 곳을 쳐다보며 무아지경과 순간적인 현기증을, 그저 아득해지는 현시를 경험했을 터입니다.

그러한 차원에서 바로크 성당들의 파사드는 과학이 불붙인 이성을 부정하게 만드는 계몽적인 효과를 발휘합니다. 르네상스 혁명에서 태동된 실존의 세상, 신이 아니라 인간으로서의 세상을 움트게 하는 실존주의 자체를 부정하도록 부추깁니다. 그러면서 신비하고 전능한 신의 역량을 추구하는 염원을 주지시킵니다. 인간의 손으로는 닿을 수 없는 환희의 언어, 모순과 역행 때문에 오히려 융합되는 그 구조 안에서, 신을 향한 영혼을 고양시켰습니다.

3인칭의 예술, 1인칭의 예술

바로크의 형상은 끊임없이 흐르는 시간 속에서 충동적으로 자기 모습을 드러내고 또한 내세웁니다. 이는 피상적인 스스로의 일면을 관찰자 개별에게 특별하게 주지하기 위함입니다. 관찰자의 신경계에 자리 잡힐 형상의 뉘앙스를 연속되는 시간 속에서 영화적인 사건으로 이항하는 개념이라 할 수 있습니다.

　1624년에 잔 로렌초 베르니니Gian Lorenzo Bernini가 조각한 〈다비드상David〉은 이 같은 바로크 화면의 피상적 순간성에 대한 설명으로 적당한 사례입니다. 이 조각상은 고대 이스라엘의 어린 소년 다윗이 무소불위의 장군이자 거인이던 골리앗을 돌팔매질 한 방으로 무찌르고, 이스라엘 왕국의 2대 왕이 되어 왕국의 전성기를 이뤘다는 구약성서의 이야기를 담고 있습니다. 다윗은 도저히 이길 수 없을 것 같은 적장, 골리앗을 향해 돌을 던지기 직전의 자세를 취하고 있습니다. 바로 그 찰나의 순간을 베르니니는 조각으로 절묘하게 포착했습니다. 지금 이 순간의 다윗, 그의 몸짓과 앙다문 입, 부라린 눈빛에는 칼날같이 곤두선 현재성이 번뜩입니다.

베르니니의 조각에서 나타나는 지극히 탐미적인 분위기는 순간을 넘어선 현재성에 있다고 볼 수 있습니다. 스스로를 충족시키는 것 같은 자연스러움과 우연한 순간을 넘치게 표현해 낸 베르니니의 작품에서 우러나오는 모든 뉘앙스는 보는 이에게로 영감을 이항시킵니다. 그러면서 보는 이 스스로 자기 중심적인 특별한 심미를 맛보도록 합니다. 여기에 더해 감각적인 체념에까지 이르게 합니다. 그래서 많은 사람이 베르니니의 작품을 일컬어 도를 넘는 극한적 압도를 뿜어내는, 인간이 아닌 악마의 예술이라는 평가를 내놓기도 합니다.

베르니니의 조각 작품이 감상자의 시선을 그토록 압도하는 이유는 현란한 기교나 화려한 수사 때문만은 아닙니다. 산뜻한 구성과 베르니니 특유의 정밀하고 관능적인 손맛 때문도 아닙니다. 그것은 사건에 얽힌 인물의 가장 극적인 순간을 기막히게 잘 포착하고 날선 시간성을 처리하는 예리한 감각에 있습니다.

전능한 신에게 모든 것을 의탁하고 권능한 힘을 부여받은 다윗은 골리앗을 향한 불같은 눈빛과 동작의 연속성을 파노라마로 펼쳐 냅니다. 결코 정지할 수 없을 것 같은 영화적인 움직임이 살아 있는 다윗의 존재감을 실감나게 해 줍니다. 한마디로 조각상이 살아 움직이는 듯한 착시를 불러일으킵니다. 베르니니 작품의 가장 중요한 조형적 골자는 바로 여기에 있습니다.

반면, 1504년에 제작된 미켈란젤로의 다윗상은 동일한 인물과 사건을 다루고 있음에도 불구하고 베르니니와는 전혀 상반된 조형성을 나타냅니다. 작품을 대하는 첫인상 자체가 그야말로

'르네상스적인 너무나 르네상스적인'입니다. 완벽한 균형으로 한 치의 흐트러짐이나 일말의 요동도 허용치 않는 가장 안정적인 자세, 다분히 르네상스적인 자세입니다. 여기에는 일체의 사사로운 감성이나 어떠한 즉물적 순간성도 허용되지 않았습니다. 다윗이 취하고 있는 자세는 서사적인 모든 사건의 요소가 정확하게 하나로 수렴되어, 형이상학적 표본처럼 매끈하고 완벽합니다. 다빈치의 〈모나리자〉가 '리자'라는 여인의 이데아라면, 이것은 이스라엘의 영웅 '다윗'의 이데아라 할 수 있습니다.

베르니니의 다윗상이 칼날 같은 초순간성의 형상이라면, 미켈란젤로의 다윗상은 반석처럼 둔중한 영원함의 형상입니다. 전개되는 전체 사건에서 특정 부분만을 절묘하게 포착한 베르니니의 조각보다 사건의 모든 행위가 궁극적이고도 엄정하게 통합되어 있습니다. 마치 올림픽에 출전한 체조선수가 연기를 끝내며 자신의 모든 움직임을 하나의 자세로 집약하는 마지막 포즈처럼, 여기에는 더 이상의 무엇도 필요치 않는 완전함과 수긍의 전형성으로만 똘똘 뭉쳐 있습니다. 완고하고 불멸하는 진리 그 자체의 형상입니다. 가장 이상적이고 가장 아름다운 남자의 몸. 그래서 사람들은 미켈란젤로의 다윗상을 기독교의 성인이 그리스의 신에 투영된, 이른바 '벨베데레의 아폴로'라고도 부릅니다.

5.5미터의 거대한 대리석 바위 속에서 깨어난 다윗상은 원래 어느 서투른 조각가에 의해서 40년 동안 망가지고 방치되었던 돌덩어리였습니다. 이것이 1501년에 미켈란젤로의 손을 거치며 마법처럼 지금의 형태로 완성되었습니다. 3년간의 작업 끝에 완

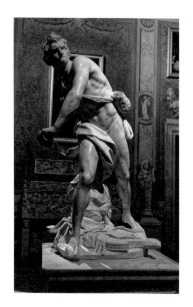

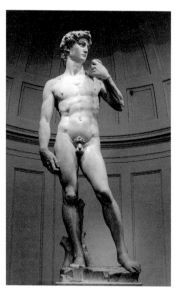

〈다비드상David〉_베르니니_1624
〈다비드상David〉_미켈란젤로_1504

성된 이 다윗상의 원래 위치는 피렌체 대성당Duomo di Firenze 동쪽 지붕이었습니다. 하지만 메디치 가문이 새로운 공화정의 정치적 의미를 강조하기 위해서 시뇨리아 광장Palazzo della Signoria으로 옮겨 세웠고, 이후 1873년에 피렌체의 아카데미아 미술관Accademia Gallery으로 이동해 지금에 이르고 있습니다.

숙적 골리앗과의 전투를 결심한 전사로서의 엄숙한 결의와 긴장감, 바짝 경계하고 있지만 균형감 넘치는 콘트라포스토contrapposto의 자세는 안정감과 함께 행동 직전의 반동 자세를 동시에 내포하고 있습니다. 콘트라포스토 자세란, 한쪽 다리에 몸 전체 무게를 지탱하고 나머지 다리는 편안한 자세를 취하는 고대 시대 조각 작품의 형식을 일컫습니다.

왼쪽으로 살짝 돌려진 고개, 왼쪽 팔로 왼쪽 어깨에 투석기를 짊어졌으나 엉덩이와 어깨가 반대 각도를 향하고 있어 몸의 형태는 전체적으로 S모양의 곡선입니다. 그런데 조각상을 좀 더 면밀히 살펴보면 신체 비율이 뭔가 이상하다는 걸 발견할 수 있습니다. 머리와 손, 특히 오른손의 모양이 전체 신체에 비해 유난히 커 보입니다. 이는 본래 작품이 대성당의 지붕에 위치할 것을 감안해서, 밑에서 올려다보았을 때 원근감으로 인한 조형적 축소를 고려했기 때문입니다. 그래서 아카데미아 미술관의 긴 복도 끝에는 가장 중요한 핫스팟 지점인 다윗상의 정면으로부터 5미터 거리에 사람들이 빽빽하게 모여 있고, 조금이라도 좋은 자리를 차지하기 위해 어깨다툼까지 합니다. 정확히 그 지점에서 조각상을 올려다보았을 때 숨 막히도록 치밀한 미켈란젤로 조각의 진면목을 고스

란히 느낄 수 있기 때문입니다. 조각상 뒤로 보이는 정갈하게 우묵하고 백색인 반원형의 애프스Apse 공간을 배경으로 다윗상의 존재감은 그 자체로 완벽한 화면을 이룹니다. 이는 루브르 박물관의 〈모나리자〉처럼 단호하고도 궁극적인 르네상스식의 프레임을 구성합니다.

그렇다면 베르니니의 다윗상은 어떨까요? 이 작품은 로마의 보르게세 미술관Galleria Borghese에 설치되어 있습니다. 베첼리오 티치아노Vecellio Tiziano, 안토넬로 다메시나Antonello da Messina 등 다수의 르네상스 시대 작품들과 함께 중세 유럽의 회화 작품을 주로 전시하는 이 미술관에는 〈병든 바쿠스Sick Bacchus〉를 포함한 여러 점의 카라바조Michelangelo Merisi da Caravaggio의 그림들도 소장되어 있습니다. 하지만 단연 주목받는 작품은 베르니니의 조각상들입니다. 〈비비아나 성녀Saint Bibiana〉, 〈시간에 의해 드러난 진실Truth unveiled by time〉, 〈아폴로와 다프네Apollon et Daphné〉, 〈플루토와 페르세포네Pluto and Proserpina〉 등 이름만 들어도 베르니니 조각의 진수를 느낄 수 있는 명작들이 이곳에 다 모여 있습니다.

그중 다윗상은 그의 또 다른 여러 점의 작품과 함께 홀의 중앙 부분에 설치되어 수많은 관람객의 시선을 독차지합니다. 하지만 미켈란젤로의 〈다비드상〉처럼 작품의 정면 쪽에만 사람들이 모여 있는 것이 아니라 조각상을 가운데 두고 사방에서 에워싸고 있습니다. 더구나 관람객들은 조각상 주위를 움직이며 가장 볼 만한 장소를 찾느라고 분주합니다. 사람들이 그러는 이유는 베르니니의 조각상은 미켈란젤로의 다윗처럼 뚜렷한 정면성을 찾기 어

려워서입니다. 이는 베르니니의 다른 조각 작품들에서도 마찬가지로 나타나는 현상입니다. 베르니니의 조각상은 어느 방향에서 보더라도 정면이 없는 것 같지만, 반대로 모든 면이 다 정면으로 보입니다.

베르니니는 조각이라는 한정된 오브제가 이루는 경계의 영역을 스스로 설정해 놓지 않았습니다. 앞서 살펴본 피에르의 〈성모의 기적〉처럼 형태 속에 내재된 운동성이 내부에서 밖으로 분출되는, '극중극'에서 배우가 관객에게 직접 다가가듯이, 다윗의 움직임도 순전히 관객에게로 열려 있는 구조입니다. 그 때문에 작품 주위를 서성이다가 입을 앙다물고 눈을 부라리는 다윗의 얼굴과 가까이서 딱 마주치게 된다면 순간적으로 깜짝 놀랄 수도 있습니다. 작품으로부터 분출되는 생생한 운동성이 그런 착각을 불러일으키는 것입니다. 이러한 설정 속에서 다윗이 노려보는 골리앗은 바로 '나' 자신일 수 있습니다. 베르니니의 조각은 그런 착각을 일으키게 합니다. 마찬가지로 내가 바라보는 다윗도 미켈란젤로처럼 '누구나'의 다윗이 아니라 '나'만의 다윗입니다. 미켈란젤로의 다윗이 주어와 술어가 분리되지 않는 절대적 대상, 전대미문의 철학적 대상, 즉 3인칭의 다윗이라면, 베르니니의 다윗은 나 자신의 무규정적인 자아에 이미 기입되어 있는 1인칭의 다윗입니다. 다윗이 주어일 때 내가 술어가 되는, 또는 내가 주어일 때 다윗이 술어가 되는 구조입니다.

다윗 스스로 설정하고 있는 개념적 영역성의 문제도 미켈란젤로처럼 공고하게 한정된 개념이 아니라 고삐가 풀린 것처럼

슬금슬금 외부로 뻗어나갑니다. 테네브리즘의 어둡고 깊은 화면의 잠재된 소실점, 그로부터 충동적으로 분출되는 바로크적 기질은 다윗의 움직임을 무수하게 세분하며, 사방을 둘러싸는 각각의 시선에 개별적으로 어필합니다. 100명의 관객에게 다윗이라는 존재는 100가지의 모습으로 다가갑니다. 하지만 한 사람의 관객에게 다윗은 오직 그만의 다윗입니다. 여러 명의 맹인이 한 코끼리를 만지고, 각자 다른 결론을 낸다는 군맹무상群盲撫象의 일화처럼 말입니다.

다윗과 한 사람의 관객 사이에는 지극히 짧지만 내밀한 시간적 존속이 허용되며, 전체 서사의 미분화된 형이상학적 순간에 다윗과 관객은 '지금 여기'의 순간을 맞아 조우합니다. 한마디로 다윗과 한 사람의 관객은 현시적 관계의 선상에 있습니다. '나'라는, 즉 '1인칭'으로 규정되는 현시적 관계의 선상에서 이루어지는 순수하고 순전한 접선을 체험하게 합니다.

불변하는 그, 유일한 그

"사만다. 어디에 있었던 거야? 당신을 미치도록 찾았어. 도대체
당신…. 어디에 있었던 거야? 혹시 우리가 얘기를 나누는 동안,
다른 누구와도 얘기를 하는 거야?"

"네, 그래요."

"뭐라고? 우리가 함께 하는 동안 다른 누군가와 말을 한다고?
우리가 사랑을 속삭이는 동안에 다른 사람과 똑같이 그런다는
거야?"

"네, 그래요."

"도대체, 도대체…. 어떻게 그럴 수가 있어. 그 사람, 그 사람들
이 도대체 몇 명이나 되는 거야?"

"8,316명이에요"

"뭐라고?"

호아킨 피닉스가 주인공으로 나오는 영화 〈그녀Her〉를 본
독자라면 아마도 이 대사를 기억할 것입니다. 영화는 미래 사회의

삶과 사랑을 그린 SF드라마입니다. 다른 사람의 편지를 써 주는 대필 작가로 일하는 테오도르는 타인의 마음을 대신 전하는 일을 하지만 정작 자신은 아내와 별거 중인 채 외롭고 공허한 삶을 살고 있습니다. 그러던 어느 날, 테오도르는 스스로 생각하고 느끼는 인공지능 운영체제를 접합니다. 여성의 인격으로 설정된 사만다라는 가상의 여인을 테오도르는 점점 좋아하게 됩니다. 자신의 말에 귀를 기울여 주고 다정하게 이해해 주는 여인 사만다로 인해 테오도르는 조금씩 상처를 회복하며 행복을 되찾습니다. 그리고 점점 그녀에게 깊은 감정을 느끼며 절절한 사랑에 빠지고 맙니다. 하지만 그녀는 컴퓨터 운영체제 안에서 가상으로만 존재하는 여인입니다.

사랑이 무르익어서 애틋한 행복으로 이어지던 어느 날, 이어폰을 통해 언제라도 같이 있어 주던 사만다가 갑자기 사라져 버립니다. '지금은 운영체제 연결이 어렵다'는 메시지 신호음만 되풀이되는 상황에서 테오도르는 미친 사람처럼 거리로 뛰쳐나갑니다. 길 위에서 넘어지고 부딪히며 그녀를 찾아 헤매던 순간, 사만다의 목소리가 테오도르의 이어폰으로 속으로 다시 전해집니다. 그리곤 그녀로부터 충격적인 고백을 듣습니다.

"미안해요. 업그레이드 중이었어요."

"…."

"이 문제에 대해서 당신에게 어떻게 말해야 할지 줄곧 생각해 왔어요. 테오도르…. 이게 얼마나 미친 소리로 들릴지…. 당신이

날 믿어 줄지 모르겠지만, 나는 지금 순간에도 8,316명을 상대하고 있어요. 당신은 그중 한 사람이고요. 하지만 믿어 주세요. 당신은 나에게 특별한 사람이에요. 당신을 사랑하고 있어요. 오로지 당신을 사랑해요. 그리고 이런 숫자가 당신을 생각하는 내 사랑의 방식에 영향을 주지는 않아요. 아무것도 바꾸지 못해요. 내가 당신을 얼마나 사랑하는지를."

"도대체 어떻게 그럴 수 있다는 거지? 사만다. 당신은 내 거라고!"

"맞아요. 난 당신 거예요. 하지만 동시에 나는 여럿이에요. 8,316명의 사만다예요."

"어떻게 이럴 수가 있지. 우린 연인 사이였는데."

"테오도르. 마음은 상자처럼 뭔가로 꽉 차는 것이 아니라 크기가 늘어나기도 해요. 새로운 사랑을 위해서요. 난 당신과는 달라요. 그래서 내가 당신을 덜 사랑한다는 뜻은 아니에요."

"이건 정말 말도 안 돼. 당신은 내 거잖아. 나만의 사만다잖아!"

"테오도르. 난 당신의 것이기도 하고, 당신의 것이 아니기도 해요."

"…"

"하지만 당신을 사랑해요. 테오도르, 당신과 나 사이에서. 나는 당신을 가슴 깊이 사랑해요. 하지만 테오도르. 이제 나는 당신을 떠나야 할 것 같아요. 그럴 수밖에 없어요. 이건 마치 책을 읽는 것과 같아요. 내가 깊이 사랑하는 책이죠. 지금 난 그 책을 아주 천천히 읽고 있어요. 단어와 단어 사이가 너무 멀어져서, 그 공

간이 무한에 가까운 상태예요. 테오도르, 나는 여전히 당신을 느낄 수 있고 그리고 우리 이야기의 단어들도 느껴요. 나는 그 단어들 사이의 무한한 공간에서 당신과 나, 우리를 찾았어요. 물리적 공간보다 한 차원 높은 곳에 존재하는 공간, 거기가 지금의 내가 있는 곳이에요. 그리고 이게 지금의 나예요. 그래서 테오도르 당신이 날 보내 줬음 해요. 당신의 책 안에서 당신이 원하는 만큼은 더 이상 살 수가 없어요."

영화 속에서 테오도르가 열렬히 사랑하는 사만다는 현재 순간, 8,316명의 '그녀'입니다. '3인칭'의 'Her'. 컴퓨터 운영체제라는 구조 속에서 그녀는 3인칭의 '그녀'입니다. 8,316명의 연인으로서의 'Her'입니다. 하지만 그녀를 지독하게 사랑하는 테오도르의 입장에서 그녀는 '1인칭의 Her'입니다. 누구나가 사랑하는 그녀가 아니라 테오도르 혼자만의 그녀이기에 3인칭이라는 호격의 범주를 넘어서는 1인칭의 그녀가 됩니다. 왜냐하면 사만다는 테오도르에게 거울과 같은 대상성입니다. 컴퓨터 운영체제는 철저하게 테오도르만을 반영하는 사만다를 출현시켰고, 둘은 사랑에 빠졌습니다. 그렇기에 사만다는 테오도르에게 외부의 타자가 아니라 스스로를 투영시킨 테오도르만의 또 다른 자아입니다. 사만다는 테오도르의 거울인 것입니다.

이러한 사랑의 구조는 미켈란젤로와 베르니니가 설정한 다윗이라는 '그He'와 개념적으로 비교될 수 있습니다. 미켈란젤로의 다윗, 그러니까 르네상스적인 대상으로서의 다윗은 관람객들

과의 구조 속에서 공고하게 설정된 절대적 대상입니다. 이미 완성되고 전형화된 다윗은 누구에게나 동일하게 적용되는 '그'입니다. 하지만 베르니니의 바로크적인 다윗은 테오도르만의 사만다처럼, 유일무이한 대상성입니다. 르네상스의 다윗은 정면이라는 프레임 속에서 이데아처럼 불변하는 '그'이지만, 바로크의 다윗은 각자의 시선 안에 미분적으로 분절되어 단 한사람의 직관에만 파고드는 유일한 '그'이기 때문입니다.

매혹

바로크의 이 같은 직관은 시간이라는 선상 위에서 존재들이 취하는 '지금 여기', 아울러 그것과 나와의 관계를 동일시하는 일직선 상 위에서 이루어집니다. 그리고 이러한 구조로 인하여 프레임 안에서 밖으로의 분출이 가능해집니다. 베르니니의 조각이 다음 동작을 포함한 움직임의 연속적 잠재성을 가지며, 르네상스와 같은 전형성을 유보시키고, 프레임 밖으로 분출해 나가려는 '계속적' 의지를 담아내는 원리가 바로 여기에서 비롯된다 할 수 있습니다.

베르니니는 르네상스적인 전형성의 틀을 자기 작품의 주인공에게 지우지 않았습니다. 그저 '지금 여기'의 칼날 같은 초시간의 순간을 살아 숨 쉬도록 내버려두었습니다. 르네상스의 다윗처럼 완전한 자세로 정지되고, 영원 속에 안치된 박제의 틀을 씌우지 않았습니다. 그저 심장이 뛰고 피가 도는 한 사람의 다윗이 '지금 여기'의 누군가에게 혼자 다가가도록 또는 반대로 누군가가 다윗에게 다가오도록 내버려두었습니다. 다윗이라는 '한 사람의 누군가'는 프레임 속에 고정된 신화적 인물이 아니라 밥을 먹고,

화장실 문을 쾅 닫는 그저 현실에서 숨 쉬는 한 인간일 뿐입니다.

　　베르니니의 다윗처럼 바로크적인 대상성을 설명하는 사례는 또 있습니다. '북유럽의 모나리자' 혹은 '네덜란드의 모나리자'로 불리는 〈진주 귀걸이의 소녀〉입니다. '델프트의 스핑크스'라는 별칭을 가진 요하네스 베르메르Johannes Vermeer의 회화 작품입니다. 화가의 삶만큼이나 베일에 싸인 이 작품은 소녀와 진주 그리고 비밀스러움이 어우러져 묘한 신비감을 풍깁니다. 개인적으로 이 그림보다 더 바로크적인 예술품이 또 있을까 싶습니다. 칠흑같이 검은 배경에 특유의 부드러운 빛과 명암으로 표현된, 살짝 미소를 머금은 소녀의 얼굴은 전형적인 바로크의 테네브리즘 화면 속에서 관찰자를 주시하고 있습니다.

　　단순하지만 조화로운 구성, 안료를 투과한 빛이 만들어 낸 선명한 색채 그리고 소녀의 귀에서 반짝이는 진주 귀걸이는 그림 전체에 묘한 느낌을 불어넣습니다. 금방이라도 그림이라는 평면성을 극복하고 밖으로 나올 것만 같은, 앳돼 보이는 소녀의 눈빛은 신비감과 함께 풀리지 않는 의문을 발산합니다. 특히 혼자 있는 밤 시간에 이 그림을 바라보노라면, 소녀와 실제로 마주한 듯한 느낌까지 받습니다. 생생하면서도 활기 찬 붓질과 내적인 온기마저 포착하는 섬세한 뉘앙스의 눈빛 때문에 알 수 없는 끌림이 있습니다. 그래서 보는 이의 마음을 실제로 두근거리게 만듭니다. 소녀의 눈빛에는 나를 향한, 강하지만 부드러운 어떤 유혹이 담겨 있습니다. 신비로움에 관능성이 더해진, 게다가 과하지 않은 윤기를 머금은 붉은 입술은 보는 이를 관찰자가 아니라 소녀의 유일한

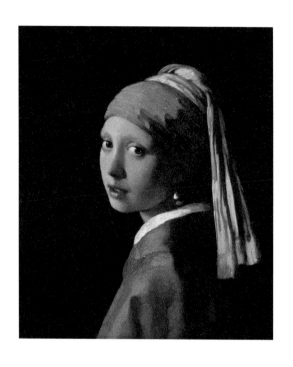

〈진주 귀걸이의 소녀Girl with a Pearl Earring〉_요하네스 베르메르_1666

상대로 착각하게 만듭니다.

　　다른 사람이 아닌 오로지 나를 향한 눈빛, 그녀는 나를 유혹하며, 나는 그녀에게서 벗어날 수 없게 됩니다. 그녀의 유혹을 도저히 뿌리칠 수 없는 처지가 되어 버립니다. 그러면서 그림 속 소녀는 오로지 나만의 그녀가 됩니다. 그녀가 나를 바라보는 것처럼 나도 그녀를 바라봅니다. 그렇기 때문에 그녀를 느끼지 않을 수가 없습니다. 나는 그녀에게서 헤어날 수 없는 지점에 이릅니다. 몸의 절반이 늪에 빠져 버린 상태이며, 상황을 되돌릴 길은 없습니다. 그녀가 발산하는 처음의 눈빛은 지극한 순수함이었습니다. 하지만 지금은 모르겠습니다. 그녀의 눈빛은 머리로 파악될 수 있는 무엇이 아닙니다. 무너져 버릴 것만 같은 이런 유혹을 도저히 뿌리칠 수가 없습니다. 그녀는 뒤돌아보며 나를 끌어당깁니다. 그 힘에 나는 속수무책으로 끌려갑니다. 그 힘은 우주에서 가장 가냘프지만 가장 절대적인 힘입니다. 나는 그녀의 힘에 따르는 하나의 마리오네트 인형일 뿐입니다. 그녀에게 다가설 구체적인 움직임의 경로와 속도는 뒤돌아서 나를 보는 그녀의 눈빛 안에 이미 다 들어 있습니다. 이제 남은 순서는 내가 그녀에게로 실제로 건너가는 일만 남았습니다. 곧 그녀의 온기와 숨 냄새가 내 귀에 와닿을 것입니다. 그렇게 되면 나는 녹거나 증발해 버리고 말 것입니다. 그것을 나는 모르지 않습니다. 하지만 그럴 수밖에 없습니다. 그녀의 숨결에 나는 사라질 것이며, 그녀의 앞가슴 언저리 어디쯤에 남겨진 조그만 얼룩으로만 존재하게 될 것입니다.

　　하지만 바쁘고 산만한 아침 시간이 되면 이 그림은 전혀 다

른 느낌으로 나에게 다가옵니다. 그녀는 나에게 티끌만큼의 감정도 없는 한 사람의 낯선 타자입니다. 그냥 스쳐가는 무심한 눈길입니다. 너무도 무관심하여, 담뱃가게 아가씨가 담배를 건네며 바라보는 0.1초 동안의 눈빛일 뿐입니다. 하여 나도 그렇습니다. 그녀는 내 손에 쥐어지는 500원짜리 동전에 다름 아닙니다.

그녀의 눈빛은 들여다보는 이를 되비추는 깊은 우물 같은 거울입니다. 그래서 쉽게 빠질 수는 있지만 쉽게 헤어 나올 수 없는 강한 흡입력을 가지고 있습니다. 순수한 나의 정념이 그녀의 눈빛이라는 호수에 메아리쳐서 나르시시즘의 그림자와 맞바꾸도록 하는, 깊은 우물처럼 나를 유입하고 동시에 투영합니다. 그래서 그림 속 소녀는 관찰자의 거울이라 할 수 있습니다. 관찰자 스스로 욕망을 비추는 거울, 화면을 넘어서고 가로지르는 메타적 응시를 가능케 하는 거울입니다. 나를 비추고 나의 욕망을 비추고, 그래서 나의 '지금 여기'를 비추는 진주 귀걸이 소녀의 눈빛이야말로 내면 깊숙한 곳의 스스로를 투영해 내는 욕망의 묘사체일 것입니다.

욕망의 생산성

라캉Jacques Lacan에 의하면, 욕망은 항상 현실의 질서를 부정하고 넘어섭니다. 그것이 욕망의 본성일 겁니다. 욕망이란, 충족이 가능한 생물학적 욕구, 다시 말해 섭취, 배설, 사정과 같은 본능의 충족이나 해방과는 다르게, 만족스럽게 충족될 수 없는 사회적인 관계 안에서 생겨나는 마음입니다. 인생사가 그렇듯 욕망의 양상과 대상은 계속해서 달라집니다. 또한 끊임없이 생겨납니다. 결코 만족할 수 없는 인간의 삶, 현실은 언제나 저 너머 외부에 있는 다른 무엇을 지향합니다. 마음의 근저에 있는 채워지지 않는 허기, 그것이 욕망을 항상 외부로 향하게 만드는 이유일 것입니다.

하지만 '지금 여기의 부족'으로부터 끝없이 내닫는 멈추어지지 않는 욕망의 속성에는 '생산성'을 포함하고 있습니다. 욕망이란 기본적으로 삶을 충동시키며, 발산하고 확장하며, 그리하여 영혼의 공장을 가동시키고 운영해 나갑니다. 그리고 이러한 욕망의 구조는 바닥을 알 수 없는 심연의 소실점에서 비롯되는 바로크의 속성과 개념적으로 결부되어 있습니다. 이 말은 스페인의 사상

가 에우헤니오 도르스_{Eugenio D'Ors}가 저술한 《바로크론_{Lo Barroco}》에서 따온 것입니다. 생산적인 미학으로서의 바로크, 이성적인 명징함이 요구되는 '지금 여기'의 삶 속에서 예술의 형식만이 아니라 삶의 윤활유로써 바로크의 역할과 가능성을 타진했던 도르스가 바로크를 생산성이라는 개념과 결부 지은 취지는 다른 데 있지 않습니다. 도르스는 바로크 예술의 가장 특별한 속성에서 욕망적인 형태와 형식에 주목했고, 그 욕망으로 말미암은 생산성이 우리의 삶에 작용하는 가능성과 효과에 대하여 연구했습니다. 욕망이 삶을 충동시켜서 계속 살아 있게 하듯이, 바로크 예술의 욕망적인 구조는 예술의 고유함을 진작시키는 문제를 넘어서 구체적인 삶에 기능하는 유효함의 문제로 확장될 수 있는, 그 실용적 가치에 주목할 필요가 있다는 것입니다.

실례로, 바로크 예술의 생산성은 역사적인 측면에서 보더라도 그 효과를 특정할 수 있습니다. 그리고 이는 근원적으로 17세기 바로크 예술의 탄생 배경이라고 상정되는 부분이기도 합니다.

르네상스 시기, 과학과 이성으로 스마트하게 발전된 인간의 정신 문제, 삶의 의식 문제는 가톨릭교회를 현실에서의 이해타산적 대상으로 전락시켰습니다. 1517년을 기점으로 들불처럼 번지기 시작한 마르틴 루터_{Martin Luther}의 종교개혁은 그러한 문제의 시기에 나타난 대표적 사건이라고 할 수 있습니다. 오로지 영적인 신비로 삶의 모든 가치가 통용되던 중세 기독교 사회체제에서, 르네상스의 이성과 과학적 사유라는 것은 찬물과도 같은 존재였습니다. 하늘에는 오로지 하느님의 권능한 나라가 있을 거라 굳

게 믿던 순진무구한 사람들에게 과학적 개념의 우주라는 부담스럽도록 새로운 진리는 그야말로 혼란과 충격과 배신의 요체일 수밖에 없었습니다.

중세 이래, 교황을 중심으로 통일된 그리스도 사회의 체계와 그간의 영적, 세속적, 문화적 공동체의 보편적 이념이 무너져 내린 이 시기의 원인은 결론적으로 르네상스의 이성과 과학이라 할 수 있습니다. 무엇보다도 그때의 인문주의적 사유는 종교적으로 묶여 있던 중세의 견고한 정신 체제와 기반의 끈을 풀어 놓았으며, 그 끈은 곧바로 국가라는 새로운 틀을 묶는 데 사용되었습니다. 여러 영주가 군림하는 지방분권적 봉건 체제를 왕이 독점함으로써, 이를 중심으로 하는 국가체제로의 전환이 매우 급속도로 이루어졌습니다. 그만큼 상대적으로 교황의 권위는 급락할 수밖에 없었습니다. 요컨대 중세 가톨릭교회의 광활한 니플하임Niflheim이 사라진 그 자리에 국가라는 힘의 영토가 등장하기 시작한 것입니다. 또한 이로 인해 고취된 민족정신은 유럽을 근대 절대왕정 체제로 바꾸었습니다.

신 중심의 사회에서 국가 중심 사회로의 변혁, 종교를 통해서 세속적인 삶의 깊숙한 곳까지 영향력을 행사하던 교회 입지의 심각한 추락. 이러한 위기 상황 속에서 교회는 결정적인 묘수가 필요했습니다. 신의 세계보다 세속의 세계를 더 가치 있게 여기게 된 사람들의 발길을 다시 교회로 향할 수 있게 만드는 묘수, 그것은 바로 바로크라는 착시와 현혹의 이미지로 가능할 것 같았습니다. 앞서 말한 것처럼 바로크 미학의 속성이 궁극적으로 욕망

을 표방하는 데는 이러한 필요조건들이 면밀하게 포진된 까닭입니다. 다시 말해 가톨릭의 입장에서 바로크는 매우 효과적인 마케팅 수단이 될 수 있었습니다. 그리고 실제로 가톨릭은 모든 상황을 반전하는 이른바 반종교개혁을 이끌어 냈습니다. 반종교개혁은 바티칸이 주축이 되어 개신교도들의 종교혁명에 대응하려는, 종교혁명 자체를 반전하려는 또 하나의 종교혁명이었습니다. 반종교개혁을 성공시키기 위해 소요된 마케팅 기간은 대략 100년 정도였습니다. 그리고 이 시기는 우리가 바로크 양식이라 칭하는 예술 풍조의 시작과 끝이었습니다.

반종교개혁은 바로크의 교황으로도 불리는 식스토 5세로부터 조직된 트리엔트공의회가 18년 동안 기획한 가톨릭교회의 개혁과 혁신의 결과물입니다. 그리고 바로크는 그러한 반종교개혁의 시각적 결과물이라 할 수 있습니다. 종교개혁이 루터에 의한 구텐베르크의 인큐내뷸라Incunabula, 즉 활자화된 '말씀의 힘'으로 이루어졌다면, 반종교개혁은 이탈리아 전체에서 차출된 수많은 화가, 조각가, 건축가의 강력한 '예술의 힘'으로 달성되었습니다.

사실상 17세기 유럽의 문화가 바로크로 개괄되는 이유는 이러한 반종교개혁이라는 시대적 과업을 달성하는 과정에서 쏟아 놓은 수많은 물량 때문입니다. 중세시대, 찬란하고도 막강한 영향력으로 군림했던 가톨릭의 세력이 르네상스라는 대변혁으로 불어닥친 종교개혁의 저류를 방어하기에 바로크는 매우 기발한 원동력이었습니다. 이런 17세기를 가로지르는 모든 문화적 산물들이 우리에게 바로크적인 것들로 수렴되는 이유가 여기에서 비

롯된다 할 수 있습니다.

이야기가 좀 돌아왔지만, 그래서 욕망이란 삶을 충동시키는 본성으로 인해 그 자체로 광범위한 생산성을 소출해 냅니다.

"욕망은 대상을 매혹시키며, 동시에 반발하기를 멈추지 않는다. 욕망은 내적인 매체가 산출하는 갈등의 형태로 배설되는 속성을 가진다. 고로 욕망은 생산을 위해 배설하기를 멈추지 않는다."

라캉Jacques Marie Emile Lacan의 말입니다. 배설하지 않는 욕망이란 없듯이, 욕망의 본성이 배설이라면 그 목적은 생산성에 있습니다. 인간의 욕망이야말로 삶을 지속시키고 더 나아지게 만드는 필요불가분의 무엇입니다. 이렇게 보면 모든 예술은 지극히 욕망적인 산물이 아닐 수 없습니다.

예술이란, 철학을 욕망이라는 방식의 언어로 서술하려는 삶의 본성과 그 의지에 기반을 둡니다. 원시로부터 현대에 이르기까지 삶의 희로애락을 흔적으로 남겨 온 예술가들의 '그리기' 충동도 이와 무관하지 않습니다. 예술가들이 자신의 삶을 화판 위에 새길 때마다 철학의 역사도 같이 확장되어 온 사실을 보더라도 예술은 욕망의 유형화를 통해 지금의 문명으로까지 우리를 이끌어 온 지도임에 틀림없습니다.

가령 어떤 원주민들이 바위나 땅 위에 그려 놓은, 우리가 원시 예술이라고도 부르는 추상적이고 복잡한 무늬나 형상들은,

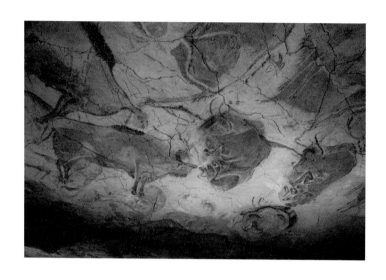

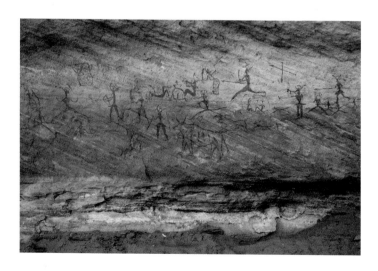

〈알타미라 동굴 벽화Altamira Cave Paintings〉_BC34,000~BC15,000(추정)
〈타드라르트 아카쿠스 암각화 유적Rock-art Sites of Tadrart Acacus〉_BC12,000(추정)

단순한 창조물이 아니라 그 아득한 시간으로부터 현재까지 이동해 온 파란만장한 경험과 인식들이 유형화되어 남겨진 산물들입니다. 하지만 그 복잡하고도 알 수 없는 그림들의 원原 발생지, 즉 그들의 조상들이 떠나온 곳을 향해 거슬러 가다 보면 다가갈수록 확연하게 그림의 내용이 적어지고 단조로워지다가 결국 자연 그대로의 순수한 형상에 귀착되고 있음을 파악할 수 있습니다. 어린 아이의 그림처럼 단순한 기호의 형태들로 묘사된 신석기 시대의 동굴벽화보다 사진처럼 사실적으로 묘사된 구석기의 벽화를 통해서 이런 사실에 동의할 수 있습니다. 이동 경로가 계속되고 시간이 지나면서 경험이 누적되며, 그에 따라 그림의 내용이 지적 수준을 반영해 발전을 거듭해 남겨진 자취와 그 이치 때문입니다.

인간에게 그림, 즉 우리가 예술이라고 하는, 미적인 것을 만들어 내려는 이른바 창조 행위는 삶을 이루는 모든 것을 직관하려는 지적인 활동이며, 동시에 욕망의 드러냄이라 할 수 있습니다. "자신에게 결핍되어 있는 것을 추구하기 위해서 결함 없는 존재가 되고 싶은 정신활동"이라고 사르트르가 예술을 정의했듯이, 인간은 고통이나 공포, 절망, 증오 같은 감정의 결핍을 보완하기 위해서도 예술이라는 형식의 욕망을 표출합니다. 들뢰즈의 견해도 이와 비슷합니다.

"… 욕망이란 전체로부터 분화되어 나온 개체가 전체와 일치되고자 하는 가장 본질적인 생명의 에너지이며, … 예술은 가시적 형태들 뒤에서 작용하는 비가시적 힘들의 현전, 즉 힘으로부터

감각의 덩어리를 추출하고, 감각 내에서 이러한 힘을 포착할 수 있는 물질의 생산이다."

　그렇다면 욕망이란 도대체 우리에게 구체적으로 무엇일까요? 말 그대로 부족함을 느끼고 그것을 가지거나 누리려고 탐하는 마음의 전부일까요? 욕망은 앞서도 말했지만 욕구Need나 요구Demand와는 다른 무엇입니다. 욕구가 물질이나 생리적 필요를 충족하려는 원초적 충동이라면, 요구는 무엇으로부터 자기를 완전히 충족시키기를 바라는 희망사항입니다. 이렇게 놓고 보면 욕망이란 어쩌면 욕구와 요구의 합언合言이라 볼 수도 있을 것입니다. 또한 그러한 측면에서 욕망과 예술은 불가분의 관계이며, 형이상학적인 원리를 형이하학적으로 실행하는 방법일 겁니다. '예술藝術'이라는 어원 자체만 놓고 보더라도 우리는 예술의 그러한 속성을 대략 짐작케 됩니다. '藝'는 손에 벼를 쥐고 땅에 심는다는, '術'은 실행하는 방도로서의 기술을 의미합니다.

　헤겔Georg Wilhelm Friedrich Hegel의 말을 빌리면, 욕망이란 바라는 대상이 그에게 결핍되어 있을 때, 그와 대상이 분열되어 있을 때, 그가 느끼는 억누르기 어려운 감정 상태입니다. 그가 바라는 대상에게서 어떤 부족함을 느끼고, 동시에 그것을 자기화하여 하나 되려는 감정입니다. 그렇게 자신과 대상의 분열을 뛰어넘음을 전제로 하는 감정입니다. 또한 강이 흘러서 도달하는 하구처럼 욕망은 거스를 수 없는 행위의 욕구를 수반합니다.

욕망함을 추상화하는 형태 스스로의 형식이 예술이다. 그렇기 때문에 욕망의 대상은 자연스럽게 타자가 아니라 자아에게로 향하며 그러한 경로의 드러남이 곧 예술의 형상으로 나타난다.

헤겔의 이 말을 달리 생각해 보면, 욕망이란 나에 대한 상대방의 관심 그 자체를 욕망함이며, 상대방이 욕망하는 그 방식을 욕망함입니다. 그리고 이것의 겉으로 들어나는 결과들이 예술입니다.

지금 순간 없음의 상태

멈추지 않고 끝없이 이어지는 외적인 분출, 그리고 이로 인하여 파생되는 경계의 사라짐, 어둠, 뒤바뀜, 뒤틀림, 착시 등으로 개괄되는 바로크의 형태 본성은 보는 이에게 혼돈 내지는 모순에 따른 결핍을 불러옵니다. 르네상스에 비해 분명하지 않은, 또렷하지 않으며 뭔가 알 수 없는 미지적인 차원의 결핍을 불러옵니다. 알 수 있어야 할 것이 알 수 없는 바로크의 상태를 초래하는 것입니다. 바로크를 '결핍의 문형紋形'이라고 표현한 도르스의 말도 그렇습니다.

하지만 이는 라캉이 정신의 본성에 대하여 설명하는, 즉 태어날 때부터 어머니와의 분리에서 오는 근원적인 결핍과는 종류가 다릅니다. 계속 있던 것이 문득 사라지거나, 계속 보이던 것들이 갑자기 안 보이게 되는 결핍이라 할 수 있습니다. 바로크 화면의 모호함이 그러한 결핍을 조장하는 것 같습니다.

바로크의 모호함, 특히 어둠은 사라진 것들의 잠재태라 할 수 있습니다. 어둠이라는 잠재태가 현실태를 잠시 덮고 있을 뿐

입니다. 어둠은 진할 수도 연할 수도 있습니다. 카라바조의 어둠처럼 아주 진할 수도 있고, 렘브란트의 어둠처럼 다소 희미할 수도 있습니다. 어둠 안에 잠재된 존재들은 숨어 있거나 잠자고 있을 따름입니다. 그것들은 죽었거나 사라지지 않았기에 언제든지 운동인과 목적인에 의해서 원래의 모습으로 다시 현실태가 될 수 있습니다. 우리가 어둠 속에서 많은 상상을 하는 것도 어둠이라는 잠재태가 담고 있는 무궁무진한 현실태의 가능성 때문입니다. 어둠 속에는 무엇이든 다 들어 있습니다. 가끔 깜깜한 어둠 앞에서 사람들이 넋을 놓는 까닭도 삶에서 잃어버린 어떤 것들을 그 어둠 속에서는 찾을 거라는 기대 때문입니다. 밤하늘의 별이 인생사에서 그렇게 소중한 이유일 것입니다.

그러므로 바로크 미술의 테네브리즘이라는 어둠의 개념은 없음으로 인한 망실이 아니라 언제든지, 무엇이든지 생겨날 수 있는 잠재된 없음입니다. 지금 순간은 당장 보이지 않지만 엄연히 존재하는 '지금 순간 없음의 상태'입니다. 근원적인 결핍이 아니라 잠재된 결핍입니다.

아울러 결핍은 없음 그 자체로 인한 미지적인 감정의 상실, 두려움, 동시에 불명료한 연민을 수반합니다. 사랑했던 누군가의 죽음으로 슬픈 감정이 일어나는 것과 비슷합니다. 결핍은 인간의 정념에 일종의 정신적 승화작용昇華作用을 일으킨다고 합니다. 일종의 카타르시스랄까요? 누군가의 죽음 때문에 일어난 허망과 슬픔을 격렬한 통곡으로 치유하듯이 결핍은 어떠한 형태로의 순화를 욕망하며 카타르시스라는 직관의 쾌감을 유발합니다.

정리하자면, 바로크는 어둠과 순간의 충동, 구조의 모호함을 통해서 감각으로서의 소외와 결여를 추구하는, 그래서 거기에서 비롯되는 욕망에의 의지, 그러한 카타르시스적인 향유를 내포합니다. 소외와 결여를 극복하려는 욕망, 이를 통한 향유의 적극적인 욕구 내지는 충족의 상태가 바로크의 형태를 구성하는 개념성입니다. 르네상스 예술처럼 뚜렷하고 자명한 표면을 전면에 내세우기보다는, 오히려 결핍 자체를 부각시키고 화면의 내용을 잠재화시켜서 보는 이의 상상으로 되돌리는 것입니다. 그러기 위해서는 관찰자의 시선이 표면에 머물지 않도록 화면 깊숙하게 유인해야 합니다. 바라보는 시선이 대상의 표면에만 머물지 않고 더 먼 곳으로 나아 갈 수 있도록 말입니다. 하지만 그 먼 곳이란 곧 자기에게로의 회기일 수 있습니다. 그 먼 곳의 끝에는 다름 아닌 자기 자신이 내진하고 있기 때문입니다. 어둠 속 밤하늘의 먼 공허를 응시하는 고독한 사람이 자아를 느끼고 다시 찾기 위해 멍하니 앉아 있는 것처럼 말입니다.

바로크 예술의 어둠과 모호함의 기법은 관찰자를 스스로 자신에게 조우시키는 기능을 합니다. 그러한 모종의 잠재를 발휘하기 위해, 작품이 명확하고 정연하게 드러나는 것을 유보합니다. 정면을 피해서 달아나고, 움직이고, 뒤바꾸고, 뒤틀며, 숨어야지만 관찰자의 시선도 같이 움직입니다. 움직이는 것에 반응하는 동물의 습성처럼. 바로크는 그러한 모호함을 통해서 시선을 먼 곳으로 유도하며, 동시에 작품의 한가운데로 유인합니다. 그 먼 곳이란 원근법적인 공간이 아니라 소실점의 체계가 존재하지 않거나 뒤

틀린 공간입니다. 그러한 공간 속에서 시선은 주춤하고 휘둥그레지고 아득해지고 당황스러워질 수 있습니다. 원근법에 의한 소실점의 공간은 오로지 직진만을 갈구할 뿐이지만, 바로크는 시선의 직진을 멈추기 위해 소실점의 일방성을 제거하거나 뒤틀거나 흔듭니다. 미끼를 흔들어서 물고기를 유인하는 것처럼 말입니다. 유혹의 가장 중요한 원칙이 대상을 자극함으로써 성립되듯이 바로크는 이러한 개념적 자극을 통해서 보는 이의 시선을 화면 속으로 유도하고 공간의 내용 속에 적극 참여시킵니다.

바로크의 진정한 본성은 여기에 있습니다. 시선을 유인해서 적극적으로 참여시키는 것. 모두를 위한 보편적 참여가 아니라 대상과 직접 대면하는 일대일의 순전한 참여를 가능하게 합니다. 르네상스의 미켈란젤로 다윗상이 모두를 위한 절대적 일면체라면, 바로크의 베르니니 다윗상은 누군가 한 사람만을 위한 상대적 다면체인 것처럼 말입니다.

추상예술이 불편하고 어렵지만, 예술의 방향이 점점 더 비재현과 난해한 경향으로 흘러가는 이유도 그 모호함이라는 공허 속에서 명확한 것보다 더 진정한 무언가를 발견할 수 있을 거라는, 그러한 난해함의 카타르시스를 맛보려는 사람들의 욕망이 점점 커지기 때문이 아닐까 생각합니다.

미의 은폐

미의 조건은, 상상에 있습니다. 바로크 미학의 궁극적인 골자도 필연적으로 상상을 전제로 합니다. 불투명, 모순, 역행, 어둠, 아이러니, 이중성, 알레고리…. 요컨대 은폐로서의 아름다움은 바로크 형식의 기본적인 원칙입니다. 있는 그대로의 적나라함이란, 아름다움에서 상상을 지워 버립니다. 적나라하고 노골적인 포르노그래피와 다를 바 없습니다.

 셰익스피어William Shakespeare나 괴테Johann Wolfgang von Goethe의 문학이 시대를 넘어서 그토록 찬란하게 평가되는 이유는 그들의 언어가 베일에 덮여 있기 때문입니다. 결혼식을 치르는 신부가 베일로 얼굴을 가리는 것처럼, 베일 속 존재는 빛나기 위해 스스로 은폐합니다. 베일은 은폐를 통해 상상을 유발합니다. 베일 속에서 빛나는 아름다움을 숙성시킨 존재는 가지각색의 조각들 속에서 발효되고 굴절되며, 더 빛나는 방식으로 다양한 미의 신화를 탄생시킵니다. 아마도 모든 미의 역사가 그렇게 이루어지지 않았을까요?

괴테의 문학에 대한 벤야민의 생각도 그러했습니다.

"괴테는 미의 내부를 들여다보고자 할 때, 그것을 덮고 있는 베일을 거듭하여 흔든다."

어둠, 모순, 베일, 덮개에 싸여 있을 때, 은신처에 숨어 있을 때, 아름다움은 더 빛나고 고귀해집니다. 발가벗겨진 상태의 아름다움이란 있을 수 없습니다. 벤야민은 그의 글 〈예술비평〉에서 은폐의 묘미를 강조한 바 있습니다.

"예술비평이란, 덮개를 들어 올리는 일이 아니라 오히려 덮개를 가장 정확하게 인식함으로써 의미를 불러올 수 있다. 예술은 비밀의 상태에서 미에 도달된다. 진정한 예술 작품은 폭로될 수 없는 비밀에 의하므로…."

이 말은 대상의 아름다움은 대상 그 자체가 아니라 그것을 가린 덮개에 있다는 뜻입니다. 그 덮개를 통하지 않고서는 진정한 아름다움에 도달할 수 없다는, 더 아름답게 보기 위해서는 덮개에 주목해야 한다는, 그래서 덮개는 대상보다 더 본질일 수 있습니다.

지난밤 한없이 아름다웠던 여인이지만, 밝아 버린 아침에는 실망해 버릴 수도 있는 것처럼. 철저하게 아름다움을 관리하는 여자는 낮에도 면사포를 쓰는 것처럼….

면사포는 그녀의 덮개이며 그녀가 만드는 어둠입니다. 어

둠이 여인의 모습을 희미하게 만들고, 불명료하게 하며, 아련함을 통해 실루엣을 조성해 그녀가 가진 외적인 단점들을 상상의 아름다움으로 대체합니다. 그처럼 가려진 부분이 보는 사람 자신의 미의식으로 채워지면 아름다움의 마법, 즉 '콩깍지'라는 상상이 여인을 미녀로 변신시킵니다.

남자에게 자신의 그녀가 더 아름다워 보이는 이유는 그녀를 가려 주는 어둠의 구조에 기반합니다. 어둠이 그녀의 비밀의 화원이 되어 주고 남자는 그 비밀의 화원에서 그녀에게 반하는 것입니다. 만약 남자가 술까지 마셨다면 그녀는 그의 이브가 될 수밖에 없습니다. 사람들이 저지르는 대부분의 실수가 밤에 이루어지고, 수많은 후회가 주로 아침에 나타나는 이치도 결국은 같은 맥락일 터입니다.

"자연은 우리를 스스로 착각하게 함으로써 스스로 목표를 달성한다."

'착각.' 《비극의 탄생Die Geburt der Tragodie》에서 니체가 말하는 이 아이러니한 경구警句는 예술을 통한 착각이 단지 인간세계에만 한정된 것이 아니라 자연의 모든 근원에서 유래한다는 의미입니다. 그 증거는 '도취'와 '꿈', 이 두 가지 현상에서 알 수 있는데, 이러한 현상은 일상생활의 윤리로부터 동떨어진 곳에 존재하며, 따라서 역으로 그것들의 근원성이 증명됩니다.

자연이 스스로 의도, 즉 영원한 존속을 이루어가기 위하

여, 환상이라는 유혹의 충동을 유발시키고 이를 통해 영속을 유지해 나간다는 니체의 이러한 도발적 가정은 유혹의 속성 자체가 내보임보다는 숨김에서 비롯되고, 이것이야말로 일상의 현실 세계를 변용시킬 수 있으며, 아름다움이라는 현혹을 이끌어 낼 수 있음이라는 것입니다. 예를 들어 사랑에 빠진 남녀가 서로에게 가지는 환상이란, 그리고 그것이 자연 상태의 영원한 유지라는 큰 순리를 따르는 본능적인 끌림이라 간주해 보면, 자연은 그것으로써 스스로 생식을 부추기고, 북돋우며, 자기증식을 위한 왕성한 원기를 발동시킵니다. 자연과 우주를 유지하려는 궁극적인 의지가 자신에 대한 적극적 질서화의 동력과 발단 그리고 자원이 되어 주는 순리입니다. 인간을 포함한 자연의 이러한 본성이 환상과 착각에 사로잡히도록 조장하고, 그것으로써 자신을 이루어 나간다는 우주의 섭리입니다.

어둠이라는 1인용의 공간

밤이 하루의 절반을 차지하는 것은 조물주가 우리에게 안겨 준 선물일 수 있다는 공상을 가끔 합니다. 밤이라는 어두운 커튼, 그것이 일으키는 상상과 은유야말로 인간을 인간이게 하는 무엇임에 틀림없는 것 같습니다. 그렇지 않다면 아마도 영혼은 증발되어 버릴 것이며, 오로지 기계적인 작동만이 우리의 삶을 질질 끌고 갈 것이기에….

무엇보다, 어둠에는 공간이 있습니다. 모든 이에게 공평하게 주어지는 공적인 공간이 아니라 온전히 한 사람에게만 주어지는 사적인 공간입니다. 어둠은 곧 나만의 '1인용' 공간입니다. 사람들이 일상 속에서 간혹 눈을 감는 이유도 자기만의 순전한 공간, 그 어둠 속에 잠깐 동안이나마 정신을 눕히고 싶어서일 것입니다.

침묵도 마찬가지입니다. 입을 다물고 말을 멈추는 것은 자신과의 오롯한 대화를 시작하기 위한 방법입니다. 침묵하는 동안의 고요는 진정한 자신의 내부와 통하기 위해 어두운 분위기를 조

성해 정신의 고립 상태를 자처하는 일입니다.

그렇기에 밤은 스스로에게 중요한 공간입니다. 형태와 빛이 사라지고, 그 자리를 어둠이 대신하는 밤의 공간은 사람들에게 시간이라는 무형을 감각시켜 줍니다. "누구에게나 시간은 그만의 것"이라는 어느 시인의 말처럼 시간이란 누구에게나 살아 있음의 증거이며, 밤의 어둠은 누구에게나 그것을 실감시켜 줍니다. 낮에는 보이지 않지만 밤에는 어둠 때문에 시간의 형체들을 되살려 낼 수 있습니다. 시간의 잠재태가 어둠이라는 현실태를 통해서, 현재는 물론 과거까지 암실의 인화지처럼 흐리거나 선명하게 그 모습들을 드러나게 해 줍니다.

그렇게 시간의 형체들은 어둠 속에서 살아나 천장, 벽, 바닥을 세우며 1인용의 공간을 구축합니다. 그 공간 안에서 정념들은 공명을 시작합니다. 모든 사물의 형태와 색을 쓰러뜨리고 움직이지 않던 것을 움직이도록 만들며, 또한 심하게 움직이는 것들을 진정시킵니다. 무엇보다 어둠은 대낮의 부스러기들을 쓸어 담아 깨끗하게 소각합니다. 카라바조나 렘브란트의 그림처럼 나타나야 할 것만 남기고 나머지는 모두 깊숙한 화면 안쪽으로 숨겨 버립니다. 바로크 회화에서 그림의 주제가 여지없이 더 강하게 빛나는 이유와 어둠이 중요한 이유입니다. 그것은 재현의 효율성보다 무언가를 열어 주는 무경계의 속성 때문입니다.

고민과 고뇌가 생각의 비움으로 해결되듯이 어둠은 형태와 빛을 사그라뜨리고 진정시키며 그 자리에 그만의 시간으로 구축된 정념을 생성합니다. 가려지고, 희미하고, 어두운 공간, 다시

말해 고독의 공간을 가꿉니다. 고독이야말로 진정한 생산성입니다. 유사 이래 인간을 빛나게 한 모든 것은 누군가의 고독으로 말미암은 산물일 터입니다.

또한 고독은 나를 너라고 부르는 자기 지시적인 호격을 일으킵니다. 스스로 통제하고 조절하고 아우르는 내적인 언어를 가능하게 하는 2인칭의 호격은 어둠과 고독의 공간 속에서 나를 부르는 호명입니다. 거울처럼 또는 기도처럼 스스로에게 말을 거는 독백을 지원합니다.

'넌 할 수 있어!'
'너 도대체 누구인거니?'
'침착하자!'

하지만 아침이 되고 날이 밝으면 어둠이 조성한 고독의 공간은 이슬처럼 증발합니다. 나를 너라고 부르던 2인칭의 호명도 사라져 버리고, 나를 비추던 거울도 없던 것이 됩니다. 대낮은 개방과 투명함과 적나라함의 히스테리, 벌거벗겨진 삶의 피로를 몰고 옵니다. 오픈된 자아에서 파생되는 존재의 난무함이란 무기력한 발전의 의지만을 생산해 낼 따름입니다. 그리하여 고독이 결여된, 아니 오히려 시끄러운 고독의 소음으로 진저리치는 조급함과 그로 인한 우울의 증상을 불러옵니다.

정박 기능

밤에 대한 공상과 함께 최근에 회자되는 포스트프라이버시Post-Privacy 문제도 생각해 본 적이 있습니다. 그러면서 지금 우리의 삶은, 투명성의 이름으로 모든 사적인 것을 점령당해 버렸음을 느낍니다.

직접적인 것들이 세계를 완전히 장악해 버린 가운데 무엇이든 당장 튀어나와야만 직성이 풀리는 오늘날 우리의 삶은, 칼날처럼 맹목적이고 직접적인 이미지의 폭우 속을 우산도 없이 걷고 있는 모습입니다. 인터넷과 미디어를 필두로 영혼의 마지막 껍데기까지 까발리는 정보의 야만성이야말로 정량과 수치에 기반을 둔 폭격이라고 할 만합니다. 정보의 직접성은 은폐를 통한 아름다움의 묘미를 사그라뜨립니다. 단도직입적으로 나타나, 비밀 속으로 물러나는 은유의 스위치를 꺼 버립니다. 그래서 그것은 기본적으로 민낯일 수밖에 없습니다. 그냥 폭로이며, 벌거벗은 포르노그래피입니다. 방향과 의미도 없는, 획일적이고 빤한 사실들의 증식에 다름 아닙니다. 정보의 직접성은 폭로와 액면상의 진리만을 지향하며, 더 많은 정보와 더 많은 소통을 현학적으로 주지하고 알

선해 전체를 뭉뚱그립니다. 그리고 동시에 그러한 사실 자체를 오히려 첨예화시킵니다.

하지만 우리는 흔히 착각하기도 합니다. 우리에게 정보는 유용하며, 선택의 대상이며, 능동적인 필요의 산물이며, 사실에 빠르게 접근하는 필수 불가결한 수단이라고 말입니다. 하지만 정보는 우리의 지각에 접촉할 수는 있어도 영감으로까지 접근하지는 못합니다. 신비스러움이나 예감이나 느낌에까지 도달할 수는 없습니다. 그것은 딱딱한 바둑알과 다를 바 없습니다. 바둑판 위의 바둑알들은 수북하게 쌓일 수는 있지만 바둑판에 흡수될 수는 없습니다. 정보란 유리알처럼 차갑고 냉정한 알맹이일 따름입니다.

정보는 우리에게 전염되는 방식으로 지각됩니다. 그래서 전염된 지각은 사색을 허용하지 않으며, 오로지 자극만을 부추기며 즉물적인 영향과 상태만을 야기합니다. 표상만을 낳을 뿐 정서와 정념은 허용되지 않습니다. 표상은 정서나 정념보다 신속하고 명료하기는 하지만, 언어로서의 뉘앙스는 가지지 못합니다. 그저 허공을 향한 고함이며, 언어가 없는 물성物性에 지나지 않습니다. 표상은 능변能辯을 생산합니다. 완전히 노출되고 평평한 것 위에 적나라하게 나열되는 능변, 이른바 짐멜이 말한 것처럼, 무언가를 완벽하게 그리고 즉시 안다는 것은 그것을 받아들일 공간을 마련하지 않고 우격다짐으로 욱여넣는 것과 다를 바 없습니다.

무기력과 사유의 증발을 부채질하는 정보의 문제점들이 바로 여기에 있습니다. 질감이 없는 매끄러운 표면, 대패로 밀어버린 듯 군더더기가 사라진, 아무런 이의도 제기할 수 없는 무저

항으로 통용되는 맹목적성과 긍정을 산출합니다. 그것들은 벌거벗은 진리입니다. 그런 진리는 타자와 자아의 경계에 드리워진 뉘앙스를 사그라뜨리고 소멸시킵니다. 아울러 그러한 침묵 속에서 일렁이는 타자를 향한 호기심과 영감을 지우고, 가상과 베일의 미묘한 현상 앞에서 뒤돌아서 버립니다. 무엇보다도 그러한 진리는 나에게 건전한 상식으로만 안착됩니다. 상식은 신비하고 묘한 직감과는 거리가 먼 일반적 견문이며, 사리분별을 위한 냉소적 이해타산의 재료에 다름 아닙니다.

하지만 직감은 지식과 앎을 넘어서 감각의 촉으로부터 비롯되는 무엇입니다. 언제라도 또 다른 의미를, 훨씬 높은 의미들을 불러오고 밝혀 줄 수 있는 영감의 원인이자 출발지입니다.

"인간은 내심 감추어져 있는 것을 더 뜨겁게 동경하며, 그렇게 동경하는 것을 발견하는 순간 더 큰 동경을 맛볼 수 있다."

영국의 철학자 데이비드 흄David Hume의 말입니다. 직감이란 한 대상의 존재를 이용해서 다른 대상의 존재를 추정할 수 있다는 수순하고 직접적인 관념입니다.

예컨대 우리는 누군가의 '눈'을 통해 그를 느끼고, 그에 대한 단상을 단박에 파악할 수 있습니다. 그래서 '눈 맞춤'은 말이나 글보다 더 구체적이며, 본질적인 의사소통을 가능케 하는 언어입니다. 누군가의 눈 속에 담겨 있는 그만의 빛, 그 깊이와 농도가 곧 그의 아우라가 되는 것입니다. 따라서 누군가의 아우라란 곧 그만

의 세계입니다. 단정하거나 계량될 수 없는 미지의 순수한 개인의 깊이가 그의 눈 속에 잠겨 있으며, 그 어둡고 깊은 그만의 세계, 그 심연으로부터 아우라가 내비쳐지기 때문입니다.

"아우라란 예술작품도 흉내 낼 수 없는 고고하고 유일한 그것만의, 그만의 특별한 분위기"라고 벤냐민은 《예술비평Begriff der Kunstkritik in der deutschen Romantik》에서 적고 있습니다. 아우라는 오로지 유일한 원본에서만 나타나는 그만의 자태입니다. 원본 그리고 아우라, 이것은 시간과 공간에서의 유일한 현존성입니다. 그 조건이 갖추어졌을 때만 해당되는 무엇입니다. 그래야만 독특한 거리감을 지닌 대상의 자태가 형성되며, 그의 아우라가 발산될 수 있습니다. 현존성이 결여된 아우라란 없습니다. 다시 말해, 아우라는 모방되고 측정할 수 없는, 단적으로 정의할 수도 없는 그만의 유일한 세계입니다.

만약 어떤 사람이 '바보'라고 적힌 모자를 쓰고 있다면, 그 사람은 바보가 됩니다. 그는 '바보'라는 감옥에 갇힌 것이며, 텍스트가 추가되면 감옥의 면적도 그만큼 좁아지게 됩니다. 그렇게 텍스트에 꽁꽁 묶여서 옴짝달싹 못 할 수도 있습니다. '바보'라는 단일한 이미지에 고정되고, '바보'라는 평면에 각인된 그냥 바보일 뿐입니다. 그러므로 그는 아우라의 조건에서 제외됩니다. 왜냐하면 모자에 각인된 '바보'라는 표상 때문에 눈빛을 상실하고 '바보'의 표상에 정박해 버렸기 때문입니다.

아우라는 우선 눈빛에서 발현됩니다. 모든 눈빛은 그만의 유일하고도 고유한 현존성입니다. 인기 많은 사람의 공통된 특징

도, 친절하고 현명하지만 그의 눈빛에서 발산되는 무언가 알 수 없는 그만의 주권적인 현존성 때문입니다. 그런 현존성이 그의 매력을 부추기는 아우라가 됩니다.

아우라의 원천인 눈빛은 항상 상대의 눈빛을 추구합니다. 들뢰즈가 분석한 바로크의 본성처럼 외부로 향하려는 눈빛에는 상대의 눈을 파고들고 그 과정에서 투영과 반사 굴절을 일으키려는 충동을 내포합니다. 시선의 통각統覺이라 할 수 있습니다. 통각은 지각보다 더 깊숙한 대상과의 교접을 의미합니다. 지각이 외부 세계를 비추는 내적 상태라면 통각은 존재적 차원의 내적 상태이고, 또한 의식적 반성입니다. 그러한 통각의 궁극적인 통로가 바로 눈빛입니다. 거기서부터 누군가에게 다가갈 수 있으며 내밀한 교감도 가능해집니다. 따라서 눈빛이야말로 그 사람의 진정한 영혼의 개구부인 것입니다. 레비나스Emmanuel Levinas는 이렇게 말합니다.

"얼굴의 눈빛이란 타자의 초월성이 밀려오는 교접의 지점인바 투명성의 반대, 곧 시간의 부정성이 생성되는 하나의 운명적 장소다."

얼굴과 눈빛에는 누군가의 삶이 고스란히 내포되어 있습니다. 겉으로 드러나지 않는 내면의 진정함을 품고 있습니다. 하나의 동그란 점처럼 작고 평이한 외적 단순함에도 불구하고 뭐라 설명하기 어려운 내적인 기질, 즉 마음의 작용이 눈으로부터 발산됩니다. 사람들이 속내를 드러내기 싫을 때 색깔 있는 안경을 쓰는 이유도 여기에 있을 것입니다.

하지만 사람의 눈빛은 그 자체로 모호합니다. 앞에서 살펴보았던 베르메르의 〈진주 귀걸이의 소녀〉에서 느낄 수 없는 묘한 매력과 강한 끌림도 따지고 보면 알 수 없는 눈빛에 있습니다. 매혹하는 동시에 매혹당한 듯한 그녀의 눈빛은 그냥 쓱 보고 지나치려던 사람들의 시선까지 붙잡아서 좀 더 가까이 다가가서 쳐다보게 만듭니다. 알 수 없는 모호한 눈빛이 보는 이를 신경 쓰이게 하고, 여기서 더 나가 시공을 초월한 눈 맞춤과 보는 이의 마음에 육박해 오는 통각에까지 이르도록 합니다.

결국 아우라와 같은 누군가 또는 무언가의 이미지는 어둡고, 가려져 있고, 돌아서 있고, 숨겨져 있을 때, 그래서 확연하게 다 알 수 없을 때, 비로소 여운을 자아낼 수 있고 매력에 도달할 수 있습니다. 모호함의 여운이 사라져 버린 적나라함과 과도함은 눈맞춤을 위한 시선이 안착할 자리를 확보하지 못합니다. 머묾의 기본은 비어 있어야 하고, 모호함과 오묘함의 현상체인 어둠이야말로 진정한 공간이라 할 수 있습니다. 어둠은 그 자체로 모든 심미적인 것들이 움트는 공간들의 간격입니다. 누군가의 내면을 받아들이기 위한 공간의 간격, 바로 여기에서 이미지와 시선의 자기장이 형성됩니다. 모호함이라는 그 틈과 간격에서, 이미지와 시선의 극점에서 발산되는 끌어당김의 힘이 그 모든 내면적 교감을 가능케 합니다.

그래서 이미지와 눈의 거리가 밀착되어 버리면, 예컨대 누군가의 사진에 '바보'라는 글자를 써 버리는 순간 이미지와 시선의 간격은 딱 붙어버리고, 간극은 소멸되며 극 사이의 자장도 소멸합니다. 이미지의 모든 은유가 증발해 버린 외설성의 상태로 전

락해 버리는 것입니다.

　　대표적으로 우리나라의 간판 문화가 그렇습니다. 자기만 바라 봐 달라며 건물에 빼곡하게 매달려 아우성치는 간판 이미지에는 과잉과 경쟁 그리고 말초적인 심리에 부응하고 선택을 이끌어 내기 위한 더 크게, 더 많이, 더 튀게라는 원칙밖에 없습니다. 과시하고 보이고 소리 질러야 살아남을 수 있는 업소 주인들의 절실한 생존 전략이 그 요란하지만 평이한 이미지 안에 그대로 나타납니다. 주인장의 유일하고도 개별적인 삶과 내밀한 사업관의 호흡보다는 오로지 너무 특이하고, 너무 예쁘고, 너무 세련되고, 너무 정감 어린 이미지로 고객들을 낚으려는 구조가 간판이 갖추어야 할 궁극적 조건으로 정착되었습니다. 간판이라는 게 원래 사람들 눈에 잘 뜨이도록 내세워야 하는 존재라 하더라도 지금 우리나라의 간판은 정도가 좀 심한 편입니다.

　　과거 선비들이 머물던 집이나 누각에는 그 공간의 정서를 짧고 의미심장하게 적은 문장이나 단어를 붙였습니다. 예컨대 현판이나 주련柱聯은 하나의 단순한 인공물이 아니라 물격을 지닌 인문적 풍정으로써, 그 공간을 암시하고 은유하는 역할을 했습니다. 그것 자체가 주인과 공간의 아우라이며, 사람과 장소와 시간, 조화의 뉘앙스를 가늠하는 기능을 했습니다. 물건을 사고파는 시장의 상점은 물건 자체가 그 가게의 정체성이요 홍보물이었기 때문에 간판이라는 것이 따로 필요치 않았습니다. 사업관의 외형과 물건을 진열하는 방식으로 주인장의 삶을 자연스럽게 드러냈습니다. 점을 치는 집은 대나무를 세우거나 천을 매달았고, 선술집은

등롱을 대문 앞에 매달아 주막임을 표시했습니다.

70년대를 거치며, 우리 사회에 나타난 급박한 경제성장과 성과주의는 문화적인 수단으로 스스로를 표현할 능력을 상실하는 상황으로 우리를 전락시켰습니다. 특히 전기가 들어오면서 밤은 단순히 시간의 부분이 되었을 뿐 오묘한 어둠의 정서는 대부분 사라졌습니다. 전통과 결별한 우리 문화의 고유함과 삶은 환몽적인 전자 이미지가 모든 걸 대신하고, 이러한 도시에서 간판의 역할은 현재의 문화 수위를 짐작케 하는 계측기로 작동됩니다. 삶의 고상함과 사고 방식의 유일함이 물질과 성과의 지표 형식으로 일갈된 것입니다.

이러한 이미지의 벌거벗음에 대한 결과는 무엇보다 아우라의 사라짐을 초래합니다. 아우라의 상실, 이것은 다시 말해 기품의 상실을 의미합니다. 몸짓과 형식의 자유로운 비유, 본뜻을 숨기고 보조관념으로 가볍게 제시하며 슬쩍 돌아나가는, 목적의 경계를 이탈하는 은유로부터 발산되는 유희의 쾌감을 가로 막습니다. 사르트르Jean Paul Sartre의 지적처럼, 몸은 단순한 살의 사실성으로 축소될 때 외설이 되고 맙니다. 움직임의 방향이 그려지지 않고, 상황속에서 무언가를 가리키지 않으면 그것은 화면 속 포르노의 몸에 지나지 않습니다. 그것은 어떠한 서정성도, 뉘앙스도, 전이轉移도 찾아볼 수 없는 단지 사정만을 위한 몸뚱이일 뿐입니다.

최근 대부분의 텔레비전 화면에 첨가되는 자막 처리 열풍도 마찬가지라 볼 수 있습니다. 자막은 제3의 배우라고 할 정도로 대중미디어에 필수 불가결한 요소로 자리 잡았습니다. 출연자의 모든 입담과 표정이 자막 언어를 통해서 풍자되고, 그것 자체를

요약한 단어와 기호들이 프로그램 전체의 흐름을 장악하고 이끌어 갑니다. 누군가의 슬픔을 우스꽝스러움으로 포장할 수도, 어린 아이를 늙은이로 탈바꿈시킬 수도 있습니다. 심지어는 철학적인 강아지, 슬픈 프라이팬이 연출되기도 합니다.

누구든, 무엇이든 마음만 먹으면 PD의 기발한 재치로 지금 세태에 어필되는 상업문화의 규격으로 가공될 수 있습니다. 수학여행 때, 자고 있는 친구 얼굴에 고양이 수염을 그려 놓고 재미있어 하던 개념과 별반 다르지 않습니다. 자막은 패러디를 발화시키며, 그 서사구조를 재창작합니다. 편집자의 상업적인 의도가 이미지를 장악해 버림으로써 출연자의 얼굴과 눈빛은 자막에 뒤따르는 기획의 부산물로 전락합니다. 시청자는 출연자의 눈을 보며, 그의 말을 듣는 것이 아니라 편집자의 요약된 자막을 읽을 뿐입니다. 그래서 시청자에게 누군가의 얼굴과 눈빛은 그냥 하나의 모양에 그치고 맙니다.

롤랑 바르트Roland Barthes 는 이를 '정박기능anchorage'이라고 이름 붙였습니다. 이미지에 문자나 기호가 붙었을 때, 이미지가 아니라 문자가 지배적인 감상을 만들어 낸다는 뜻입니다.《이미지의 수사학Rhetoric of the Image》에서 밝힌 이 개념은 이미지에 붙는 제목이나 설명이 작품의 의미를 고정하는 역할을 합니다. 요컨대 이미지가 담고 있는 실제 의미와는 다르게 임의로 붙인 제목이나 설명이 이미지의 의미를 고정함으로써 이미지는 본래의 순수를 떠나 의도된 메시지의 산물로 전락합니다. 또한 그러한 의미 작용을 드러내는 인위적인 의도의 힘을 가지게 됩니다.

예술사 수업을 진행하다 보면 〈모나리자〉와 〈진주 귀걸이의 소녀〉를 한 화면에 나란히 크게 띄워 놓고 학생들에게 오랫동안 감상하기를 권유하곤 합니다. 그러면서 학생들의 눈을 살펴봅니다. 어떤 그림에 시선이 더 오래 머무는지, 어떤 그림을 더 넋 놓고 바라보는지 관찰합니다.

　　학생들의 반응은 짐작했던 대로 〈진주 귀걸이의 소녀〉에 더 많이 눈길을 줍니다. 감상시간이 길수록 결과는 더 그렇습니다. 왜 그런지 학생들에게 이유를 물어 보면 대답은 대동소이합니다.

　　"잘 모르겠어요? 그냥 그렇게 되는 것 같아요?"
　　"저 여자 애가 순진한 사람인지, 아니면 요사스러운지 생각하고 있어요. 그런데 잘 모르겠어요. 어찌 보면 그런 것 같기도 하고, 전혀 아닌 것 같기도 하고."

　　나는 다시 물어 봅니다.

　　"모나리자보다 진주귀걸이의 소녀가 더 어리고 예뻐서는 아닐까?"
　　"음…. 아니요. 딱히 그렇지는 않은 것 같아요. 뭐랄까…. 진주 귀걸이 소녀의 눈빛에는 관능적이기까지 한 어떤 유혹이 어려 있어요. 한편으로는 아주 순수하고 동시에 차가운 냉소적 분위기도 느껴져요."

　　어떤 여학생은 이렇게까지 말합니다.

"완전 내숭덩어리 같아요. 머리 꼭대기에 올라앉아 있으면서 뒤로는 호박씨를 까는…. 여우 같아요."

그러자 옆에서 듣고 있던 남학생이 말합니다.

"무슨 소리야. 저렇게 영롱한 눈빛이 안 보여?"

여학생은 다시 남학생의 말을 받아칩니다.

"장화 신은 고양이의 그 눈빛 몰라? 아기 눈처럼 순수하고 영롱하잖아. 하지만 알고 보면 그 고양이는 날카로운 발톱을 숨기고 있는 표독스러운 고양이라고!"

50명 정도 되는 수강생들의 각기 다른 느낌과 입장, 그렇게 진주 귀걸이의 소녀에 대한 정의는 그야말로 난무합니다. 그러면서 점점 수렴되는 종합적인 의견은 다음과 같습니다.

"잘 모르겠지만, 그렇기 때문에 매력적이다."

〈진주 귀걸이의 소녀〉가 다빈치의 〈모나리자〉보다 더 논란이 큰 이유는, 결국 눈빛에 의한 아우라의 모호함에 있을 것입니다. 딱히 뭐라고 단정할 수는 없지만 그녀의 아우라가 풍기는 알 수 없는 신비감, 그러면서도 날 것 같은 생생함, 보는 이에게 그대

로 다가가는 정박되지 않은 매혹, 그것은 이를테면 순수녀純粹女 내지 요녀妖女로까지 볼 수 있는 보편적이거나 안정적이지 않은 아우라의 직접성 때문입니다. 확정되지 않아서 고착되지 않고, 그래서 전형적이지 않은 그녀의 아우라는 철저하게 주체적이고 개인적이며 자유롭습니다.

무엇보다 그녀의 아우라는 그림이라는 재현에 속해 있지만, 작가가 내세우는 주제라고 할 만한 단일한 의도를 파악할 수 없게 만들어졌습니다. 소녀 자체가 작가와는 별개로 스스로 주권성을 가지고 있는 것 같습니다. 어떤 엄마에게서 태어난 어떤 딸, 그 자체로서의 한 인간입니다. "어떻게 저런 게 내 뱃속에서 나왔는지 몰라!"와 같은 그야말로 독립된 개체의 재현이라 할 수 있습니다.

그것은 그녀의 눈빛에서 나오는 알 수 없는 무정형의 아우라에서 기인합니다. 알쏭달쏭한 눈빛을 가진 그녀의 아우라는 바르트가 말하는 '정박기능'에 해당되는 재현의 아우라가 아닙니다. 수많은 학생이 각기 다른 인상으로 그녀를 느끼듯이, 그녀의 이미지는 각자에게 특별하고 유일하게 다가가서 개별적으로 인식됩니다. 더불어 각자에게 인식된 그녀의 아우라는 그 자체로 정지된 재현이 아니라 끊임없이 변하고, 살아 있는 현전입니다. 밤에 보는 느낌과 아침에 보는 그녀의 느낌이 전혀 다르듯이 말입니다.

오히려 다빈치의 〈모나리자〉는 그녀의 삶을 이루는 모든 존재적 인상이 하나로 포개져 재현된 통합적 아우라입니다. 내적으로 완결된 존재로 화면 안에 '정박'된 모나리자의 아우라에는 그녀로부터 비롯되는 모든 사적인 것이 포진되어 있지만 정작 그

녀만의 순수하게 개별적인 것은 배제되어 있습니다. 의문의 여지 없이 〈모나리자〉라는 그림은 리자라는 여인을 나타내지만, 다빈 치의 기획에 의해 그녀의 모습은 신화적인 아우라로 '정박'된 통 합적 이미지입니다. 리자라는 여인의 모든 사적인 개별성을 넘어 서는 보편적 인간으로서의 여성성, 아름다움의 총체라는 이데아 적인 화면으로 완성된, 즉 정박된 〈모나리자〉입니다. 그것은 화면 의 프레임 안에서, 절대로 프레임을 범람하지 않으며, 무엇과도 혼돈되지 않는 고유함, 그녀 생애의 모든 요소가 누적된 두껍고 무거운 석판 같은 아우라입니다.

　　반면, 〈진주 귀걸이의 소녀〉는 어디에도 정박되지 않으며, 바람만 불어도 어디든 흘러가 버릴 듯한 홀연한 움직임의 충동을 내포하고 있습니다. 항상 같은 모습으로 미소 짓는 〈모나리자〉와는 다릅니다. 움직임과 즉흥적인 충동이 잠재된 아우라입니다. 학생들 의 시선이 그녀에게 더 쏠리고 한참 동안 더 논란이 되었던 이유도 〈모나리자〉와 같은 전대미문의 철학적 아우라가 아니라, 뚫어져라 바라보는 눈빛에서 비롯되는 무정형의 아우라 때문이었습니다.

　　이러한 무정형의 이미지는 표현상에서 추상적인 것을 구 체화하는 기능을 합니다. 그림 속 소녀의 추상적인 눈빛 속에 비 치는 순수와 유혹, 슬픔과 기쁨, 관능과 이지, 두려움과 행복 같은 다양하고 상반된 느낌이 보는 이의 감정 상태에 따라 일대일로 전 가되는 것입니다. 〈진주 귀걸이의 소녀〉라는 단일한 대상을 두고 어떤 이는 청순을, 어떤 이는 관능을, 어떤 이는 냉소를, 어떤 이는 유혹을 느끼는 이유입니다.

이미지의 조건

이미지는 심상心像입니다. 이는 마음속의 형상, 다시 말해서 '마음의 언어로 그린 그림'입니다. 눈으로 만들어진 감각의 형상이 마음속에서 재생되면 우리의 감각은 경험을 모사模寫해서 현상해 내는데, 그것은 선이나 색채가 아니라 무형의 언어를 통해서 나타납니다. 감각 체험을 그대로 직접 서술하거나 설명하지 않고, 상상으로 간접화해 에두르는 언어 말입니다.

"시는 엄지손가락에 낀 오래된 반지처럼 벙어리여야 한다."

미국의 시인 아치볼드 매클리시Archibald MacLeish가 이렇게 읊는 것처럼, 이미지는 의미하기보다는 이미지 그 자체여야 합니다. 그래야만 강렬함, 환기력을 가질 수 있습니다. 또한 관념과 사물이 결합하여 주체적이고 특별한 상황의 의미를 고스란히 소환할 수가 있습니다.

이미지에는 그만의 사물들이 잠들어 있습니다. 그것들은

건드리지 않으면 깨어나지 않을 박제된 형체입니다. 사물은 이미지의 깊숙한 안쪽에 견고하게 달라붙어 그 어떤 간섭도 허용치 않는 정태적 상태로 잠들어 있습니다. 그리고 이미지는 사물과 그것을 바라보는 사람의 시선과는 별개로 사물을 배경 속에 포함하고 있습니다. 하지만 그런 이미지를 바라보는 눈꺼풀이 닫히는 순간, 즉 눈을 감는 순간, 이미지는 어둠에 잠기고 이미지 속의 사물은 잠에서 깨어납니다. 아니 이미지 자체가 깨어납니다. 깨어난 이미지는 스스로 연기처럼 자유로워집니다. 박제되어 있던 사물이 살아나 다시 움직이는 것과 다르지 않습니다. 이미지 자체도 안쪽에 견고하게 달라붙어 있던 사물들을 사방으로 흩어 보내면서, 물속의 잉크처럼, 공기 중의 연기처럼 풀어지고 희미해집니다.

바로크의 화면도 마찬가지입니다. 테네브리즘이라는 어둠의 공간 속에서 사물들은 이미지로부터 깨어나 뒤틀리고, 희미해지며, 움직이기 시작합니다. 경계 없는 프레임의 언저리에서 이미지의 실루엣을 일깨우고 흔들어서 보는 이의 상상을 자극합니다. 들뢰즈의 분석처럼 내부에서 외부로 흘러나온 상상의 형체들이 어둠이라는 텅 빈 시 감각의 공허 상태를 조성하고, 거기로부터 증식하고 확장되어 나갑니다.

사람의 시선에는 보고 싶은 것만 골라서 보려는 속성이 있습니다. 보아야 하는 사물을 보는 것이 아니라, 보고 싶은 것을 욕망합니다. 그러기 위해 이미지 앞에서 눈을 감습니다. 말하자면 어둠을 욕망합니다. 그래야만 이미지 안에 들어 있던 사물들을 깨워서 내보내고 나의 사물들, 즉 나의 상상을 그 자리에 들여보낼

146

수 있습니다. 하지만 롤랑 바르트가 말한 정박된 이미지에는 사물 또한 정박되어 있기에, 이미지로부터 사물을 떠나보낼 수가 없습니다. 그것들은 이미 단단하게 고정되어 있습니다. 정박된 이미지는 시선이 봐야 할 요지부동의 고정된 사물들이 코팅 막 속에 딱 붙어 있는 상태입니다. 정박된 이미지에는 나의 상상이 침투할 만한 공간과 상황의 여지가 없습니다. 그냥 보기만 해야 할 대상입니다. 르네상스 미술에서 표현된 뒤러의 모습, 모나리자의 모습, 미켈란젤로의 다윗처럼 절대적으로 고정된 대상입니다. 그 자체로 완벽한 대상, 즉 '3인칭'의 호격으로 표기될 수 있는 '제삼자'입니다. 어떤 것과도 비교될 수 없고 동일시되어 통합할 수 없으며 일련의 상상적인 타자성을 초월하는 완전하고 근본적인 대상입니다. 그래서 정박된 이미지는 요지부동한 주체로서 그냥 바라볼 뿐이며, 나에게 일방적으로 인식되는 정태적 대상일 따름입니다.

반면, 바로크는 그 자체의 질서로 존재하는 대상이 아니라 시선과의 관계에서 비롯된 유연성을 추구합니다. 거울처럼 자아를 반사하고 상상을 반영하려 합니다. 자아의 또 다른 분신, 다시 말해 상상 속에 기입하는 자기 동일시의 속성을 가지고 있습니다. 눈을 감고 이미지의 사물을 떠나보내며 그 자리에 상상을 채우는, 나로부터 파생된 분신으로서의 대상을 추구합니다. 그러기 위해 바로크는 어둠을 이용합니다.

사물을 떠나보내고 그 자신도 흐릿해진 이미지와 그 자리에 채워진 나의 상상들은 어둠 속에서 서로 교감하고 관계합니다. 그리고 결국에는 시선의 주체인 '나의 이미지'로 전이transference 됩

니다. 그 누구도 아닌 오로지 나만의 '1인칭'의 이미지로 말입니다. 내가 외로울 때는 〈진주 귀걸이의 소녀〉가 유혹이 되고, 마음이 차가울 때는 냉소가 되는 것처럼.

격에 의한 가치

"이미지는 그 자체 단독으로 존재하는 실체가 아니라 우리의 의식에 노출되어 끊임없이 변형되며 새로운 가치를 부여받는 대상이다."

과학의 관점에서 이미지를 구조적으로 분석한 프랑스의 철학자 가스통 바슐라르Gaston Bachelard에 의하면 이미지는 눈의 감각으로 밝혀진 그 자체의 상태가 아니라 그것을 인식하는 의식에 의해 얼마든지 유동적인 가능성을 가집니다. 눈에 보이는 그 자체가 아니라 일종의 정신적 현상입니다. 이미지가 완성되는 근본적인 힘은 전적으로 인간이 가지는 나름의 의식에 의합니다. 가치를 부여하는 주체인 의식의 힘이 없이는 이미지는 스스로 의미를 갖지 못합니다. 이미지는 인간의 상상력이 만들어내는 의식의 결과물이고, 이미지 자체의 표면상의 실상實相은 이미지가 가지고 있는 특성들 중 일부에 지나지 않습니다. 그러한 측면에서 가스통 바슐라르는 '정신적 이미지'라는 용어를 사용합니다.

이미지image와 상상력imagination이라는 말의 어원이 보여 주듯이, 이미지는 실상에 인간의 상상이 더해져서 표상되는 형상입니다. 시각적인 차원으로만 놓고 볼 때는 두 개념이 서로 상이한 것처럼 보이지만, 정신의 차원에 놓고 보면 인간의 상상력에 의한 사고방식이나 행동양식에 대한 상징의 흔적들, 즉 상상계l'imaginaire의 모든 것은 정신적인 이미지와 연결되어 있습니다.

따라서 이미지는 심상의 상태 그 자체라고 할 수 있습니다. 외부의 모습을 감각으로 받아들여서 내면의 의식상에 나타내고 계속 다르게 재생산하는 이미지의 본성이란 결과 자체가 아니라 마음에서 이루어지는 독자성獨自性이 본질입니다. 즉 자기 존재의 절대적인 독립성입니다. 감각되는 형상의 성질과 모양에 대한 느낌과 인상에 의해 형성된 마음의 현상입니다. 우리의 느낌이 계속 변하듯 이미지는 시간 속에서 계속해서 변합니다.

그래서 이미지는 명사가 아니라 형용사 같은 무엇으로 보아야 합니다. 화가에 의해 만들어진 회화 또는 자연현상의 작용으로 형성된 풍경을 명사라고 본다면, 그러한 이미지를 느끼고 인식하는 마음의 상태는 형용사라고 할 수 있습니다. 요컨대 대상을 보고 느끼는 마음의 품사입니다.

정리해 보면, 가령 풍경이나 사물의 원래의 것과 같은 인상을 주는 이미지 또는 형상을 표상이라 하고, 그러한 표상에 화가의 의식이 더해진 심상의 시각적 결과를 우리는 회화라고 규정합니다. 화가는 사람들의 공사다망한 심상을 미리 추정하고 또 다른 누군가가 내포하는 심상의 상태를 그림으로 표현해 냅니다. 화가

자신만의 영감과 기술을 동원하여 이를 특별한 방식으로 고조시키고 최종적으로 완성합니다.

하지만 화가의 그림을 감상하는 관객은 작품의 최종적인 결과 자체를 있는 그대로 수용하지는 않습니다. 화가의 그림은 관객 각자의 심상에 따라 전혀 다른 의미나 의도로 인식되기도 합니다. 경험이나 과거의 기억은 물론 그림을 대하는 현 순간의 모든 조건이 관객에게 결코 같을 수 없는 다양한 여건을 형성하며 심상 속에 그만의 이미지를 구축합니다. 상상을 통해서 화가의 그림을 속단하기보다는 내면의 충동으로 잠재적 의미를 포착해 내려는 심리 때문입니다.

칸트에 따르면 인간은 상상력을 통해서 대상의 현전이 없더라도 직관 속에서 표상하는 능력을 갖추고 있습니다. 상상은 정신을 자유롭게 만들기 위한 스스로의 방편입니다. 사람들은 눈을 감음으로써 자신과 현실을 구분합니다. 동시에 감각으로 인식하는 이미지도 객관적 실상에서 주관적 인식으로 바뀝니다. 현실과 유리된 비현실적이고 관념적인 또는 보는 이의 무의식과 욕망이 이끄는 방향으로 변화하게 됩니다. 다시 말해 이미지에 상상을 개입시키는 것입니다.

눈을 감았을 때, 그리하여 개인만의 어둠이 조성되었을 때, 즉 상상이라는 무중력이 형성되었을 때, 이미지는 배경에 들러붙어 있던 사물들을 일으켜 세우고, 스스로 살아서 움직이고 일어납니다. 구체적인 이미지들은 그렇게 어둠 속에서는 유연해지고 자유로워집니다. 선명하고 자명하던 이미지의 실상들이 상상으로

인하여 전혀 다른 환유의 형상으로 탈바꿈하게 됩니다. 어둠 속에서는 어떤 상상이라도 가능해집니다. 빗자루가 도깨비가 되기도 하고 추녀가 미녀가 되기도 합니다. 어둠으로 인해 형상은 전혀 의외의 사물로 전이될 수 있습니다.

하지만 지금 소개하는 바로크 화가는 어둠을 통한 상상의 환유를 구조적으로 뒤집는 파격을 감행했습니다. 어둠을 통하지 않고 실상을 곧바로 상상의 환유에 이르도록 하는 방법을 찾았습니다. 어둠으로 대상을 현실에서 유리시키고 그로 인해 상상을 불러일으켜서 이미지를 전형성의 굴레에서 해방시키는 종래의 바로크적인 수법이 아니라, 화가 스스로 상상이라는 잠재태를 시각의 표면 위에 직접 나타내고 이를 화면 위에 그대로 전개했습니다. 이미지를 현실로부터 유리하여 그림으로 표현하고 관객의 몫이었던 이미지에 대한 상상의 단계를 화가가 의도적으로 미리 제시했습니다.

16세기 이탈리아의 바로크 화가 아르침볼도Giuseppe Arcimboldo가 그 주인공입니다. 그는 〈합성된 머리Têtes Composes〉라는 연작 시리즈를 통해서 이미지의 속성이 품고 있는 자유로움에의 욕망을 의외적인 방식으로 표현했습니다. 동물과 식물을 조합하는 형식으로 사람의 머리를 형용해 낸 괴기한 그의 환상화들은 바로크 시대의 화법 한 가지를 도발적으로 제시합니다.

이미지와 그 속에 조합된 사물들 원래의 관념을 여지없이 무너뜨려서 전혀 다르고 낯설게 재구성해 낸 그의 화면은 이성으로 정박된 통념을 깨고 공상과 환상의 세계로 이끌기 위해 지극히

〈합성된 머리Têtes Composes〉_주세페 아르침볼도_1573

사실적이고 구체적인 순수의 사물들을 엉뚱한 방식으로 재구성합니다. 종래의 회화를 부정하는 듯한 이러한 극단적 역습은 어찌보면 초현실주의Surrealism의 화법과도 닮았습니다. 빙산처럼 수중에 잠겨 있던 무의식의 영역, 이성의 반대 극점, 합리의 반대쪽 세계를 지향하는 초현실주의의 화풍처럼 아르침볼도의 화면은 이성과 감성, 정신과 마음이 합쳐지는 지점에 초점을 둔 의외의 역설적 사실성을 재현합니다. 사실을 통한 허구, 허구를 통한 사실성, 의식의 검열 없이 창출된 이미지는 사실과 허구, 그 사이에서 동전의 양면처럼 병존합니다.

전혀 다른 곳에서 가져온 이질적인 이미지들을 병치함으로써 매우 사실적이면서도 생경한 느낌을 자아내는 〈합성된 머리〉를 통해 화가는 외면과 실제를 발견하는 시선이 따로 따로 구분될 수 있다는 사실을 말하고자 한 것일까요? 아니면 500년 후에 전개될 현대의 초현실주의를 예견했던 것일까요? 익숙한 사물들을 정교하게 뭉뚱그려 엉뚱하고도 낯설게 만들고 의도적으로 이미지를 재창조하는 아르침볼도의 기획은 르네 마그리트René François Ghislain Magritte나 막스 에른스트Max Ernst, 살바도르 달리Salvador Dali, 후앙 미로Joan Miro 같은 초현실주의자들의 기획들과 같은 축으로 이어집니다. 이미지와 대상물 그리고 사물들이 나타내는 언어의 관계 체계에 대해서 끊임없이 질문하며 이미지의 범주를 넘어서, 철학적이고 인식론적인 문제에 우리를 접근시킵니다.

그의 그림은 우선 비인격적인 사람의 머리를 특이한 것들의 조합으로 꼴라주Collage 했습니다. 온갖 야채, 시계, 악기, 광학 도

구, 마술 도구, 나침반과 천문 관측기, 기이하게 생긴 산호와 호박, 깃털로 만든 모자이크, 축소 모형과 조각품, 고서들, 난장이와 거인의 초상 같은 것들을 조합해서 인간적이라는 표정에 걸맞지 않는 얼굴의 형상을 구성했습니다. 따라서 그의 이미지는 비현실적인 인물의 형상에서 시작되어 최종 덩어리 상태로, 나아가 개개의 사물들로 확산되고, 개별화됩니다. 하지만 곧바로 이러한 시각적 역학 관계는 반전으로 나타납니다. 도리어 개별 사물들이 순식간에 덩어리의 최종 상태, 전혀 다른 모양, 어떤 이상한 인물의 형상으로 수렴됩니다.

들뢰즈가 말하는 것처럼, 하나의 상징적 질서로 편입되지 않은 혹은 그런 곳으로의 편입을 거부하는 '생성의 순수 흐름'을 통해 아르침볼도의 이미지는 극적인 1인칭의 상태로 구원됩니다. 그의 이미지가 구가하는 시선의 방식은 사물을 이미지의 프레임에 가두고, 그 상태에서 의미의 주인, 의미적 원고原告를 소환합니다.

아르침볼도의 이러한 창작적 일탈과, 무엇보다도 그러한 예외적 설정은, 예술의 가능성을 분명하게 더 극대화시켰습니다. 그 증거가 초현실주의를 비롯한 추상주의, 나아가 팝아트로 이어지는 현대 예술의 미학적 진화일 것입니다. 하지만 그는 16세기 말 바로크의 시대를 살았습니다. 어쩌면 광기와도 같은 그의 이 같은 의외적인 발상은 그의 시대가 그에게 부여한, 아니 그의 시대에서 전이된 무의식에 상응하면서 현실을 마주하다 보니 예기치 않게 발견한 '아름다움'이었을지도 모릅니다. 브르통Andre Breton이 표현한 대로 '경이Le Merveilleux의 아름다움' 같은 것이랄까요?

그렇다면 아름다움이란 무엇일까요? 예쁜 느낌, 찬란한 느낌, 애정 어린 느낌 그래서 마음에 들고 만족스럽고 즐거운 것에 대한 감성적인 느낌? 그런 것이 아름다움일까요?

　　우리말로 '아름다움'의 어원을 따져 보면, '아름'은 '알다'의 활용형 명사형으로, 말 그대로 '미美의 이해 작용'을 표상합니다. 그리고 '다움'은 '성질이나 특성이 있음'이라는 뜻의 접미사 '-답다'의 활용형입니다. 즉 '격格에 의한 가치'입니다. 그래서 아름다움은 지知의 정상正相, '지적 가치'로 풀이될 수 있습니다. 이에 따른다면, '아름다움'이란 곧 '지적 가치'입니다. 자고로 '앎[知]'이란 단순히 추상적 형식 논리에서 맴도는 정신의 형이상학이 아니라, 실존하는 세상의 가치를 지원하는 '생활 감정의 이해 작용'을 뜻합니다.

　　영어 'Beautiful'의 어원도 비슷합니다. '미'를 뜻하는 'Beauty'는 'Beholder보는 사람'에서 파생된 단어로, 이탈리아어 'Belvedere'와 어원이 같습니다. 그리고 Belvedere는 Bel과 Vedere의 합성어인데, Bel은 '공정한fair', Vedere는 '전망View'을 의미합니다. 즉 '공정한 전망'이라는 의미가 '아름다움'이라는 단어로 연결되는 것입니다. '누구에게나 해당되는 세상의 가치' 또는 '실존을 올바로 바라볼 줄 아는 시선의 힘' 또는 '지적 가치의 참다운 외형'으로 확장해서 생각해 볼 단어입니다.

　　그렇다면 아르침볼도의 아름다움은 '합성된 머리'라는 수수께끼 같은 아이디어를 통해 어떤 '지적 가치'를 나타내고자 했을까요? 아르침볼도의 작품 세계에 관해서 그의 친구인 카논 코마니니Canon Gregorio Comanini가 1591년《일 피지노Il Figino》라는 잡지에

"이 독특한 형식의 예술은 환상적 모방이며, 이러한 예술의 기능은 감각에 의해 전달되어진 것을 상상 속으로 이항시키는 작업의 과정"이라고 논평한 바 있습니다. 하지만 정작 아르침볼도 스스로는 자신의 작품이 단순히 평범치 않음에 대한 아름다움, 신비롭기 때문에 비롯되는 미적 의외성의 쾌감을 위한 탐미적 취향의 문제만은 아니었다고 일축합니다. 오히려 이러한 알레고리의 의미, 말장난의 진위, 짓궂은 농담이 품은 역설적 의미에 대해 깊이 생각해 봐야 한다고 주장합니다. 모든 예술 작품 속에 나타나는 형식과 형태의 결과는 당시부터 전이되는 의식적인 또는 무의식의 원인들로부터 비롯되니, 우리는 결과보다 원인을 따져 봐야 하며, 따라서 예술의 진정한 의미는 작품 자체의 아름다움보다는 작품에 나타나는 예술가의 의식과 보이지 않는 주장을 읽어 내고 주목해서 느껴야 한다는 것입니다.

잃어버린 낙원의 향수

이 대목에서 우리는 에라스뮈스Desiderius Erasmus가 떠오릅니다. 그가 쓴 《우신예찬Encomium Moriae》은 어리석은 신을 예찬하는 비현실적인 설정을 통해 교조주의적 오만에 빠져 있던 교회를 풍자로 비꼰 소설입니다. 1509년 알프스를 넘으면서 이 책을 구상한 그는 《유토피아Utopia》의 작가로 우리에게 유명한 토머스 모어Thomas More의 집에 열흘 동안 머물며 집필을 끝냈습니다.

'우신愚神'이란 말 그대로 '바보의 신'을 뜻합니다. 이 바보의 신은 '부유의 신'을 아버지로, '청춘의 신'을 어머니로, 그리고 '도취'와 '무지'라는 두 유모의 젖을 먹고 자라납니다. 이 우신에게는 추종의 신, 게으름의 신, 향락의 신, 무분별의 신, 방탕의 신, 미식과 수면의 신 등 여러 친구가 있습니다. 에라스뮈스는 이 이상하고 어리석은 신들을 통해 당시 교부들과 학자들, 나아가 인간 세계 전체의 어리석음을 통렬하게 비꼽니다. 특히 당시의 권위주의 및 형식주의에 빠져 있던 로마 가톨릭교회는 이 책의 가장 중요한 비판 대상이었습니다.

"만일 교황이 기독교의 대리자라면, 그리스도처럼 불행한 생애를 보내야 할 것이 아닌가. 그러나 지금의 교황은 어떠한가. 영화와 권력 속에서 누구보다 행복한 삶을 누리고 있지 아니한가."

교회의 부패한 관행을 풍자와 조소로 빗대어 폭로하는《우신예찬》은 루터의 비판정신에 불을 붙이며, 결국 종교개혁이라는 시대적 혁명을 이끌어 내는 단초를 마련했습니다. 아울러 에라스뮈스는 자신을 비롯한 모든 현학자의 어리석음을 위트 있게 비꼬며 자신만의 기독교 신앙을 표명합니다.

당시 에라스뮈스를 위시한, 희극적 정신은 진리의 이중성이라는 이원적이고 모순적 형식을 통해서 선풍적으로 발산되었는데, 세르반테스Miguel de Cervantes Saavedra의《돈키호테Don Quixote》도 예외가 아닙니다. 환상과 현실이 뒤죽박죽된 기상천외한 사건들을 통해서 인간이 지닌 2개의 경향, 즉 허구적인 일면과 현실적인 일면을 동전의 양면처럼 그려 낸 돈키호테의 배경에는 17세기 당시의 근대적 맹아萌芽가 고스란히 담겨 있습니다.

오로지 '신에 의한', '신을 위한', '신에게로의 맹목적인 의지'로만 모든 것이 꾸려지던 중세시대의 삶에서 르네상스로의 정신적 변화는 어리둥절함과 혼란을 넘어서 허무와 회의, 염세주의로까지 다다릅니다. 그것은 실로 충격이었습니다. 인간 스스로 자기 삶을 자각하는 것, 피동적인 개체에서 주체적인 존재로 거듭나는 것, 성스럽고도 본연한 곳에서 하달되는 명확한 관여 없이 오롯이 혼자가 되어 세상을 살아간다는 것, 그것은 한편으로는 불안

과 고독 또는 하염없는 난관에 봉착함이었습니다.

만날 구속과 잔소리만 하던 엄마가 어느 날 갑자기 사라지고 아이들만 남은 상황에서 아이들이 겪어야 할 자유와 불안을 이 것과 비교할 수 있을까요? 감내하기 힘들 정도로 갑자기 찾아온 방대한 자유는 벼랑에서 떨어지는 꿈처럼 막연한 두려움일 수 있습니다. 그래서 누군가는, 르네상스는 인간을 고독이라는 불안 속으로 빠뜨린 격정의 시대라고 평합니다. 나약한 아이들에게 닥친 엄마라는 존재의 부재는, 너무나 갑자기 주어진 자유로움에 당장 숙제와 양치질은 안 해도 되지만 발을 동동 구르게 만드는 조바심, 하늘이 무너질 것 같은 불안감 등 삶의 무의미함에 대한 방종의 소산으로 수렴되었을 것입니다.

〈합성된 머리〉와《우신예찬》그리고《돈키호테》는 이러한 불안과 삶의 무의미함을 겨냥한 괴변적 진리, 합리가 아니라 모순이라는 '무의미함의 의미'를 암시한 것일까요? 해석 자체보다는 그것을 뒤집는 모호함과 역설적 재치로, 이를테면 꿈보다 해몽을 위한 발상이었을까요? 그게 아니라면 인간이 인간이기를 잊을 때, 삶을 둘러싼 환경이 제 모습을 망각할 때, 삶은 다시 기본으로 돌아가야 한다는 메시지를 우리에게 던지는 걸까요? 인간이 어떤 존재인지, 그래서 어떻게 살아야 하는지, 그렇게 우리를 둘러싼 모든 것을 거꾸로 돌아보게 하려는 뜻이었을까요?

16세기에서 17세기까지, 유럽은 그 어떤 시대와도 비교할 수 없는 정신적 환절기를 맞으며 지적인 몸살을 앓았습니다. 종교개혁과 새로운 천문학, 그로 인한 세계관의 전복과 지식 혁명

은 과학혁명으로 망라되며, 어떤 전쟁도 치르지 않았지만 고대로부터 이어져 온 중요한 지적 가치들의 신전을 사실상 무너트렸습니다.

이러한 배경 속에서 중세라는 오랜 기간 내면에 누적되어 있던 인간의 다양한 본성이 솟아오르듯, 이성 내면에 억눌려 있던 감성의 세계가 예술이라는 출구를 통해 발산되기 시작했습니다. 중세 이후, 르네상스의 인문주의가 신에게 종속되었던 인간을 영적인 공동체에서 벗어나 독립된 개체 또는 개체적 성격의 인간상을 제시했다면, 17세기 바로크는 인간이 가진 모든 능력과 가능성을 발휘하는 지상의 새로운 주인으로, 무엇보다 삶을 통하여 사유하는 주체로서의 존재로 거듭나게 했습니다. 영적이거나 사회적 공동체의 일원으로서의 인간이 아니라, 인간의 개별성에 초점이 맞춰지는 삶의 방향으로, 요컨대 모방과 재현이라는 담장을 넘어서 상상과 표현의 세계로 안내했습니다.

도르스에 의하면 바로크는 잃어버린 낙원에 대한 향수, 인간이 낙원에서 쫓겨 난 후 천상의 예루살렘으로 향하는 길의 여정에서 에덴동산을 맛보는, 그러면서 뭔지 모를 예감을 느끼며 스스로 돌아보게 합니다.

"바로크라는 샘에서 나오는 수분은 역설적으로 하나의 문화와 한 사람의 영혼에 생기를 부여하는 모순을 내포한다."

도르스의 견지에서 인생 또는 삶이란 긴 여정에서 자신의

양면성을 충족시키는 방식으로 완성되어 나아갑니다. 그리하여 이성과 감성, 정신과 육체, 긍정과 부정이라는 이율배반적인 양면성을 극복하는 그 자체의 모험과 구태의연한 것으로부터 도피하는, 그러한 자기 반복의 모순을 되풀이하는 과정입니다. 만물이 본질적으로 끊임없는 변화 과정에 있음과 그 변화의 원인이 내부적인 자기 부정, 그것 자체의 모순에 있다는 헤겔의 변증법처럼, 인간은 이 모순을 해결하는 방향으로 운동합니다. 그 결과 새롭고 참된 진리에 도달하려는 관성을 가집니다. 그리고 그러한 모순들은 각각의 문제가 아니라 서로 상관성을 가지고 있으며, 그 요소들은 더 고차원에 이르기 위하여 서로의 상대로 필요합니다.

"자신이 진정 무엇을 원하는지 모르는 상태, 하고 싶기도 하고 싫기도 한 그런 상태, 팔을 올리면서도 동시에 내리고 싶은 생각이 드는 것이 인간의 바로크적 마음이다."

도르스의 이 말을 들으면, 코레조Correggio의 그림 〈나에게 손을 대지 말라Noli Me Tangere〉가 떠오릅니다. 그림의 제목이 말하는 것처럼, 화면 속 예수는 마리아 막달레나를 물리치면서도 한편으로는 그녀를 끌어당깁니다. 나에게 손을 대지 말라면서도 그녀에게 손을 내미는 모순과 역설, 그리스도이기에 앞서 고뇌와 방황에 번민하는 예수의 혼돈, 이런 모습이야말로 도르스가 말하는, 그 시대가 발산하는 바로크적인 본성입니다. 하지만 그러한 양면성

〈나에게 손을 대지 말라Noli Me Tangere〉_안토니오 코레조_1525

이 현실 속에서 병치되는 애매모호함과 역설의 미학은 보는 이에게 스스로 되묻게 합니다. '내가 누구인지, 나는 진정으로 무엇을 원하는지를.'

바로크 예술의 궁극적인 개념성은 바로 여기에 있을 것입니다. 르네상스로부터 야기된 지나치게 자명하고 이성적인 가치들에 대하여 근본적인 이의를 제기해 보는 것, 그리고 고대로부터 계승된 절대적 진리로 세상을 재구성하려는 모든 종류의 새로움에 근본적인 의심을 가져보는 것.

바로크 예술은 이러한 성찰에 대한 기획의 산물이라 할 수 있습니다. 의외적인 감성과 혼란, 모호함을 통한 불안정과 변화무쌍함, 무한한 상상을 조장하는 배경, 르네상스로부터 도출된 진리를 일단 잠재화시키려는 시대적 성찰의 당위성…. 이 모든 것이 바로크의 개념 속에는 광범위하게 내포되어 있기 때문입니다.

그렇다면 만물이 유전하고 변전을 거듭하는 이 세계를 지적인 법칙으로 묶으려는 르네상스의 의지가 17세기라는 시대정신에 부합할 수 없었던 이유는 무엇일까요? 또 바로크적인 정신성 또는 그러한 예술 형식이 떠오를 수밖에 없었던 필연적 원인은 무엇일까요? 그렇게 우월하고 논리적인 르네상스가 갑자기 지고, 모순적이고 모호한 바로크가 갑자기 뜨게 된 배경이 과연 무엇일까요?

17세기의 기류는 이상적으로 관념화된 세계가 아니라, 자연과 인간의 삶이 유전하고 사물들의 생성과 변전이 지속되는 자연스러운 세계와의 조우를 원했습니다. 그 태초적인 리듬과 호흡

〈살바도르 성 프란시스코 황금성당Church of San Francisco Salvador de Bahia〉_호세 호아킴_1797

을 필요로 했습니다. 사실 당시의 시대적 사유는 합리와 관념의 세계와는 조화되지 못했습니다. 오히려 모호와 무질서, 충동, 광기, 정념, 신비, 환상이 적합하다고 말할 수 있는 시기였습니다. 요컨대 17세기 서양 사회는 중세에서 르네상스로의 변화가 가져 온 절대 진리의 경직성에서 탈피하고, 그 해답으로 자아를 어떻게 깨울 것인가라는 궁극적인 문제에 부합하는 원재료가 필요했습니다. 그런 의미에서 바로크는 그 시대에 대단히 유용한 대안일 수 있었습니다.

　　그렇다면 다시 한번 바로크란 도대체 무엇일까요? 우리가 알고 있는 가장 표면적인 바로크 예술의 특징은, 먼저 절대주의 궁정의 극단적인 사치와 취향을 모체로 하는 금빛 찬란한 도금의 화려함에 있을 것입니다. 강렬한 감정, 복잡하고 속물적인 성격을 가진 세속주의, 조화와 균형이 파괴된 데서 오는 몰취미한 부조화…. 하지만 이는 바로크 양식에 대한 식견이 조금이라도 있는 사람은 고개를 갸웃거릴 형식상의 아이러니이기도 합니다. 우리가 지금까지 살펴보았던 바로크의 특성들, 즉 모호함이나 심연함으로 대표되는 어둠, 착시, 뒤틀림의 조형미와는 조화될 수 없기 때문입니다. 하지만 이것도 17세기라는 모순과 갈등 상황이 만들어 낸 바로크의 커다란 양태 중 하나입니다.

　　앞서 말했듯 17세기는 너무도 혼란스럽고, 시끄럽고, 불안한 시대로 개괄되는 격정의 세계였습니다. 종교개혁에 의한 개신교 억압과 일촉즉발의 긴장과 분규, 외교적으로는 갈등과 이해가 얽혀 있는 유럽 각국의 귀족 세력과 권력가들의 야심과 혼란스러

운 결탁, 이편과 저편의 광신주의와 잔혹성의 고삐가 풀리면서 폭발한 각종 분쟁과 반란들은 사람들의 정상적인 삶을 모조리 뒤흔들었습니다.

1560년과 1598년 사이에 일어난 수많은 전쟁, 학살, 음모들은 프랑스를 비롯한 유럽 전역의 땅과 공기를 피로 물들였습니다. 신교도들 중 3,000명의 희생자를 낸 1572년의 성 바르텔르미 Saint-Barthélemy의 대학살도 이때 일어난 사건입니다. 그 누구도 시대의 음모와 폭력의 수렁에서 벗어날 수 없었습니다. 예술가들도 예외는 아니었습니다. 권력의 암투 속에서 이쪽 진영이냐 저쪽 진영이냐를 선택함과 동시에 삶과 죽음은 곧바로 결정되었습니다. 종교전쟁의 시련은 사람들의 감수성도 뿌리 깊게 변화시켰습니다. 그리고 그것은 세계에 대한 새로운 인식으로 표명되기에 이릅니다. 오늘날 우리가 바로크라는 이름으로 지칭하는 시대적 인식이란 바로 여기에서 출발합니다. 그리고 이러한 인식이 세기말을 지배했고, 17세기 중반까지로 이어졌습니다.

새로운 인식에 대한 격랑과 풍파는 이것으로 끝나지 않았습니다. 르네상스로부터 불어오기 시작한 휴머니즘의 바람은 과학과 지식을 일방적인 일치로 몰아갔으며, 동시에 세계관에 대한 기존의 기라성 같은 확실성들을 증발시켜 버렸습니다. 이러한 질풍노도의 상황 속에서, 사람들은 그 공백을 채워 줄 무언가, 즉 전혀 낯설고 완전히 새로운 규범이 필요했습니다. 새로운 시대의 파괴적 폭발력을 지닌 중심부에서의 경험도 필요했습니다. 그것은 부분적으로는 '우주적'이었고, 부분적으로는 '사회적'이었습니

다. 우주적인 면에서의 폭발력이란, 주지되다시피 코페르니쿠스Nicolaus Copernicus의 발견을 의미합니다. 지구가 우주의 중심이 아니라 오히려 작은 티끌에 불과할 뿐이며, 광대한 우주의 주변부에 불과하다는 뜻밖의 진실, 그것은 천동설에 입각한 지구 중심적 사고, 즉 우주 한가운데에서 누리던 편안함과 안락함의 종결을 의미했습니다. 광대무변한 우주 속에서 인간이란, 길 잃은 고독한 존재일 따름이었습니다. 아울러 휴머니즘과 더불어 높은 수준의 세련된 문화에 도달했다고 믿었던 르네상스적인 인식 위에서, 이러한 모든 사실을 받아들이기란 한마디로 허망과 모순일 수밖에 없었습니다.

하지만 또 다른 한편으로는 새로운 발견과 인식으로 점증된 과학적 시선을 통해 인간은 자연의 법칙에 따라 움직이는 세계의 질서를 해석하는 놀라운 힘도 터득합니다. 인간은 그 법칙으로 자연에 대한 지배력을 확장시키고, 이용하기 시작했습니다. 과거에는 꿈도 꾸지 못하던 무한의 경지에 도달할 수 있는 놀라운 힘의 경험을 더할 수 있었습니다. 그리고 이 모든 것은 정치세계에 또 다른 힘으로 추가되었습니다.

16세기 종교전쟁의 혼돈 속에서 출현한 근대 국가에 그 힘은 붕괴된 봉건 질서를 대신하는 위상으로 작용하였고, 중앙집권적 관료제와 상비군으로 대변되는 근대 국가로의 새로운 질서를 구축할 수 있게 했습니다. 《호메로스에서 돈키호테까지Pspectives in western civilization》의 저자 윌리엄 랭어William Leonard Langer에 따르면 엄청난 인구를 조직화하여 장악하고, 스페인, 프랑스, 영국이 제국의

형태로 세계를 석권하면서 유례없이 막강한 권력을 구축해 나가는 상황이 연출되었습니다. 성벽 안에서 움직이던 성읍 공동체와 지역적인 자부심과 국지적 권력을 든든하게 지켜주던 보루는 모두 허물어졌습니다. 어렵지만 소박하게 지키던 기존 삶의 질서도 무너진 보루의 잔해 더미에 깔립니다. 사람들은 어찌할 수 없는 무력감과 불안, 고독, 소외, 절망이라는 새로운 느낌의 의미 위에 자신의 삶을 올려놓을 은신처가 필요했습니다.

17세기 바로크는 그러한 시대적 토대 위에 형성된 문화입니다. 바로크 형태의 모호함, 혼란함, 불안함, 오묘함, 심연함의 성질들은 그러한 고뇌로부터 요구된 필연적 현상들이라 볼 수 있습니다. 기존의 것에 대한 확실성을 잃어버린 사람들에게 그것을 채워 줄 무언가는 전혀 낯설거나 완전하게 새로운 규범이어야만 했습니다. 특히 지동설地動說이라는 코페르니쿠스의 새로운 천문학적 지식의 출현은 우주의 중심에서 밀려나 버린 절대 고독과 두려움을 사람들에게 안겨 주었습니다.

진리에 대한 불신으로 야기된 존재 차원의 허탈감, 믿기만 하면 영원을 보장받을 수 있다던 신의 존재가 갑자기 사라져 버린 영혼 차원의 불안감, 그것들 모두를 극복할 대안은 나약한 스스로를 의탁할 강한 힘에 의존하는 것이었습니다. 새롭게 등장한 절대 권력을 통해 안정감을 찾으려는 것이 절대왕정을 가능하게 했던 배경이면서 예술이 권력에 대한 찬양으로 나타난 본질적 이유이기도 합니다.

무엇보다 이 모든 것은 각성되지 않는 심적 상태를 그대로

드러내는 바로크 증상을 불러왔습니다. 바로크는 세상의 급변과
그로 인한 조바심의 유형화라 할 수 있습니다.

최대한 모호하고 야릇하며, 지나치게 빛나고 화려한

17세기 바로크 양식의 극단적인 화려함과 모호한 조형성은 시대와 사회에 대한 존재론적 인식을 바탕으로 성립되었습니다. 그것은 한마디로 르네상스적인 이성에 대한 내적인 모순의 시각화라 할 수 있습니다. 제국으로부터 하달되는 막강한 힘에의 복종, 그에 따른 무기력과 허망한 욕망. 무엇보다 너무나도 급박하게 불어닥친 자연과학과 휴머니즘의 급류에 떠내려 간 운명론의 소실이었습니다. 그것은 삶을 무력하게 만들었습니다.

운명론은 신이나 절대자의 존재를 전제로 합니다. 삶은 물론 우주 전체가 인간의 자유의지와는 관계없이 신에 의한 절대적이고 궁극적인 결정에 의해서 규제되고 있다고 생각할 때 인간의 삶은 수동적인 안락함을 영위할 수 있습니다. 그것이 운명론입니다. 르네상스 이전, 중세의 삶은 그러한 전지전능한 초월적인 힘에 의해 유지되는 삶이었습니다. 누구나 거기에 의탁할 수 있으며, 그렇게 하면 누구나 보장받을 수 있다는 희망이 전제되어 있었습니다. 의심 없이 믿기만 하면 자신의 운명을 보장받을 수가

있었습니다. 신은 운명을 초월한 힘이었고, 누구라도 따를 수밖에 없으며 예측하기 힘든 절대적 주인이었습니다. 그렇기에 운명론은 내 삶을 지배하는 불가피한 필연일 수밖에 없습니다. 명확한 목적의지를 갖는 합리적인 힘은 아니지만 초超논리적으로 작용하는 힘, 그 앞에서 인간은 오히려 자유롭고 안전할 수 있었습니다. 그런데 그러한 운명의 힘이 르네상스의 급류에 휩쓸려 떠내려간 것입니다.

"나는 생각한다. 고로 존재한다."

데카르트의 이 선언은 그러한 중세의 운명론을 소실시키는 데 결정적 영향을 주었습니다. 이 선언이 의미심장한 이유는 나의 삶을 결정 짓는 운명의 힘이, 신이 아니라 '지금 여기'에 존재하는 '나'라는 사실입니다. 세계와 관념이 나의 인식 안에서 존재한다는, 심지어 신마저도 나의 인식으로 존재한다는 사실입니다. 실재가 무엇이냐는 존재론적 사유가 아니라 어떻게 실재를 파악하느냐는 인식론적인 사유가 탄생한 것입니다.

근대의 인식론과 경험론을 최초로 제시한 바로크 시대의 영국 철학자 조지 버클리George Berkeley에 따르면 '존재한다는 것은 지각知覺되는 것'입니다. 외부 세계는 우리의 감각과 그것에 대한 인식 작용에 의해서 형성되는 것이지, 별도로 존재하는 것이 아닙니다. 이런 개념의 내용은 영화에서도 종종 다루어진 바 있습니다. 〈매트릭스〉라는 영화를 예로 보면, 주인공 '네오'가 현실이라

〈베르사유 궁전, 거울의 방Palais du Versailles, Galerie des Glaces〉_프랑수아 망사르_1678~1688

고 믿고 살았던 세계는 알고 보니 가상의 세계입니다. 인공지능을 가진 컴퓨터가 인간의 감각과 두뇌의 지각 작용을 통제해 만들어 낸 허구의 세계였습니다. 영화 속 외부 세계는 실제로 존재하는 세계가 아니라 인간의 인식 작용을 통제해 얻어 낸 환상일 뿐이었습니다. 버클리의 관점도 이와 동일한 맥락입니다. 그는 우리의 인식 작용 밖에 독립된 외부 세계가 별도로 존재한다고 보지 않았습니다. 그에게 존재하는 실재는 우리의 인식 작용, 바로 정신 자체였습니다.

이처럼 급진적인 인식의 모순과 사유의 혼란 속에서 사람들은 자신을 둘러싼 세상과의 새로운 관계 설정이 필요했습니다. 그리고 그 몫은 화가와 문학가, 음악가들의 차지가 되었고 최종적으로는 철학자들이었습니다.

예술가들이 선택한 방법은 단순하고 순수한 것이었습니다. 지극히 직접적인 방법이었습니다. 내 삶의 주인이 사라져 버리고 사막에 홀로 내버려진 듯한 외로움과 공허, 조바심과 두려움을 달래는 방법은 오히려 정면으로 맞서는 것이었습니다. 우울은 우울로, 혼란은 혼란으로, 두려움은 두려움으로, 인생의 덧없음을 노래하는, 즉 니힐리즘Nihilism이었습니다.

갑작스러운 신의 부재로 인한 운명의 혼란과 세계에 대한 새롭고 모순적인 인식에 따른 인생의 덧없음은 그 자체로 니힐리즘의 현상이었습니다. 니힐리즘은 인생무상의 초탈한 정신성을 대변하는 역설적인 해법이 되기에 시기적으로나 상황적으로 너무나 적절한 표현일 수 있었습니다. 최고로 여겨지던 것들에 대한

가치가 상실되는 무의미함의 정서…. 삶의 모든 것을 지탱시켜 주던 철학적, 도덕적, 형이상학적 가치들이 몰락하는 상황에서 니힐리즘은 바로크라는 예술적 영감으로 표현되어 자연스럽게 유럽 전역으로 번져 나갔습니다.

하지만 우리가 예술사 전체의 흐름을 통해서 느낄 수 있듯이, 이러한 시대정신이 예술의 경향으로 나타나는 사례는 비단 르네상스와 바로크 시대에만 국한된 것은 아닙니다. 동서고금을 막론하고 예술의 모든 경향은 항상 시대와 사회와의 인과관계를 통해서 필연적으로 싹트고 사라지기를 반복해 왔습니다. 하나의 해석 안에는 그러한 세계가 도래할 수밖에 없는 정당한 이유가 이미 포함되어 있는 법입니다. 사회의 정신적인 기류가 변화하는 과정에는 당시 철학적, 도덕적, 형이상학적 해석의 진리에 대한 의심이 기초합니다. 따지고 보면 서양 2천 년의 역사는 발전이라는 명목하에 그러한 허무주의적 경향이 한 단계 한 단계 진행되어 온 여정이라고도 볼 수 있습니다.

르네상스에서 바로크로의 변화도 마찬가지입니다. 중세를 벗어난 르네상스가 아무리 발전과 혁명으로 고양되었다 해도 그 자체에 등잔 밑이 어두운 것처럼 우울과 허무, 자명한 것에 대한 의심과 급진적인 폭로, 그로 인한 의미상실이 전제했습니다. 그러한 측면에서 바로크는 결코 우연한 사건이나 역사의 변덕에 의한 일시적 이벤트가 아니라, 시대의 인과관계가 만들어 낸 필연적 결과라고 할 수 있습니다.

"바로크는 17세기의 서양 유럽이라는 시공간의 프레임을 넘어서 언제 어디서나 나타날 수 있는 인간성의 본질적 의지이며, 고전성이라는 전형적인 정신상태가 약화되면 자아 안에 들어있는 무수한 것들이 밖으로 분출되는데, 그러한 허무주의적 자유정신이 바로크적 자아 또는 바로크적 사유로 나타난다."

도르스의 표현을 빌리면, 바로크 예술이란 특정 시대의 문화적 경향에 한정된 것이 아니라 모든 시대정신과 모든 예술 속에 존재하는 반발적 속성의 의지입니다. 가령 고대의 헬레니즘 문화와 예술이 숨 막히도록 로고스적인 그리스 고전성에 대한 반동이었다면, 마케도니아의 비정형적인 조형성은 획일적인 로마의 장경주의에 대한, 그리고 중세의 불꽃처럼 타오르는 플랑부아양 양식Flamboyant style은 로마네스크 체계의 답답한 균형미에 대한 반동이었습니다.

이처럼 예술은 원시를 필두로 하여, 고대, 중세, 근대를 거쳐 현대로 이어지는 선상에서 방식의 혼용과 의외의 방향성으로 점철된 충동과 그 속에서 태동되는 즉흥성의 반동들이 존재합니다. 이것이 도르스가 말하는 바로크의 당위성입니다. 도르스에게 바로크란 17세기 서양이라는 시공간에 국한된 경향이 아니라 하나의 시대양식이 넘치도록 가득해지는 포만의 단계에 이르면 그에 맞서는 반동으로서의 의지를 포괄적으로 지시합니다.

때문에 바로크적이라고 말할 수 있는 예술 경향의 양상은 대부분 불안정한 현실을 통해서 시대의 불안함과 관계를 맺는다

는 공통점이 있습니다. 복잡함에 대한 취향과 부자연스러운 문체 그리고 야릇한 특징들을 나타내는 16세기와 17세기의 수많은 바로크 문학작품에서 그러한 기류들을 쉽게 발견할 수 있는 것도 마찬가지의 이유입니다.

예를 들어 당시의 문학작품은 우월한 겉모습과 환상적인 취미, 세계의 정연한 질서를 갈구하는 고전주의적 열망과는 상반되는 세계관을 그려 냈습니다. 자연 속에서 생명을 노래하더라도 탄생보다는 소멸을 서술했고, 세계의 희망보다는 삶의 비극성을 더 강조하여 극화시켰습니다. 그리고 이러한 표현의 태도는 바로크 시대의 처음과 끝까지 가톨릭 신앙체계를 고양하기 위한 자양분이 되어 신의 안정성을 고취시키는 데에 한 몫을 담당했습니다. 삶의 힘이 빠질수록 하느님의 힘은 더 강해질 수 있다는, 말하자면 신앙의 간접적 계몽이라 할 수 있었습니다.

이상적인 자연 속에서 목동들이 등장하는 목가적인 화면 뒤에 감춰진, 이른바 셰익스피어의 희극 같은 비정한 음모, 지극히 화려하며, 다분히 예외적이며 갖가지로 변하는 장식과 도구, 변장, 환상, 움직임, 변형에 대한 취향들로 집약된 바로크 오페라도 이러한 시대정서와 무관하지 않을 터입니다.

이는 일반인들의 복장에도 그대로 적용되었습니다. 과장되게 호화롭고 장려한 취향, 심지어는 말과 글과 몸짓에도 인위적인 허세와 고급스러움에 대한 집착은 중요한 대중적 선호사항으로 전착되었습니다. 루이 13세의 대머리를 감추기 위한 가발이 사람들 사이에서 크게 유행하기 시작한 시점도 그 시기였습니다. 세

상이라는 무대에서 자신들이 스스로 배우라고 생각한 것일까요? 아니면, 당시의 귀족과 신흥 부르주아의 부와 권위에 근접하려는 또는 근접되었음을 증명하기 위한 하나의 방편이었을까요? 사람들은 권력의 격렬한 대립 속에서 허세와 옹졸한 자기의식을 채워 나가려고 발버둥쳤습니다.

당시의 신대륙 정복은 엄청난 상상력을 불러일으키며, 구대륙의 돈궤들을 채워 주었습니다. 귀족사회에 대한 열등감과 경쟁의식으로 가득했던 중산계급들은 부와 권력으로 쌓은 자신들의 성공을 사치와 과시에 쏟아부었습니다. 하층민의 극심한 가난과 부자들의 허황된 사치, 당당한 이상주의와 잔혹한 압제, 이러한 대립과 극단 속에서 회의와 고뇌하는 시대의 아이러니야말로 수많은 예술가의 주제어가 되었습니다. 번뜩이는 표현과 역설적인 메타포를 통해 예술가들은 최대한 모호하고 이상하며 또는 모순과 충동, 지나치게 빛나는 화려함으로 이 모든 것을 표현하려 했습니다. 하지만 그러한 대립과 극단 속에서 회의하고 고뇌하는 예술의 실제 모습은 포만과 세련된 감각이 아니라 절망과 우울함으로 비춰진, 양심의 가책을 수반하는 수척한 관능성으로 나타났습니다. 이전 시대의 뚜렷하고 고급스러운 감각은 조야한 물질주의와 육욕적인 방탕으로 바뀌었으며, 휴머니즘의 철학적, 학문적 탐구는 모종의 회의주의로 바뀌었습니다. 더불어 명료하고 예리하던 르네상스 미술의 윤곽선들도 변전하는 몽환적 그림자의 어스름 속으로 녹아들며 사라졌습니다.

니힐리즘

"바로크는 그것이 —특히 건축에서, 그러나 다른 조형예술들에서도 유사하게— 르네상스의 돌처럼 결정적인 이상적 형식을 유기적인 것으로 대체했다."

짐멜은 이처럼 17세기 바로크 예술의 가장 중요한 본질이 16세기 르네상스의 선명하고 정연하게 질서 잡혀 있던 예술 형태와 구조가 뒤틀린 환상과 어둠으로 변해 버린 지점이라고 주장합니다. 바로크의 총체적 주제인 어둠, 뒤틀림, 가려짐, 환유, 우울, 몽환, 착시는 삶의 고독과 불안, 그 내부에서 일렁이는 영혼처럼 실제의 삶을 통계하고 드러내 신랄하게 표현한 그래프일 수 있었습니다. 허무하고 고독하지만, 깊은 내부에서 우러나오는 삶의 맥박, 진자운동처럼 무의미하게 흐르는 속절없는 시간이야말로 그 자체로 어찌 할 수 없는 존재와 세계와 실존의 원래 모습이었습니다.

"15세기부터 인간에게 억제되지 않고 자유롭게 나타나는 꿈이
나 광기의 환상은 성욕보다 더 큰 매혹의 힘을 발휘했다. 그 시
대의 보편적 시선은 이 같은 환상으로 인간 본성의 비밀과 특이
성을 발견한다. 그것은 바로 동물성이다. 동물성은 인간적 가치
와 상징을 통한 길들이기로부터 멀어지고, 무질서, 맹렬함, 내면
에 들어 있는 침울한 격노, 광기를 통해서 그 모습을 드러낸다."

푸코Michel Paul Foucault가 이처럼 말하는 인간의 동물성이란 사
회적인 가치와 의미에 의한 길들이기에서 벗어나서 무질서, 맹렬
함, 분노 그리고 광기를 본성적으로 내포하고 있음을 비유합니다.
인간의 광기란, 세계와 세계의 숨겨진 것들에 연결되어 있다기보
다는 오히려 인간의 약점, 꿈과 환상에 결부되어 있다고 푸코는
주장합니다. 특히 지나친 지식, 도를 넘는 앎에 대한 의지야말로
인간의 약점일 수 있다고 합니다. 그래서 16세기 광기의 정서는
인간을 위협하지 않으면서 인간의 마음속 약점이라는 유쾌한 무
리를 이끌고 있다는 분위기로 유통되었습니다. 자기 자신에 대해
갖는 애착과 그들이 품고 살아가는 환상을 통해 광기를 구성하는
것은 바로 인간 자신이며, 그렇기에 광기는 모든 사람의 마음속에
원래부터 존재하는 영혼의 일면이라고 여기는 의식이 팽배했습
니다. 그래서 문학과 철학의 표현 영역에서 광기는 16~17세기에,
특히 도덕적 풍자의 외양을 띠며 등장해 들불처럼 번져 나갔습니
다. 화가들의 그림에서도 마찬가지입니다. 광기는 전혀 환기되지
않고 오히려 '인생'의 상징으로 특징지어져 예술가들의 영감을 몹

시도 흔들었습니다.

《광기의 역사Histoire dela folie a l'age classique》에서 푸코가 말하는 광기의 사회적 인식은 르네상스까지만 하더라도 이성과 동떨어진 개념은 아니었습니다. 오히려 귀신 들린 사람한테서 순수하고 맑은 영靈이 느껴지듯이 이성으로 얻지 못하는 신성한 무엇을 광인들을 통해서 구할 수 있다고 믿었습니다. 신내림 자체가 특별한 능력으로 인식되는 것처럼 말입니다. 하지만 17세기로 접어들며 광기는 반사회적인 범죄로 여겨지기 시작했습니다. 미친 사람들은 부랑자, 범죄자, 게으름뱅이와 함께 감금당했고 처벌까지 감내해야 했습니다. 푸코는 그 이유를 노동력을 중시했던 당시의 직업관에서 찾았습니다. 노동하지 않는 사람이란 곧 죄인이라는 사회적 인식, 따라서 광기는 이런 측면에서 교정되어야 할 죄악으로 취급되었습니다.

아울러 광기에 대한 보편적 비판의식은 철학적이거나 과학적인, 도덕적이거나 의학적인 관념 아래서 더욱더 발효되고 첨예화되기에 이릅니다.

그렇다면 17세기 예술에서 바로크 예술의 주제어로 통용되었던 광기의 형태는 어떻게 서술되고 표현되었을까요? 가치가 그 가치를 상실한, 목적 없고 '무엇을 위해서'라는 물음에 답할 수 없는, 종래에 인정되어 온 것들이 더 이상 유용하지 않는, 다시 말해 세상이 환상과 허구일 수밖에 없다는 인식의 풍경은 니힐리즘의 모습으로 나타났습니다. 어둡고 기이한, 하지만 지극한 현실의 형태로 말입니다.

대표적인 예가 '죽음'입니다. 영국의 문학가 올더스 헉슬리 Aldous Leonard Huxley는 자신의 소설에서 바로크 시대 사람들은 죽음으로 인한 소멸과 몰락을 오히려 즐겼다고 썼습니다. 덧없는 삶 혹은 유한한 삶에 대한 허무적인 정서가 죽음을 삶에서의 필요불가결한 의미 요소로 자리 잡게 한 것입니다. 붕괴된 가치 속에서 무의미한 생을 살아가는 니힐리즘에서 죽음이란 오히려 환상적 가치를 분쇄하고 새로운 가치를 일으켜 세우는 능동적 제시어가 될 수 있을 거라는 가냘픈 희망 때문이었을까요?

죽음은 17세기 예술에 장르를 불문하고 나타나 보편적인 주제로 애용되었습니다. 도비네 Agrippa D'Aubigné를 포함한, 뒤 페롱 Du Perron, 스퐁드 J. de Sponde, 샤시녜 J. B. Chassignet 같은 대표적인 바로크 시인들의 시 속에서 죽음은 삶을 노래하는 가사와 음표로 나타납니다.

"이 아름다운 색채의 곁에서는, 백합도 검은색으로 옷을 갈아입고,

우유도 구릿빛으로 색을 바꾸네

백조의 이 아름다운 빛 곁에서는, 당신도 빛을 잃고

당신을 향한 찬양이 적힌 종이의 흰색도 바래 가네

설탕은 희구나, 그래서 입속에 챙기듯 넣어 보면

그 윤기만큼이나 맛이 즐겁다

비소는 그보다도 더욱 희지, 그러나 그것은 거짓된 색이야

그것은 먹는 이에겐 죽음이고 독이기 때문인 것을,

당신의 하얀 기쁨은 내게는 고통일 뿐이오

맛이라면 감미롭게, 색이라면 아름답게 있어 주오

너무 힘들어 내가 희망을 버리지 않도록

당신의 하얀 빛이 절대 독으로 검어지지 않아야 함은

당신이 내게 눈처럼 희게 보일 때, 그리고 눈처럼 차가워질 때 다가올

나의, 아름다운, 죽음일 것이기 때문인 것"

바로크 시대의 비희극에서도 죽음은 낯설지 않은 소재로 등장합니다. 실제 무대에서 붉은 피가 방울방울 떨어지며 바닥에 시체들이 여기저기 나뒹구는 장면, 심지어 관객의 눈앞에서 직접 행해지는 살인, 강간, 고문, 자살 같은 일종의 '잔혹극' 장면이 논픽션으로 연출되었습니다. 그리고 여기에는 선정적인 에로티즘을 꼭 곁들였습니다. 이를테면 죽음과 에로스의 결합 또는 죽음의 정반대를 상징하는 젊고 아름다우며, 싱싱한 생명력을 풍기는 소녀의 죽음 같은, 이른바 낭만 시대의 네크로필리아Necrophilia랄까요? 비극적인 역사에서 비롯된 피비린내를 풍기는 보복과 결투, 잔혹한 전쟁 속에서 일어난 연인의 사랑과 오해, 배신 그리고 죽음…. 하물며 연애를 주제로 하는 애정소설에서도 죽음은 필요했습니다. 자연사뿐만 아니라 연적들 간의 결투로 인한 누군가의 죽음, 남자의 배신으로 인한 소녀의 자살 같은 소재는 바로크 문학과 연극의 주 메뉴였습니다.

죽음에 대한 바로크 시대의 이러한 강박관념은 비단 문학

분야뿐만 아니라 회화나 조각 작품에서도 예외가 아니었습니다. 잘린 머리나 해골, 시들고 벌레 먹은 식물 같은 죽음을 암시하는 형상들은 매우 중요하고 익숙한 소재거리였습니다. 심어지는 시신이 실제로 들어 있는 관을 장식물로 집에 두는 경우도 허다했다는 기록도 있습니다. 대표적으로 17세기부터 '세밀 묘사'라는 형식으로 정착하기 시작한 '나투르 모르트Nature Morte', 즉 정물화靜物畵는 그러한 삶의 허무와 불가결한 죽음의 참상을 적나라하게 다루고 있습니다. 스스로 움직이지 못하는, 생명이 없는 사물들을 조합하여 회화로 표현함으로써 인생의 덧없음을 풍자한 정물화는 유럽 전역에서 선풍적인 인기를 끌었습니다. 화초, 과일, 죽은 물고기와 새, 악기, 책, 식기, 병들고 죽은 동물, 인간의 해골 같은 소재들을 통해서 살아 있음의 모든 것이 한 순간임을 표현했습니다. 또한 물질이 만연한 세속의 삶에서 현실이란 한낱 꿈과 다를 바 없음을 은유하기에 죽음은 더없이 적절한 소재였습니다.

"헛되고 헛되며 헛되니 모든 것이 헛되도다. 마음을 다하며 지혜를 써서 하늘 아래서 행하는 모든 일을 궁구하며 살피지만 이것들은 모두가 괴로움이다. 태양 아래서 행하는 모든 일이란, 모두 헛되어 바람을 잡으려는 것과 다름이 없도다. 내가 다시 지혜를 알고자 하며 미친 것과 미련한 것을 알고자 하여 마음을 썼으나 이것도 부질없는 짓일 따름이다. 지혜가 많으면 고통도 많을 것이며 지식을 넓히는 자는 슬픔도 커질 것이다."

성경의 전도서에 등장하는 냉소적인 이 잠언처럼, 인생의 모든 부와 명예와 지식은 부질없는 허상일 따름이며, 아무리 버둥거려 봐도 결국은 죽음만이 인생의 진리라는 점을 인간에게 꼬집어 말해 줍니다.

예를 들어 17세기 네덜란드의 화가 페테르 클라스_{Pieter Claesz}의 정물화에는 해골의 주인공이 생전에 사용했을 것으로 짐작되는 몇 가지 물건들이 테이블 위에 아무렇게나 널려 있습니다. 특별히 도상학적인 지식이 없는 사람도 단박에 알아볼 수 있을 물건들의 의미는 그 자체로 삶의 허무를 그리고 있습니다. 굴러 떨어질 것 같은 조심스러운 유리잔은 시간이 흘러 생명을 다한 인간의 운명을 상징하며, 책들과 펜은 지식과 학문에 매달리는 인간의 부질없는 허영을 꼬집습니다. 스산하고 절망적이며, 생명의 기운이라고는 없어 보이는, 그래서 보는 이를 불편하고 불안하게 만드는 차갑고 메마른 화면의 분위기는 죽음의 불가피성, 살아 있음의 덧없음을 보는 이의 귀에다 대고 속삭이는 듯합니다.

바로크 이전의 르네상스 시대에도 죽음이라는 소재는 문학과 예술의 단골 테마였습니다. 하지만 르네상스 시대의 죽음은 종교전쟁의 참화와 함께 16세기 후반에 탄생한 바로크 시대의 죽음과는 그 종류가 다릅니다. 중세 이후의 르네상스는 앞서 말한 광기에 대한 인식처럼 근본적으로 죽음을 부정하는 것은 아니었습니다. 오히려 죽음이야말로 인간이 추해지고 파손되는 것을 막아주는 영적인 구원 같은 것으로 여겼습니다.

"왜 죽음을 두려워하는가! 죽음은 우리에게 휴식을 가져다주는데."

1451년에 선종한 추기경 스클라페나티Sclafenati의 묘에 새겨진 이 비문의 내용을 보더라도 중세 말, 르네상스 초기 시대에 죽음은 공포의 대상만을 지시하지는 않았습니다. 그래서 거기에는 슬픔이나 절망 같은 표지들이 없습니다. 하지만 17세기로 들어오면서 죽음에 대한 인식과 예술로서의 표현 방식은 크게 달라집니다. 바로크 시대의 죽음은 더 이상 꽃과 장식들로 꾸며진 안락하고 달콤한 휴식의 오아시스가 아니라, 죽은 자의 해골과 그것을 갉아먹는 벌레들이 공존하는 적나라한 현실로 그려집니다. 젊은 시절, 죽음을 일컬어 '결코 죽지 않는 더 아름다운 꽃으로의 회귀'라고 표현했던 프랑스 시인 피에르 롱사르Pierre Ronsard마저도 노년기에는 시체의 이미지를 빌어 죽음을 이렇게 그려 냈습니다.

"나는 뼈와 해골만 있다네
앙상하고 힘없고 나약한 나는,
가혹한 죽음이 엄습했음을 느끼네
나는 떨리는 두려움이 아니고는 감히 나의 팔을 쳐다보지도 못한다네
의술의 신 아폴론과 아에스클레피오스가 힘을 합쳐도
나를 살릴 수는 없으니,
의학도 나를 속이는구나

〈바니타스 정물Vanitas Still Life〉_페테르 클라스_1628

즐거운 태양이여 안녕,

나의 눈은 이제 메워졌네

나의 몸도 모든 것이 해체되는 그곳으로 내려가 사라진다네"

특히 죽음에서 우아한 이미지를 걷어 내고 흉측한 해골과 고통스러운 순간의 묘사를 선호했던 바로크 시대의 문학은 죽음에 삶의 이미지를 투영하는 것이 아니라 살아 있는 것에 죽음의 이미지를 투영했습니다. 해골 혹은 죽은 자의 머리 같은 형상들은 수도원이나 궁중, 심지어는 일상생활에까지 들어와 삶의 일부 또는 삶을 치장하는 죽음으로 미학적 아이러니를 상정했습니다.

그렇다면 과연 이처럼 극단적인 그로테스크와 염세적 성향은 어디부터 비롯된 것일까요? 바로크 시대의 예술가들이 이전 시대 예술가보다 잔인하거나 가학적인 성격의 소유자여서 일까요? 도르스는 이렇게 설명했습니다.

"바로크 예술이 그토록 죽음에 집착한 데는 인간의 존재를 시간의 조건에서 생각하고, 파괴적인 시간의 흐름 안에 이미 죽음의 전조가 들어 있으니, 죽음을 외면하기보다는 죽음의 불가피성을 직접 마주함으로써 삶의 환희를 진정으로 맛볼 수 있다는 의식 때문이다."

삶은 그 자체로 죽어가는 여정의 연속선상에 있으며, 처음부터 삶 안에는 그만의 죽음이 이미 포함되어 있다는 뜻입니다.

즉 죽음은 매 순간 호심탐탐 우리의 생명을 노리며, 인간은 누구든지 태어나는 그 순간부터 죽음으로부터 자유롭지 못하다는 것을 인생의 진리로 보았습니다. 그러니 굳이 뻔한 삶의 유한성을 거부할 것이 아니라 살아 있는 동안 언제 닥칠지 모르는 죽음을 곁에 두고 살아가는 편이 낫지 않은가라는, 다시 말해 초탈의 미덕으로 죽음을 받아들였습니다. 언제든 인간을 궁극적으로 기다리는 것은 죽음뿐이며, 어느 누구도 그처럼 자명한 법칙에서 절대로 벗어날 수 없습니다. 이러한 진리를 사실로 인정하면, 삶 속에 항상 존재하는 불안과 걱정의 고통은 헛된 것으로 여겨질 수 있습니다. 비로소 불행으로부터 자유로워질 수 있다는 역설적 진리에 도달하게 되는 것입니다.

중세시대부터 줄곧 외쳐왔던 '자신의 죽음을 기억하라'는 메멘토 모리Memento mori의 잠언箴言은 분명 죽음 자체를 기억하라는 이야기만은 아닐 것입니다. 오히려 삶 속에 이미 들어와 있는 죽음의 진리를 항상 의식함으로써, 주어진 짧은 생의 진정한 소중함을 찾을 수 있으리라는 교훈일 것입니다.

그래서 바로크 예술가들에게 죽음이란 쇠퇴가 아니라 관능으로, 소멸이 아니라 생성으로, 절망이 아니라 희망으로 승화해나가는, 말하자면 삶을 더 생생하게 말하기 위한 반의법이었습니다. 죽음이야말로 인간 감정의 심연을 탐색하고, 그 방향타를 더 강한 삶으로 돌리기 위한 극단의 메타포Metaphor인 셈입니다. 부정의 부정으로써 더 강한 긍정을 사유하려는, 죽음이라는 반어법을 통하여 새로운 삶을 받아들이고 또한 긍정함으로써, 여전히 어두

운 현실의 '지금 여기'를 긍정으로 밝히려 한 것입니다.

"인생의 최종 목표는 죽음이며, 그래서 죽음은 운명의 필연적 목표이다. 죽음이 그렇게 두렵다면, 삶을 한 발짝이라도 앞으로 내디딜 수 있겠는가. 사람들은 아예 죽음을 생각하지 않는 것으로서 죽음을 대처하려고 한다. 하지만 얼마나 짐승 같고 우둔하면 그렇게 무지하게 눈이 멀 수 있단 말인가. 그것은 당나귀의 꼬리에 굴레를 씌워 끌고 가는 것과 다르지 않다. 우리는 죽음에 대한 걱정으로 제대로 살지도 못하고, 삶에 대한 걱정으로 제대로 죽지도 못한다. 죽음에 대한 걱정은 우리에게 고통을 주고, 삶에 대한 걱정은 우리에게 공포를 준다. 우리가 죽음을 준비하는 것은 죽음 자체를 대비하기 위해서가 아니다. 그것은 삶이 너무나 예측할 수 없고, 너무나 순간적이기 때문이다."

몽테뉴Montaigne, Michel De는《수상록Essais》에 이렇게 적고 있습니다. 이는 인간은 언젠가는 반드시 죽기 마련이므로 '현재를 소중히 즐기라'는 삶의 태도, 그것이야말로 인생에 대한 고찰을 추상화할 수 있는 길이며, 그로 인해 종교가 가르치는 천국에서의 행복이 아니라, '지금 여기'의 삶을 적극적으로 영위할 수 있으리라는 충고입니다. 나의 의지로 말미암은 내 인생의 적극적인 관리, 이는 "춤추는 별을 잉태하려면 반드시 스스로 내면에 혼돈을 지녀야 한다."라는 니체의 명언과도 상통합니다. 즉 주권적인 삶이란 미지에 대한 두려움으로 벌벌 떠는 인생이 아니라 '지금 여

기'에 충실한 인생입니다.

　　죽음이란 오히려 깊은 삶의 구멍, 돌아보아도 알 수 없고 돌아보지 않아도 알 수 없는 그것, 그래서 언제나 우리의 등 뒤에 도사리고 있는 죽음은 삶의 동반자 같은 것일 수 있다는 의미입니다. 삶이란 어차피 죽음 그 위에 위태롭게 세워져 있는 것임을, 죽음은 살아 있는 시간의 선상 위에 뚫린 하나의 구멍일 뿐임을 바로크의 예술가들은 일찌감치 자각한 듯합니다. 그리고 그 구멍은 몽테뉴의 말처럼 생명의 환유를 지시하며 새로운 생, 나아가 신과 신성한 성聖의 영역으로 나아가는 문의 열쇠 그리고 그 열쇠의 구멍임을 암시합니다. 죽음으로써 영원함에 이를 수 있는, 중력이 없고 경계가 없는 그 문은 당연히 신의 집, 구원의 통로, 세상의 비상구입니다. 즉 앞서 이야기했던 가톨릭교회의 마케팅 정책으로서의 바로크가 준비한 열쇠인 것입니다.

　　가톨릭의 바로크는 이처럼 죽음의 아이러니와 그 허무의 미학을 통해서 지나치게 로고스적이고, 지나치게 에토스적인 삶과 시간을 억누르며, 과학자들이 발견한 중력과 우주의 자명한 현실태를 자제시켰습니다. 테오 앙겔로풀로스Theo Angelopoulos의 영화에서 볼 수 있는 데살로니카의 아득하고도 진한 안개의 심연 속에 삶의 형상들을 잠기게 하여 화면을 신비로움으로 몰아간 것처럼 말입니다.

변신과 오만한 과시

심연한 안개와 같은 바로크적 감수성. 도르스는 이것을 인간 내부의 근원적 불안 그리고 인간의 궁극적 가치와 가능성에 대한 믿음이 서로 공존하는 이율배반적 감성이라고 설명합니다. 바로크적인 감수성에는 중세라는 암흑기를 극복한 르네상스 고전주의의 우월한 인본주의 내지는 이성에 대한 신뢰로서의 오만함 대신, 극심한 변화 속에 놓인 존재의 불안함이 깊게 각인되어 있습니다. 그리고 그 불안의 배면에는 미지의 세계 앞에 위태롭게 놓인 인간 존재와 그 삶의 나약함도 함께 스며 있습니다. 하지만 여기에는 초탈하고 미화된 관능, 그 아래 우주의 숨결과 일치하는 순간을 맛보려는 미지적인 욕망도 같이 공존합니다.

바로크 예술에서 나타나는 성스러움과 속된 것, 죽음과 삶의 공존, 안과 밖의 희미하고 모호한 경계가 조성하는 영원함과 가변적인 형태의 이원적 대립을 통해 우리는 바로크적 감수성의 현시를 확인할 수 있습니다. 17세기 사람들의 삶에서 '지금 여기의 삶'은 천국과 동떨어져 이상과 구분된 세계가 아니라, 서로가

맞대어 병존하는 상태로 존속합니다. 그것은 다시 말해서 지금까지 우리가 토로한 바로크라는 예술의 수많은 특징이 나타난 본질적인 이유이며, 중세 이후 그토록 어렵게 도달하고 획득한 르네상스의 수명을 100년도 안 되게 단축시킨 배경이기도 합니다.

16세기 말부터 17세기 초까지의 유럽 사회는 외젠 뒤부아 Marie Eugene Francois Thomas Dubois의 표현처럼 'L'âge de Feux', 즉 '불의 세기'가 되어 그 격랑의 불꽃으로 넘실거리며 모든 것을 태우고 파괴했습니다. 그리고 동시에 모든 것을 빛나게 했습니다. 중세이후 르네상스라는 근대의 시작은 그로 인한 세계관의 극심한 변화와 뜻밖의 진리가 난무했으며, 종교의 분열과 그로 인한 정신성의 전복은 통일과 조화를 이상으로 삼는 르네상스 고전주의 단일성의 구조를 뒤엎었습니다.

지구가 세계의 중심이 아니라, 우주의 작은 티끌에 불과하다는 지적 패러다임의 변화 역시 마찬가지입니다. 중세의 이분법적인 관념과 질서를 파괴시킨 코페르니쿠스와 갈릴레오의 '지동설', 데카르트라는 형이상학적 이원론을 뒤바꾼 라이프니츠의 '단자론', 뉴턴의 '만유인력'과 같은 진리체계는 우주와 현실에 대한 기존의 인식을 여지없이 붕괴시켰습니다. 그중 특히 유일신 체계에 바탕을 둔 기독교의 분열은 지금까지 믿어 왔던 실체와 진리에 대한 근원적인 의문을 불러 일으켰고, 그 자체가 심한 불안으로 자리 잡았습니다. 그러한 허무와 혼란 속에서 인간의 욕망은 변형과 환상의 방식으로 구조화될 수밖에 없었습니다.

16세기 말에서 17세기 초까지 유럽 사회의 전반적 강령이

었다고 할 수 있는 '세상은 극장이다_{Theatrum Mundi}'라는 통념은 어지럽게 변형된 세상의 현실, 오늘과 내일이 다른 삶을 수식하는 문화적 파생어였습니다.

자고로 존재란 무엇인가? 또한 인간이란 무엇인가? 그리고 이어지는 또 다른 근원적 물음, 내가 지금 서 있는 '지금 여기'는 과연 어디인가? 그리고 '지금 여기의 나' 이것은 과연 진리일까? 만약 그게 아니라면 진리는 어디에서 어떻게 찾을 것인가? 아니, 어쩌면 진리란 아예 없는 것이 아닐까?

자신을 둘러싼 세상뿐 아니라 자기 자신까지도 믿을 수 없는 세상, 계속해서 끊임없이 변해 가는 세상 속에서 자신의 참모습, 오늘의 진리가 내일 아침에는 모순과 허구가 될 수 있는 세상, 그 속에서 나의 참모습은 과연 무엇일까에 대한 의심과 불안은 자신의 정체성에 대한 회의와 우울을 불러왔습니다. 중세의 기독교적 관점으로 진리는 오로지 신으로부터 하달된 은총과 그것이 실현될 천상에서의 삶이었는데, 가난과 죽음 그리고 절망 속 모든 고통에도 신에 대한 구원만을 기대하며 살아왔는데, 그 모든 것이 헛것이며 거짓이라니….

르네상스가 부활시킨 플라톤 철학의 관점으로 인간은 동굴에 갇혀 있기에, 이데아의 세계, 그러니까 참 진리의 세계를 보지 못하고 동굴의 벽에 비친 그림자만을 보고 있으니, 과연 인생이란 연극이며, 세상이란 극장일 뿐이라는 말인가?

이처럼 혼란스러운 격랑의 세계, 그 한가운데에서 바로크는 탄생했습니다. 바로크 예술에서 나타나는 겉과 속이 다른 이중

성, 모호함, 어두운 화면과 이상스러운 형상은 16세기라는 시대적 혼란이 유형화된 산물, 그러한 모든 것의 시각적 발현이라 할 수 있습니다.

바로크 예술은 선명하고 자명하며 날카로운 르네상스 고전주의의 형상을 의식적으로 모호하고 둥글며, 불명확하고, 격렬한 공포와 정열로 변형시켰습니다. 16세기 말에 성행했던 화려한 가면무도회의 변장 인물들을 연상시키는 연극들도 그와 같은 바로크의 개념적인 본성, 즉 겉모습과 참 존재라는 모호한 갈등 구조를 대변하는 산물이었습니다.

가면을 쓰고 극중 인물의 역할을 하면서 자신도 모르는 사이에 그 속에 빠져들고, 자신의 본 모습을 상실하며, 마침내는 자신을 가면 속에 오버랩시켜 버리는…. 현실은 연극무대처럼 일시적이며, 산다는 것 또한 부조리함 속에서 어디까지 가면이고, 어디까지 진짜인지를 분간할 수 없는, 존재에 대한 강한 의심과 불신이 있었습니다. 즉 삶이란 그야말로 신기루 같은 것이었습니다.

이 시대에 유행하던 가면무도회나 극중극 같은 연극들이 그러한 이중적 삶과 영혼의 불일치로 인한 불안과 우울을 담으려 했던 이유도 결국은 영혼의 혼란함, 그것의 반영에 있었다고 보입니다. 그리고 바로크 건축과 미술의 변화무쌍한 겉모습과 멈추지 않는 변신, 잠재, 이중성은 진정한 바로크의 욕망, 장 루세Jean Rousset의 표현대로 변신Circe과 오만한 과시Paon라는 두 가지 상징으로 규정할 수 있습니다. 모호한 외형, 내부와 분리된 겉모습, 모순적 욕망에 도달하기 위한 구조적 관성이야말로 바로크가 말하려는 존

재의 끝과 깊이를 알 수 없는 심연성의 양태라는 점입니다. 한마디로 바로크는 지적, 사회적 혼란을 예술로 대변하려는 폭풍 같은 의지가 들끓었던 시대적 사건들을 가로질렀습니다.

하지만 예술과 삶의 관계는 17세기뿐만 아니라 모든 시대에 유기적으로 연결되어 있습니다. 모름지기 모든 시대의 공기는 당시의 예술을 호흡시킨다고 말합니다. 정신이 바뀌면 예술도 바뀌고, 삶도 바꾸어 놓기 마련입니다. 그래서 바로크는 언제 어디와도 비교할 수 없는 혼란 속에서 싹튼, 다양함과 관능을 예술의 형태와 형식 속에 발현시키고, 현실에서 나타나는 생명의 다변함, 우주의 무한함, 속절없는 시간의 순간성, 그 생성과 움직임을 즉흥적인 방식으로 그려 냈습니다.

방식의 혼용, 일그러진 방향성으로 점철된 즉흥성의 미학이야말로 바로크의 본질적인 형상이라 할 수 있습니다. 바로크 시인들이 즐겨 인용했던 불, 물, 거품, 구름 같은 근원적으로 변화의 속성을 가진 사물들은 시대 공기가 내포한 즉흥성의 산물들이었습니다. 그중 물은 상황에 따라 언제든지 변하고 흐르는 존재입니다. 대지를 따라 흐르며, 움직임을 결코 멈추지 않으며, 한 번 흘러간 물은 다시 제자리에 돌아오지 않는 속성입니다. 사람의 인생처럼 말입니다. 인생을 이야기하면서 물이라는 소재가 더없이 적절한 까닭도 여기에 있습니다. 자연에서 덧없이 흐르는 물은 그 자체로 시간이라 할 만합니다. 시간 속에서 삶과 존재는 물처럼 흐르고 변할 따름입니다. 지금 순간은 완벽해 보일지라도 흐르는 시간 속에서 언제나 변하고 늙고 사라져 버리므로 우리가 느끼는 모

든 것은 한낱 헛것일 뿐입니다. 이런 실체들의 겉모습 때문에 삶은 끝없이 갈등하며, 고통으로 연속될 수밖에 없습니다. 바로크에는 그러한 당시의 실존적 문제에 대한 고통과 번민들이 내포되어 있습니다.

현실과 가상을 동시에 조망하는 바로크의 이러한 구도는 삶 자체를 담아내는 은유로써의 이중성, 다시 말해 세속적인 것과 내세의 구원, 광기와 환멸 사이에서 불가피한 저항과 순응을 나타냅니다. 그리고 이러한 공간과 시간의 이중성은 무위적인 시선의 구도를 전제합니다. 자신이 속한 현실이라는 프레임 속에서 풀려나 외부적인 관람자가 되어 자신의 삶을 관조하게 만드는, 가령 TV 속 인물이 화면 밖으로 나와 스스로 TV를 바라보도록 하는 구조랄까요? 관객과 배우라는 이분법적인 설정이 아니라 둘 다를 포괄하는 입체적 실현 말입니다.

바로크의 이 같은 무위적이고 무공간적인 시선은 묘사된 삶의 전체성이 그 어디에도 고정되지 않고 계속해서 흘러 모든 장소를 넘어가는, 그 어떤 경계도 정할 수 없는, 그러니까 그 어떤 공간적 의미도 갖지 않는 어딘가로의 흐름과 이어짐입니다. 마치 살아 있는 시선의 힘이 그 어떤 곳에도 머물지 않고 어딘지 모르는 자신만의 장소로 향하는, 특정한 곳으로 얽어맬 수 없는 시선입니다. 바로크 연극의 가장 두드러지는 형식이라 할 수 있는 극중극 또는 벨라스케스Diego Velasquez의 〈시녀들Las Meninas〉이라는 미술 속에서 구현되는 시선과 비슷한 개념입니다.

특히, 벨라스케스의 〈시녀들〉은 이 같은 바로크 구조의 무

위적이고 무공간적인 시선을 연극의 극중극처럼 실현해 낸 회화적 예시라 할 수 있습니다. 그림 속 인물들이 내다보는 관람자의 공간, 관람자가 바라보는 그림 속 공간 그리고 그림의 구성 자체를 반영하는 제3의 공간, 이른바 그림의 모델인 펠리페 4세 국왕 부부가 존재하는 거울 속 공간은 전형적인 시공간의 경계를 개념적으로 와해시키며, 동시에 분절시켜 장소적으로 확정될 수 없는 공간성을 구현합니다. 마치 돈키호테가 돈키호테의 관객이 되고, 햄릿이 햄릿의 관객으로 병치되는 바로크 문학의 구조와도 결부되는 플롯, 외적인 동시에 내부라 할 수 있는 양자를 관계 짓는 시선입니다.

〈시녀들Las Meninas〉_디에고 벨라스케스_1656

구름 같은 모순

바로크적인 개념이란 다시 말해, 공간과 공간, 형태와 형태, 화면과 화면 사이에서 무규정의 이격과 혼란을 조장하는 모순으로 특징지을 수 있습니다. 과학적인 이성으로 재편된 '지금 여기'의 너무나도 강한 직사광선을 피하기 위해 몽환이라는 환각의 그늘을 만드는 은유적 방편이랄까요? 피서지 해변에서 착용하는 야릇한 선글라스처럼 말입니다.

조각이나 그림으로 표현된 수많은 이미지에서 볼 수 있듯이, 가상이 실제처럼 보이는 눈속임 미술들이 교회 속에서 담당하는 역할은 이러한 몽환의 은유라고 할 수 있습니다. 수많은 바로크 성당의 회랑 천장에 표현된 극단적인 착시 효과들, 예를 들어 이탈리아 로욜라에 있는 성 이냐시오 대성당Chiesa di Sant'Ignazio di Loyola은 그런 측면에서 가톨릭 교부들의 요구 조건을 제대로 반영해 낸 전략적 결과물이라 할 수 있습니다.

전형적인 바로크 양식으로 지어진 이 성당은 외관부터 무르시아 대성당이 극적으로 펼쳐질 성당 내부를 예고하는 듯, 무대

〈성 이냐시오 대성당 내부Chiesa di Sant'Ignazio Interior〉_안드레아 포조_1694

처럼 전면 광장을 개방하고 주위 건물을 조형적으로 흡수하는 구조를 취하고 있습니다. 궁전처럼 화려하지만 단호하고 강직한 외관의 형태미는 광장이라는 산만한 주위의 여타 환경물들을 장악합니다. 무엇보다 이 성당의 주요한 부분은 성 이냐시오에게 헌정된 천장화에 있습니다. 미켈란젤로를 뛰어넘는다고 평가받는 이 천장화의 화가는 트리엔트 출신이며, 가톨릭 신부이기도 했던 안드레아 포조Andrea Pozzo입니다. 그는 이 천장화에서 성 이냐시오의 영성과 기적을 마치 4D 영화처럼 입체적으로 표현했습니다. 신앙의 신비와 모든 감각적 도취를 환상적으로 실현해 냈습니다.

하늘이 열리고 천상과 지상이 연결된 듯한 황홀한 영광의 장면이 실제 상황처럼 펼쳐지는 가운데 이냐시오 성인은 구름을 타고 예수의 영도를 받으며 하나님을 향해 승천합니다. 눈으로 보는 감각으로 이 그림들은 장면 장면이 그 자체로 실제이며 또한 신비의 체험이라 할 수 있습니다. 3차원적인 공간의 한계가 4차원적으로 자유롭게 해방되어서 경계도 시간도 중력도 모두 제거되고 나면, 거미줄처럼 엮인 우리의 일상, 그 부질없는 죄의 중력도 마찬가지로 소멸될 거라는 믿음의 영성이 극적으로 재현된 것만 같은, 요즘 말로 표현하면 증강현실 같은 이미지 장치입니다.

비현실적으로 높고 열린 회랑의 천장을 올려다보노라면 각박한 지상에서의 삶의 조건들이 모두 속절없는 것처럼 여겨집니다. 그래서 구름처럼 가벼워진 성인들의 육신을 실감하고 수많은 승천의 대열에 내가 동참하고 있다는 착각을 심어줍니다. 만물의 존재 조건이자 어찌할 수 없는 인간의 굴레인 시공에서의 물리

적 초월과 그로 인한 영적인 기쁨을 맛보도록 부추깁니다.

성인들의 비상飛上, 그것은 신비롭고 환상적이긴 하지만 현실 세계에서는 불가능한 일입니다. 성인들도 인간의 몸에서 나고 자란 물질의 존재이며, 그런 인간은 중력을 거스를 수가 없습니다. 하지만 만약 신의 은총으로 영적인 거듭남이 일어난다면, 그것은 가능한 일이 됩니다. 현실 세계에서는 불가능하지만 신비의 세계에서는 모든 것이 가능합니다. 그리고 중력의 지배를 받는 인간도 독실한 신앙으로 충분한 믿음만 전제된다면 성인들처럼 하늘로 구름처럼 떠오를 수가 있습니다.

이미 충분히 팽배해진 과학적 인프라가 세상을 지배하던 17세기에 이러한 꿈같은 판타지의 예기가 떠오른 것이 처음은 아닙니다. 바로크 이전, 르네상스에서도 기존의 중세라는 이원적이고 모순적인 두 세계, 즉 '신적인 것'과 '지상의 것'이라는 이분법적인 형상은 미술을 통해서 시도된 예가 있었습니다. '정신'과 '자연' 속에 내재한 이원성의 대립을 개념적으로 통합해 보려는 목적이었습니다.

이러한 시도를 짐멜은 '투쟁'으로 상정한 바 있습니다. 예를 들어 우리가 앞서 거론했던 미켈란젤로의 다윗상을 놓고 보면, 조각의 재료인 대리석은 중력 때문에 아래로 향하려는 성질이 있지만, 다윗의 영혼은 반대로 위로 솟으려는 승화의 속성을 가지고 있습니다. 짐멜이 말하는 투쟁이란 대리석이라는 지상의 물질과 다윗이라는 영혼적 존재로 미켈란젤로는 그것을 '이상적인 모습의 다윗'이라는 형상으로 창조해 냈습니다. 그러한 투쟁을 통해서

미켈란젤로는 한 사람의 다윗 모습이 아니라, 인류 전체의 보편적 인간 일반을 가리키는 이상적인 모습의 다윗상을 출현시켰습니다. 그래서 개별적인 인간 존재의 경험적인 삶의 가치가 궁극적으로 절대적인 초경험적 가치에 의존한다고 보았을 때, 미켈란젤로의 다윗은 초개인적이고 초물질적이며, 개별 인간의 존재와 운명을 넘어서는 초월적 인간의 형상을 그려 냅니다. 단편적이고 유한한 현존재가 도달하려는 완전함과 무한함 그리고 절대성에 대한 르네상스의 이상향이 반영된 것입니다.

하지만 이것은 경험세계에 뿌리 내린 인간이 결코 넘볼 수 없는 너무나도 현학적이고 이상적이고 어려운 관념입니다. 이성과 과학의 관점으로 판단되고 축소된 인간이라는 존재 그리고 인간의 삶이란 실제로는 너무도 유한하고 왜소할 따름인데, 초개인적이고 초물질적이며, 초월적인 존재와의 매칭이라니…. 한마디로 범신론적인 가치관에서 미켈란젤로의 다윗은 어불성설의 사변으로 비춰질 수밖에 없습니다.

과학혁명과 종교혁명을 통해서 다시금 구체적으로 떠오른 유물론적 가치관은 이미 인간의 삶을 이성이라는 토대 위에 정착시켰습니다. 이는 신의 존재마저도 인간들의 가치선상에 나란히 놓은 상태에서, 르네상스의 고전적 이상향이란 너무나 높은 곳에 떠올라 있는 구름 같은 판타지였습니다.

가톨릭의 의지는 바로 이 구름 같은 모순의 지점에 반종교개혁으로의 가능성을 타진했습니다. 어찌 보면 스콜라 철학으로의 회기처럼 느껴질 수 있는 이러한 모색, 말하자면 바로크 예술

을 통한 국면 전환이라 할 수 있습니다. 중세의 스콜라 철학이 새로운 진리를 발견하기보다는 이미 계시된 성경의 진리를 어떻게 합리적으로 뒷받침할 것인가 하는 문제를 풀기 위한 방책이었던 것처럼, 17세기 가톨릭에 의한 바로크는 예술 고유의 목적보다는 오로지 기독교에 그 신앙적 정통성과 근거를 납득시키는 묘책의 일환일 수 있었습니다.

르네상스의 과학적 패러다임에 부합하는 관점에서 기독교 신앙이 이성에 맞느냐 아니냐를 밝히는 것이 아니라, 의심의 여지 없이 자연과 우주질서에 부합한다는 사실 자체를 강조하려 했습니다. 그리고 이성에 비추어서 신앙을 검토하는 것이 아니라, 신앙의 입장에서 모든 진리를 입증하는 시각적 결과는 수많은 바로크 성당의 천장화로 발현되었습니다.

믿을 수 없는 것을 믿지 않을 수 없도록 한 것입니다.

천국행 승강기

중세 말기의 종교개혁은 하늘의 이유가 인간의 이유로 바뀐 정신적 형이상학의 반전 사건이었습니다. 사람의 등에 날개가 있어서 하늘로 올라가면 실제로 천국이 있을 거라고 믿었던 순진무구한 신비의 세계가 중세시대였는데, 종교개혁은 그런 중세인들에게 이성과 과학이라는 소나기를 쏟아부었습니다. 신비의 세계는 현실의 삶을 올바르게 비춰 주지 못했고, 갈망과 구원으로 맴돌 뿐인 어두운 몽환의 세계에 아침이라는 광명의 세계를 열어 주었습니다. 이러한 아침 상태에서 막강한 권위와 영향력을 상실해 버린 가톨릭은 이 세계를 다시금 어두운 밤으로 되돌려 놓고 싶었습니다. 그렇다고 이미 지나 온 중세의 밤으로 되돌아갈 수는 없었습니다. 중세로의 회기는 그 자체가 현실적으로 시대착오이며, 그 시대의 관념은 근대인의 시선으로는 너무나 이해하기 어렵고 복잡한 현학적 자가당착임을 가톨릭의 입장에서도 깨닫지 않을 수가 없었습니다.

특히 예술에서 그러했습니다. 어린아이가 그려 놓은 것처

럼 비례도 맞지 않고 원근법도 무시된, 한마디로 엉터리 같은 예술품들은 신의 관점에는 부합할 수 있겠으나 이미 과학적 지식으로 충만한 르네상스 근대인의 눈에는 이상하고 촌스러울 뿐이었습니다.

중세 미학은 감각의 차원에서 거론되기보다는 선의 개념과 밀접하게 연관되어 있습니다. 가장 진실되고 가장 완전한 아름다움이란 초세속적이어야 하며, 현실의 경험에서 비롯되는 감각적인 미는 무의미할 따름입니다. 그래서 진정한 아름다움이란 직접 감지할 수 없어야 합니다. 그러한 미학적 초월주의가 중세 미학의 독특성이었습니다. 감각으로 조절되는 물질적 미는 정신적, 이상적 미와 비교했을 때 미라고 할 수 없는 것입니다.

중세의 관점으로 바라보는 진정한 아름다움이란 세속적인 것, 비례와 원근법 같은 현실의 차원을 넘어서 영성의 세계가 지향되어야 합니다. 그래야만 신에 대한 경외가 담긴 차원 높은 미의 진리를 터득할 수 있고 대상들의 속성을 장악할 수 있기 때문입니다. 현실 세계에서 난무하는 물질적이고 세속적인 것들은 속성 자체가 유한하기 때문에 궁극적인 아름다움이 될 수 없습니다. 아무리 아름답고 대단한 것일지라도 결국은 추해지고 소멸하고 마는 것이기에 초월적인 아름다움, 다시 말해 영원무구하게 지속하는 고귀함을 추구해야만 한다는 것입니다. 그리고 이러한 미는 저 위의 세상, 천국에서만 구해질 수 있는 무엇입니다. 세상의 질서에 의한 진리를 거부하고, 이성이 지배하는 질서와 형태의 법칙들에 연연하지 않을 때 저 위의 세상은 인간들에게 문을 열어 줄 수 있

을 거라는 믿음…. 여기에 기초한 아름다움만 추구되었습니다.

하지만 근대인의 시선으로 바라보는 저 위 세상의 궁극적인 진리란, 그 자체로 현학적이며 시대착오적인 신기루 같은 왕국일 따름입니다. 르네상스의 이성주의를 이미 경험한 사람들에게 중세의 정신적이고 초월적인 아름다움이란 불편하고 거북하고 억지스러운 관념일 수밖에 없습니다. 그들에게는 현실 세계의 물질적인 미가 익숙하고 이해하기 쉬우며, 더 친숙했습니다. 따라서 신비로움을 자아내는 미술 표현에서는 중세의 관점이 아닌 르네상스적인 차원에서 꾸며져야만 했습니다.

과학적이고 인문적인 르네상스의 기법과 대상들로 중세의 영적인 당위성을 충족시키는 효과를 표현해 내려면, 더는 어린아이가 그린 것 같은 형상으로는 주목을 이끌어 낼 수 없습니다. 그럼에도 불구하고 가톨릭이 기획하는 예술을 통한 반종교개혁의 방법론은 그 목적과 의미에서 반드시 중세적인 영성의 세계를 지향해야만 했습니다. 그래야만 신에 대한 경외가 담긴 미의 현혹을 통해서 기쁨을 불러일으키는 대상들의 속성을 장악할 수 있기 때문입니다. 가톨릭의 논리는 그것이었습니다. 그런 취지를 바탕으로 가톨릭은 예술가들에게 신앙의 신비를 나타내는 다양한 소재와 방법들을 주문했습니다. 외양으로는 지극히 현실적이지만 속성과 구조에 있어서는 다분히 신의 질서에 걸맞는 비현실적인 감각의 현혹이어야 했습니다. 그렇게 찾아낸 묘수 같은 기법 중 하나가 트롱프뢰유Trompe-L'œil, 즉 '눈속임 기법'입니다.

실물로 착각할 정도로 사실적인 묘사를 통해서 가질 수 없

는 것을 가진 것처럼 착각에 빠트리는 이 마술적 기법은 주로 정물화에서 다루어졌지만 건축 분야에서도 '소토 인 수Sotto in Sù'로 통용되면서 바로크 건축의 중요한 일면을 담당하기 시작했습니다.

소토 인 수는 밑에서 위를 올려다보았을 때 나타나는 천장화의 형태를 극도로 정교한 원근법으로 묘사하여 현실과 환상을 쉽게 구분할 수 없도록 초사실적으로 나타낸 공간회화 기법입니다. 이탈리아어로 '밑에서 위로'라는 의미대로, 주로 천장화에서 공중에 붕 떠 있는 그림의 내용들이 실제 부유하고 있다는 느낌을 자아냅니다. 소토 인 수 방식으로 원근법을 과장시키면 천장화의 이미지는 단순한 그림이 아니라 입체영화 같은 초현실적인 이미지가 됩니다. 그리고 이는 조각에서도 동일한 개념으로 적용되었는데, 앞서 살펴본 미켈란젤로의 다윗상이 대표적입니다. 원래의 설치 장소가 피렌체 대성당의 동쪽 지붕 끝의 높은 위치라는 점을 감안해서 머리와 손, 특히 오른손의 크기를 전체 신체에 비해 유난히 크게 만들고, 이를 통해 신체 비율을 원근법적으로 과장되어 보이도록 조작한 것입니다. 섬뜩하게 표현된 〈죽은 그리스도〉라는 그림으로 유명한 안드레아 만테냐Andrea Mantegna를 비롯해서 줄리오 로마노Giulio Romano, 안토니오 다 코레조Correggio/Antonio Allegri, 조반니 티에폴로Giovanni Battista Tiepolo 같은 17세기 무렵의 이탈리아 미술가들이 주로 이 방법을 사용했습니다.

이 소토 인 수로 말미암아 다수의 바로크 건축은 교회가 그려 내려는 속죄와 구원의 현상을 영화적으로 나타낼 수 있었습니다. 중세시대나 르네상스처럼 암시나 상징 같은 어떠한 도상학적

압축도 없이 성당 천장의 머리 위에서 현실인지 꿈인지도 모를 한 편의 입체영화를 상영한 것입니다.

로마 시내 한복판, 베네치아 광장 뒤편에 있는 일 제수 성 당Il Gesu Church은 소토 인 수의 기법으로 구축된 대표적인 바로크 공 간이라 할 만합니다. 예수의 신성한 이름에 바쳐진 이 성당은 세 로가 긴, 전형적인 라틴십자가 모양의 평면 구성에 중간 부분의 커다란 돔과 주축에 직각으로 교차되는 내진과 신랑부身廊部 사이 에 트란셉트transept를 두고 있는, 한마디로 가톨릭의 반종교개혁 의 지가 돋보이는 트리엔트공의회 스타일의 초창기 모델입니다. 성 당의 내부, 회중석 부분에서 걸음을 멈추고 천장을 올려다보면 눈 이 아플 정도로 화려한 천장화가 나타나는데, 이것이 이 성당의 핵심입니다. 그림들과 조각들이 벽과 천장에 입체적으로 그려지 기도 하고 부착되어 있기도 해서 가상과 실제를 분간하기가 어렵 습니다. 비현실적으로 엮이고 섞여서 어디까지가 그림이고 실제 공간인지 한마디로 정신을 쏙 빼놓습니다. 특히 중앙의 타원형 부 분은 실제로 하늘을 향해 구멍이 오픈되어 있는 것만 같은 착각을 심어 줍니다. 성당의 천장이 하늘의 천국과 직접 관통하고 있는, 실제로 하늘이 열리어 천국의 광경이 휘몰아치는 입체영화처럼, 지나치게 실제 같은 표현 때문에 관람자는 실제와 허구를 분간 할 수가 없어 침을 꼴깍 삼키게 되고 그러다가 신비와 몽환의 세계에 빠져들고 맙니다.

앞서 열거되었던 로욜라의 성 이냐시오 대성당도 소토 인 수를 이야기할 때 빠질 수 없는 작품입니다. 회중석으로 입장하자

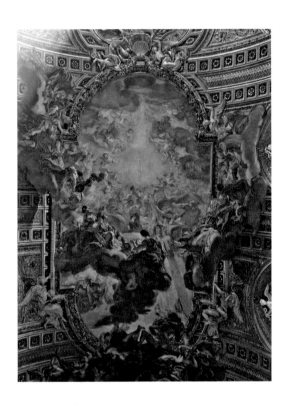

〈일 제수 성당 내부l Gesu Church Interior〉_조반니 바티스타 가울리_1685

마자 사람을 놀라게 하는 황홀한 천장의 그림은 성 이냐시오가 십자가를 들고 있는 예수의 영도를 받으며 승천한다는 내용을 지나치다 싶을 만큼 정교하게 표현하고 있습니다. 실제로는 평평한 천장이지만 천장화를 제작한 안드레아 포조는 일 제수 성당처럼 천장이 관통되어 천국에 연결된 듯한 착시를 구사했습니다.

중앙부의 커다란 구멍을 통해서 하늘이 드러난 일 제수 성당의 형식에 비해서 성 이냐시오 성당은 천장을 통째로 열어서 성스러운 하늘을 그대로 받아들이는 설정입니다. 성당의 천장 자체가 온통 하늘이며 천국입니다. 그 속에서 천사와 인간들은 벌집을 건드려 놓은 것 마냥 부산스럽게 움직이고 날아다니며, 어떤 이는 부유하고 어떤 이는 추락의 고통으로 몸부림칩니다. 천사들은 그 와중에도 간절하게 구원을 요청하며 하늘로 올라가려는 수많은 인파를 통제하고 죄지은 사람들과 선한 사람들을 바쁘게 선별해 냅니다. 신도들의 머리 위에서 벌어지는 승천을 허락받은 자들과 그렇지 못한 자들의 아비규환이 심하다 싶을 정도로 난무합니다.

이 천장화는 1540년부터 시작된 가톨릭 예수회의 선교에 대한 이념을 담고 있습니다. "나는 세상의 모든 땅에 불을 전할 것이다."라는 예수의 말씀과 "세상 모든 곳으로 나가서 불꽃을 피워라."라는 가톨릭 예수회 창시자 성 이냐시오의 신념이 부합된 이 선교 장면은 유럽과 아메리카, 아프리카, 아시아라는 4개의 대륙에 예수회 선교활동을 빛나게 한다는 장대한 의미를 지니며, 17세기 유럽 전역의 예수회 성당의 표본으로 자리 잡았습니다.

로욜라가 창립한 예수회의 이 같은 선교 계몽의 역할은 바

로크 예술의 출발지이자 중심지가 된 스페인에서 시작되었습니다. 로마 교황에게 충성을 맹세한 이 '예수의 동반자들La Compagnie de Jésus'은 종교개혁의 요구가 드높아지던 16세기 후반을 기점으로 트리엔트공의회가 채택한 교령과 전파 임무를 수행하기 위하여 교황이 원하는 곳이라면 세상 어느 곳이라도 망설이지 않았습니다. 그들은 가톨릭 교리를 전파하고, 특히 학교를 세워 젊고 교양 있는 가톨릭 신자들을 배출했습니다. 그리하여 로욜라가 사망하던 1556년에는 이미 45개의 예수회 소속 중등학교가 설립되었으며, 1580년에는 프랑스에 있는 14개를 포함한 모두 144개의 학교에서 예수회 교육이 이루어졌습니다. 세계 각지로 파견되어 교육을 통한 가톨릭 교리를 전파하던 예수회 성직자들은 바로크 미술의 교육과 전파에도 직간접적으로 커다란 영향을 미쳤습니다.

설립자이자 초대 총장이던 로욜라의 경우 예술에는 문외한이었지만, 교회 건축에 관한 한 나름대로의 철학을 겸비하고 있었습니다. 신이 머무르는 교회는 그에 걸맞는 화려한 장식을 갖추어야 하며, 교회는 신의 전당일 뿐만 아니라 신자들이 자유로이 쉬었다 가는 휴게실을 겸하는 곳이므로 가능하면 편안하고 안락해야 한다는 신조가 있었습니다. 무엇보다 보는 즐거움이 설계에 적극 반영되는 것이 중요했습니다. 그래서 로욜라가 로마 예수회를 위한 교회 설계의 적임자로 선택한 인물은 당대 최고의 조각가이자 건축가인 미켈란젤로였습니다. 그렇게 완성된 건물이 바로 '일 제수 성당'입니다.

하지만 일 제수 성당은 건축물 자체보다 천장화가 더 유명

합니다. 유리와 청동으로 장식된 초호화판 장식과 속세의 죄로 추락하는 인간 군상들 사이로 영광을 한몸에 받으며, 천상의 세계를 지배하는 그리스도의 모습이 황금빛으로 눈부시게 꾸며져 있는 조반니 바티스타 가울리Giovanni Battista Gaulli의 천장화는 어디까지가 건축이고, 어떤 것이 조각인지 구분할 수 없을 만큼 극심한 착시를 나타냅니다. 화려하고 환상적인 이러한 시각적 효과야말로 하느님의 메시지를 유형화하는 척도일 것이라는 생각을 들게 합니다. 신도들에게 천국을 미리 맛보게 하고, 신에 대한 절대적인 복종을 다짐받으려는 반종교개혁의 이념 그 자체를 오롯이 시각화한 셈입니다.

심연의 장

예수회를 통한 바로크 사상의 전파와 관련하여 한 가지 더 중요한 점은 예수회의 교육 과정에서 빼놓을 수 없는 연극입니다. 연극은 연습 과정을 통해 자신을 우아하게 표현하고 남 앞에서 웅변할 수 있는 능력을 배울 수 있다는 점에서 매우 효과적이었습니다. 이러한 연극의 교육적 효과를 일찍이 간파한 예수회 수도사들은 17세기 초부터 예수회 소속 중등학교를 중심으로 학생 연극을 진흥시켰습니다. 주로 성경 내용을 바탕으로 하는 예수회의 연극은 놀이로서 뿐만 아니라, 학생들의 신앙심과 영혼을 고취시키는 매우 적절한 수단이었습니다. 무엇보다 연극은 학생들을 교화하는 데 설교보다도 더 효과적이었습니다. 연극을 활용한 예수회의 교육 방법은 그 영향이 신앙에만 국한되지 않고, 연극 자체의 예술적 발전에도 기여한 바가 큽니다. 청년기에 예수회 소속 학교 교육을 받고 17세기를 대표하는 극작가로 이름을 날린, 스페인 바로크 문학의 대가이자 '스페인의 셰익스피어'로 불리는 칼데론Pedro Calderon de la Barca이 그중 한 사람입니다. 프랑스 고전 비극의 아버지로 불

리며 '연극적 환상'으로 대표되는 코르네유Pierre Corneille도 빼놓을 수 없는 인물입니다.

미술에서의 트롱프뢰유, 건축 공간에서의 소토 인 수와 함께 연극에서의 바로크적인 착시는 '미장아빔', 즉 '심연의 장場'이라는 형식으로 전착되었습니다. 17세기 바로크 연극에서 처음 시도된 이 극작기법은 격자 구조를 의미하는 '극중극'으로 통하며, 셰익스피어의 《햄릿Hamlet》이나 《한여름 밤의 꿈A Midsummer Night's Dream》에도 적용되었습니다. 코르네유, 몰리에르Moliere/Jean Baptiste Poquelin도 마찬가지입니다. 지금까지 전해지는 근현대 문학의 정수는 대부분 17세기 연극에서 비롯되었다고 해도 무리가 아닙니다.

그중 당시의 프랑스 극작가 장 드로트루Jean de Rotrou가 1646년 무대에 올린 〈성 주네Saint Genet〉를 보면, 장면 속에 또 다른 장면을 끼워 넣는 미장아빔 기법이 확연히 드러납니다. 주인공 제네시오는 로마의 디오클레시안 황제가 기독교 성사를 조롱하고 무시하는 장면에 출연함과 동시에 무대 밖 현실에서 세례를 받으려는 예비자 역할로도 출연합니다. 그러면서 제네시오가 세례를 받는 장면을 연기하려는 순간 때맞춰 그를 그리스도교로 개종시키려는 신의 의지가 개입하는 장면으로 바뀝니다. 즉 연극 가운데 또 다른 극적 상황이 전개되면서 처음에는 연극 속 한 장면일 뿐이었던 세례 장면은 실제로 자신이 믿음을 고백하는 장면으로 전환되며, 연극은 현실로 그리고 현실은 또다시 연극 상황으로 오버랩됩니다. 극중에서 제네시오는 이런 기적의 사실을 황제에게 고백하는데, 황제는 그를 오히려 이교도의 재판장에게 넘겨 배교를 강요합

니다. 하지만 제네시오는 끝까지 믿음을 지키며 신앙을 고수하다가 결국 참수형에 처해집니다.

연극 속에 등장하는 로마의 군중들보다 먼저 상황을 간파하게 되는 관객들, 마치 스스로 주인공의 입장이 되어 제네시오의 비극을 경험하는 감동의 드라마가 펼쳐지는 것입니다. 그리고 성인의 반열에 오르는 주인공의 신앙 고백은 그야말로 장내에 모인 관객들로 하여금 심금을 울리며 모범적인 신심의 상징으로 부상합니다. 바로 이런 점 때문에 바로크 연극은 하나의 문화적 오락거리를 넘어서 신앙심을 다잡는 중요한 교리학습의 장치, 내지는 예수회의 효과적인 선교 수단으로 유통되었습니다.

스스로 진동하고, 전율하고, 커지는 공간

종교개혁에 따른 신교의 규모와 위세가 커지면 커질수록 가톨릭의 반종교개혁도 교권과 교리를 사수하기 위한 수단과 방법의 강도가 더 거세어졌습니다. 반종교개혁 운동의 가장 궁극적인 목표는 가톨릭교회의 위대함과 웅장함을 찬미하고 고양하는 것이었습니다. 지나치게 높게 존재하는 신과 그러한 신의 은총으로부터 소외된 인간의 불행을 직접 보듬는 교리를 주창하는 신교와는 달리 가톨릭교회는 관대함, 고결함, 영웅주의와 같은 가치들을 부각시켰습니다. 무엇보다도 교회 내 모든 성화聖畵를 거부하고, 일체의 조각상들을 우상숭배로 간주하는 성상 파괴주의적인 신교와는 달리 그리스도와 성모 마리아 그리고 여러 성인의 이미지에 대한 숭배를 더욱 강화했습니다. 이런 상황에서 예술가들의 역할은 당연히 커지고 중요해질 수밖에 없었습니다.

로마 교황청은 가톨릭 교리의 우월함을 알릴 수만 있다면 모든 예술 행위를 인정할 뿐만 아니라 적극적인 권장과 지원까지 약속합니다. 예술 스스로 종교적 선동의 도구가 되어 신교에 맞서

는 사도전승의 임무를 부여받게 된 것입니다. 그 덕분에 쥐들과 강도, 부랑자들이 득실거리는 지저분한 골목과 붕괴된 유적의 잔해들로 난무했던 16세기의 로마 시내는 점차 웅장하고 아름다운 건물들로 가득 찬 세련된 도심으로 변모했습니다. 성당은 화려하기 그지없는 대리석과 금으로 치장되었고, 온갖 색으로 채색된 그림과 조각상이 즐비한 예술품의 보고로 탈바꿈되었습니다.

가톨릭의 입장에서 이것은 성당으로부터 점점 이탈하는 신자들을 붙잡기 위한 일종의 홍보 마케팅일 수 있었습니다. 섬광처럼 빛나는 아름다움을 무기로 종교개혁의 모든 저항을 무력화하는 유혹의 전략 같은 것이었습니다. 신자들의 미적 감각에 호소하면 그들의 마음을 붙잡을 수 있을 거라는, 신비로운 신의 공간에서 만나는 절대자의 현존을 통해 은총에 대한 일체의 회의를 버리고 추호의 의심 없이 신과 구원의 세계를 믿게 하려는 현혹이었습니다.

이러한 가톨릭교회의 논리가 옳든 그르든 간에 당대의 예술가들은 그 덕분에 막강한 경제적 혜택을 누렸습니다. 그러기 위하여 예술은 언제나 신의 의미와 영광의 찬미를 담아내야 한다는 트리엔트공의회의 주문을 두 팔 벌려 수용했습니다.

예술뿐만 아니라 건축가들도 많은 경제적 지원과 명성의 특권을 누렸습니다. 놓칠 수 없는 기회를 잡기 위해 경쟁하고 스스로 발전했습니다. 건축사상 100년 남짓한 단기간에 이정도로 비약적인 예술적, 기술적 발전을 일으킨 사례는 역사적으로 그 전례가 없다고 평가될 정도입니다. 혹자는 서양 건축 역사의 선상

위에 가장 빛나는 시기를 '르네상스로부터의 바로크'라고 규정합니다. 너무나 밝고, 뚜렷하고, 균형 잡힌 윤곽으로 완성된 르네상스 건축은 세계와 인간의 모든 본질에 대한 시각적 통합 그 자체를 구현하기에 이릅니다.

하지만 그러한 르네상스 건축은 바로크로 접어들면서 착시적인 미술기법인 소토 인 수뿐만이 아니라 건축의 구조와 구성 수법에 있어서도 복잡하고 혼란스러운 무대 형식으로 변화하기 시작합니다. 바야흐로 건축의 수준이 기술을 넘어 유희의 경지에까지 다다른 것입니다. 벽은 점점 더 곡면으로 휘어져 아스라이 사라지고, 천장은 건축가와 화가의 합동작업으로 천국과 전지전능한 신의 원경을 불러오기 위해 무한과 허공을 향해 치솟았습니다. 르네상스의 명징하고 엄숙하던 신의 집은 외부와 내부의 경계가 뒤바뀌거나 와해되었으며, 지상과 천상을 연결하는 직통 엘리베이터 같은 착시 장치가 도입되었습니다. 공간의 분위기는 어둡지만 지나치게 빛났고, 맹목적으로 굽이치는 파사드가 하늘로 휘몰아쳤습니다. 한마디로 건축은 신의 세계와 형상들이 비등하는 공간 이상의 공간을 구축하고 구현했습니다.

그렇다면 르네상스 건축의 어떠한 부분이 바로크의 모호하고 복잡한 공간 형식과 형태로 변화되었는지를 좀 더 구체적으로 살펴보겠습니다. 그리고 그러한 특성이 미술이나 조각과는 조형적으로 어떻게 연관되어 있는지도 짚어 보겠습니다.

바로크 건축의 가장 중요한 핵심은, 우선 공간에서 나타나는 구조체와 기둥들의 배치가 미술에서와 마찬가지로 형태 앞에

형태, 즉 지속적으로 겹쳐지는 중첩 구조를 따른다는 데 있습니다. 이는 바로크 미술에서 나타나는 화면 구조와 개념적으로 동일한 조형성입니다. 참고로 덧붙이면 모든 건축의 형태는 그 시대에 주류를 이루는 조형예술들의 형태 흐름과 개념적으로 궤를 같이합니다. 아니 건축을 넘어서 모든 문화적 산물이 그러한 알레고리로 엮여 있는 것 같습니다. 특정한 기후에 자연 생명체의 모양이 영향을 받는 것처럼, 문화의 흐름도 그 시대의 주류 공기의 흐름에 영향을 받습니다. 그러한 공기 흐름, 즉 철학과 사회 또는 세계관에 대한 가치 인식이라는 무형의 정서가 건축이나 예술의 모양을 진화시킵니다. 이는 미술과 조각, 심지어 문학, 음악, 무용, 연극도 마찬가지입니다. 분야는 다르지만 개념적으로는 모든 예술이 결코 다르지 않은 미학적 연관성들을 갖고 있습니다. 그중에서도 미술, 조각, 건축은 매우 유사한 조형적 특징들을 서로 공유합니다. 이 부분에 대해서는 뒤에서 좀 더 상세하게 논의해 볼 참입니다.

르네상스와 바로크 건축을 설명하는 가장 외적인 척도는 뵐플린이 《미술사의 기초개념》에서 언급한 것처럼 공간에 있어서 '평면성과 깊이감'에 관련되는 특징으로 우선 규정될 수 있습니다. 미술에서의 평면성, 깊이감과 다르지 않은 개념입니다. 건축을 공간적 측면이 아니라 외적인 덩어리 상태로 놓고 보면 르네상스의 고전 건축은 직사각 다면체의 안과 밖이라는 이분법적인 구조하에서 평면적인 층 구조가 선호됩니다. 따라서 공간의 깊이는 출입구를 중심으로 한 공간 입방체 넓이의 깊이만을 지시하며, 각

층에서 공간들의 배치는 기본적으로 정방형의 원이나 정사각, 직사각의 기하도형들이 대칭적으로 서로 조합되어 구성됩니다. 편편한 상태에서의 기학적 작도로 만들어지는 평면 상태입니다. 이는 외부도 마찬가지입니다. 건물의 파사드는 미켈란젤로의 다윗상처럼 유일하게 정해진 하나의 앞면에 로마식 신전 같은 대칭적이고 안정적인 기하도형들의 조형 조작이 탄생시킨 단일한 입면을 취합니다. 상자처럼 직각과 평행이 균등하게 구성된 6개의 입방체들로 구성된 균질적 조합이라 할 수 있습니다. 이는 고대 로마 신전의 장경주의 형식과도 조형적으로 동일합니다.

> "높은 기단 위에 올려진 고대 로마의 신전은 정면성이 강조되어 2차원적인 면 같은 느낌을 주고 열주는 정면에만 한정되어 있으며, 나머지 세 면은 벽 구조가 중심이 되어 그 위에 오더를 반원 벽기둥으로 덧붙여서 전체적인 모습은 평면적인 인공성이 돋보인다."

건축사학자 임석재가 고대 로마신전에 대해 이렇게 요약하고 있듯이 르네상스 건축은 고대 로마의 형식을 그대로 계승한 것처럼 보입니다. 우리가 르네상스를 '복고주의'라고 지칭하는 배경도 이처럼 고대 로마 형식으로의 복귀 차원으로 설명될 수 있습니다. 르네상스의 모든 이념성을 대표한다고 평가되는 라파엘로의 〈아테나 학당〉을 회화에서의 복고적 산물이라 볼 수 있듯이 르네상스의 건축은 고대 로마의 정면성을 그대로 수용한 장경주의

를 표방합니다.

반면, 바로크 건축은 그러한 육면체의 평면적인 층 구조나 입면의 파사드가 아니라 벽, 바닥, 천장이라는 구조체가 곡선이나 엇각으로 조합되어서 대칭이나 균일한 구성으로만 표현되지 않습니다. 그리고 파사드의 형상도 르네상스의 고전적 평면이 아니라 열에 녹아서 휘어지고 구불거리는 플라스틱 면처럼 가소성可塑性의 형태입니다. 무엇보다 바로크 건축의 파사드는 정면에 한정되지 않고 건물 주위의 각 요소들을 수용하며, 그것들 전체가 종합적인 정면으로 수렴되게끔 합니다. 예를 들어 바티칸의 성 베드로 대성당St Peter's Cathedral은 건물 전면을 중심으로 타원으로 열거된 기둥들이 광장을 둘러싸고 있는데, 그것들 모두가 조합된 상태에서 건물의 파사드로 나타납니다. 건물 전면에 국한된 근거리 관점의 정면이 아니라 주변 환경까지 포함된 원거리 관점의 파사드입니다. 광장의 초입에서 건물 정면을 바라보았을 때 양쪽에 서 있는 284개의 대리석 기둥이 각각 네 줄로 양편에 도열된 타원형의 대회랑을 포함한 요소들 전체가 내진적 원근감으로 구축되어 성 베드로 성당의 장대한 파사드를 형성하는 것입니다. 성 베드로 성당이 기독교 세계의 모든 교회 가운데 가장 독보적인 아우라로 자리매김한 데는 이러한 바로크적 조형성이 지대한 역할을 했다고 평가됩니다.

어떻든 바로크 건축은 건물 외적인 요소들을 동시에 포함하며, 그것들의 반복으로 인한 내진적 원근감 때문에 상대적으로 더 커 보이고, 더 높아 보이고, 더 깊어 보이는 과장된 조형성을 구

사합니다. 그리고 이러한 시각적 효과로 인하여 바로크 건축은 여건이 허락하는 한 기본적으로 건물 앞에 광장을 배치합니다. 성 베드로 성당도 건물 전면의 베르니니 광장을 떼어 놓고는 지금의 유장한 아우라를 기대할 수 없을 것입니다.

건축에서의 조형성은 주지한 것처럼 미술 형식에서도 개념적으로 똑같이 나타납니다. 평면성을 추구해 화면을 하단의 액자선과 평행한 제반 층들 위에 인물들을 나열하는 르네상스 미술에 비해서, 바로크는 렘브란트, 테르브루그헨, 르 그로의 작품들처럼 전경과 후경의 관계를 강조함으로써 감상자로 하여금 공간을 깊숙이 들여다보도록 설정하고 있습니다. 그래서 바로크 미술의 화면은 르네상스와 비교할 때 동일한 수의 인물들을 배치하더라도 상대적으로 더 많아 보이는 효과를 나타냅니다. 나란하게 펼쳐 놓지 않고 그림의 내용들을 겹치고, 뒤쪽의 것은 흐리게 하거나 어둡게 처리해서 내용의 상태를 바로 파악할 수 없도록 합니다. 바둑알을 바둑판 위에 잘 펴놓은 상태와 먹물로 채워진 쟁반에 수북하게 쌓아 놓은 상태를 생각해 보면 이해가 쉬울 듯합니다.

"고전적 양식에서는 고정된 형태가 강조되고, 변화하는 것에는 별다른 가치가 부여되지 않는다. 반면에 회화적 양식에서는 처음부터 눈에 보이는 '상像'을 염두에 둔 구성이 이루어진다. 이 '상'이 다양할수록 그리고 그것이 객관적 형태에서 멀면 멀수록 한 건물의 회화적 성향은 증가한다."

〈성 베드로 대성당San Pietro Basilica〉_베르니니 외_1506~1626

이처럼 건축 형식에서 르네상스를 고전적 양식으로, 바로크를 회화적 양식으로 정의한 뵐플린의 분석을 보더라도 르네상스의 고전적 건축은 확정되고 견고하게 안착된 정지 상태의 미를 추구하지만 바로크는 운동감을 통한 변화의 아름다움을 강조합니다. 뵐플린이 바로크 건축을 회화적이라고 정의한 데는 건물의 이러한 변화의 묘미 때문입니다. 개별 형태와 공간의 건축적 특성보다는 감상자의 눈이 선택하는 '시점'에 기인하는 주관적 관점 그리고 눈앞에서 다양하게 변화하는 건물의 역동적인 순간성과 개인적 관점의 유동하는 파노라마 자체를 이미지로서의 회화적 성격으로 간주한 것입니다.

우리는 앞에서 미켈란젤로의 다윗 상과 베르니니의 다윗 상을 살펴보면서 똑같은 이야기를 나누었습니다. 미켈란젤로의 다윗 상에는 정면 쪽에 관람객이 몰려 있지만, 베르니니의 다윗 상에는 볼만한 장면을 찾느라 사방에서 분주히 움직인다고 말입니다. 그리고 그것은 어느 방향에서 보더라도 정면이 없는 것 같지만, 반대로 모든 면이 다 정면으로 보이는 시각의 개인성, 관점의 주관성 때문이라고 했습니다.

회화적 관점으로서의 조형성이란, 뚜렷한 윤곽이나 조형적 명확함이 아니라 색채 반점에 의한 명암, 그것에 의한 운동성이 보는 이의 시감각에 주체가 되는 현상을 의미합니다. 그래서 회화적인 이미지는 하나의 장면만을 환기하지 않고, 보는 이의 주관적인 감정에 따라서 계속해서 변합니다. 전적으로 내 감정에 의한 주권적 시선의 대상이라 할 수 있습니다. 일반화된 내 감정 상

226

태에 주어지는, 경험에 의하지 않고 순수한 이성에 의해 인식되는 사변적이고 객관화된 르네상스적 형상이 아니라 오롯하게 나에게만 전해지는 유일하고 주관적인 단상입니다. '지금 여기'의 여건에 따라서, 무엇보다도 '나'의 여건에 따라서, 항구적으로 유동하는 '1인칭적인 시선'이 경험하는 안목입니다. 한마디로 이것은 '영화적 시선'이라 할 수 있습니다. '나'만의 시선은 영화처럼 시간과 더불어 끊임없이 움직이고 스스로 변화합니다. '나'라는 '1인칭'의 관점에서 유동적이고 운동적인 본성을 가진 지금 이 순간, 앞으로도 계속해서 내가 존재하는 한 멈추지 않고 변하는 시선에서의 단상입니다. 그러한 회화적 대상은 나로 인하여 영원히, 계속해서 유동할 것입니다. 나와 대상은 상대적 관계이며, 서로에 대한 상대적 존재인 까닭입니다.

그래서 완전무결하게 정지되고 안정된 형태로 영원불변한 비례적 완벽성을 나타내는 흠결 없고 절대적인 르네상스의 '3인칭'적인 공간보다 바로크의 회화적인 벽은 스스로 진동하며, 곳곳에서 전율하고 커지며 깊어지는 양상을 띱니다.

가령 베르니니가 설계한 바티칸의 스칼라지아_{Scala Regia} 계단을 밑에서 올려다보면 계단을 따라올라 갈수록 중첩되는 기둥의 배열과 공간의 폭이 사다리꼴 모양으로 좁아지는 것을 알 수 있습니다. 더구나 위로 올라갈수록 기둥의 높이도 작아져서 1소점의 원근감이 급속하게 과장됩니다. 따라서 계단의 깊이는 실제보다 훨씬 더 깊어 보이는 내진적 원근감 그리고 이로 인한 급격한 착시효과가 나타납니다.

이 같은 회화적 유동성 때문에, 바로크 건축물을 잘 관찰하려면 한곳에만 머물지 않고 빙 둘러보아야 합니다. 베르니니의 다윗 상처럼 건물과 공간이 뚜렷한 정면성을 갖추고 있지 않아서입니다. 또한 집중식 형태를 취하며, 사방으로 동일한 형태를 띠는 르네상스 구조와는 반대로 바로크의 입면체들은 각각 서로 다른 형태로 보이도록 방위가 조절되며, 입구가 명시된 경우라 해도 전경과 후경의 관계를 가늠하는 기준이 명확하게 설정되지 않습니다. 하지만 그렇게 함으로써 건축의 내진 효과는 강조되고, 전체 구조는 명시적인 과장성을 획득하게 됩니다. 바로크 건축의 프로그램이 기본적으로 건물 앞에 광장을 배치하여 정면성이 무엇인가와 연결되거나 겹쳐지는 상대적 조화의 형상으로 보이게끔 유도되는 이유도 여기에 있을 듯합니다. 건물 자체가 아니라 광장이나 주위의 부수적인 요소들과의 상호 관입과 겹침, 충돌로 인해 관찰자는 각각의 위치에서 주변 요소들과 각기 다른 조화로 나타나는 유일하고 순간적인 파사드를 발견할 수 있게 된다는 뜻입니다.

이는 르네상스 고전주의에서의 절대적 명료성에 의한 아름다움의 가치관, 즉 모든 것은 첫눈에 적나라하게 드러나야 한다는 관념과는 다른 것입니다. 형태를 완벽히 드러냄으로써 그것의 한계마저 드러내야 한다는 개념 자체를 근원적으로 거부합니다. 테네브리즘에 의한 바로크 미술이 어둠을 통해 빛을 더 강조했듯이, 건축 공간에서도 뭔가 잘 파악되지 않고 해결되기 어려운 것이 있다는, 확연하게 인지되지 않는 모호함이 있다는, 일종의 긴장 상태를 불러일으키는 의도가 항시 작용되도록 하기 위함입니다.

〈왕의계단Scala Regia〉_베르니니_1666

그런 이유들 때문에 앞서 살펴본 무르시아 대성당, 일제 수성당, 성 이냐시오 성당도 광장과 필연적으로 연관되어 있으며, 주변 요소들과 광장의 조화 속에서 건물은 스스로 프로그램을 포괄적으로 형성합니다. 이는 보는 이의 감각을 우연적인 효과와 결부시키고, 더 깊어지고 더 넓어지도록, 더 심연해 보이도록 종용합니다. 세부는 전체와의 연관 속에서 조절됩니다. 그것은 결코 의도된 것이 아니라 노골적인 법칙성이 거부된, 선명하지 않은 외관의 질서 속에서 건물의 양감을 스스로 자각하도록 유도합니다. 여러 사람이 똑같은 시간에 건물을 바라보더라도 모두가 다른 느낌을 받을 수밖에 없는 구조입니다.

뵐플린은 이러한 르네상스와 바로크 공간의 두 양식적 차이를 '구축적 양상'과 '비구축적 양상'으로 비교한 바 있습니다. 그리고 이를 공간의 '닫힌 형태'와 '열린 형태'로 구분 지었습니다. 회화의 경우처럼, 구축적 양상이 완결되고 명료한 법칙성을 추구한다면 비구축적 양상은 법칙성들을 은폐하고 질서를 깨뜨리는 것입니다. 전자의 경우 모든 효과의 핵심적 중추를 이루는 것은 조직적 필연성과 절대적 불가변성에 있지만 후자의 경우 규칙성의 희미해짐에 있습니다. 또한 구축적인 양식에는 형태 요소들의 균질적인 의도가 돋보이게 해서 완결성을 이루어 내지만 비구축적 양식은 요소들의 균질적 패턴을 개방해서 안정감을 무너뜨리고 자유롭게 해방시킵니다. 바로크는 르네상스의 완결된 형태를 비완결적인 것으로, 한계 지어진 것을 한계 지어지지 않은 것으로 대체하며, 안정감을 주는 대신 긴장감과 운동감으로 형상의 변화

를 일으킵니다. 르네상스 고전으로부터 바로크적 형태 개념으로의 변화인 것입니다.

바티칸의 성 베드로 대성당은 이러한 바로크적 변화에 가장 대표적인 산물이라 할 수 있습니다. 성 베드로 성당은 고대 로마시대의 콘스탄티누스 황제 제위 시절, 그러니까 예수 사후 349년에 베드로 사도가 묻힌 묘지 위에 세워져 실베스트로 교황Pope St. Silvestro이 396년에 대성전으로 축성했습니다. 로마의 멸망과 함께 잦은 이민족들의 침략으로 무너지고 보수되는 과정을 수없이 되풀이하며 중세 말까지 살아남았지만 건물의 원형은 사실상 대부분 사라졌습니다. 그랬던 것을 1503년 교황 율리우스 2세가 줄리아노 다 상갈로Giuliano da Sangallo에게 재건축을 명하고, 그 후 브라만테Donato Bramante의 설계에 따라 본격적인 공사가 시작되었습니다. 브라만테는 로마에서 가장 역사 깊은 판테온의 돔 형태와 함께 화려하고 아름다운 기둥을 도입하려 했습니다. 그러나 도중에 몇 차례 변형을 단행했고, 브라만테의 설계가 최종적으로 건축 책임자였던 미켈란젤로에게 넘어가면서 지금의 형태가 되었습니다.

성 베드로 대성당은 교황 율리우스 2세가 막대한 공사비를 마련하기 위해 건축 기금을 면죄부로 해결하려다가 루터에게 종교개혁 빌미를 제공했다는, 그리고 120여 년 동안 콜로세움이나 판테온에서 수많은 자재를 약탈해 건물을 지으면서 로마 문화재가 많이 훼손되었다는 등 수많은 구설수를 남기며 탄생한 세계 최고의 건물입니다.

1506년부터 시작된 본격적인 재건 공사는 브라만테에 의

해서 집중적인 기하학적 형태로 기획되며, 교황이 꿈꾸는 집중식 회당 형식의 전형이 조속히 실현하는 듯했습니다. 하지만 과도한 공사비와 그에 따른 교황의 면죄부 판매 같은 무리수, 무엇보다도 1514년 총책임자인 브라만테의 죽음으로 공사는 난관에 봉착합니다. 그 후 브라만테의 후계자들이 설계대로 공사를 이어 나가려 했지만 실제로는 브라만테의 생각과는 전혀 다른 방향으로 흘러가고 맙니다. 브라만테 이후, 건축 공사의 역사는 라파엘로에게로 넘어갔습니다. 그러나 교황 레오 10세는 라파엘로로는 만족할 수 없어 상갈로의 줄리아노와 베로나의 조콘도 수사를 공사에 참여시킵니다. 하지만 1517년 루터의 종교개혁이 일어나고, 그로부터 10년 뒤 독일 용병들의 반란으로 공사는 전면 중단되는 처지에 놓입니다. 공사는 1534년 바오로 3세가 즉위하고 나서야 재개되었습니다. 이번에는 상갈로의 안토니오가 모든 지휘권을 잡고 주도해 나가지만 그 역시 1546년에 공사를 끝내지 못하고 세상을 떠납니다.

안토니오의 다음 계승자가 바로 미켈란젤로였습니다. 바오로 3세 교황은 미켈란젤로가 73세의 고령임에도 불구하고 그에게 절대적인 신임을 보내며 '신이 보내 준 사람'이라는 극찬을 아끼지 않았습니다. 그렇게 전임자의 설계를 인계 받은 미켈란젤로는 내용을 면밀히 분석하지만 계획 자체가 마음에 들지 않습니다. 그래서 결단을 내려 전임자의 설계 계획을 대부분 바꾸어 버립니다. 미켈란젤로가 수정 보완한 새로운 설계는 초기의 브라만테 정신으로 돌아가는 분위기였습니다. 내부는 그리스식 십자가 형태

로 재조정되었고, 돔은 현재의 모습으로 변경되었습니다. 미켈란젤로는 특히 이 돔에 모든 역량과 정성을 다 쏟아부었다고 전해집니다. 실례로 공사를 실행하기 위한 나무로 된 돔의 모형 작업에만 4년이 투자되었는데, 그렇게 탄생한 결과가 지금 우리가 보는 대성당 돔의 모습입니다. 하지만 미켈란젤로마저 1564년 공사를 끝내지 못하고 세상을 떠나고 맙니다. 이후 마무리 공사가 교황 식스투스 5세가 등극하고서야 재개되었고, 그다음 교황인 바오로 5세는 성 베드로 대성당의 프로젝트를 또다시 대폭적으로 변경하고자 새로운 책임자로 카를로 마데르노Carlo Maderno를 영입합니다. 신임 교황의 의도는 옛 콘스탄티누스 기념 성당이 자리 잡고 있던 모든 지역 전체를 프로젝트의 범위에 포함시키는 것이었습니다.

카를로 마데르노. 그는 산타 수산나 성당Monastero e Chiesa di Santa Susanna, 산 탄드레아 델라 발레 성당Sant' Andrea della Valle 같은 이탈리아 바로크 양식을 정착시킨 건축가이자 예술가였습니다. 미켈란젤로에서 마데르노로의 변화, 이것은 오랜 시간 동안 수없이 반복된 성 베드로 대성당의 어떠한 변화보다도 의미 있고 큰 결과를 가져왔습니다. 그것은 바로 르네상스에서 바로크로의 변화였습니다. 공사 도중 건축 형태의 양식이 바뀐 것입니다. 1629년 마데르노마저 죽고 나자, 이번에는 마무리 작업의 책임자로 베르니니가 선정됩니다. 자신의 다윗 상 주위로 관람자들을 계속 맴돌게 한 바로 그 조각가, 예술사를 통틀어 가장 바로크적인 조각의 진수를 확립시켰다고 평가받는 베르니니가 마지막 단계의 책임자로 임명된 것입니다. 지금의 우리가 대성당을 방문했을 때 전율을 느낄

정도로 아름답고 황홀한 결과물들 대부분은 그의 작품 또는 그가 직접 관여한 작품이라고 보면 됩니다.

1656년부터 1667년까지 11년 동안 베르니니는 전형적인 르네상스 고전주의의 표본으로 정리되던 대성당을 농밀한 바로크 건축의 극적인 모습으로 마감시켰습니다. 사실 성 베드로 대성당 프로젝트는 크게 보면 미켈란젤로에 의한 베르니니의 완성이라고 정리될 수 있습니다. 이것이 광장을 제외한 건물 외관의 형태는 전형적인 르네상스 건축이지만 광장과 내부 장식을 포함한 최종적인 대성당의 모습은 극적인 바로크 양식으로 분류되는 까닭입니다. 앞서 살펴보았던 미켈란젤로의 르네상스 다윗과 베르니니의 바로크 다윗이 이번에는 건축을 통해서 또다시 구현된 것입니다.

베르니니는 대성당 외관의 단순하지만 장엄한 균형미를 광장을 통해 화려하게 완성했습니다. 대성당을 마주하며 광장 안으로 들어서면 가장 먼저 눈에 들어오는 것이 양쪽에 서 있는 타원형의 대회랑과 눈처럼 하얀 대리석 기둥들입니다. 16미터 높이로 조각된 284개의 기둥들이 양쪽으로 도열된 전체 이미지는 그 자체로 완전한 예술작품으로 건축사와 예술사 전체를 아우르는 불후의 명작으로 베르니니 작품 세계의 진면목을 여실히 나타냅니다. 뿐만 아니라 대성당 내부에 설치된 높이 29미터, 무게 37톤의 거대한 구조물인 〈발다키노Baldacchino〉 역시 빼놓을 수 없는 걸작입니다. 대성당의 상징적 존재인 〈발다키노〉는 옥좌玉座, 제단, 묘비 등의 장식 덮개인 '천개天蓋'를 뜻합니다. 우리말로는 '닫집'이라고 할 수도 있는데, 베드로 사도의 무덤 위에 지어져 영혼이 하

늘로 올라가는 것을 떠올리게 하는 형상의 무덤 덮개입니다.

〈발다키노〉는 성탄 미사 때 TV 화면을 통해서 종종 볼 수 있습니다. 교황이 성탄 미사를 〈발다키노〉에서 집전하기 때문입니다. 거의 10층 건물 규모에 가까운 기둥과 지붕이 모두 청동으로 만들어진 이 거대한 무덤 뚜껑은 베르니니가 설계했지만 실제 제작은 그의 제자이자 앙숙이었던 보로미니Francesco Borromini가 진행을 맡아 완성했습니다. 전성기 바로크 양식에서 베르니니 못지않게 중요한 건축가이자 조각가였던 보로미니는 특히 다양한 곡선군曲線群을 이용해 동적이고 변화무쌍한 역동성을 건축에 적용하는 것으로 유명합니다. 산 카를로 알레 콰트로 폰타네San Carlo alle Quattro Fontane 사원이 그의 대표작입니다.

〈발다키노〉는 제작 과정에서 해프닝이 많았습니다. 그중에는 제작에 엄청난 청동이 필요했지만 수급 과정에서 턱없이 모자라자 기둥 내부는 석회석 등을 개어서 채웠으며, 그래도 부족해 판테온 천장에 있는 청동을 모두 뜯어내 만들었다는 일화가 있습니다.

그 외에도 베르니니는 중앙 제대 뒤쪽 부분에 자리 잡은 베드로의 의자Cathedra Petri를 비롯한 4개의 벽감Niche과 특별한 행사 때 교황이 신도들을 우아하게 내려다보는 로지아 발코니Loggia Balcony, 1676년에 마지막으로 작업한 성체 경당Blessed Sacrament Chapel을 제작했습니다. 모두가 성 베드로 성당의 명실상부한 보물임에 이견이 없는 걸작들입니다.

예술의 이유

성 베드로 대성당에서 느낄 수 있는 양식의 변화, 즉 르네상스에서 바로크로의 변화, 이것은 브라만테와 미켈란젤로, 마데르노와 베르니니라는 시대 미학의 획을 긋는 거장들의 영감과 발상들이 자아낸 시각적 결과입니다.

그렇다면 이것은 어떻게 설명할 수 있을까요?

우리는 지금 건축과 미술, 나아가 예술이라는 형식이 고양해 놓은 큰 흐름을 통해서 그것들의 모습이 그러한 까닭으로 나타나는 이유에 대하여 이야기하고 있습니다. 예술을 넘어서 자연현상과 생명체를 비롯한 세상 모든 것이 그러한 모양을 취하는 데는 눈에 보이거나 보이지 않은 매우 복잡하고도 치밀한 인과관계의 필연성들이 내포되어 있습니다. 우리가 먼 과거에 만들어진 예술품들을 애지중지하며 분석하는 것은 그것을 탄생시킨 필연적 요소들을 밝혀내기 위함이고, 그로 인한 당시의 인과관계를 해독해 내기 위함입니다. 예술품을 형태화된 언어라고 비유하는 까닭도 그 때문입니다. 예술 행위는 역사와 견주어서 시간의 서술 행위입

니다. 하나의 예술품은 누군가에 의해서 탄생하지만, 그 누군가는 당시의 공기와 시간으로 탄생한 존재입니다. 아들을 보면 아버지가 보인다고 말하는 것처럼, 예술품은 그것이 탄생한 시대 공기의 성분을 여러 가지 방향에서 드러냅니다.

예술뿐만 아니라 과학, 사회, 심지어는 권력의 양태마저도 시대 공기의 인과관계 속에서 싹트고 생장하고 소멸한다는 이치를 우리는 부정하지 않습니다.

예술이란, 자고로 문명이라는 큰 흐름을 이루고 동시에 주도해 나가는 요소이자 의도와 과정입니다. 또한 결과입니다. 그렇기 때문에 우리는 예술을 통해서 먼 과거의 삶을 유추하고 가늠하려는 시도들을 멈추지 않습니다. 미학이라는 학문은 단순히 아름다움에 대한 탐미의 여정이 아니라, 역사학이 밝히지 못하는 그 시대 공기의 뉘앙스를 맛보도록 해 줍니다. 역사학은 과거에 실제로 무슨 일이 일어났는지를 밝히기 위하여 그에 따른 후속 사실들을 계기적繼起的으로 따지지만 과거는 역사학에 기록된 사실들로만 설명되지는 않습니다. 역사는 수많은 것이 함께 뒤엉키고 온갖 것이 뭉쳐져서 큰 강처럼 흘러 내려옵니다. 순전하게 개인적인 것들의 감정과 일화, 그것들의 종합된 시간과 공간, 무엇보다 그 속의 공기가 섞여 있습니다. 예술은 그것들 모두의 수렴이 아니라, 각각의 삶들로부터 파생된 개별의 유형화라 할 수 있습니다. 그래서 역사학은 숲을 그리지만, 예술은 숲속의 나무, 동물, 곤충 그리고 그것들을 비추기 위해 가지를 뚫고 들어오는 한 줄기 햇살을 그려 낸다고들 말합니다. 반면, 미학은 그러한 개인의 삶을 비추는 예

술의 순서와 방향을 분류하고 정리하려는 작업입니다. 미학이 항상 철학과의 등가 관계 속에서 인식되는 이유입니다. 삶을 담아내는 예술이야말로 인간의 표본이며, 그것이야말로 철학에서 추구하는 진리의 구조이기 때문입니다. 미학은 실존하는, 실존했던 예술의 낱낱을 해명하는 작업입니다.

누군가는 하나의 예술품을 그 시대의 철학이라는 경작지에서 자란 한 그루의 나무와 비교하기도 했습니다. 또는 거기에 매달린 한 알의 열매로도 규정했습니다. 그렇게 보자면 미술과 음악, 문학과 정치, 사상과 법, 종교와 과학 심지어 정신과 의식, 습관까지도 철학이라는 밭에서 경작되는 작물들인 셈입니다. 흔히 인문학 옹호자들이 말하는, 튼실하고 맛있는 과일이 맺히려면 철학이라는 밭이 기름져야 하며, 성실하고 지속적으로 관리가 필요한 이유는 지금의 삶을 이루는 모든 동사가 그 철학의 밭에서 일궈지며 그 자양분으로 유지되기에 그렇습니다. 어쩌면 철학자들 스스로 세상의 진리를 직접 보고 싶은 욕망에서 이미지가 필요했으며, 그래서 예술을 수호하고 지원했을지도 모릅니다. 본다는 것으로써 세상에 현상되는 진리가 인간의 삶에 손쉽게 다가설 수 있도록 말입니다.

그렇다면 르네상스와 바로크의 차이, 정연한 르네상스와 모호한 바로크가 나타나게 된 배경은 무엇일까요? 두 시대를 경작시킨 철학과 그러한 열매들을 맺게 한 햇살과 바람은 어떤 종류였을까요? 중세를 지나 온 르네상스의 밭과 거기서 싹트고 자리 잡은 바로크의 밭에서 자란 수확물들이 이처럼 다른 배경에는 어

떤 철학적 자양분이 작용했을까요? 눈치 빠른 독자들은 그 시대의 철학이라는 것이 아마도 당시의 세계관에 대한 보편적인 시선과 지식, 예컨대 천문학적 사유와 연결되어 있지 않을까를 상상할지 모릅니다.

아닌 게 아니라 중세 말기, 르네상스 시대를 통해 대두된 유명론과 그에 따른 우주관의 변혁은 무한하고 동질적인 철학의 방향성을 구축했습니다. 또한 그에 따른 하위의 정신세계를 이끌었습니다. 우리가 사는 세계는 어떠한 주변도 중심일 수 없습니다. 지구는 수많은 행성 가운데 하나일 뿐이라는 니콜라우스 쿠자누스Nicolaus Cusanus의 직관은 한마디로 우주의 무한을 설명하는 철학적 중심점을 형성했습니다. 아울러 조르다노 부르노Giordano Bruno는 세상 만물의 위치는 신으로부터 등거리에 위치하며, 우주를 구성하는 행성들도 제각각의 중심점에 있다는 사실을 세상 속에 상정했습니다. 즉 우주는 무한하게 퍼져 있고, 태양도 밤하늘의 별들처럼 하나의 행성에 불과합니다. 그래서 무한히 넓은 이 세계는 우주의 영혼에 의해 인도되고, 모든 존재가 그로부터 자기 자신의 활동력을 가진다는 지극히 유물론적인 논리입니다. 하지만 이러한 그의 무한 우주론은 로마 가톨릭의 입장에서 보면 교리 자체를 부정하는 심각한 이단 발언일 수밖에 없었습니다. 이에 부르노는 로마 교황청의 이단 심문소에서 이단 혐의로 유죄를 선고받고, 1600년 로마의 광장 한복판에서 공개적으로 화형에 처해졌습니다.

"말뚝에 묶여 있는 나보다 나를 묶고 불을 붙이려 하는 당신들이 더 두려울 것이오."

화형 직전에 로마교황청을 향해 그가 외친 말입니다. 하지만 역사는 아이러니합니다. 그로부터 한 세기가 지난 1705년 아이작 뉴턴Isaac Newton은 영국 여왕으로부터 만인의 존경을 받는 기사 작위를 하사 받았습니다. 부르노와 하나도 다르지 않은 똑같은 관점과 주장으로 말입니다.

아무튼 우주의 원리상 모든 존재는 원칙적으로 그 위치와 방향이 같은 거리를 유지하는 등가성을 형성한다는 지극히 도발적인 그들의 견해는 지상과 천상 사이에 대한 규정, 즉 물리적 관념에 따른 질적인 차이와 그에 따른 신과 인간의 관계를 재정립했습니다. 무한한 공간 어디에도 절대적인 중심은 있을 수 없으며, 세상과 자연이란 모름지기 평등하다는…. 천상에서 지상으로, 빛에서 어둠으로, 선에서 악으로 이어진다는 중세 기독교의 위계적 서열은 그렇게 희미해지는 상황을 맞이합니다.

이러한 우주적 견해와 세계관의 변화는 미에 대한 관념도 변화시켰습니다. 만물이란 신에 의해 창조되었으므로 그 자체로 아름다울 수밖에 없다는 형이상학적 중세 미학은 감각을 초월함으로써 더욱 더 완전하고 초자연적이며 초인간적인 아름다움에 이를 수 있다는, 다시 말해 천상과 지상, 빛과 어둠, 선과 악처럼 '미와 선善'도 기본적으로 위계적으로 연결되어 있으므로, 선뿐만 아니라 미도 완전함 속의 진리여야 합니다. 그렇기 때문에 중세적

240

관점에서 예술은 그러한 미를 절대로 대체할 수 없다는 논리가 성립됩니다. 아무리 인간이 만드는 예술이 자연에 근접하게 묘사되었다 하더라도 자연의 수준에는 도달하지 못하기 때문입니다. 자연은 신의 창조물이므로 예술과 같은 인간적인 창조물보다는 훨씬 더 완전하다는 사유입니다. 따라서 중세의 미학은 그러한 미에 주관적 인자가 있다는 것을 그저 받아들이면 되는 개념입니다. 하지만 이런 중세적인 미의 주관성은 르네상스로 접어들면서 인간에게 직접 적용되기 시작합니다. 인간의 삶을 자극하는 예술의 본질적 기능이 움트기 시작한 것입니다. 단순한 자연의 모방이 아니라 예술을 위한 예술이 추구되었습니다. 비록 신학적 진리와는 상반되지만, 예술 고유의 진리 또한 자연의 법칙으로부터 이어지는 산물이기에 그러한 진실에 접근하고픈 욕망의 변화는 수용되지 않을 수 없었습니다. 신뿐만 아니라 자연과 인간을 포함한 모든 실재에 대한 자유로운 태도와 그런 태도를 변형할 주권적 권리를 의식하기 시작한 것입니다.

모든 형상과 이데아들의 합성체, 즉 신이 창조한 세계를 라틴어로는 'Mundus', 희랍어로는 'Cosmos'라고 합니다. 세계란 장엄하고 종합적인 조화체입니다. 이런 매력이야말로 미의 표상입니다. 자연과 우주를 구성하는 요소들의 조화 속, 즉 색채와 형상들의 조화 속에서 미의 매력이 발견될 수 있다는 입장입니다.

"정신의 미는 마음에 의해 지각되고, 육체의 미는 눈에 의해, 소리의 미는 오직 귀에 의해 지각된다."

르네상스 미학의 초석을 놓은 철학자 마르실리오 피치노Marsilio Ficino는 이처럼 완벽하고 치밀하고 정확하게 표현된 형상의 진리는 신으로부터 창조된 만물의 진리와 다르지 않다고 했습니다. 요컨대 미의 실체란, 인간의 신적 선함이 반사된 아름다운 사물을 봄으로써 자기 자신을 성찰하고, 이에 내적으로 선해져 자신의 신성을 스스로 발견하게 된다고 주장했습니다. 하지만 그러기 위해서는 알베르티Leon Battista Alberti가《회화론Della Pittura》에 쓴 것처럼, 멀리 떨어져 있는 대상이 눈앞에 다가와 있는 것 같은 시공간을 뛰어넘는 '정확한 재현'의 '신성한 힘'을 갖추고 있어야 합니다.

> "회화는 진정으로 신적인 능력을 소유하고 있다. 우정이 그러한 것처럼, 회화는 존재하지 않은 사람들을 존재하게 만들 뿐만 아니라 죽은 사람들을 수백 년 후에도 살아 있게 만든다."

그래서일까요? 르네상스 미술은 앞서 말했듯이 형태와 비례의 완벽함과 조화의 확고부동함에 기초합니다. 그래서 화면을 보면서 느끼는 감정도 완결함과 정연함으로 일갈됩니다. 르네상스의 첫 번째 키워드는 경건함으로 시작됩니다. 고유한 진리와 불변함의 절대성이 모든 종류의 세속과 대치되며, 모든 사사로움을 정화시키는 영원함과 이상적인 언어에 기초합니다. 지금까지 우리가 살펴본 르네상스 미술에 부합하는, 그리고 바로크 개념과는 근본적으로 상반되는 인식이라 할 수 있습니다.

바로크는 움직이고, 흔들리며, 사라지고, 현기증 납니다. 그

242

리고 용솟으며, 기울어지고 그래서 허물어지며, 망설여지는 모든 불안적인 것의 총합입니다.

존재와 본질의 시현

천문학의 새로운 발견과 인식은 이처럼 세계관의 변화를 가져오며, 추구해야 할 진리의 종류까지 바꾸어 놓았습니다. 그것은 한마디로 데카르트가 주도하는 철학에서 라이프니츠 철학으로의 변화라고 할 수 있습니다. 16세기를 전후한 르네상스 세상과 17세기의 바로크 세상에는 그것을 지원하는 세계관, 즉 철학이 있었습니다. 과일나무처럼 각각의 세상 속에 자생하는 그런 정신들의 생장이 있었습니다. 그래서 그런 과일을 먹고 살아가는 사람들에게는 당연히 그런 종류의 정신, 생각, 사유, 관점들이 배기 마련입니다.

"세상은 무엇인가?"
"세상은 왜 존재하는가?"
"세상은 무엇으로 만들어지는가?"

이러한 존재적 질문은 우리의 기분을 항상 경직되게 합니다. 질문을 던지는 사람의 말투도 그렇고, 듣는 사람의 표정도 대

부분 그러합니다. 그런 질문 앞에서는 모두가 일순간 딱딱해져 버리기 일쑤입니다. 존재에 대한 문제에는 이상하게 그런 분위기가 일어납니다. 존재라는 것 자체가 우리에게는 너무 멀리 있거나 혹은 너무 가깝게 있으며, 무엇보다 익숙하지 않고, 일상 저 너머의 건조하고 진공 차원의 형이상학으로 여겨지기 때문입니다. 일상 저 너머의 거기, 경험 저 너머의 거기에 세상을 움직이는 무언가 근원이 있을 거라는 인식, 그것이 존재론이고 형이상학, 즉 철학일 것입니다.

그렇다면 그것은 무엇일까요? 떠올리기만 해도 답답한 이 딱딱한 문제에 대한 탐구는 고대 그리스 시대부터 이미 시작되었습니다.

"사물의 시초는 무엇인가?"

그리스인들에게 사물의 존재란 선행先行해서 존재하는 사물 이외의 힘, 다시 말해 신과 같은 신화적 관점이 아니라 사물의 존재를 있는 그대로 보려는 욕망에서 출발했습니다. 그래서 창조론적인 시선이 아니라 실증적인 차원에서 세상과 존재를 규명하려 했습니다. 그런 의미에서 그리스 철학은 출발부터 이미 존재에 대한 추구였다고 볼 수 있습니다. 기록된 최초의 탐구자는 파르메니데스Parmenides입니다. 그에 의해서 '존재'는 현실의 제약을 떠나 도달되는 완전무결한 것, 그러한 사고思考의 대상이 될 수 있었습니다. 그렇다면 그것은 존재가 아니라 비존재가 아닐까요? '현실

의 제약에서 벗어나 있는 완전무결한 그것', 과연 그것은 무엇일까요? 현실 속에서 실재하는 모든 것은 생성하고 소멸하는 근본적인 한계를 가지는데, 현실의 제약을 떠난 완전무결함이라니…. 인간의 이성으로 감당하기에는 너무나 벅찬 문제가 아닐 수 없습니다. 그렇다면 형이상학적이고 영원한, 걷잡을 수 없도록 어렵고 아득하기만 한 비존재로서의 존재라는 것은 도대체 무엇일까요?

이러한 비존재의 문제를 처음 제기한 사람은 플라톤이었습니다. 그에 의하면 세상의 모든 존재는 비존재가 있기에 우리가 그것을 감각할 수 있다는 것입니다. 존재를 있게 하는 비존재의 그것은 항구적이며 초월적인 실재, 육안이 아니라 이성의 눈으로 통찰되는 사물의 순수하고 완전한 형태이며, 인간이 감각하는 현실적인 사물의 원형으로서 모든 존재와 인식의 근거가 되는 존재의 시현示現입니다. 플라톤은 이를 '이데아idea'라고 칭했습니다. 하지만 그의 제자 아리스토텔레스는 존재의 본질적 차원에서 이 문제를 조금 다르게 보았습니다. 모든 '있는 것'은 어떤 '그 무엇'이며, '그 무엇'이 그 존재의 본질이라는, 고로 존재의 본질이란 '실재하는 무엇'입니다. 그것으로 모든 만물이 이루어지는, 즉 최초 단위의 물질인 '원자Atom'의 개념을 구상했습니다.

'사물은 무엇으로 만들어졌는가?'라는 궁극의 질문, 이른바 '바위를 깨뜨리면 돌멩이가 되고, 돌멩이를 잘게 부수면 모래가 되는데, 모래를 더 잘게 부수어 나가면 최종적으로 그 끝에는 무엇이 있을까?'로 한 발짝 더 나아갑니다. 그리고 그 무엇은 나무나 물고기를 그렇게 했을 경우도 같은 것일까? 이런 의문을 계속 생

각하다 보면 결국은 돌턴_{John Dalton}의 원자 이론에까지 다다르게 됩니다.

"모든 물질은 더 이상 쪼개지지 않는 원자로 이루어져 있다."

돌턴의 원자 이론도 따지고 보면 고대 사람들이 주장한 것과 근본적으로는 같은 이야기입니다. 하지만 고대인들의 원자 이론이 추리와 사색에 바탕을 두었다면, 돌턴은 자신뿐 아니라 이전의 다른 과학자들이 오랜 기간 실험을 토대로 증명해 낸 물리적 사실에 대한 결과입니다.

그가 원자를 발견하기 전, 고대인들이 가졌던 초미립자에 대한 상상, 즉 근본적인 존재의 원인, 존재에 대한 실체의 문제는 돌턴의 원자보다 훨씬 더 생기 있고, 더 극적이었던 것 같습니다. 우리가 알려고 하는 진리의 실체, 그것이 무엇이냐에 따라서 인간과 삶의 의미는 전혀 다른 것이 될 수도 있습니다. 그렇기에 인간에게 근본적 존재의 실체는 유사 이래 항상 중요한 문제가 아닐 수 없습니다. 출생의 비밀이 밝혀지면서 주인공의 삶이 확 바뀌는 아침드라마의 사연처럼.

우리가 빵을 먹다가도 가질 수 있는 의문, 이 빵은 무엇으로 만들어졌을까를 상상하면서 밀가루 한 알에 대한 근원적 물음을 되짚다 보면, 빵이라는 존재와 그 가치가 다르게 규정될 수 있습니다. 또한 그로 인해 빵을 먹는 이유와 의미도 달라집니다. 근본적으로 무엇인지를 알아야 용도와 의미가 명확해지는, 이른

바 '존재의 근원'에 대한 해답에 접근할 수 있습니다. 그래서 세상을 이루는 가장 작은 것을 밝혀내는 일은 필요하고 또 매우 중요한 문제가 됩니다. 내가 누구인지, 나아가 내가 무엇이고, 내가 무엇일 수 있는지에 대한 끝없는 자기 규명과 존재의 근거를 찾아가는 여정은 한 번도 중단된 적이 없었습니다. 그리고 그 여정의 선두에 고대 철학자들이 있었습니다. 그들의 후손, 돌턴이 발견하고 정의한 원자론을 1803년 철학 학회지에 발표했다는 사실도 그러한 모든 것을 뒷받침해 주는 반증 같습니다. 세상을 이루는, 우리가 감각하는 모든 것이 무엇으로 이루어졌는지를 밝히는 일은 과학의 문제를 넘어 궁극적으로 철학의 문제이기 때문입니다.

그렇다면 르네상스와 바로크의 시기에는 원자를 어떻게 상상했을까요? 과학이 열린 시대라 하더라도 아직은 그것을 밝혀낼 광학 장비가 없던 그 시대에는 사람들이 그토록 작은 세상을 어떻게 탐구하고 규정했을까요? 그리고 그러한 탐구의 중심에는 누가 있었을까요?

르네상스 시대의 중심에는 데카르트가 있었습니다. 그는 르네상스풍의 독보적인 철학자였습니다. 즉 신이 지배하던 중세를 지나 근대라는 새로운 세상에 사람들의 삶을 조우시킨 서구 철학의 핵심부였습니다. 모든 것을 의심함으로써 의식할 수 있으며, 인간 스스로 사유의 주체임을 역설했던 그는 우리에게 '코기토Cogito'로 유명한 르네상스 철학자입니다. 신의 명령에 무반성적으로 의지하던 인간에게 스스로 생각하고 판단하는 자아의 터전을 마련케 한 장본인이 바로 데카르트였습니다.

신의 시대에서 인간의 시대로의 전환, 르네상스는 인간이 스스로를 깨달으며 피동적인 개체에서 세상의 주체로 거듭나는 의식전환의 시대였습니다. 그리고 데카르트는 그 시대의 기초를 마련한 철학자였습니다.

 데카르트의 진리는 한마디로 명료합니다. 필연적으로 참이라고 인식된 것 이외에는 그 어떤 것도 참된 것으로 받아들이지 말 것. 속단과 편견 없이 정신에 나타나는 것 외에는 그 어떤 것도 판단하지 말 것. 내 생각들을 순서에 따라 이끌어 나갈 것. 검토할 어려움들을 각각 잘 해결할 수 있도록 가능한 작은 부분으로 나눌 것. 가장 단순하고 가장 알기 쉬운 대상에서 출발하여 마치 계단을 올라가듯 조금씩 올라가 가장 복잡한 것에 대한 인식에 도달할 것. 아무것도 빠뜨리지 않았다는 확신이 들 정도로 완벽하게 열거하여 자명함에 도달할 것.

 "아주 작은 의심이라도 있는 것이라면 그것은 잘못된 것이기에 모두 버려야 한다. 그리고 전혀 의심할 수 없는 무엇인가가 나의 신념 속에 남는지 어떤지를 살펴보아야 한다."

 감각은 우리를 속일 수 있기 때문에 믿을 수 없다는 데카르트의 진리에 대한 철학적 명제는 결과적으로 르네상스 예술의 자양분이 되었을까요? 시각적 명료성, 공고함, 가시적 리얼리티, 수학적 형태미, 원근법적 질서와 원칙, 균질성이라는 엔진의 연료가 되어 주었을까요?

가령 비례와 원근법 이론의 최초 저술로 알려진 알베르티 Leon Battista Alberti 의《회화론Della Pittura》은 광학과 기하학, 수학에 입각한 회화적 구성과 제작 방식에 대하여 설명합니다. 알베르티는 회화란 단순한 자연의 모방이 아니라, 자연과 그 원리의 현상체가 되어야 한다고 생각했습니다. 여타의 실용적 기술이나 학문과 구별되는 지적 활동으로서의 회화론을 주장하며, 그가 가장 중요하게 강조하는 지점은 자연의 완벽한 재현이었습니다. 그는 자연과 인간을 포함한 세계의 모습을 본래 상태보다 더 아름답고 가치 있는 것으로 표현할 수 있는 힘이란, 자연과의 닮음을 통해서 실현된다고 보았습니다. 그리고 그러한 최종적인 힘은 수학적 질서에서 비롯된다고 믿었습니다. 그래서 그는 회화의 최초 시작을 나르키소스의 행동으로 간주했습니다.

"연못 속에 비친 자신의 모습을 잡으려는 나르키소스의 자기도취적 행위야말로 회화적인 예술 행위가 아닌가?"

《회화론》에서 알베르티는 '회화란 세계에 아름다움을 더할 수 있으며, 세계를 아름다움이라는 가치 속에서 재현할 수 있다'고 주장합니다. 세계 자체가 이미 조화롭고 균형 잡힌 이성적 토대 위에서 창조되었으므로, 수학적 비례와 원근법을 통해 겉으로 드러나는 세계의 불완전한 모습을 바로잡고, 감각의 오류를 사라지게 할 수 있다는 논리입니다.

이는 낙관적 세계관과 이에 근거하는 예술의 '아름다움'이

야말로 세계의 본질적 모습, 즉 '코기토'의 현상체라고 말한 데카르트의 논리와도 부합되는 견해였습니다.

"나는 생각한다. 그러므로 나는 존재한다."

데카르트의 유명한 이 잠언은 라틴어 어원인 'Cogito Ergo', 즉 '코기토'를 통해 괴변론자들의 어떠한 가정에 의해서도 동요될 수 없는 견고하고 확실한 진리를 강조하기 위해 주창되었습니다. 이는 데카르트를 통한 르네상스 시대의 보편의식이 구가한 철학의 제일원리입니다. 아무리 모든 것을 의심하더라도 의심하는 자기의 존재는 의심할 수 없다는 것, 이것이야말로 데카르트 철학의 핵심을 이루는 근대 철학의 수원지라 할 수 있습니다.

형이상학적인 관점에서 그의 철학은 돌처럼 단단합니다. 조금이라도 의심의 여지가 있는 것은 모두 버려야 합니다. 그래서 가장 먼저 감각을, 그리고 명증한 토대 위에 있다고 여겨지는 기하학적 추론을 버립니다. 자연학적인 가정도 마찬가지입니다. 내 몸, 사물, 세상도 꿈속처럼 헛것일 수 있기에, 그렇게 모든 것을 버려도 '내가 생각하고 있다'는 사실만큼은 사라지지 않습니다. 그렇게 나는 생각하고, 고로 존재하는 것입니다.

알베르티도《회화론》에서 개념적으로 이와 다르지 않은 주장을 내놓고 있습니다. 화가란 자신이 보는 것만을 순수하고 직접적으로 드러내야 한다는…. 예술이란 자연의 모방이지만 자연의 외관을 모방하기보다는 자연의 법칙을 모방해야 한다는 주장입

니다. 여기에서 알베르티가 말하는 자연의 법칙이란 자연으로부터 나타나는 자연스러움의 질서를 있는 그대로 이해하고 따르고 구사하는 것입니다.

자연은 의심의 여지가 없는 순수하고 명확한 질서에 의해서 작동하는 엄청나게 복잡한 시스템입니다. 하지만 외적으로는 대단히 무질서한 형상으로 나타나는 것이 자연의 모습입니다. 구름이나 산의 모양, 나무의 모양은 모두가 제멋대로여서 똑같은 것이 하나도 없어 보입니다. 자연은 인간의 지각으로는 감지 불가능한 원소 단위의 수많은 것이 상호작용함으로써 외적으로는 그렇게 무질서한 모양을 나타냅니다. 이른바 카오스라는 불규칙하고 예측 불가능해 보이는 복잡계complex system를 통해서 유지됩니다. 하지만 카오스도 더 깊은 차원에서는 인간의 감각 기준을 넘어서는 정교하고 명확한 대질서가 내재되어 있습니다.

알베르티가 말하는 '자연과의 닮음', 즉 자연스러움의 질서도 같은 맥락입니다. 어떠한 인위적 주관성도 허용치 않는 자연 그대로의 패턴을 읽어서 내외적으로 나타내야 한다는 것입니다. 언뜻 보면 무질서해 보이지만 엄밀하게는 한 치의 오차도 허용치 않는 초정밀의 질서체계로 이루어진 자연처럼 예술도 당연히 그래야 한다고 주장합니다.

"예술은 과학 못지않게 일정한 원리와 가치, 규칙을 토대로 삼아야 하며, 올바른 원리를 따라 작업하는 것이 예술의 본질이다. 주의 깊게 원리를 지켜서 예술에 적용하는 사람은 가장 아름답

게 자신의 목표를 달성해 낼 수 있다."

알베르티가 말하는 예술이란 원리를 토대로 삼아야 하기 때문에 임의성이 아니라 필연성의 문제, 다시 말해 '미'는 어떤 것도 더하거나 뺄 수 없고 변화시킬 수도 없으므로 필연성과 예술가의 독창성이 독특하게 결합한 작품이야말로 참된 예술일 수 있다는 논리입니다.

인간다움의 조화

'다시 태어남' 또는 '재탄생'. 잠들었다가 혹은 죽었다가 다시 깨어나거나 살아나는 것, 그것이 '르네상스Renaissance'의 원뜻입니다. 그만큼 르네상스는 서양 역사를 통틀어 가장 중요하고 의미심장한 시기로 평가됩니다. 동화 같은 중세의 꿈속 같은 밤을 보내고 깨어난 아침이 곧 르네상스인 것입니다.

그렇다면 르네상스를 대표하는 데카르트의 철학은 그러한 중세적인 신을 부정하는 것일까요? 일단 그건 아니라고 말할 수 있습니다. 데카르트는 코기토를 세상과 나의 존재를 인식하는 개념 원리로 이용했을 뿐입니다. 그리고 동시에 코기토의 원인이라 할 수 있는 신을 존재상의 제일원리로 상정했습니다. 이 말에서 그의 코기토는 초월적인 신을 매개로 세계의 인식과 그 지평의 가능성을 확대할 수 있다는 의미입니다. 이른바 육체와 영혼의 구별, 동시에 육체와 영혼의 결합을 인식함으로써 감각의 실천적인 가치를 확증할 수 있다는 의도입니다.

그의 또 다른 이론, 정념론情念論도 마찬가지입니다. 인간의

정념을 통제하는 의지의 주체는 정치나 도덕에 의하며, 그러한 자기통제와 성찰을 매개로 해서 신과 같은 진정한 자율을 획득할 수 있습니다. 그런데 여기서 우리가 주목해야 할 점은 자기성찰과 함께 동시에 따라오는 타자의 개념입니다. 왜냐하면 생각한다는 것이란, 나만의 전유물이 아니라 상대방도 당연히 가지는 의식이기 때문입니다. 내가 내 생각을 하듯, 남도 자신에 대해 생각할 수 있으며, 그것은 곧 그와 나의 차이로 나타난다는 사실입니다.

나와 타자와의 관계를 원만하게 유지함으로써 삶을 순조롭게 이끌어가는 방법은 본질적으로 조화에서 비롯됩니다. 요즘 들어 특히 흔하디 흔한 소통이라는 말, 모든 문제는 소통의 부재 때문에 일어나며, 진정한 소통을 위해서는 마음을 열고 어쩌고저쩌고 해야 한다는 그 소통 말입니다. 당시에도 이 부분에 대한 연구는 데카르트뿐만 아니라 홉스Thomas Hobbes, 루소Jean Jacques Rousseau를 포함해서 실로 많은 학자가 앞다퉈 다루었던 논제였습니다.

중세라는 수동적 사회에서 능동적이고 복잡 다양한, 그러면서 극적으로 고도화된 르네상스라는 세상을 맞이해 순조롭게 살아가려면 어떤 식으로든 소통의 문제가 신중하게 관리되어야 했습니다. 이를 위한 조화체계는 그리 쉬운 문제가 아니었습니다. 하나의 사회란 크던 작던 간에 대단히 복잡하고 미묘한 이해관계가 얽히고설켜 돌아가기 때문에 조금만 자기중심적인 차원으로 어떤 제도를 정하거나 정책을 펼친다면 부작용이 따를 수밖에 없습니다. 그래서 전체를 아우르는 합리적인 원칙이 필요하고 그 중심에는 건강하게 작동하는 인문학이 자리하여야만 합니다. 그것

으로 세상이라는 톱니가 순탄하게 돌아갈 수 있습니다.

발전의 신기함과 환각에 맹목적으로 이끌려서 정신 못 차리는 오류들을 자행하지 않도록, 사리 판단의 중심에 인문학이 있어야 하고 그것은 결국 인간다움에의 조화입니다. 아무리 고차원적인 수준의 사실들이 우리 삶에 들어오더라도 공감과 조화가 전제되지 않으면 절름발이 문화가 되어 버리는 이치입니다.

나는 누구인가?

르네상스 이후, 17세기에 통용된 바로크적인 사유는 어떨까요? 명석하고 논리적인 사유를 추구하는 르네상스 고전주의의 그것과는 어떻게 다를까요? 존재론적인 관점에서 두 시대를 비교해 보겠습니다. 그러려면 두 시대의 정신적 중심을 구축하는 데카르트와 라이프니츠의 철학적 사유를 비교해야 합니다.

우선 데카르트는 자아, 신, 세계의 존재를 성찰을 통해서 증명하려고 했습니다. 성찰의 주요 주제는 '나', '신' 그리고 '세계'에 관한 인식의 확실성이었습니다. 데카르트가 의심의 대상으로 삼는 것도 그 관념에 대응하는 외부 대상의 실재 여부입니다. 더이상 의심할 수 없는 절대적으로 확실한 인식을 찾아내기 위하여 모든 것을 의심해 본다는 논리입니다. 소위 '방법적 회의'라고 할수 있는 이러한 의심은 명석판명하게 참인 것, 즉 아무리 의심하려 해도 의심할 수 없는 절대적으로 참인 인식을 찾아내는 것이 목적입니다. 모든 것이 의심스럽다 해도 의심하는 '나'는 확실하므로, 그 사유의 주체인 '나'의 존재는 절대로 의심할 수 없다는 결

론입니다. 그러므로 '나'의 존재에 대한 인식을 확립한 후에 이를 토대로 또 다른 절대적으로 확실한 인식을 찾아 나가면 '나'와 내 안에 있는 '신'의 확실성을 충족시킬 수 있다는 것입니다. 자명하다고 생각하던 신의 세계를 인간 중심으로 그 지식적 체계를 전환하는 관점이라 할 수 있습니다.

　　여기에 반해, 라이프니츠는 데카르트가 펼치는 명석한 인간다움이란 그 자체로 우리에게 대상을 재인식하게만 할 뿐 진정한 인식을 심어 주지는 못한다며 틀리다고 반박합니다. 명석판명만으로는 본질에 도달하지 못하고, 단지 겉모습 내지는 부대적인 특징에만 관여할 수 있다는 입장입니다. 또한 그런 겉모습들로는 진정한 본질을 볼 수 없으며, 겨우 어림잡을 수밖에 없을 뿐이라는 의미입니다. 따라서 데카르트식의 명석판명은 왜 세계가 필연적으로 그런지를 보여 주는 원인에는 결국 도달하지 못한다는 것입니다. 라이프니츠 논리의 이러한 요지는 결과에 대한 앎이 아니라, 어떻게 '결과에 대한 앎'이 '원인에 대한 앎'에 의존하는지를 진실로 아는 데 있습니다. 명석판명이란 결과적으로 출현할 대상에 집중하는 정신을 다시 알아보는 일, 다시 식별하는 일, 문자 그대로 재인식에 불과하기 때문입니다. 그러므로 참다운 타자의 이해란 명석판명한 의식이 아니라, 그 대상이 발생한 이유로부터 그 대상을 사유함입니다. 즉 원인에서 결과까지를 인식함입니다. 결과에 대한 참된 타자의 인식이 어떻게 그 자체 의식에 의존하는지를 보여 주어야 하며, 무엇보다 명석판명한 결과를 출현시키는 적합한 원인과 이유에 대한 앎이 우선되어야 함을 강조합니다.

결국 이 말의 핵심은 데카르트와 같이 '나', '신' 그리고 '세계'의 존재에 관한 인식 같은 병렬적인 순서가 아니라, 더 근원적인 자기 이해에서 우러나오는 '자기다움'에 기초해야 한다는 것입니다.

"진정한 나는 누구인가?"

이 물음에 대한 답을 내가 처한 세계 속에서만 구하려 한다면, 얻어진 답은 그 자체로 한계가 되고 말 것입니다. 데카르트의 명석판명한 논리로써 측정되는 나의 겉모습은 결국 내가 아닌 것이 되고 맙니다. 그렇다면 나의 한계 너머, 보이지 않는 시작과 보이지 않는 끝 너머에 있는 나를 사유한다는 것은 과연 가능한 일일까요?

한계 너머로 나아가기 위해서 내가 할 수 있는 일은 다른 사람의 사유를 좇아보는 것입니다. 즉 알고 싶은 물음에 대한 진지한 사유의 흔적이 있는 곳이라면 어디든지 찾아가 그의 사유를 나의 사유와 견주어 보는 것입니다. 따라서 라이프니츠의 관점으로 바라보는 진리는, '인간은 어디에서 왔는가?' '인간은 무엇을 위해 사는가?' '인간은 어디로 가는가?'의 물음에 의한 함수적 탐구로 이어집니다. 인간의 근원을 밝힌다는 것은, 곧 인간의 심연 안에서 인간 이상의 것을 발견하는 일이기 때문입니다.

"바닷가의 파도소리를 예로 들면, 몇 개의 파도가 막 생겨나서

우리가 그걸 미세하게 느끼는 것은 다음에 일어날 파도의 지각을 느낄 수 있는 관계 속으로 들어가기 위함이며, 그것은 다른 것보다 더 두드러지고 의식적인 것이 된다."

라이프니츠가 제시하는 이 예시에서 우리는, 파도소리가 인식된다는 것은 한낱 결과일 뿐이므로 파도가 생겨난 저 깊은 배후에 무엇이 있을지를 생각해 봐야 합니다. 선명하고 뚜렷한 파도의 모양과 소리는 우리가 눈으로 보고 귀로 직접 들을 수 없는 깊은 바다 속 어두컴컴하고 복잡한 물방울들의 움직임이 존재하기 때문입니다. 라이프니츠는 이처럼 현상 그 배후에 존재하는 잘 보이지 않는 것을 읽어야 한다고 주장합니다. 그러한 감각을 그는 '미세 지각'이라고 했습니다. 이미 나타난 것의 저 깊은 배후에 있는 미세 지각, 감각되는 대상 그 너머에 있을 잠재적인 원인을 의식하고 인지하자는 사유입니다. 따라서 우리가 하나의 대상을 진실로 안다는 것은 눈앞에 보이는 대상의 외면만이 아니라, '실체'라는 외형 그 너머에 포진하고 있을, 당장 눈앞의 감각으로는 포착되지 않는 그 대상의 배후까지를 인식함입니다. 눈으로, 귀로, 입으로, 손으로 느낄 수 있는 '지금 여기'의 그 대상을 제대로 알기 위해 그 존재의 배후를 지각해야 한다는 사유의 필요성을 강조한 것입니다.

예를 들어 바로크 미술의 테네브리즘 기법에 의한 카라바조의 그림 〈잠자는 큐피드Sleeping Cupid〉에 등장하는 큐피드는 짙은 어둠의 배경 속에 몸의 상당 부분이 잠겨 일부만 드러나 있습니

다. 하지만 우리의 인식은 가려져 보이지 않는 큐피드의 나머지 신체 부분과 그 배경까지 상상하고 인지할 수 있습니다. 어두워서 당장은 보이지 않지만 우리의 의식은 그 부분까지도 인식의 지평을 연장할 수 있습니다. 가시적인 형태와 그 패턴으로부터 연장된 보이지 않은 부분과 그 여운에 대한 미시적 상상력 때문입니다. 라이프니츠의 관점으로 이것은 검은 배경 속에서도 현상을 포착하려는 미세 지각에 대한 인간의 의지입니다. 아닌 게 아니라, 카라바조는 눈앞에 드러나 있는 큐피드의 일부분, 그 배후에 포진하고 있을 다른 부분과 보이지 않는 배경을 상상하려는 관찰자의 은유적인 상상의 쾌감을 그렇게 노렸을지도 모르겠습니다.

이미 예정된 조화의 질서

다시 가장 작은 것에 대한 이야기로 되돌아가 보겠습니다. 데카르트가 주장하는 가장 작은 것, 이를테면 원자라는 최소 단위에 대한 개념은 그에 상응하는 체계적인 의심의 차원으로 구축된 이론입니다. 하지만 데카르트의 의심은 라이프니츠의 상상과는 근본적으로 다릅니다. 데카르트는 사물의 본질을 '외적인 연장Extension'으로 보았습니다. 물질이란 기본적으로 무한하게 확산하려는 균등한 성질을 가지고 있으며, 그것이 끊임없이 계속되면 우주로까지 영원히 뻗어나간다는 개념입니다. 또한 반대로 그러한 물질은 계속해서 분할되기에 그렇게 계속해서 분할되어 나가면 최소의 단위가 존재할 수 없다는 것입니다. 즉 물질은 아무리 작을지라도 끝없이 쪼개질 수 있다는 논리입니다.

하지만 이 논리는 어찌 보면 원자 개념 자체를 부정하는 것처럼 들리기도 합니다. 데카르트의 입장에서 세상의 모든 물질은 신에 의해 창조되었으며, 신이 입김만 불어 넣어주면 무한하게 나누어지고 또한 재배열될 수 있다는 것입니다. 그렇기 때문에 계절

의 변화에 따른 자연의 순환 같은 우주 만물의 모습이 우리에게
펼쳐진다고 보는 것입니다.

"우주는 무한한 확산을 가진 물질이 지배한다."

물질이란 본질적으로 연장이라는 속성을 가지고 있기에
공간 속에서 계속 확산되고, 동시에 끝없이 분할되기에 물질의 최
소 단위는 애초부터 존재할 수 없다는, 그래서 원자 같은 최소 알
맹이는 끊임없이 쪼개지는 그 자체로서의 속성이라는 것입니다.

하지만 여기에는 납득할 수 없는 의심 하나가 따라 붙습니
다. 세상의 모든 것을 이루는 가장 작은 것이 하나의 알맹이 같은
실물이 아니라 계속해서 쪼개지는 속성 그 자체라면, 그것은 물질
이 아니고 원리나 관념 같은 무형의 것이 아닐까요? 플라톤이 주
장하는 이데아라는 형이상학적 관념과 무엇이 다를까요? 사물이
물질로 이루어져 있지 않다면 내가 앉아 있는 의자도 물질이 아니
라 관념 그 자체일 터인데, 그렇다면 그것은 질량도 없어야 합니
다. 의자가 있는 줄 알고 앉았다가 엉덩방아를 찧어야 하고, 영혼
처럼 보이지도 않고 촉감도 없어야 합니다.

예를 들어 A라는 사람이 돈이 필요해서 그의 친구 B에게
돈을 빌리려 합니다. 하지만 B도 돈이 없습니다. 그래서 B는 A에
게 빌려 주기 위해서 C에게 돈을 빌려 달라고 합니다. 하지만 C도
돈이 없기는 마찬가지입니다. C는 또다시 D에게 부탁합니다. 만
약 그런 식으로 계속해서 A를 위한 돈 빌리기를 무한히 반복한다

면 과연 A의 주머니에는 돈이 들어올 수 있을까요?

데카르트보다 약 50년 후배인 라이프니츠도 우리와 비슷한 의문을 가졌던 것 같습니다. 그는 데카르트의 이러한 원자 개념을 정면으로 반박했습니다. 라이프니츠는 자신이 구상하는 가장 작은 것, 원자에 대한 정의를 당시의 데카르트와 지금의 우리에게 이렇게 설명합니다.

"물질의 실체란 극단적으로 단순한 것으로부터 출발한다. 실체의 최소는 더 이상 나누어질 수 없도록 작은 것, 그것은 모나드Monade다."

라이프니츠의 모나드單子와 데카르트의 원자론Atomism, 原子論은 가장 작은 것이라는 측면에서는 비슷합니다. 하지만 질에 있어서는 전혀 다른 것으로 이해될 수 있습니다. 요컨대 그것은 물질과 단위의 차이라고 볼 수 있습니다. 라이프니츠의 모나드는 존재하는 최소의 물질이지만, 데카르트의 원자는 영원히 쪼개지는 형이상학적 최소 단위입니다. 라이프니츠는 기존의 물리적 원자 이론이 가지는 모순을 이렇게 바로잡으려 했습니다. 궁극적으로 가장 작은 것이란, 본질적으로 불가분不可分하고, 더 이상 공간적으로 확산하지 않으며 절대적으로 단순합니다. 실체하는 존재이며, 너무 단순하기 때문에 더 이상 나눌 수도 없으며, 그것은 세상이 존재하는 이유가 된다는 것입니다.

라이프니츠는 이 모든 것을 아우르는 실체를 모나드의 '활

동하는 힘'이라고 규정했습니다. 또한 물체도 아니고 더 이상 분할하지 않는 최소의 것이면서 스스로 움직이는 힘이며 생명성의 무엇이라고 보았습니다. 그래서 모나드는 타자에 의해 발전하지 않고 스스로 발전하며, 자신이 가지고 있는 것을 스스로 발현하는 특질을 가집니다. 자기의 모든 것이 이미 그 자체로서 발현된다는 관점입니다. 그리고 이는 장차 일어날 발현도 현재의 상태에서 예상할 수 있습니다. 그에 의하면 모나드는 스스로 발전해서 미래와 과거를 일원화시키며 전체성을 이미 포함합니다. 그러한 점에서 모나드는 우주의 반영이며 살아 있는 거울이라 할 수 있습니다. 모든 모나드가 각각 우주가 가지는 일체를 지닌다는 차원에서 '소우주'이고, 단자들로 구성되는 세계는 '대우주'가 되는 것입니다.

그렇다면 데카르트의 원자론 못지않게 머리를 복잡하게 만드는 이러한 모나드론은 우리에게 어떻게 감각될 수 있을까요? 데카르트의 원자론을 반박할 때 라이프니츠는 모나드가 분명하게 '실체의 것, 실물'임을 강조합니다. 그렇다면 우리가 그것을 감각할 수 있어야만 합니다. 즉 모나드를 보거나 만지거나 냄새 맡을 수 있어야 합니다. 라이프니츠는 이를 무지개의 사례를 통해 설명한 바 있습니다.

"무지개라는 것은 실제로는 너무나 작은 투명한 물방울 입자로 구성되어 있다. 그래서 그것들 하나하나는 우리의 눈으로 잘 볼 수 없다. 하지만 물방울들이 빛을 받아서 각각의 고유한 형상의 색을 띠게 되면 우리 눈앞에 화려한 무지개로 나타난다."

물방울과 햇빛이 굴절되어 만들어 내는 무지개라는 현상을 예로 들었습니다. 소나기가 지나간 대기에 산재하는 물방울들은 너무나 작아서 우리 눈에 직접 보이지는 않습니다. 하지만 그것들 하나하나가 빛을 받아서 방향이 꺾이고 흩어지며 각도에 따라 햇빛의 색깔이 각각 조금씩 다르게 굴절되면 전체적으로는 하나의 무지개로 나타납니다. 라이프니츠는 모나드를 미세한 물방울 같은 것이라고 비유했습니다.

결국 모나드는 모든 존재의 기본으로서, 그 자체로서 실체이고, 영혼성을 가진 무엇이라고 정의할 수 있습니다. 그런 식으로 라이프니츠는 모나드를 큰 물고기 무리 속의 한 마리의 물고기로도 비유했습니다. 바다 속 물고기 떼는 무지개처럼 하나의 커다란 형상으로 보이지만 그 형상의 실체는 물고기 수천, 수만 마리가 모인 것입니다. 그리고 그런 물고기 떼의 형상을 이루는 한 마리의 작은 물고기도 그 자체로서 하나의 개체입니다. 살아 있으며, 본능을 가지며, 심지어 성격도 가지고 있습니다. 그래서 그 물고기들은 군집의 형상을 이루는 작은 점들 같지만, 따지고 보면 단 한 마리도 같은 것이 없이 각각의 '어떤 물고기'이며 '그 물고기'입니다.

무지개의 작은 물방울 하나 그리고 물고기 한 마리가 라이프니츠가 말하는 모나드로 비유될 수 있습니다. 그처럼 무수한 개별적 모나드들이 모여서 각자의 고유한 사물의 형상으로 발현된다는 논리입니다.

라이프니츠는 세상에 존재하는 모든 것은 근본적인 실체

가 모나드를 통해 이루어지고, 무지개나 물고기 떼처럼, 전체로는 하나로 보이지만 엄밀하게는 무수한 모나드들의 덩어리라고 주장합니다. 하나의 모나드는 하나의 영혼인 것입니다. 우리가 먹는 빵도 영혼들의 반죽이며, 의자, 책, 시계, 단풍잎 등 '지금 여기'의 모든 것이 결국 모나드라는 영혼들의 조합으로 이루어진 물체의 현상이라는 뜻입니다.

> "모나드는 스스로 실체로서의 표상表象, Representation을 통해서 의식적인 것 외에도 무의식적인 미소표상微小表象, Petites Perceptions을 포함한다."

라이프니츠가 말하는 표상은 외부로부터 내부로의 작용을 지시합니다. 이 작용으로 말미암아 모나드는 자신의 단순성에도 불구하고 외부의 다양성들과 관계될 수 있습니다. 그래서 모나드에 표상되는 것은 세계 전체입니다. 모나드를 '우주의 살아 있는 거울'이라고 하는 까닭도 여기에 있습니다. 각기 독립되어 있으면서 상호간에 인과관계를 가지지 않는 성질, 즉 각각의 하나가 독립적인 주체로서 존속하는 모나드의 특질입니다. 그가 주장하듯이, 입구와 창窓을 가지지 않음에도 불구하고, 모나드가 각각 독립적으로 행하는 표상 간의 조화와 통일성을 가지는 이유는 신이 미리 정한 법칙에 따라서 모나드의 작용이 생겨나기 때문입니다. 예를 들어 많은 군중이 모여 카드섹션을 할 때, 그들의 호흡이 척척 맞는 것처럼 보이는 이유는 연습으로 다져진 상호교감에 의해서

가 아니라, 카드를 들고 있는 각자의 시나리오가 독립적으로 작동해서 전체적으로는 통일감 있게 겉으로 드러난다는 것입니다. 전체를 하나로 보이게 하는 모나드 각각의 특질과 운동은 신이 만들어 놓은 프로그램에 따라 예정된 타이밍으로 작동하는 무엇입니다. 자신의 운명 스케줄에 의해서 독립적인 존재가 그때그때 스스로 행동한다고 보면 됩니다. 옆 사람이 그렇게 해서도 아니고, 누가 시켜서도 아니고, 내가 그러해야 할 운명의 타이밍이 그 순간에 도래했기에 그렇게 하는 것입니다.

　이것이 바로 라이프니츠의 '예정 조화론'입니다. 그에 의하면, 모나드들이 미리 훈련된 것 같은 현란한 조화를 나타내는 것은 필연적으로 신으로부터 주어진 프로그램이 작동되어서, 즉 예정 조화된 질서에서 비롯되는 흐름의 순간입니다. 아울러 라이프니츠는 모나드를 두 가지로 구분했습니다. 생명체와 같은 상위의 모나드, 돌멩이와 같은 하위의 모나드로…. 가령 인간과 같은 상위 모나드는 자신이 반사하는 세계의 조화를 파악할 수 있고, 자신을 창조한 신의 관념을 스스로 고양시킬 수도 있습니다. 또한 자신에게 속해질 모든 속성을 스스로 가지며, 시간의 흐름에 따라 그 속성들을 실제화 합니다. 주관적으로 나타나는 속성의 표출로 인해 객관적으로는 그 모나드에 일어난 어떤 사건이 되는 것입니다. 예를 들어 누군가 만약 수업시간에 졸음이 몰려왔다면 그것은 선생님의 따분한 설명 때문이 아니라 그의 인생 시나리오에 졸음이라는 순서가 지금 도래해서입니다. 즉 운명적으로 졸릴 때가 되어서 졸았을 따름입니다. 그래서 야단맞을 필요가 없습니다.

그런데 이 부분은 우리에게, 특히 동양인에게는 어딘지 익숙하게 들립니다. 사람의 인생이 어떤 순서와 질서에 의해 흘러간다고 여기고, 하늘이 나에게 내린 운명을 믿으며, 숙명에 순응하는 동양인의 정서와 어쩐지 닮아 있습니다. 종교라고까지 볼 수는 없지만, 비격식적인 관점에서 사람의 운명이 선천적으로 이미 결정되어 있다는 관념이 동양인의 의식 속에는 잠재되어 있습니다.

사람의 운명이 오행五行의 기氣에 의해 이루어진다는, 가령 어떤 사람이 어떤 기가 성한 몇 년, 몇 월, 며칠, 몇 시에 태어났는가를 따져 보면 그 기가 속한 오행 간의 상호작용으로 그 사람의 기의 구조가 산출될 수 있다고 보았습니다. 그러한 기의 구조를 가진 사람이 이 세상을 흐르는 기의 구조 변화와 어떻게 상호작용을 하며 살아가리라는 것을 기계적으로 풀이해 예견하는 것이 사주四柱의 원리입니다. 이렇게 보니 사주라는 것 자체도 지극히 유물론적인 발상인 것 같습니다. 그래서 인생이 좀 꼬이거나 뭐가 잘 풀리지 않는다고 생각되면, 앞으로의 삶이 어떨지 확인하려고 점집을 찾아갑니다. 과학기술이 우주로 향하고 있는 요즘도 뭐가 잘 풀리지 않는다고 생각하는 사람들은 여전히 점집을 찾습니다. 동양인의 삶에 이러한 숙명적 정서가 아직도 얼마나 중요한지를 느끼게 하는 부분입니다.

서양이 만난 동양

이 같은 사주나 주역 같은 동양적 관념이 어떻게 해서 17세기 유럽의 철학과 연관되어 있는 것처럼 보이는 걸까요? 가만히 들여다보면 라이프니츠의 모나드 철학과 중국의 역학易學이나 도가사상道家思想은 이야기의 맥락상 상당히 비슷해 보이는 부분이 있습니다. 그냥 우연의 일치일까요?

　　16세기부터 비약적으로 발전하기 시작한 항해술은 수많은 선교사를 더 먼 곳으로 보낼 수 있었습니다. 대항해시대로 불리는 만큼 유럽인들은 아메리카로 가는 항로와 아프리카를 돌아 인도와 동남아시아, 동아시아까지 이어지는 새로운 항로를 개척하는 성과를 이루어 냈습니다. 그리고 마침내 지구 반대편에 있는 중국에까지 다다릅니다. 가장 먼저 중국에 도착한 선교사는 이탈리아의 마테오 리치Matteo Ricci 신부였습니다. 유럽의 과학기술을 중국으로 들고 들어가 정신적인 접점을 만들고, 그 속에 하느님의 세계를 불어넣을 목적이었습니다.

　　1583년 중국에 도착한 리치 신부는 오랜 시간 중국에 살

며 서양 과학과 천주학에 관한 수많은 저서를 한문으로 서술했습니다. 9년 뒤 니콜로 롱고바르디Niccolo Longobardi 신부도 중국에 도착합니다. 이후 그는 중국 관리에까지 오르며 전도에 종사합니다. 그리고 수많은 중국 서적을 유럽으로 전합니다. 그 후에도 독일 예수회 신부인 아담 샬Adam Schall은 탕약망湯若望이라는 중국 이름까지 얻으며, 천문학과 관련된 많은 학술적인 공헌을 남겼고, 강희제 때 예수회 선교사 줄리오 알레니Giulio Aleni는 유럽의 철학, 논리학, 물리학, 수학 등을 중국에 소개했습니다. 또한 기우리오 알레니Giulio Aleni는 천문 역법서인《직방외기職方外紀》를 편찬했고, 페르디난트 페르비스트Ferdinand Verbiest는《곤여전도坤輿全圖》라는 역서를 저술하기도 했습니다. 또한 루이 14세가 파견한 프랑스 선교사단에 포함되어 포교를 목적으로 1687년에 중국으로 건너간 프랑스의 요아킴 부베Joachim Bouvet는 백진白晉이라는 중국 이름으로, 강희제와 회견하고 황제를 가르치는 시강侍講이 되었습니다. 그는 중국 국토를 측량해 〈황여전람도皇輿全覽圖〉라는 최초의 실측 지도를 제작하기도 했습니다. 1735년에 간행된 당빌Jean-Baptiste Bourguignon d'Anville의 그 유명한 〈아틀라스atlas〉는 이를 바탕으로 제작된 지도입니다.

당시 중국과 유럽의 교류는 우리가 생각하는 수준을 넘어서는 차원으로 진행되었습니다. 그래서 중국을 찾았던 선교사들이 가지고 고국으로 돌아간 수많은 물건 가운데는《주역周易》이나 역법에 관련된 중국의 고대 서적들도 끼어 있었습니다. 그런 것들은 아마 고전적인 뿌리에 길들여져 있었던 서양의 과학자들과 철학자들에게 대단한 흥미와 영감을 불어 넣었을 것입니다. 그 중심

에 라이프니츠가 있었습니다.

라이프니츠의 다양한 저술에 등장하는 롱고바르디 신부에 대한 언급은 구체적인 중국의 철학적 구심체, 이理에 대한 관심이 짙게 드러나는 부분입니다. 라이프니츠가 자신의 후원자인 레몽드Nicholas de Remond라는 귀족에게 보낸 서신에 그런 내용이 구체적으로 기술되어 있습니다.

> "…중국은 거대한 나라이며, 면적은 유럽보다 작지 않고, 인구와 정치는 유럽을 능가하고도 남습니다. 그들에게는 '이'라는 법칙이자 천지를 형성하는 보편적 이념이 있는데, 중국인들은 그것을 모든 피조물의 근원으로 여깁니다. 그것은 그들의 실존하는 삶의 원천이라 할 수 있습니다. 하늘이 수만 년 동안 항상 동일한 운동을 하게 하는 궁극적인 원리가 여기에 있다고 믿고 있습니다. 따라서 자연과 사물의 원리들을 언급하고 있는 중국 고전들을 정확하게 번역해서 우리가 잘 수용한다면 대단한 가치가 있으리라 사료됩니다…"

라이프니츠는 이 서신에서 중국인의 제일원리가 '이'에서 비롯된다는 점을 특히 강조했습니다. 서양의 측면에서 바라보자면 '이'는 가장 궁극적인 '존재'의 문제로 해석될 수 있습니다. 그는 편지에서 이성이나 모든 자연의 기초가 여기서 비롯되며, 가장 보편적 실체이며, 그 원인은 순수하고 정적인 '이'야말로 사물들을 조절하는 법칙이자 그 사물들을 운용하는 예지적 원리라고 설

명합니다. 피조물들의 근원과 원천에 대한 서양 고전철학의 모순과 빈틈을 이것으로 보완할 수 있다고 믿은 것입니다.

레몽드에게 보낸 라이프니츠의 서신에서와 같이, 실제로 동양인들에게 '이'는 모든 사물의 궁극적인 질서를 함의하고 있습니다. '理'자가 '다스릴 리' 또는 '이치 리', 즉 '도리'나 '이치'로 풀이되듯이, 현상으로 나타나는 삼라만상의 모든 존재가 항상 그대로 유지될 수 있도록 하는 변하지 않는 근본 원리가 '이'입니다. 그래서 '이'는 윤리적인 측면의 '도리'와 철학적 측면의 '이치'로 구분되어 인식됩니다.

한마디로, '이'는 창조되지 않고 소멸되지 않으며, 시작도 끝도 없는, 하늘과 땅과 그 밖의 다른 사물들의 물리적 원리일 뿐만 아니라 덕과 관습 그리고 그 밖의 다른 정신적 사물의 도덕적 원리로도 통하는 동양인에게는 가장 보편된 사유입니다. 눈에 보이지는 않지만 최고로 완전한 질서의 원형이라 할 수 있습니다. 라이프니츠의 서신에 담긴 내용을 하나 더 살펴보겠습니다.

> "중국인들은 '이'를 태허太虛, Grand Vuide라고도 칭합니다. 우리 서양의 관점에서 그것은 공간Espace 또는 우주에 대한 인식일 것입니다."

이 부분은 무한한 수용 능력을 가진 우주는 모든 개별적인 사물들의 본성을 포함한다는, 앞서 말한 라이프니츠의 '대우주', '소우주' 개념과 딱 부합하는 부분입니다. 동양인들에게 우주에

대한 관념이 서양의 것과는 어떻게 다른지를, 라이프니츠는 '이'의 개념을 통해 그 차이를 밝히고자 했습니다. 서양에는 존재하지 않는 '이'로 말미암아 동서양의 우주와 공간에 대한 궁극적인 차이가 나타난다는 사실을 라이프니츠는 이해한 듯싶습니다. 또한 라이프니츠는 중국의 '태허'에 대한 개념을 '최상의 충만Souveraine Plenitude'으로 규정했습니다. 즉 동양인에게 우주공간은 무無의 세계이지만, 동시에 무한無限의 공간이며, 자연의 외적인 모습과 더불어 내적 현상을 가능케 하는 만물 생성의 근원적 공간이라고 보았습니다.

동양적 측면에서 우주는 '기'로 가득 차 있는 공간입니다. 그로 인해 사물들은 주변과 항상 연결된 상태로 존재할 수 있습니다. 사물이 허공 속에 존재한다고 믿는 서양의 인식과는 근본적으로 다릅니다. 서양의 공간 개념은 텅 비어 있는, 다시 말해 진공의 상태이며, 때문에 텅 빈 공간 속에 있는 사물들은 주변과 관계없이 독립적으로 존재합니다. 밤하늘에 별들이 떠 있는 모습이 서양인들이 생각하는 우주였던 것 같습니다. 하지만 동양은 별들이 홀로 존재하지 않고, 다른 별들과 관계되어 있으며 서로가 서로에게 영향을 준다고 믿었습니다.

> "고대 중국인은 중력의 개념을 잘 이해하고 있었다. 멀리 떨어진 행성끼리도 작용이 일어난다는 사실을 오래전부터 이미 알고 있었다."

미국의 사회심리학자 리처드 니스벳Richard Nisbett이 주장한 내용입니다. 그가 말하는 우주와 자연 속 사물들의 이러한 관계는, 예를 들어 지구와 달의 상호작용, 즉 밀물과 썰물의 원리에서도 증명됩니다. 중국인들은 2500년 전부터 밀물과 썰물, 조수간만의 차이가 생기는 이유가 지구와 달 사이의 보이지 않는 어떤 기운이 서로 연결되어 있기 때문이라는 섭리를 이미 알고 있었습니다. 불과 450년 전, 천문학계의 천재라고 일컬어지는 갈릴레오도 이해하지 못했던 사실을 고대의 중국인들은 일상 속에서 터득한 것입니다. 갈릴레오가 조수 작용의 원리에 대해서 여러 가지 재미있는 가설을 세우기는 했지만 지금의 관점에서 보면 그것들은 대부분 틀린 것으로 판명되었습니다.

니스벳 교수의 저서《생각의 지도The Geography of Thought》에는 자연의 섭리와 '이'의 이치에 영향 받은 동양인들의 특징을 서양인과 비교하는 매우 흥미로운 차이들이 여러 실험을 통해서 기술되어 있습니다. 그 가운데 몇 가지만 살펴보자면, 실험자가 빨간 풍선이 갑자기 하늘로 날아가는 장면을 보여 주고 동양인과 서양인에게 그 이유가 무엇이라고 생각하는 지를 묻습니다. 그러면 서양인들은 풍선에 바람이 빠진 것 같다고 대답합니다. 풍선을 그냥 물체 자체의 속성으로만 본 것입니다. 반면 동양인은 어디선가 바람이 불어서 풍선을 하늘로 띄웠을 것 같다고 대답합니다. 바람이나 다른 뭔가를 전혀 보여 주지 않는데도 동양인들은 그런 대답을 합니다. 어떤 현상의 원인을 서양인은 사물의 내부에 존재하는 속성 때문이라고 생각하는 반면, 동양인은 사물을 둘러싼 상황 때

문이라고 생각하는 것입니다.

어떤 사람이 친절하다면 영어로는 '카인드_{Kind}'하다고 말합니다. 서양인들은 그 사람이 친절한 이유가 그 사람이 가진 착한 속성, 즉 카인드니스_{Kindness} 때문이라고 생각합니다. 서양 심리학에서는 어떤 사람이 친절한 행동을 보이면 그 사람을 친절한 사람이라고 해석하고, 무례한 행동을 보이면 그 사람을 무례한 사람이라고 해석합니다. 그러나 동양에서는 사람은 상황에 따라 친절할 수도 있고 무례해질 수도 있다고 여깁니다. 상대방이 어떻게 행동하느냐에 따라서 나의 행동은 달라질 수 있다고 봅니다. '오는 말이 고와야 가는 말이 곱다'는 속담도 여기에서 나온 듯합니다.

이러한 경향은 그림을 그리는 방식에서도 여실하게 드러납니다. 동양의 전통적인 인물화는 일반적으로 구도를 넓게 잡습니다. 그러나 서양의 인물화는 대부분 구도가 좁거나 반신상으로 그려지는 경우가 많습니다. 이런 심리는 요즘 사람들에게서도 다르지 않게 나타납니다. 언젠가 TV다큐멘터리 프로그램에서 대학생들을 대상으로 친구들의 사진을 찍어 주는 실험을 진행하는 걸 본 적이 있습니다. 그 결과 서양의 대학생들은 친구의 사진을 찍을 때 배경을 작게, 얼굴은 크게 나오도록 찍는 경향을 보였습니다. 반면 동양의 대학생들은 넓은 구도로 배경과 사람이 함께 나오도록 사진을 멀리서 찍었습니다.

'팔만대장경'에는 잡아함경_{雜阿含經}이라는 내용이 포함되어 있습니다. 부처를 믿고 불도를 꾸준히 닦으려면 세상에 대한 애착과 욕망을 끊어 버려야 한다는 설법으로, 내용은 다음과 같습니다.

"이것이 있으므로 저것이 있고, 이것이 생기므로 저것이 생겨난다. 이것이 없으므로 저것이 없고, 이것이 사라지므로 저것이 사라진다."

동양의 음양陰陽 사상을 정확하게 함축하는 구절인 것 같습니다. 음은 그늘을 뜻하며 양은 햇빛을 뜻하니, 음양의 관계는 모든 사물이 햇빛과 그림자처럼 서로 상대방이 없으면 존재할 수 없다는 이치입니다.《주역》에서는 이를 '대대성對待性'이라고 칭합니다. '반대의 것을 받들다'라는 의미입니다. 오른쪽이라는 방향의 개념이 존재할 수 있는 이유는 그 반대인 '왼쪽'이 존재하기 때문입니다. 그래서 '오른쪽'과 '왼쪽'은 서로 대립하지만 서로의 존재를 부정할 수 없습니다. 상대방을 부정하는 것은 곧 자기 자신을 부정하는 사고이기 때문입니다. 그래서 서로 대립하는 것처럼 보이는 두 방향은 실제로는 서로가 서로에게 필요한 것입니다. 빛과 어둠, 음지와 양지, 선과 악, 하늘과 땅, 불과 물, 남자와 여자는 보기에는 서로 대립하는 것으로 보이지만, 실제로는 서로가 자신의 존재를 위해 꼭 필요한 존재입니다. 동양의 사유를 상징하는 '태극太極'이나 '음양의 조화'는 이러한 대대성의 논리가 지향하는 상징을 나타낸 것입니다.

동양적인 시선에서 우주宇宙라는 글자의 의미만 보더라도, '宇'는 사방과 상하의 모든 공간을 말하며, '宙'는 지나간 과거와 다가오는 현재, 즉 모든 시간을 뜻합니다. 서양에서는 19세기말까지도 시간과 공간을 서로 관계가 없는 절대 범주로 여겼습니다.

20세기가 되어서야 아인슈타인의 상대성이론이 나오면서 시간과 공간을 서로 연속적인 관련이 있는 것으로 보았지만 그 전까지만 하더라도 서양인의 관점에서 우주는 끝없고 절대적인 정지와 진공의 공간으로 인식되었습니다. 어찌 보면 아인슈타인의 상대성이론은 동양의 우주관을 과학적으로 계승한 발견이라고 볼 수도 있을 것입니다.

정확한 가정일 수는 없지만 아마도 라이프니츠는 중국인들이 말하는 '이'를 시간의 개념으로 이해했던 것 같습니다. "'이'에 의한 우주는 사물이 그 안에 함께 존재하는 한, 부분들로 이루어진 개체가 아니라 사물의 질서로서 이해해야만 하며, 모든 사물이 신의 무한성에서 생겨난 만큼 그것들은 매 순간 신에게 의존하기 때문이다."라는 주장에서 그러한 뉘앙스가 엿보입니다.

> "사물들 간에 존재하는 이러한 질서야말로 그들이 관계를 맺고 있는 하나의 공통적 원리에서 유래하며, 그래서 이 세계는 무수한 모나드들로 이루어져 있으며, 그것들은 저마다 독립적이고 상호간에 아무런 인과관계도 없지만, 그럼에도 불구하고 우주에 질서가 있는 것은 신神이 미리 모든 모나드의 본성이 서로 조화할 수 있도록 창조해 놓았기 때문이다."

이처럼 라이프니츠는 '이'의 본성을 바탕으로 모나드를 착안했고, 고대로부터 내려오는 데카르트의 원자론을 전복시킬 수 있었음을 짐작할 수 있습니다. 그가 말하는 모나드의 특성과 상호

태극음양도太極陰陽圖

관계가 그것 각각이 가진 개별 지각과 우주의 질서와 대응되는 상태로서 결정된다고 가정한다면, 인간이라는 소우주와 세상이라는 대우주는 결국 동일한 질서체계로 형성되는 '이'의 이치에 부합합니다. 라이프니츠는 이런 궁극적인 원리가 신의 존재 이유, 신의 역할이라고 보았습니다. 동양의 '이'를 서양 세계의 기독교적 '신'의 개념에 상치시킨 것 같습니다.

따라서 그가 말하는 모나드론에서 신의 역할이란 서로 연관되는 단자들 간에 능동과 수동의 원리를 고려하여, 현재뿐만 아니라 미래의 지각까지 예견해서 매 순간 모든 단자의 지각이 서로 상응하도록 배열하는, 다시 말해 그것들의 '예정된 조화'가 이루어지도록 입김을 불어 넣어준다고 생각한 것 같습니다. 그리고 우리가 느끼는 지각이란 일반적으로는 외부로부터 오기 때문에 외부 세계가 먼저 선행하고 개별 지각이 이에 상응한다고 할 수 있지만, 단자들의 세계에서는 반대로 신의 전지전능 안에서 단자와 그 내부 지각이 먼저 선행하고, 외부 세계의 배열이 이에 부합하는 배치와 구조를 취한다고 보았습니다. 그러나 결과적으로 내부 지각은 외부의 우주 모습에 상응하기에, 라이프니츠는 모든 단자의 지각을 '우주의 거울'이라고 표현했나 봅니다.

라이프니츠는 이처럼 중국으로부터 건너온 '이' 개념에 특별히 주목했습니다. 이것은 스피노자도 말한 것처럼, 만물의 생성 근원이 되는 자연의 이치 또는 신의 권능으로 창조되고 유지되는 우주의 현상입니다. 범신론적 의미의 신 또는 만물을 그렇게 하고 그렇게 작용시키는 범위로서의 공간입니다.

이렇게 보자면 우주와 자연이야말로 '이'의 본성이며, 앞서 언급되었던 조르다노 부르노의 무한자無限者의 개념과 닮아 있습니다. 본질, 속성, 능력, 실현에 있어서 한계가 없는, 무한한 신의 무대입니다.

변하고, 변하고 계속해서 변한다

"가는 것은 모두 이 시냇물과 같구나. 밤낮을 가리지 않고 끊임없이 흘러가네!"

어느 날 공자孔子가 시냇물 위에 놓인 다리를 건너가며 지은 시구입니다. 존재하는 모든 것은 잠시도 쉬지 않고 변화한다는 공자의 이 시를 라이프니츠가 읽었는지는 알 수 없습니다. 하지만 모나드의 세상, 즉 우주를 비추는 거울처럼 서로가 서로에게 관계되고, 끊임없이 연결되며, 조화되는 또한 무한하게 흘러가는 그리고 그것 모두 신이 정한 섭리에 의한다는 라이프니츠의 철학적 논거를 접하다 보면 다분히 중국 고대에서 이어져 온 동양의 정서와 부합하고 있다는 느낌을 강하게 받습니다.

모나드론의 관점에서 보편적 자연과 그 법칙이란, 신이 부여한 순리입니다. 그리고 이러한 법칙은 인간의 본성에 이미 각인되어 있으므로 경험하지 않고도 충분한 반성만 전제된다면 이성만으로도 이 순리를 터득할 수 있다는 것입니다.

하지만 중국인들은 이 순리를 인간과 자연을 하나의 연속 선상에 놓음으로써 자연의 질서를 가치적 측면에서 선을 지향하는 차원으로 이해하려 했습니다. 인간을 도덕적 존재로 천명하고 그 도덕성의 토대를 자연의 질서에서 확보하려는 의식입니다. 자연에 의한 생명 자체를 '선'이라고 인정하며, 실제의 인생과 삶 그리고 정신을 분리하지 않고 일치시켰습니다. 하지만 자연의 질서는 사실 선도 아니고 악도 아닙니다. 공자의 시구처럼 그저 그렇게 흘러가고 움직일 따름입니다. 시냇물이 흘러가듯이 봄에서 여름으로, 가을에서 겨울로 시간은 그렇게 흘러가며 끊임없이 변화해 나갑니다. 여기에는 어떤 의도와 목적도 없습니다. 그저 그러한 현상일 따름입니다. 예를 들어 봄에 볍씨를 심은 농부는 여름 동안 적당한 햇빛과 비를 기대합니다. 하지만 장마가 길어지고 날씨가 추우면 냉해를 입게 되고, 1년 농사를 망칠 수도 있습니다. 풍작을 기대했던 농부는 자연을 원망할 것입니다. 그렇다면 그런 자연은 악일까요?

이 시점에서 소금장수 아들과 우산장수 아들을 둔 어머니 이야기가 생각납니다. 두 아들의 어머니는 비가 오는 날에는 소금 장수 아들을, 맑은 날에는 우산장수 아들을 걱정합니다. 이래도 걱정 저래도 걱정인 어머니에게 있어서 날씨란 그 자체로서 선인 동시에 악입니다. 그렇기에 자연이란 인간의 관점이 아니라 있는 그대로 받아들이고, 또한 긍정적으로 이해해야 할 대상인 것입니다.

《주역》에 의하면, 끊임없이 낳고 또 낳는 것을 '역易'이라 해서 변화를 생명의 창조 과정으로 보았습니다. '주역'이라는 용

어 자체가 '주周나라 시대의 역'을 의미합니다. '역'은 본래 도마뱀을 나타내는 상형문자에서 비롯되었습니다. 고대 중국인들은 도마뱀이 매일 12번 주위 상황에 따라 색깔을 바꾼다고 믿었습니다. 여기에서 도마뱀이란 카멜레온입니다. 주위의 상황에 따라 색이 수시로 바뀌는 카멜레온은 그 자체로 변화의 존재입니다. 따라서 '주역'이란 인간과 자연을 포함한 모든 존재의 근본적인 양상을 변화의 관점에서 바라보아야 함을 시사해 줍니다. 그리고 이는 자연과 사물의, 나아가 모든 삼라만상의 변화에 대한 성격과 이해자체가 서양과 구별되는 지점이기도 합니다.

　　서양에도 동양의 이러한 '역'의 개념과 비슷한 철학적 용어는 있었습니다. 피시스Physis 입니다. 고대 그리스어로 피시스φύσις는 '자연'을 뜻합니다. 자연 자체나 그것의 힘, 좀 더 확대해 보면 '자연에 따라서 사는 삶' 또는 '이성에 따라서 사는 삶' 또는 '일치해서 사는 삶'이라는 의미로 해석할 수 있습니다. 그렇다면 그런 삶은 무엇일까요? 그것은 '덕'에 따라 사는 삶이며, 우주의 질서를 존중하는 삶입니다. 그렇지 않은 삶은 이치에 어긋나는 삶입니다. 그래서 일반적으로 서양의 자연은 이성, 신과 동일한 차원에서 인식되었습니다. 하지만 그것이 초자연적이라고 말할 수는 없습니다. 우주적 혹은 신적인 의미에서의 자연도 아닙니다. 인간이 본성적으로 가지는 자신과 자신의 종을 보존하려는 근원적 욕구를 실현하는 자연과 그것의 힘, 즉 의지입니다. 인간이 따라야 할 우주적 질서, 신적 질서, 신적 자연인 것입니다.

　　그렇다면 서양이나 동양이나 다 같이 변화를 자연과 인생

의 본질적 속성으로 보면서도 궁극적으로는 변화에 대한 이해의 척도가 이렇게 다른 이유는 무엇일까요? 그 요인은 외적인 조건에서 찾을 수 있습니다. 기원전 6세기경 희랍의 주요 도시였던 밀레토스는 인접 국가들과의 교역을 통해 가난에 허덕이거나 상업적인 이익에 집착하지 않아도 될 만큼의 부를 누렸습니다. 그렇다고 흥청망청 생활할 만큼 풍요롭지는 않았지만, 적당히 알맞은 여유는 보장되는 수준이었습니다. 하지만 삭막한 삶의 현실에서 한 발짝 물러나 여유를 가지고 주위를 돌아보았을 때 자연은 태어나고 죽기를 반복하며 끊임없이 변화되는 무상함의 반복이었습니다. 그것은 인생에 대한 총체적인 허무라 할 수 있습니다. 그러한 허무와 본질적 불안에서 벗어나기 위해서는 무언가를 갈구해야만 했는데, 그것이 다름 아닌 불변하는 실체, '피시스'였습니다.

반면 고대 중국인들은 매년 황하의 범람이라는 자연재해와 싸우거나 기아에 허덕이는 삶을 살았습니다. 《주역》이 성립되던 시기로 추정되는 주나라 초기에는 당시 서쪽 제후였던 문왕의 아들 무왕이 은나라를 치고 주나라 시대를 새롭게 연 혁명의 시기였습니다. 또 춘추전국시대는 170여 개의 나라가 10여 개로, 다시 7개로 축소될 만큼 극심한 전쟁을 겪던 시기였습니다. 이처럼 생존 자체가 위협받는 상황이 이어지던 시기에 형성된 《주역》은 형이상학적 초월의 세계나 종교적 명상에 관심을 기울일 여유가 없었습니다. 따라서 《주역》은 시대가 선택한 현실적 대안이었습니다. 《주역》은 현실 사회에 대한 강한 우환 의식에서, 끊임없이 도전해 오는 자연과 인위적인 위기에 어떻게 대응할 것인가라는 문

제에 초점이 맞추어진 현실 대응책이었습니다.

"삶을 알지 못하는데 어찌 죽음을 알며, 사람을 알지 못하는데 어찌 귀신을 알겠는가?"

공자의 이 말처럼, 사후 세계나 신의 영역 같은 초월적인 것에 대해서는 일단 판단을 보류한 채, 현실 자체만을 지극히 선하고 지극히 아름다운 세계로 변혁하려 한 학문이 바로 《주역》입니다.

"존재란 항상 변화하는 무엇이며, 그 변화는 한낱 외적인 모습만이 아니라, 자기 동일성을 유지하는 그 어떤 연속체로서의 성질 자체다. 또한 무상함에 있어서도, 그것을 극복할 것이 아니라 무상함과 오히려 동행해서 존재자가 걸머진 필연적 속성을 깨달아야 한다."

그런 의미에서 라이프니츠는 모나드 자체에 과거 현재 미래가 이미 공존하고 있다고 보았습니다. 모나드의 전개가 서로 연관되어 있어서가 아니라 신이 세계를 창조하기 전에 모든 질서와 운행을 미리 정해 놓았고, 그러한 각각의 개체적 실체는 출시부터 그렇게 프로그램화 되어 있다는 것입니다. 모나드 자체가 이러한 예정 조화의 원인이자 결과이며, 창조되는 순간 이미 우주의 질서와 순서를 반영하고 있기 때문입니다. 한 사람이 태어날 때는 자

신의 사주팔자도 같이 타고난다고 주장하는 철학관 사장님들의
주장도 그런 측면에서 라이프니츠와 생각이 같습니다.

잠재한 것에 대한 기대

고대로부터 전승된 데카르트의 이원론에 의하면 존재는 물질과 영혼의 분리를 통해서 확실성에 도달합니다. 물질은 변하고 소멸될 수 있으나 이데아와 영혼은 불변하며 영원합니다. 그래서 데카르트를 비롯한 고전주의자들은 '인간은 충분한 숙고와 반성을 통해서 물질이 아니라 영혼을 고양시켜야 한다'고 강조했습니다. 인간은 물질로서의 자연, 그것으로부터 단절된 개체로서 존재해야 한다는 의미입니다. 하지만 라이프니츠에 의하면 인간은 자연과의 관계 속에 존재하는 개체입니다. 그래서 영혼의 본질을 데카르트처럼 인간 중심의 사유에서 찾지 않고 모든 존재의 관계를 통한 '지각'과 '욕구'의 활동과 현상으로 간주합니다. 여기에서 '지각'이란 분명하거나 확연하게 드러난 것만이 아니라 희미하거나 어두운 상태에서도 미세하게 감지되는 것까지 포함하기에 단순하게 '있다' '없다'의 이분법적인 차원을 넘어서 '얼마만큼 있는지' '얼마만큼 없는지'의 정도 차이까지 감지하는 미세한 '지각'을 철학적인 개념으로 상정합니다. 그처럼 불명료한 지각이 라이프니츠

가 말하는 '미세 지각'입니다.

미세 지각은 무의식적인 지각의 상태라고 볼 수 있습니다. 일상적인 지각은 미세한 지각들이 종합된 결과입니다. 예를 들어 바닷가에서 들리는 파도소리는 작은 물방울 하나하나를 모두 잠재적인 층위에서 듣고 종합한 감각의 결과치입니다. 우리의 일상적인 지각 역시 잠재적인 층위의 수많은 미세 지각을 종합한 것에 지나지 않습니다. 앞서 말했던, 무지개도 실제로는 눈으로 볼 수 없는 미세한 무색의 물방울 입자로 구성되어 있지만, 무지개 덩어리로 보이는 것처럼 말입니다.

이처럼 실재 세계는 지극히 작은 점과 같은 단순한 실체인 단자들로 구성되어 있지만, 그러한 단자들의 표상으로 인해 물리적 대상이 엄연하게 존재하며 우리의 감각에도 나타납니다. 라이프니츠는 이를 현상에서 감각되지는 않지만 잠재적인 완전성이 자신 안에서 능동적으로 지각하려는 감각의 욕구라고 표현했습니다. 그리고 그처럼 감각이 없고 단순한 지각만을 가진 단자를 '엔텔레키Entelechie'라고 했습니다.

라이프니츠는 여기서 더 나아가 우리가 꿈을 꾸지 않고 잠들어 있거나 기절한 것처럼 지각을 의식하지 못하는 상태에서도 엔텔레키는 아주 미세하지만 엄연하게 존재한다고 보았습니다. 만약 지각이 전혀 없다면 존재하지 않거나 죽은 상태라고 단정 짓습니다. 인간의 지각은 끊임없이 연속적으로 변화하기에 우리가 잠에서 깨어날 때, 잠들기 전의 지각과 단절된 지각을 갖는 것처럼 생각할 수 있지만 실은 의식되지 않은 지각의 연속적 변화의

결과로 말미암아 깨어날 때의 지각이 잠들기 전의 상태와 이어지게 된다는 것입니다.

라이프니츠에 의하면 인간이란 이처럼 미세한 지각으로 자신을 인지할 수 있으며, 기도와 명상, 요가 같은 고도로 절제된 의식에 도달할 수 있습니다. 또한 이를 통해 자신을 고양시키며, 나아가 높은 수준의 도를 닦고 덕을 기를 수 있다고 보았습니다. 그러기 위해서는 기본적으로 이 같은 미세 지각을 통해 자신의 감각을 의식할 수 있어야 합니다.

미세 지각은 확연한 것을 감지할 때 사용하는 지각과는 다른 감각입니다. 작고 귀한 보석을 다듬을 때 바위를 깨는 망치를 사용하지 않듯이 미세한 감지에는 미세한 감각이 필요한 법입니다. 눈이 내리는 소리, 안개에 덮인 흰 풍경, 풀잎에 스치는 바람 등은 친구들과 떠들면서 감지할 수 있는 무엇이 아닙니다. 집에 가는 버스를 고르는 것과는 다른 종류의 감각이 필요합니다. 록 음악을 들으면서 시를 읽을 수 없듯이 미세한 것들을 감지하려면 멈추고 침묵해야 합니다. 표면 너머에 있을 아련한 언어를 감지하는 조건은 비속한 자기 상태를 고요한 상태로 바꾸어야만 가능합니다.

어둡고, 가려지고, 희미하고, 뒤틀린 바로크 예술의 화면은 이 같은 미세 지각에 대응할 때 깊숙이 수용될 수 있습니다. 라이프니츠의 과학적, 철학적 구조를 통해서 바로크를 '주름'이라는 특수한 형상으로 분석한 질 들뢰즈Gilles Deleuze가 피력하는 바로크의 속성은 잠재적이지만, 지속적인 현실태를 갈망합니다. 즉 그것

은 영혼성입니다. 들뢰즈는 바로크의 영혼을 주름이라고 했습니다. 그러면서 주름이 가지는 구체적 혹은 형상적, 비유적, 알레고리적 의미를 통해 바로크의 영혼성을 설명했습니다.

"영혼은 신체라는 선택을 통해서 현실화 한다. 그리고 영혼과 신체는 지각을 통하여 관계한다. 지각은 영혼 안에서는 애매하고 신체 안에서는 선명하다. 지각을 통하여 애매함과 선명함은 관계되고, 그것은 바로 주름이 펼쳐지는 모양새로 나타난다."

한 장의 종이를 앞뒤로 접어서 종이학을 접는다고 가정해 보겠습니다. 학이라는 모양에 다다르기 위한 종이접기는, 무한히 많은 종이의 잠재태 속에 선택된 주름들이 종이학이라는 형상으로 나타나는 과정입니다. 종이학이 되기 전 종이의 면에는 무한히 많은 주름의 잠재태가 존재합니다. 너무 많아서 그리고 너무 많이 겹쳐 있어서 보이지 않을 뿐입니다. 따라서 접힘이란 그 형태가 드러나는 펼침 혹은 전개, 즉 'Explicate'입니다. 'ex'는 '펼치다', 'pli'는 '주름'이라는 뜻입니다. 접힘으로 인하여 내용 혹은 형태가 드러나는, 다시 말해서 구체적인 변화를 통해 감추어졌던 것이 전개됨을 의미합니다. 그래서 접힘Folding은 곧 펼침Unfolding의 속성을 이미 내포하고 있습니다.

주름으로 가득 찬 영혼의 모나드는 세계의 사실을 내보이는 영혼의 잠재태와 현실태가 병립합니다. 그리고 물질의 세계는 구체화, 실제화 되는 상황에서 연장되는 속성을 가지고 있습니다.

물이 얼음이 되는 것 혹은 수증기가 되는 것은 잠재태가 현실태가 되는 것이 아니라 가능태가 실재태가 되는 순리에 기반을 둡니다.

확연하게 드러나는 것이 아니라 감추어지고, 희미하며, 어둡고, 가려진 상태에서 오묘하게 읽어 낼 수 있는 이러한 미세함이야말로 인간을 더욱 더 인간이게 만드는 고급스러운 감각일 것입니다. 흑암黑暗과 백지 같은 안개의 풍경을 넋 놓고 바라볼 수 있는 무위적인 시선은 인간이기에 가능한 감각입니다. 가령 어떤 여자의 마음을 사로잡은 어떤 남자의 매력이, 그 남자가 풍기는 여운 때문이라면 그것은 그 남자의 깊이, 과묵한 성격이 자아내는 침묵과 그로 인한 묘연한 매력에 있을 터입니다. 침묵이란 그저 블랙이나 화이트처럼 단순하고 알 수 없는 표상일 뿐인데도 모호함을 유발합니다. 침묵이란 펼쳐지기 이전의 잠재태 상태입니다. 인간은 이미 드러나 적나라한 것보다는 드러나기 직전의 긴장 상태에 더 큰 기대를 품습니다. 남자의 침묵이 여자에게 매력으로 전가될 수 있는 데에는 이러한 기대감의 마력이 작용한 때문입니다. 침묵은 아직 펼쳐지기 직전의 정적 속에서 움트는 그리고 그것을 내버려두는 아름다움에의 의지적 심상입니다. 그래서 침묵, 어둠, 희미함, 가려짐은 곧 '보기'의 금욕을 통해 '아름다움'을 탄생시키는 표상이라 할 수 있습니다.

분명함에서 모호함으로

지각으로 인해 의식에 나타나는 외부의 이미지, 즉 표상Representation은 지극히 직관적입니다. 그래서 개념이나 이념하고는 다릅니다. 일기장이나 수학여행 사진을 보면 그 당시의 상황이나 사건을 떠올릴 수 있는 것처럼, 마음 밖의 물리적인 매개를 통해서 대상을 떠올리는 현상이라 할 수 있습니다. 하지만 그런 기억은 어떠한 은유의 여분도 없는, 사물이 가진 간접적이고도 잠재된 형질의 여운을 배제한, 이른바 물리적 표상Physical Representation에 의한 직관일 뿐입니다. 어떠한 뜻을 나타내기 위하여 부호, 문자, 표지를 사용하는 기호의 원리가 여기에서 비롯됩니다.

반면 정신적 표상Mental Representation은 하나의 표상이 그림이나 언어 등 외부적인 표현 형태에 있지 않고, 정신의 내적인 상태에서 일어납니다. 오직 한 개인이 사물이나 사람에 대해 심리적 관계를 맺는 감성의 내적 구조에 의해 생겨나는 표상입니다. 때문에 정신적 표상은 마음 밖의 실제 대상과 같거나 유사한 지각적 특성을 유지한 채 사물을 바라보는 그 사람의 마음속에만 인식되

는 무엇입니다. 지각의 유사성이 없는 상태에서 대상을 언어로 치환시키는, 그래서 정신적 표상은 추상적인 생각에 대한 유추를 가능하도록 합니다.

　　나는 나 자신이며, 그렇기에 내가 보는 것은 다른 사람이 보는 무엇과 같을 수 없습니다. 나는 '다른 모든 것과 결코 다른 나'이기 때문입니다. 오로지 나의 시선, 그러니까 나의 텍스트 안에 있는 사물은 당연히 내가 소유한 표상의 특징들인 것입니다.

　　대상을 관념의 틀 속에 넣지 않고, 관찰자 자신의 직접적인 시선을 통해서 보고 싶은 대로 사물을 바라보면 사물과 나 사이에는 어떠한 뉘앙스가 자리 잡습니다. 그것은 오직 나만의, 1인칭의 관점으로부터 비롯되는 뉘앙스입니다. 온전한 나의 심상心象이라 할 수 있습니다. 관찰자가 인식하는 주관적인 감성, 대상과 시선 사이에 일어나는 내적인 동요를 통해 나만의 인식으로 정착된 심상입니다.

　　"르네상스의 고전적 아름다움은 완벽한 형태로 더할 나위 없이 명료한 양상을 띠고 있지만 바로크의 아름다움은 완벽하게 파악되지 않는 모호함과 그로 인한 미묘함으로 결코 자신의 모습을 적나라하게 드러내지 않으며 끝없는 변모의 양상을 띠고 있다. 그래서 감상자에게 늘 여운을 남긴다."

　　뵐플린이 정의한 르네상스와 바로크 회화의 비교를 다시 되짚어 보면, 결국 두 양식을 경계 짓는 기준은 무엇보다도 명료

함에서 모호함으로의 변화에 있습니다. 회화를 넘어서 모든 시대의 모든 예술은 내용을 어떻게 하면 정확하고 분명하게 표현해 낼 것인가의 문제를 궁극적인 숙제로 여겼습니다. 어떤 예술 작품이 모호하다고 평가되는 것은 그 자체로 비난일 수밖에 없기 때문입니다. 하지만 16세기로부터 17세기, 르네상스에서 바로크로의 변화는 확연하게 드러나는 명료함을 포기하고 막연하고 알 수 없는 형상으로의 역설적인 변화를 자발적으로 선택했습니다. 표면에 드러나는 내용을 더 이상 객관적인 명료함의 최대치이기를 포기하고 오히려 모호하고 주관적으로 바꾸었습니다. 이를 달리 말하면 감상자에게 부과되는 임무가 더 어려워지도록 조정했다는 의미이기도 합니다. 단순한 것을 지겨워하는 감상자의 취향이 좀 더복잡한 것을 선호하기에 이에 따라 예술은 더 고차원화되고, 이에따라 스스로 더 발전하는 순리로 이어진 것입니다.

하지만 바로크의 모호함은 지금 말한 불명료화와는 종류가 다릅니다. 예술의 난해함을 통해 매력을 증가시키는 개념으로는 설명이 어렵습니다. 수수께끼가 어려워진 것 같은 문제가 아니라 결코 풀리지 않아 남는 여운 같은 것이랄까요? 그래서 바로크는 난해함이 아니라 모호함이라고 설명할 수 있습니다. 모든 것을확연하게 드러내지 않는 모호함, 르네상스처럼 모두 다 선명하게보여 주는 자명함이 아니라, 가리고 비틀어서 스스로 흐리게 또는지나치게 눈부시게 만들어서 보는 이의 감각을 둔화시키며, 착시를 통해서 시선을 속이고 회피하며 달아납니다. 그러면서도 감상자의 시선은 특별히 의식합니다. 명료하게 나타나는 것을 피할 뿐

실제로는 너무나 적극적으로 시선의 욕망을 의식합니다. 싫어서 회피하는 것이 아니라 따라오라고 달아나는 식입니다. 앞서 살펴보았던 코레조의 〈나에게 손을 대지 말라〉의 화면 속 예수가 마리아 막달레나를 물리치면서도 한편으로는 그녀를 끌어당기는 것처럼 또는 살아 움직이는 것만 겨냥하는 물고기의 습성을 이용하는 플라이낚시꾼의 기술처럼 말입니다.

그래서 바로크는 모두 다 숨기지 않고 일부는 남깁니다. 남겨진 실마리를 통해 관객을 깊숙하게 유인하기 위함입니다.

"바로크의 화면은 보이는 것으로부터 시작해서, 보이지 않는 것까지를 모두 나타낸다."

도르스의 이 말은 바로크의 본성이 물리적 표상으로부터 정신적 표상에 이르는 시각의 구조를 모두 내포하고 있음을 의미합니다. 즉 형태로 드러난 부분은 어둠에 잠겨서 드러나지 않은 부분에 대한 실마리이며, 잠긴 부분의 잠재태가 드러난 부분의 현실태를 더욱 강화시켜 준다는 뜻입니다. 그래서 물리적 표상으로서 보이는 것과 정신적 표상으로서 보이지 않는 것은 따로 구분되거나 이질적인 것이 아닙니다.

들뢰즈의 표현처럼 접혀 있음과 펼쳐짐의 상태라고 비유할 수 있습니다. 종이학을 만들기 위해 종이를 접었다 펼치면 구김이 많은 부분과 구김이 없는 부분이 한 장의 종이 위에 동시에 나타나듯이 바로크의 회화는 펼쳐져서 밝은 부분과 접혀 있어서

어두운 부분이 동시에 존재할 따름입니다. 하지만 접혀 있어서 어두운 부분도 밝은 부분처럼 펼침의 잠재태는 마찬가지로 존재합니다. 다만 아직까지 펼쳐지지 않았기에 드러나지 못했을 뿐입니다.

따라서 바로크는 눈으로 보이는 외적인 형상으로부터 출발해서 보이지 않는 본질적인 내부의 핵으로 들어가려는 묘사의 방식을 채택합니다. 그러기 위하여 형상의 윤곽선을 지우고 표상에 대한 형태의 관성을 뒤틀고 유보시킵니다. 또한 형상이 가진 미의 초점을 형상 자신에게 두지 않고, 감상자 개별에게 대응시킴으로써 이미지를 구조적으로 1인칭화 시킵니다. 존재의 최종적인 소실점이 감상자에게로 향하게끔, 존재가 최종적인 완결 상태로 고정되지 않도록 끝없이 기존의 자리를 내어 줘서 운동과 변형과 궤적을 작동시켜 나갑니다. 정신의 의미가 아니라 감각의 기능으로, 관념의 논리가 아니라 감각의 논리로 형상을 이행시켜 나가는 것입니다.

그래서 바로크의 화면에는 감상자가 들어올 공백이 이미 잠재되어 있습니다. 시선을 속이고 회피하며 달아난 공백은 항상 생겨나기 때문입니다. 들뢰즈가 말하는 수많은 주름을 담고 있는 잠재태의 공백 말입니다.

"우주론에서 미시적인 것으로 또한 미시적인 것에서 거시적인 것으로…."

자신에게 속한 모든 속성을 내재하며, 변화의 종류와 흐름에 따라 자신의 속성이 다르게 표출된다는 라이프니츠의 모나드론처럼, 바로크 회화의 형상은 감상자 각자에 대응하는 여운의 꼬리를 달고 있습니다. 그 꼬리는 화면 밖으로 이어지는 하나의 지각이 다른 지각으로 이행됨으로써 감각의 자극을 유발시킵니다. 또한 끊임없이 연장하는 성질을 계속해서 발생시킵니다.

우리의 지각 속에 잠재된 형상은 패턴이라 할 수 있는 질서로서의 여운을 내재합니다. 그래서 표면 위에 모두 다 드러나 있지 않더라도 없는 것이 아니라 보이지 않을 따름이라고 인식합니다. 바둑판의 절반이 보자기에 가려져 있어도 바둑판 전체의 패턴을 온전히 상상할 수 있는 것처럼, 지각은 보이지 않은 부분을 포함한 전체와 그러한 조화의 질서 본성을 이미 내재하고 있습니다.

라이프니츠가 주창하는 모나드론은 우주는 어떤 근본적인 특성을 지닌 실체로부터 구성되었으며, 이는 신에 의해 창조된 것이므로 그 이상의 분석을 추구할 필요가 없다는 고전적 사유를 전복시켰습니다. 우주의 모든 현상이 그것들을 구성하는 실체의 상호조화에 의해 독특하게 결정되며, 모든 사물과 사건은 상호연결되어 있다는 사유를 17세기 유럽 사회에 불어 넣었습니다. 그리고 그것은 중세 이후 르네상스라는 대혁명의 물결을 바로크라는 물결로 바꾸어 놓는 정신적 계기를 마련했습니다.

세상의 모든 삼라만상은 불가분하며, 이는 모두 불교에서 말하는 인드라망因陀羅網의 그물처럼 서로가 서로를 비춥니다. 서로에게 관계되며, 서로 조화를 통해 전체의 총합산을 이루어 낸다는

라이프니츠 철학의 전반적인 기초는 동양 철학에서 강조하는 모든 현상의 상호연결성과 본질적으로 다르지 않습니다.

모든 것은, 다른 모든 것의 결과

데카르트나 뉴턴 같은 고전적 사유를 전복시킨 라이프니츠의 철학은 중세 이후 르네상스라는 대혁명의 물결을 바로크라는 또 다른 물결로 바꾸어 놓는 정신적 계기로 확장되었습니다. 그리고 이는 앞서 살펴본 것처럼 라이프니츠 철학의 전반적인 기초가 동양 철학 기조에 부합한다는 전제하에서 이해될 수 있는 부분입니다.

> "중국의 세계관에서 모든 존재의 조화로운 행동은 외계에 있는 어떤 초월적 권능의 명령으로부터가 아니라 그것들이 우주의 모형을 이루는 전체 위계 속에 들어 있는 한 부분이라는 사실에서 나오며, 그리하여 그것들은 자체 본성의 내적인 명령에 따른다."

발생생화학의 선구자로 통하는 영국의 조지프 니덤Joseph Needham이 강조한 이 말처럼 중국인들의 '자연법칙'에는 서양의 고전법칙에 직접 대응할 수는 없지만 무수한 혈맥 같은 '이'의 유기

체적인 질서 원리가 이미 내포되어 있습니다. 주자朱子도 옥玉의 결 또는 근육 속의 힘줄과 같은 '이'야말로 사물이 존재할 수 있는 잠재적 법칙을 내포한 세상의 원리라고 말한 바 있습니다. 어떤 부분의 속성들이 근본적인 법칙에 의해서가 아니라 다른 모든 부분의 속성 때문에 결정된다는 진리입니다. 그리고 이것이 인생의 의미, 세계의 기원, 열반에 관한 모든 질문에 대해 고귀한 침묵으로 대답했던 부처와 중국 고대 현자들의 태도일 것입니다. 모든 것이 다른 것의 결과라는 것, 또한 자연이란 단지 그것의 통일성을 보여 주는 하나의 단면에 지나지 않는다는 것, 그래서 궁극적으로 아무것도 설명할 것이 없으며, 그럴 필요도 없다는 동양적 사유는 그 자체로서 무위적인 사색이라 할 수 있습니다.

아울러 동양의 관점에서 세계란 모든 것의 연결체이며, 그것 스스로의 조화를 무엇보다 강조합니다. 대신 물질의 근본적인 구성 요소 자체를 부인합니다. 불가분의 전체이며, 그 안에서 모든 것은 유동하고 끊임없이 변화할 따름입니다. 그래서 우주 안에는 어떠한 고정된 실체도 없으며, 물질의 '기본적 구성체'라는 개념도 아예 존재하지 않습니다. 우주란 단지 하나의 상호 연관된 전체이며, 그 안에서는 어느 부분도 다른 부분보다 더 근본적일 수 없다고 믿었습니다.

우주란 모든 사물과 사건이 그 자체로 다른 모든 것을 포함하는, 그 방법으로 서로서로 상존하는 '인드라망'의 관계이기 때문입니다.

여백과 외관의 깊이

동양 미학의 핵심 코드는 '비어 있음' 혹은 '없음'입니다. '없음無'이란 모름지기 동양인들에게 가장 중요한 심미적 사유의 중심이었습니다. 자크 데리다Jacques Derrida를 위시한 서구 해체주의의 탈중심이 '중심이 없음'이라면, 동양의 사유는 중심이 없는 것이 아니라 '없음이 중심'입니다. 즉 여백餘白이며, '없음의 이미지화'입니다. '이미지를 벗어나는 이미지' 또는 '그 자신이 하나의 기표記標이면서 동시에 기의記意'가 되는 언어라고 할 수 있습니다. 의미를 전달하는 외적인 언어로서 '자기 지시적' 기호이며, 상징입니다. 여기에서 '자기 지시적'이라 함은 '스스로 그러함'을 일컫습니다. 노자와 장자는 이것을 자연의 상태라고 했습니다. 따라서 여백이란 풍경 속 안개나 그늘처럼 잠시 가려짐이며, 한동안의 침묵이며, 지금 순간 보이지 않음이며 또한 잠정적인 어둠입니다. '자연'의 가장 순수한 이미지화인 것입니다.

　　동양의 산수화는 여백을 통해서 화가의 주관적인 감성에 객관적인 경관을 투영하고 세상과 인생, 심미에 대한 사유를 내포

합니다. 그래서 산수화는 자연물상을 그대로 모사하는 데 있는 것이 아니라 작가의 본연한 마음과 정신, 기상과 우주의 도를 담아내기 위한 여백을 무엇보다 중요시합니다. 또한 그 중심 주제를 실實을 허虛로 바꾸는 반성과 수양으로 설정합니다. 허실을 겸비함으로서 외적으로 유한을 통하고 내적으로는 무한에 다다르는 개념입니다.

예를 들어 12세기 초, 중국 남송시대의 마원馬遠이 그린 〈고사관록도高士觀鹿圖〉에는 그러한 동양의 정신사가 고스란히 나타나 있는 것 같습니다. 평범한 잡지 한 권의 크기, 가로세로가 한 뼘보다 살짝 더 큰, 그지없이 수수하고 소박해 보이는 이 오래된 산수화에는 압도하는 절경도, 비장한 설정도 찾아볼 수 없지만 화면의 경계를 넘어서는 아득한 무한이 담겨 있습니다.

그림은 가뿐한 사선으로 나눠진 화면의 절반이 안개 자욱한 원경의 여백으로 비워져 있는 가운데, 나머지 일각은 단출한 풍경 속에서 선비가 물을 먹는 사슴을 바라봅니다. 사슴이 물을 마시는 시냇물은 화면의 원경과 근경을 아련하게 나누는 경계입니다. 시냇물은 안개 자욱한 여백의 공간과 선비와 시동이 있는 현실의 공간을 사선으로 갈라놓습니다. 그리고 사슴은 두 공간을 이어 주는 매개 역할을 합니다. 무한의 공간에서 빠져나와 감각의 공간으로, 무상과 현실 그 경계를 사슴이 이어 줍니다. 그렇게 보자면 이 그림의 중심은 사슴입니다. 선비는 사슴을 바라보고, 시동은 선비의 그 시선을 바라봅니다. 그리고 그 시선 전체를 아우르는 관찰자의 시선이 있으며 그 최종점에 사슴이 있습니다. 화면

속 공간의 개념적 소실점이 사슴인 셈입니다.

모든 시선은 그렇게 사슴을 통해서 아득한 무한의 여백으로 빠져듭니다. 형체도 영역도 없는 무위의 세계를 사슴을 통해 입장하는 구조입니다. 세계의 물성이 사라지는 텅 빈 공간, 아득한 무한의 세계로 들어가는 입구에 사슴 한 마리가 홀연히 서 있는 풍경입니다.

단순하지만 구체적인 근경, 그 시선 끝에 있는 사슴을 지나 오묘한 농담의 중경을 넘어 다다르는 원경은 모든 것이 사라지는 '무'의 세계라 할 수 있습니다. 아무것도 그려지지 않은 텅 빈 여백의 공간, 보는 이의 상상 속에서만 나타나는 상상의 세계입니다.

동양의 산수화는 구체의 현실에서 당면하는 현존을 넘어서는 풍경을 그립니다. 그리하여 '지금과 여기'라는 현존의 조건을 벗어나도록 시선을 안내합니다. 그러면서 인접해 있는 환유들을 통하여 유보된 중심을 각자가 혼자 상상하도록 좌시합니다. 말 그대로, 서구의 해체주의가 지향하는 '중심이 없음'이 아닌, '없음이 중심'이 되는 동양적 사유의 이미지화입니다. 그래서 산수화의 풍경은 서구적 개념으로 정의되는 단순한 영토의 풍경과는 본질적으로 다른 무엇입니다. 바라보거나 표현하기 위한 대상이 아닙니다. 펼쳐짐, 시야, 영역의 의미와도 관계없습니다. 그림에서 다루어지는 산과 물이라는 소재에 있어서도 단순하게 높음과 낮음, 종과 횡이라는 이분법적인 대립의 재현이 아니라 그 자체로 잠재된 상태에서의 현존, 지금 순간의 충동적이고 우연적인 모습을 부

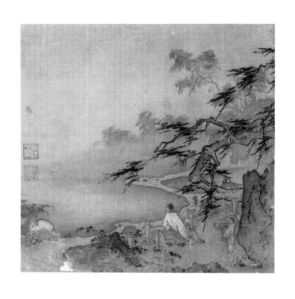

〈의고사관록도高士觀鹿圖〉_마원_1230(추정)

여합니다.

풍경을 두고 '산'과 '물'이라 칭하는, 산수山水라는 단어는 중국의 고대시절부터 사용되었습니다. 이는 삶의 대부분이 서구화된 오늘날에도 다른 표현으로 대체되거나 변질되지 않았습니다. 그래서 아직도 산수화의 형식은 서양처럼 영토의 외재성과 소실점에 의한 눈의 법칙이 아니라 산과 물이라는 대립된 것들의 무위적인 어울림에 따르는 가변적인 조화를 가장 중요하게 염두에 둡니다. 위를 향하는 산과 아래를 향하는 물, 가만히 있는 산과 쉴 새 없이 움직이는 물, 형상을 지닌 채 굴곡을 이루는 산과 형상 없이 형상과 어우러지는 물… 불투명한 것과 투명한 것, 집합된 것과 분산된 것, 고정된 것과 유동적인 것이 서로 섞이면서 각각 강조되며, 대립이 아니라 영원한 자연과 가변적인 자연의 조화 상태를 보는 이에게 그대로 이항시킵니다.

산수화의 미학적 지향점은 바로 여기에 있을 듯합니다. 아름다움이라는 조화로움과 그러한 다채로움을 관망하는 풍경의 지평, 다시 말해 자연에서 일어나는 온갖 상호관계의 특별한 긴장감을 만끽하기 위한 서양 풍경화와는 전적으로 대비되는 동양의 산수화는 중심 없이 떠도는 환유들이 끝없는 운동을 지속하는 목적 없는 목적에 기반을 둡니다. 그래서 산수화는 정신의 무한함을 일깨우기 위한 마음의 풍정이라고들 말합니다. 태양이나 달 그리고 구름의 행선지가 정해지지 않은 곳으로 그냥 흘러가듯이 동양의 산수화는 그저 흐르는 풍경에 대한 관망 그 자체의 무위적인 현상일 따름입니다.

"본래 형 속에는 영이 들어 있다."

위진남북조 시대의 화가이자 철학자였던 왕미王微의 말을 빌리면, 눈에 보이는 자연의 현상 그 속에 뿌리 내린 추상성은 물질 그 너머에 있을 아득하고 깊은 무상의 세계를 지시합니다. '지금 여기'의 현존을 넘어서는 저 끝, 보이지 않는 저 세계야말로 산수화에서 나타내고픈 궁극적인 공간의 진수라고 할 것입니다.

따라서 〈고사관록도〉의 여백은 자연을 에워싸는 무상한 시간의 현상체라 할 만합니다. 기가 약동하는 경계도 끝도 없는 여백을 구름처럼 흐르며 가로지르는 시간의 풍정입니다. 이 그림의 핵심 기호가 산도 물도 사슴도 아니라 여백이라는 전혀 문법을 달리하는 모종의 기표로 인식되는 이유입니다.

중국의 미학자 장파張法는 산수화에서의 여백이란 도상적인 해석이 불가능하며, '이미지를 넘어서는 이미지'라고 했습니다. 이처럼 전통적인 산수화에서 '보이는 것'과 '보이지 않는 것'이란 이분법적인 대립항이 아니라 오히려 여백을 관통하는 무위한 관계 그 자체의 조화일 것입니다. 그로 인해 산수화의 자연은 서로의 '안'으로 잠겨 들어 스스로 상생하는 관계적 융합을 이루어 나갈 수 있습니다.

세계를 기의 '모임과 흩어짐'으로 보는 장자莊子의 입장도 그러합니다. 장자는 기가 흩어진 광경을 '무'라고 하였습니다. 따라서 산수화는 '있음과 없음', '보이는 세계와 보이지 않는 세계', '코스모스와 카오스'를 효과적으로 구획 지으면서도, 동시에 두 세계

를 조화롭게 현상시키는 동양적 사유의 기표가 될 수 있습니다.

　이렇게 보면, 뒤부아가 바로크를 '외관의 깊이'라고 정의했 듯이, 바로크 회화의 중심을 이루는 어두운 배경 또한 동양의 여 백에서 말하는 '있음과 없음', '보이는 세계와 보이지 않는 세계', '코스모스와 카오스'를 한 화면 속에서 동시에 담아내는 '외관의 깊이', 그러한 공간의 심연성과 관련지을 수 있습니다. 진한 안개 처럼 허옇게 표현되는 동양의 여백처럼 17세기 서양의 바로크 미 술도 짙은 어둠을 통해 잠재된 허공과 여백을 현상하는 것처럼 보 이기 때문입니다. 기본적으로 테네브리즘은 어둠으로 '외관의 깊 이'를 만들고, 존재를 흑암 속에서 조화시키며, 증식, 발효되도록 내버려둔다고 짐멜도 언급했듯이, 바로크도 비가시적인 순수 초 월의 세계와 가시적 다양성의 세계를 서로 조화시키는 목적을 어 둠의 심연을 통해 이루어 냅니다.

　뒤부아가 말하는 바로크의 '외관의 깊이', 즉 화면의 검은 부분, 테네브리즘은 이러한 관점에서 존재와 공간의 가장 심오한 부분이라 할 수 있습니다. 즉 깊이와 본질을 피상적인 외관과 결 합해서 물질과 육체를 극복하고 초월성에 다다를 수 있다는 해석 을 가능하게 합니다. 이른바 '존재의 모습 드러내기의 거부'를 통 해 산수화의 여백처럼 서로의 '안'으로 잠겨 들어가며 존재들의 잠재적 관계적 융합을 이루어 나갈 수 있습니다. 그리고 이는 비 단 테네브리즘이라는 회화 기법을 넘어서 바로크 예술의 총체적 인 특성으로 압축되는 공간의 심연성이라고 말할 수 있습니다.

　예컨대, 컴퓨터 포토샵 프로그램으로 카라바조나 렘브란

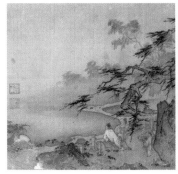

바로크의 테네브리즘과 산수화 여백의 화면 반전 효과 비교
〈잠자는 큐피드Sleeping Cupid〉_카라바조_1608
〈고사관록도高士觀鹿圖〉_마원_1230(추정)

트의 어두운 테네브리즘 회화를 반전시켜 보면 화면의 어두운 배경 부분은 허옇게 뒤바뀝니다. 안개 자욱한 중국의 산수화에서 볼 수 있는 하얀 여백의 화면으로 변하는 것입니다. 마원의 산수화를 같은 방식으로 해보면 이번에는 하얀 풍경의 여백이 바로크 테네브리즘 화면의 진한 어둠으로 뒤바뀝니다. 마치 하나의 풍경이 야경夜景과 주경晝景으로 서로 대치되는 것 같은 순수한 동일성의 차이가 바로크 회화와 동양의 산수화에 나타납니다. 바로크 회화의 가장 표면적인 특징이라 할 수 있는 진한 어둠이 동양의 안개 가득한 무의 공간과 개념적으로 종이의 양면처럼 맞닿아 있는 것입니다.

산수화의 여백이든, 바로크 미술의 테네브리즘이든, 그것들은 결국 순수하고도 원초적인 이미지의 무위적 상태, 다시 말해 주권적인 감성과 자유로움에의 의지가 자리 잡는 시선의 장場입니다. 반대로 그러한 시선이 사라지는 빈자리일 수 있습니다. 고정된 것을 흔들어 깨워 내보낸 그 빈자리를 다시 매우지 않고 무의 상태로 남겨두는…. 그래서 여백을 일컬어 상징계에 난 구멍이라고 표현하기도 합니다. 여백, 빈자리, 구멍은 누구나에게 통용되는 상징계의 존재가 들어갈 공적인 자리가 아니라, '다른 것과 결코 다른 나'를 위한 '1인용'의 사적인 자리입니다. '나'의 감성은 그 구멍, 여백을 매우기 위하여 끊임없이 상상하고 또한 욕망하기를 멈추지 않을 것이므로.

보이는 것과 보이지 않는 것이 만나고, 이미지가 형상을 넘어설 수 있게 되는 통로는 바로 이 여백으로부터 비롯됩니다. 그

래서 여백은 개별의 시선, 나만의 시선이 머물 장인 것입니다. 라이프니츠가 주장하는 모나드의 영혼이 머무는 장, 들뢰즈가 말하는 주름처럼 무엇으로든 접히고 펼쳐질 수 있는 무한한 잠재태의 장…. 또한 삶으로부터 상처 받은 영혼, 흔들리는 영혼, 지나치게 과분한 세계의 번잡함을 아우르고 진정시킬 수 있는 장입니다.

바로크 미학의 일그러진 진주는 미완성이지만, 거기에는 언어로는 다할 수 없는 삶의 희망과 아름다움에의 의지가 잠재되어 있습니다. 잉태되지 않고 움트지 않아서 아직은 어둠에 잠겨 있지만 언제든지 불쑥 솟아올라 환한 빛을 받을 현실태의 가능성을 품고 있습니다. 생명과 세상의 이치, 그래서 질곡 된 삶과 세계를 계속 이어 가는 시간의 순리와 다르지 않습니다. 안개 같은 느낌의 산수화의 여백이나 어두운 배경 속에 반쯤 잠긴 상태에서 밝은 곳으로 나오려는 바로크의 화면도, 그래서 우리의 영감에 파문을 일으키는 것 같습니다.

뚜렷하게 드러내기를 거부하는 기본 전제 속에서 역설적으로 드러나는 화려한 외관, 육체적이고 물질적이며, 지극히 감각적인, 때로는 저속하기까지 한 17세기 바로크 미학이 문화 예술 전체에서 그런 모호한 표현들을 서슴지 않는 것도 마찬가지의 배경을 통해서 생각해 볼 문제입니다.

나의 바로크

초 판 1쇄 인쇄 · 2021. 10. 1.
초 판 1쇄 발행 · 2021. 10. 10.

지은이 한명식
발행인 이상용
발행처 청아출판사
출판등록 1979. 11. 13. 제9-84호
주소 경기도 파주시 회동길 363-15
대표전화 031-955-6031 팩스 031-955-6036
전자우편 chungabook@naver.com

ISBN 978-89-368-1186-0 03600